中國藝術研究叢書第一輯 7

李浪濤 著

唐昭陵墓誌紋飾研究

蘭臺出版社

中國學術研究叢書系列

總編纂　党明放

中國藝術研究叢書第一輯

陳雪華　易存國　柏紅秀　賀萬里　張　耀

張文利　李浪濤　黃　強　劉忠國　羅加嶺

《中國學術研究叢書》出版總序

党明放

國學，初指國立學校，明置中都國子學，掌國學諸生訓導政令。後改稱中都國子監，國子監設禮、樂、律、射、御、書、數等教學科目。

國學，廣義指中國歷代的文化傳承和學術記載，狹義指以儒學為主的中國傳統學說，根據文獻內容屬性，國學分經、史、子、集四類，各有義理之學、考據之學及辭章之學。

國學是以先秦經典及諸子百家為根基，涵蓋了兩漢經學、魏晉玄學、隋唐佛學、宋明理學、明清實學和同時期的先秦詩賦、漢賦、六朝駢文、唐詩宋詞元曲與明清小說等一脈特有而完整的文化學術體系，並存各派學說。

學術，指系統而專門的學問，是對客觀事物及其規律的學科化。學問，學識和問難，《周易》：「君子學以聚之，問以辯之。」而自成系統的觀點、主張和理論，即為學說，章炳麟《文略》：「學說以啟人思，文辭以增人感。」無論是學術、學問、學說，皆建立在以文化為主體之上。

「文化」一詞源於拉丁文 Colere，本義開發、開化。最早將其作為專門術語加以運用的是英國文化人類學創始人愛德華・泰勒（Edward.B. Tylor 1832—1917），他在《原始文化》書中寫道：「文化或文明是一個複雜的總體，它包括知識、信仰、藝術、道德、法律、風俗以及作為一個社會成員的個人通過學習獲得的任何其他的能力和習慣。」

　　人類社會可劃分為政治部分、文化部分和經濟部分。一個國家，有其政治制度、文化面貌和經濟結構；一個民族，有其政治關係、文化傳統和經濟生活。在人類社會發展進程中，文化是「源」，文明是「流」。文化存異，文明求同。

　　文化是產生於人類自身的一種社會現象。《周易》云：「觀乎天文，以察時變。觀乎人文，以化成天下。」東漢史學家荀悅《申鑒》云：「宣文教以章其化，立武備以秉其威。」南齊文學家王融《曲水詩序》云：「設神理以景俗，敷文化以柔遠。」

　　文化是人類的內在精神和這種內在精神的外在表現。文化俱有多方的資源、特質、滯距，以及不同的選擇、衝突和創新。

　　文化分為物質文化、精神文化和制度文化。文化不僅在人類學、民族學、社會學、考古學，以及心理學中作為重要內涵，而且在政治學、歷史學、藝術學、經濟學、倫理學、教育學，以及文學、哲學、法學等領域的核心價值。

　　文化資源包括各種文化成果和形態。比如語言、文字、圖畫、概念、遺存、精神，以及組織、習俗等。其特性主要體現在文化資源的精神性、多樣性、層次性、區域性、集群性、共享性、變異性、稀缺性、潛在性以及遞增性。

　　歷史文化資源作為人類文化傳統和精神成就的載體，構成了一個獨立的文化主體，並俱有獨特的個性和價值，可分為自然文化資源和社會文化資源，自然文化資源依靠文化提升品味，依靠時間形成魅力；社會文化資源包括人文景觀、歷史文化和民俗風情等。

　　民族文化資源俱有獨特性、融合性和創新性，包括有形的文化資源和無形的精神文化資源，諸如：民俗節慶、遊藝文化、生活文化、禮儀文化、制度文化、工藝文化以及信仰文化等。

　　中國是一個多種宗教並存的國家，諸如佛教、道教、基督教、天主教以及伊斯蘭教等，在漫長的歷史發展進程中，各類宗教和宗教派別形成了

寶貴的宗教文化資源。宗教文化俱有很大的包容性，幾乎囊括了從哲學、思想、文學、藝術到建築、繪畫、雕塑等方面的所有內容，並且俱有很大的旅遊需求和開發價值。

文化資源俱有社會功能和產業功能。社會功能俱有明顯的時代性、可變性、擴張性、商品性、潛在性，以及滯後性，主要體現在促進文化傳播、加強文化積累、展現國民風貌、振奮民族精神、鼓舞民眾士氣和推動文明建設等方面。

文化是一個國家和民族的凝聚力、生命力和影響力的集中體現。人類文化的交往，一種是垂直式的，稱之為文化傳遞；一種是水平式的，稱之為文化傳播。垂直式的文化交往屬於文化積累，或稱文化擴散，能引發「量」的變化；水平式的文化交往屬於文化融合，或稱文化採借，能引發「質」的變化。一切文化最終將積澱為社會人群的內涵與價值觀，群體價值觀建築在利它，厚生，良善上，這族群的意識模式便影響了行為模式，有了利它，厚生為基礎的思維模式，文化出路便往利它，厚生，豐盛溫潤社會便因之形成。這個群體因有了優質文化而有了安定繁盛的社會，生活在其中的人們可以快樂幸福。

東漢王符《潛夫論》云：「天地之所貴者，人也；聖人之所尚者，義也；德義之所成者，智也；明智之所求者，學問也。」歷歷代學人為了文化進程，著手文獻整理，進行編纂，輯佚，審校，註釋，專研等，「存亡繼絕」整校出版文化傳承工作。

蘭臺出版社擬踵繼前人步伐，為推動時代文化巨輪貢獻禺人之力，對中國傳統文化略盡固本培元，守正創新，傳布當代學界學人，對構建中國傳統文化研究的成果，將之整理各類叢書出版，除冀望將之藏諸名山，傳諸百代之外，也將為學人努力成果傳布，影響更多人，建立更好的優質文化內涵。並將此整校編纂出版的重責大任，視其為出版者的神聖使命，期盼學界學人共襄盛舉！

蘭臺出版社長盧瑞琴君致力於中國文化文獻著作的整理出版，首部擬策劃出版《中國學術研究叢書》，接續按研究主題分類，舉凡國家制度、

歷史研究、經濟研究、文學研究、典籍史論，文獻輯佚、文體文論、地理資源、書法繪畫、哲學思想，倫理禮俗，律令監督，以及版本學、考古學、雕塑學、敦煌學、軍事學等領域，將分門別類，逐一出版。邀稿對象多為國內知名大學教授、社科機構研究員，以及相關研究領域裡的專家和學者的專業研究成果為主，或國家社會科學、文化部、教育部，以及省級社科基金項目的代表性科研成果，諸位教授主持國家社科基金重大招標項目，以及擔任部省級哲學、社會科學重大攻關項目首席專家，並且獲得不同層次、不同級別、不同等級的成果獎項為出版目標。

中國文化研究首部《中國學術研究叢書》的出版，將以此重要的研究成果，全新的文化視野，深邃厚重的歷史文化積澱和異彩紛呈的傳統文化脈絡為出版稿約。

清人張潮《幽夢影》云：「著得一部新書，便是千秋大業；注得一部古書，允為萬世弘功。」人類著述之根本在於人文關懷。叢書所邀作者皆清遠其行，浩博其學；學以辯疑，文以決滯；所邀書稿皆宏富博大，窮源竟委；張弛有度，機辯有序。

文搜百代遺漏，嘉惠四方至學。《中國學術研究叢書》開啟宏觀視覺，追溯本紀之源，呈現豐贍有趣的文化圖景。雖非字字典要，然殊多博辯，堪為文軌，必將為世所寶。

瑞琴君問序於鄙人，鄙人不才，輒就所知，手此一記，罔顧辭飾淺陋，可資通人借鑒焉。

王寅端月識於問字庵

作者係文化學者、蘭臺出版社駐北京總編輯、中國學術研究叢書總編纂

目　錄

生命如花　睹物思人
——透視」昭陵墓誌紋飾圖案

　　以美學審美的視角和美術考古的手法來考察和闡釋昭陵墓誌紋飾，對我來說只是一個大膽的嘗試。

　　昭陵博物館現存出土墓誌 40 餘合，如果誌、蓋分開計數，總數約 88 件。每一個墓誌蓋又分上（盝頂上平面）、中（斜殺）、下（四側立面）三層，連同墓誌四側及墓誌文字周圍等共刻畫繪製各種紋飾圖案計約 173 幅（有些墓誌未見蓋，或未見誌底，有些誌蓋、誌底無紋飾），這些又可拆分為更多的個單體圖案。其中包括各種動物形象 334 個，計有：十二生肖 15 組 180 只，瑞獸、瑞鳥 6 組 72 只，四神 17 組 68 只，以及 8 只走獸、4 只芝角鹿、2 只神獸。其餘均為不同形式的忍冬蔓草、花卉、纏枝花卉等。這些墓誌中最早的是唐貞觀十四年（640 年）下葬的楊溫墓誌，最晚的是唐開元二十六年（738 年）遷葬的李承乾墓誌，時間跨度 99 年，恰是大唐帝國盛世百年的黃金時段。

　　有時候，我們的眼中缺少的不是美，而是發現美的能力。我一直嘗試著結合這百年盛世的時代特徵，去仔細觀察每一件墓誌上的每個紋飾圖案，對每個墓誌個體紋飾圖案進行全面系統的分析和研究，從中尋找常人所未見的美的細節。也希望借此向美術和考古專業研究人員和美術愛好者提供更加廣泛的、尚未報導的考古資料以及審美文化元素。

以往此類題材的著作多為資料選編，引用資料來源分散且零碎。《唐昭陵墓誌紋飾圖案研究》是通過對昭陵陪葬墓已出土的 46 合（件）墓誌全面、系統的研究。我比照墓誌實物，借助拓片，原大繪製 93 組共 258 單件線描圖，其中包含 372 個單體圖案，這本圖書中圖片（拓片、線描）和文字、插圖、表格各占一半的篇幅，將呈現以圖為主、以文字為輔的面貌。有學者說，我們已進入一個讀圖的時代。我願使讀者在讀圖的過程中，直觀地去感受墓誌紋飾圖案中所反映出的唐代歷史、社會氛圍、文化意境、審美趣味及其演變軌跡。

唐太宗勵精圖治，開創了「貞觀之治」這一俱有里程碑意義的歷史時代。此後，社會經濟迅速發展，奠定了「開元盛世」的基礎，使中國處在當時國際事務中遙遙領先的主導地位。與浩瀚的歷史長河相比，一個人的生命是渺小的、短暫的，〈蘭亭序〉中說：「人之相與俯仰一世」，即是一抬頭、一低頭一輩子就過去了。「後之視今亦由（猶）今之視昔。悲夫！故列敘時人，錄其所述，雖世殊事異，所以興懷，其致一也。」一世輝煌的唐太宗在最終也是身不由己地走進了為自己修建的昭陵地宮。

昭陵陵園的陪葬人物，均與唐太宗有著直接或間接的關係，大多屬於唐統治政權中的重要組成人員。他們地位煊赫、功績卓越、是家喻戶曉的公眾人物。這裡有曾經跟隨李世民南征北戰、打下江山，又被民間奉為門神的秦瓊、尉遲敬德；有同樣享有很高知名度的程咬金（程知節）；既是十四宰相、十八學士、還是二十四功臣之一的房玄齡；令人肅然起敬的「貞觀諫臣」魏徵；被民間已經神化了的衛國公李靖、三朝元老李勣（徐懋功）；屬於十八學士褚亮、孔穎達、薛收、虞世南；由平民百姓直接擢拔為宰相的馬周；著名畫家閻立本及兄閻立德；還有大將軍丘行恭等。這裡還有身分尊貴的皇親國戚，如長孫皇后、長樂公主、深得唐太宗寵愛的徐妃等。這些人既位高權重，又得到陪葬帝陵的殊榮，可以說每一個人物的去世和安葬，都是舉國震動的大事。

設身處地的想一想古人：一個帶領著中國走向世界「珠穆朗瑪峰」的千古一帝李世民，一生為江山社稷運籌帷幄、耗盡心力，他該是多麼留戀那美

好的時光與山河。跟隨皇帝叱吒風雲的英雄們，又該是多麼盼望盡情的享受生活。然而，生命不可逆轉，人們對生的渴望、對死的無奈亙古以來不曾改變。隆重的葬禮是無可奈何的精神慰藉，精美絕倫的陪葬品是百感交集、借物思人的精神寄託。於是，陶俑、壁畫、石刻等藝術品被用來抒發、宣洩人們對生命的眷戀以及直面死亡的超然，將悲痛與無奈化入藝術的精魂，裝點出栩栩如生的絢麗華彩。

昭陵陪葬的皇親國戚皆享受國葬待遇，其墓葬隨葬品的製作工藝水準，代表當時社會文化的最高水準和主流的審美方向。能被選中給皇室成員及文武大臣撰寫、設計、雕鑿墓誌銘和紋飾的人，可以肯定的說：在上，是善於領會上層社會審美需求的、能夠把握時代脈絡與前進方向的文人。在下，一定是技藝超群、出類拔萃的工匠、藝人；他們既對上層皇室及官吏的心理願望有著深刻的領會，又對下層勞苦百姓的感受最深。他們將來自上層社會的審美取向和反映時代前進方向的思想需求與下層工匠、藝人來自現實生活的審美感受相融合，創造出將生者和死者緊密的聯繫在一起的墓葬藝術。他們是當時文學、書法、繪畫藝術創作的大師，是時代的「書記員」。是他們用藝術的語言、藝術的形像，真實的記錄下時代的陣痛和呼喚。

「實踐出真知」。任何藝術只有在不斷地實踐中技藝水準與思想境界才能得到不斷地提高與昇華。那些不斷地為逝去的功臣勳烈、英雄豪傑撰寫、書寫、繪製、雕刻墓誌銘文和紋飾的文人、工匠、藝人，在工作過程中會有什麼樣的內心感受和心理波動？他們清楚地知道自己在幹什麼，為誰而作。他們或許會想到：那位集皇權與「天可汗」於一身的皇帝，中年喪妻、老年又失愛女的李世民，是怎樣痛惜撒手人寰的；那一個個曾經叱吒風雲的英雄勳臣，以及皇帝的親族眷屬又是怎樣極不情願地離去的。就連天下第一人的皇帝和被視為天神的英雄以及尊貴的皇室親眷尚且如此，何況老百姓，何況勞作中的他們。如此這般情緒糾結在一起，箇中滋味，或令工匠、藝人感同身受。將心比心，在哭別人的聲中有哭自己的聲音。今天給別人書寫、雕製墓誌銘，明天誰為自己刻寫製作墓誌呢？想著想著，手中的活計就彷彿為自己而做一般。與天同悲、與地同悲、與墓主人親屬同悲。正是這樣的他們，

用藝術的形式、藝術的語言表現出了這悲痛難抑、刻骨銘心的大悲與大愛交織的情感糾葛，又將這百轉千迴的化為創作的激情，化為富有活力的生肖、四神、花草形象。「用藝術點亮生命，用情感溫暖人心」。功臣們矯健的身影歷歷在目，長眠的軀體生機不在，物是人非。他們的靈魂亦融入這富有生命力的生肖、四神、瑞獸、花草形象，表達了人們對生命不滅的渴盼。就這樣，墓誌創作者、製作者們既表達了墓主人親屬的意願，也表達了自己的意願。這便是人類共同對生命的熱愛、眷戀之情。「文學因為有了情感而飽滿，文學因為有了思想而深刻」，這一觀點同樣也適應於藝術品的創作和文物的欣賞。對生命的眷戀，應當就是墓葬藝術創作最重要的動力來源吧！

在已知的 42 通昭陵陪葬墓碑石中，留有撰或書者姓名的 26 通，占總數的 61.9%。而 26 通留名碑中，既有撰者、又有書者姓名的 17 通，占留名碑 65.4%；僅留撰者姓名的 4 通；僅留書者姓名的 5 通。從這些留在墓地中長伴死者的名字，或許可以看到撰文者和書法家的一縷哀思、一片誠意和一絲榮譽感，這也是他們的創作帶上了些許打動人的意味。

如果把唐代帝王陵墓地上地下的大型石雕作品比作是一棵大樹的話，那麼石雕主體就好比這棵大樹的主幹，它頂天立地，再現的是當代社會的綜合國力水準的高低；而這些石雕的線刻紋飾圖案則是這棵大樹的枝葉，它表現出的則是風情萬種的時代情緒和文化意趣。用文學手法對生命、對生死的闡述和文學思維來感知、解讀生者為死者製作墓誌時的心理感受，通過藝術形象透視歷史，感受歷史，睹「物」思「人」，睹「畫」思「情」，是探索當時社會集體意識、審美情趣，繼而把握其文化脈象最合理的手段。大唐盛世百年，民族團結，經濟繁榮，政治上萬國來朝，如此種種造就了中國人自信、豪邁、昂揚向上的狀態，促成了社會集體情緒一浪高過一浪的新景象。這個時代的藝術作品即在一定程度上反映了當時社會集體的意識、審美情趣、美術發展前進的趨勢和脈象，需要我們去認真感受。

對昭陵墓誌紋飾圖案來龍去脈給予探源、梳理，應屬於斷代的美術考古史、斷代的審美文化史範疇。對一個特定區域內時代明確、聯繫緊密、差別較大的唐代紋飾圖案進行系統的、綜合的研究，有助於深入瞭解一時一地文

化與生活的多樣性、豐富性。同時，因其皆屬昭陵陪葬墓，又俱有序列性強、典型性強、文化品位高的特點。這些特點，代表了上層社會的審美情趣、審美品格和心理意願，也與下層工匠的審美習慣和對動、植物生命的真切認知相聯繫，是上層社會與下層民眾審美趣味的融合。

事以簡為上，言以簡為當。把簡單的事做複雜容易，把複雜的事做簡不易。能用簡約的手法表達繁雜的社會集體情緒和人類生命的共同感，就是超凡。托爾斯泰曾說：「真正的藝術永遠是十分樸素的，明白如畫的，幾乎可以用手觸摸到似的」。法國艾黎福爾著《世界藝術史》中則說：「從表面上看，中國人的心靈十分複雜，但在深處卻異常簡單，這就是其心靈秘密之所在。中國人對形象的理解如此可靠，以至於形象在中國藝術裡被合乎邏輯地扭曲，乃至到無以復加的程度。然而，一旦形象理論被情感激動的閃光照亮，或者當理論面臨構築一件流芳百世並立即產生有益效果的作品的緊迫性時，形象理論同樣能夠達到本質美的、深刻美的高度。」昭陵墓誌紋飾圖案就達到了這種本質美、深刻美的高度，對觀者俱有強烈的視覺衝擊力，能夠引發心靈的震顫，直觀地將一個雄強的時代投射入人們的心中。

從「貞觀之治」到「開元盛世」百年間，相繼出現了了盛唐畫馬名家曹霸和後來的中唐畫馬名家韓幹，更晚的畫牛名家韓滉也已出生。同時善畫花卉的滕王李元嬰、外來畫家尉遲乙僧和康薩陀也已經活躍在藝術的舞臺上。名家出現之前的繪畫水準如何，如何發展演變，可資參考的真品資料匱乏。蘇洵〈管仲論〉：「夫功之成，非成於成之日，蓋必有所由起。」。盛、中唐畫馬、畫牛名家輩出，更有善畫折枝花的花鳥巨匠邊鸞於中唐出現，一定有它的起因，絕不是一下子就到了頂點、高峰。而昭陵墓誌紋飾圖案中的十二生肖、四神、花卉等圖案可以為我們追索動物畫、花卉畫的發展軌跡提供重要線索。這亦是本書對繪畫發展史的一點貢獻。

希望《唐昭陵墓誌紋飾研究》的出版，能為唐代同時期唐代文物考古斷代提供新依據，為美術史增加內容，為審美文化史提供新的資料。

編寫體例

一、本書所論述的昭陵墓誌均指昭陵陪葬墓已出土的墓誌。

二、本書論述墓誌時以墓主入葬年代先後為序。

三、對墓誌邊飾雕刻的描述,均採用正對墓誌側立面進行敘述。除契苾夫人墓誌文字平面周圍十二生肖則採用俯視角度,按文字的正方向以上、下、左、右為序進行敘述。

四、本書墓誌蓋拓片展開在88釐米以下者均繪製一整張線描圖,占半頁;凡在88釐米以上者盝頂占一張,其他每面斜殺、側立面為一組,各繪製1件,4件為一組占半頁或1頁;所有墓誌四側紋飾分別繪製,亦4件為一組占半頁或1頁。其中,圖片均按觀者的上、下、左、右正視為序進行編號。其中,定襄縣主墓誌雖有紋飾,但過於模糊,無法提供拓片和線描。

五、對常見的墓誌紋飾,書中採用了表格形式敘述。對於特殊個例的紋飾圖案,如英國夫人墓誌蓋、李福墓誌、李貞墓誌及蓋均在綜述中詳細敘述,表格中不再重複。敘述墓誌紋飾時,均按上、下、左、右為序進行描述。

壹、背景資料

一、昭陵及昭陵陵園

　　自西安沿西蘭公路西行 40 公里，向北遠望，可見一座圓錐形山峰矗立在渭北高原北莽山脈之巔；再行 16 公里至禮泉（醴泉）縣城附近，回首望時，卻見它如覆斗，又如冠帽「戴」在那道山脈頂端，這便是九嵕山——唐太宗昭陵所在地。

　　昭陵，位於陝西省禮泉縣城東北 22.5 公里的九嵕山主峰，海拔 1188 米。九嵕山虎踞渭北，氣掩關中，九梁拱舉如九龍聚首，一峰獨秀、拔地而起。登頂瞭望，向南可見終南山，東南可見古長安，向西可見唐高宗李治與武則天合葬的乾陵和唐肅宗李亨的建陵，東西峰巒起伏，前後群山環抱。浩浩渭水縈帶其前，滔滔涇水透迤其後，襯托出陵山主峰更加氣勢不凡。唐初統一戰爭，唐太宗曾多次路過此地遠望九嵕，唐太宗即位後又常在九嵕狩獵。既領略過九嵕山的雄姿威勢，又身臨其境細觀了風水龍脈，深有雄視天下永久獨享皇權之意，便下詔：「九嵕山孤聳迴繞，因而傍鑿可置山陵處，朕實有終焉之理」。[1] 唐太宗選擇九嵕山作為自己的陵墓，正是因為九嵕山的「有形、有勢、有環境」。「有形」是指九嵕山在不同的角度看是不同的造型，從西

1　宋・王溥，《唐會要》卷二〇，上海古籍出版社，2006 年，頁 457。

南看像覆斗形，從正南看是呈圓錐形，從東北看像筆架山，陵山背後看又像一隻臥虎，頭朝東尾朝西。當地人稱其為「藏龍臥虎」之地。「有勢」是指九嵕山高聳入雲的氣勢，「眾山忽破碎，突兀一峰青」[2]，站在山頂「俯視日月如雙丸」[3]，可體會到「仰觀宇宙之大，俯察品類之盛，所以遊目騁懷，足以極視聽之娛，信可樂也」的豪邁。唐太宗借物言志，以此來表達他叱吒風雲的凌雲壯志。「有環境」是指九嵕山地處群山環抱之中，其周邊環境如〈蘭亭序〉所描述的一樣，「此地有崇山峻嶺，茂林修竹，又有清流激湍映帶左右」。站在九嵕山上朝東看，右邊可見渭河，左邊可見涇河，兩河又在咸陽合二為一，形成「涇渭分明」的千古奇觀，可謂「鴻濛突出涇渭間」。[4]

唐太宗一生酷愛〈蘭亭〉真跡，死後帶入墓葬。「群賢畢至，少長咸集」是描寫蘭亭集會的盛況，但也僅僅只有 41 個高人，而唐太宗昭陵的陪葬人物超過 200 人以上，皆屬皇親勳貴，人物數量多於蘭亭集會的數倍，其社會影響當然更大，況且蘭亭真跡、昭陵六駿、釉陶俑、唐墓壁畫、碑石墓誌、書法雕塑等藝術品都集中在昭陵，使昭陵這座「藝術寶庫」更加神秘莫測。

昭陵首開唐代帝王陵墓「因山為陵」的制度。其工程營造由著名建築師閻立德根據太宗意圖設計，在規模和布局上都有獨特的風格。昭陵陵園便依唐太宗陵為核心，陵山前面是皇親國戚、文武大臣的陪葬墓，陵山後有擒服歸順十四國蕃君長石像及唐太宗南征北戰乘騎過的「昭陵六駿」，這便形成了前呼後擁的格局，可謂獨樹一幟、獨具匠心。

昭陵營建歷時 13 年，陵園內，圍繞陵山周圍建成了規模宏大的建築群 3 處。它們分別是：陵山南面的南司馬門及獻殿；陵山西南的寢宮（當地人稱「皇城」）；陵山北面的北司馬門及北闕。另外，在通向陵山南面墓道口的途中架有棧道，陵山頂上建有神遊殿。獻殿是供上陵朝拜、祭獻的地方。在南司馬門內，當地群眾所謂的磚瓦嶺就是獻殿遺址所在地。在這裡曾出土了

2　明・趙崡，〈登昭陵〉，明・趙涵：《石墨鐫華》卷八，商務印書館編：《景印文淵閣四庫全書》（0683），（臺北）商務印書館，1986 年，頁 528。

3　明・趙崡，〈將登昭陵阻大風雨率爾短歌〉，明・趙涵：《石墨鐫華》卷八，商務印書館編：《景印文淵閣四庫全書》（0683），（臺北）商務印書館，1986 年，頁 527。

4　明・趙崡，〈將登昭陵阻大風雨率爾短歌〉，明・趙涵：《石墨鐫華》卷八，商務印書館編：《景印文淵閣四庫全書》（0683），（臺北）商務印書館，1986 年，頁 527。

一件大型鴟尾（國家一級文物，現藏昭陵博物館），高 150 釐米，重約 300 斤，以此推測獻殿的高度應在 10 米以上，才合乎鴟尾的比例，足可以推想這座宮殿的高大雄偉。

寢宮是供墓主人靈魂飲食起居及宮人、官員和守陵軍隊居住的地方，其遺址南北長 334、東西寬 237 米，圍牆基厚 3.5 米，是一個比較規整的矩形。當年的房屋建築就集中在這裡，後遭火災焚毀。到了唐德宗李适貞元十四年（789），曾由諫議大夫崔損主持修葺過。據文獻記載，修葺後的房屋有 378 間。既是「但修葺而已」，可見原來的面積比這還要大的多。陵山上的遊殿、房舍，是供墓主人魂靈遊樂的地方。因地宮四周山勢陡峭凸凹不平，緣山鑿石架有棧道，棧道繞山腰 400 多米，盤曲而上，直達元宮門（墓道口）。杜甫〈重經昭陵〉詩中的「陵寢盤空曲」[5] 即指此。守陵的宮女可以沿棧道進入元宮，像平常在皇宮裡一樣供養、侍奉。後來，為了防盜，由昭陵的設計者閻立德提出將棧道拆除。起初，高宗還不允許。後經其舅父及大臣們的共同勸說，才算同意。從此以後「陵寢高懸，始與外界隔絕」。

北司馬門或稱北闕是列置「昭陵六駿」和昭陵十四國蕃君長石像的地方，也是舉行大型祭祀活動和獻俘的場所。這些石雕像分別列置在東西相對的七間長廊中，七間長廊南高北低呈臺階狀，南邊三間每間均列置一前一後兩個蕃君長石像，中間（南起第四間）各列置一個蕃君長石像，西側的石人均朝東站立、東側的石人均朝西站立。北三間每間各列置一匹昭陵六駿浮雕，所有的馬頭均朝向陵山、朝向墓主人埋葬的地方、朝向南方、朝向太陽，大有「雪恥酬百王，除兇報千古。」「昔乘匹馬去，今驅萬乘來。」「近日毛雖暖，聞弦心已驚」[6] 的感慨。「昭陵六駿」是在唐太宗生前，即長孫皇后葬昭陵以後雕置的，體現著唐太宗的治國理念和不同凡響的思想境界。十四國蕃君長石像是在高宗李治時雕刻的，它是以貞觀年間擒服和歸化的十四個少數民族首領的形象為藍本設計製作的。這兩批石刻作品，是俱有「有情結的內容」

5　唐・杜甫，〈重經昭陵〉，清・彭定求等編：《全唐詩》卷二二五，中華書局，1960 年，頁 2408。

6　唐・李世民，〈句〉，清・彭定求等編：《全唐詩》卷一，中華書局，1960 年，頁 20。

和「有意味的形式」的高度統一體，它們既是國家統一，民族團結的見證，也是唐太宗執政理念的體現，是他「以人為本」，尊重人才，愛護人才，尊重少數民族國家的充分體現。正因為如此，唐太宗也得到了少數民族的擁護和愛戴，貞觀四年，各族君子尊唐太宗為「天可汗」——各數民族共同的皇帝。

昭陵陪葬墓眾多，是歷代帝王陵墓陪葬墓中陪葬人物最多的陵墓。陪葬是唐代皇室制度的一個重要組成部分，是唐朝帝王給予皇室人物和文武大臣的一種特殊的優遇和榮譽，他們享受著李唐皇家給予的國葬禮遇，修建豪華墓室，賜給東園秘器，喪葬所需，蓋由官給，故而也是保存唐代藝術品最多最集中的地下寶庫。

二、昭陵陵園的形成

唐太宗生前三次下詔允許功臣及子孫陪葬昭陵。

第一次下詔是在貞觀十一年二月：「佐命功臣，或義深舟楫，或謀定帷幄，或身摧行陣，同濟艱危，克成鴻業，追念在昔，何日忘之！使逝者無知，咸歸寂寞；若營魂有識，還如疇曩，居止相望，不亦善乎！漢氏使將相陪陵，又給以東園秘器，篤終之義，恩意深厚，古人豈異我哉！自今已後，功臣密戚及德業佐時者，如有薨亡，宜賜塋地一所，及以秘器，使窀穸之時，喪事無闕。所司依此營備，稱朕意焉。」[7]。

第二次下詔是貞觀十一年十一月，《唐大詔令集》卷六三賜功臣陪陵地詔條云：謀臣武將、密戚懿親「自今以後，身薨之日，所司宜即以聞，賜以墓地，并給東園秘器，事從優厚，庶敦追遠之義，以申罔極之懷。貞觀十一年十一月」[8]

第三次下詔是在貞觀二十年（646 年），又進一步規定了父祖陪陵，子孫從葬的制度：懿戚宗臣「於昭陵南左右廂。封境取地，仍即標誌疆域，擬為葬所，以賜功臣，其父祖陪陵，子孫欲來從葬者，亦宜聽許。貞觀二十年

八月」。[9]

（一）昭陵陪葬墓的位置

昭陵陵園南北長約 11 公里、東西長約 12 公里，橫跨昭陵、趙鎮、煙霞、北屯四個鄉鎮，太宗陵寢居於陵園最北端、最高處的九嵕山主峰，居高臨下，陪葬墓以昭陵主陵為中心，向南輻射分布成摺扇形，猶如群星拱月一樣，拱衛著昭陵，恰似君臣生前一樣，帝王面南背北，朝臣侍列殿堂左右，象徵封建帝王「至高無上」的權力。

（二）陪葬時間

昭陵陪葬制度從貞觀十一年（637）十四宰相溫彥博陪葬開始，到開元二十六年（738）廢太子李承乾遷葬昭陵，時間跨度超過一百年，恰是唐代從「貞觀之治」到「開元盛世」的百年盛世。昭陵文物是中國封建社會綜合國力最強盛時期的歷史產物和歷史見證，是俱有鮮明時代特徵，充滿昂揚向上的時代精神的物質載體。

（三）陪葬墓數量

關於昭陵陪葬墓的數量，文獻中有不同的記載：兩《唐書》記載 74 座，《唐會要》載 155 座，《長安志》記載 166 座，《文獻通考》載 174 座，《關中陵墓誌》載 130 座，《歷代陵寢備考》、《陝西通志》等書所載則為 160餘座。1977 年，昭陵文物管理所對昭陵陪葬墓進行考古調查，稱昭陵有陪葬墓 167 座，其中可確定墓主姓名、身分和入葬時間的有 57 座。後來昭陵博物館與煤炭部航測遙感中心合作，運用航測和實地勘查相結合的方法，確定陪葬墓數為 188 座，其中可以確定墓主的陪葬墓有 62 座。加之近十年來陸續在昭陵陵園內新發現的無封土唐代墓葬，目前已知的昭陵陪葬墓已超過 190 多座。（圖 1 中國城市規劃設計院、禮泉縣文物旅遊局 2009 年 7 月繪圖）

9　宋・宋敏求編，《唐大詔令集》，商務印書館，1959 年，347 頁；另參董誥浩等編《全唐文》卷八〈太宗賜功臣葬地詔〉條，上海古籍出版社，1993 年，1 冊，頁 45。

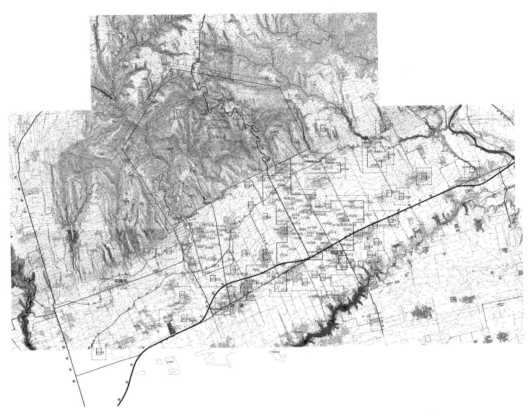

圖 1 中國城市規劃設計院、禮泉縣文物旅遊局 2009 年 7 月繪圖

（四）陪葬人物

　　陪葬昭陵的人物，除皇親國戚外，更多的是文武大臣，像著名貞觀「諫臣」魏徵；門神秦瓊、尉遲敬德，知名度很高的公眾人物程咬金、長孫無忌；名臣良相房玄齡、徐懋功（李勣）、虞世南、溫彥博、馬周、李靖；著名工藝美術家閻立本；營山陵使工藝美術家閻立德；十四國蕃君長李思摩、阿史那社爾等等均在昭陵陪葬。目前證實：二十四功臣中的 18 位，初唐宰相的 13 位，三品丞郎 53 位，大將軍 64 位，大唐公主 21 位、王子 7 位、嬪妃 11 位陪葬昭陵。其中少數民族將領 34 人（附表一）〈昭陵陪葬墓墓主身分一覽表〉。

表列一　昭陵陪葬墓墓主身分一覽表

一、嬪妃（17 人含徐惠）

1. 墓主姓名：劉娘子（有字無名）。墓主身分：彭城國夫人唐太宗乳母。

 卒年：貞觀十七年（644 年）十二月四日。葬年：貞觀十八年（644 年）二月五日。

 埋葬地點：煙霞鎮官廳村西南 300 米。發掘時間：1972 年。

 資料出處：《唐會要》、《長安志》、《文獻通考》、《昭陵碑石》、《昭陵墓誌通釋》。

2. 墓主姓名：徐惠。墓主身分：太宗賢妃。

 卒年：永徽元年（650 年）。葬年：永徽元年（650 年）。

 埋葬地點：葬「陪葬於昭陵之石室」。

 資料出處：《舊唐書》、《新唐書》、《唐會要》。

3. 墓主姓名：韋尼子。墓主身分：太宗昭容。

 卒年：顯慶元年（656 年）九月八日。葬年：顯慶元年（656 年）十月十日。

 埋葬地點：煙霞鎮陵光村長樂公主墓正北 200 米。發掘時間：1974 年 1974 年。

 資料出處：《昭陵碑石》、《昭陵墓誌通釋》、《昭陵發現陪葬宮人墓》（《文物》1987 年第 1 期）。

4. 墓主姓名：亡宮五品（姓名不詳）。墓主身分：五品宮人。

 卒年：顯慶二年（657 年）閏正月二十六日。葬年：顯慶二年（657 年）二月十四日。

 埋葬地點：煙霞鎮陵東坪村新城公主墓前。發掘時間：1974 年 8 月。

 資料出處：《昭陵碑石》、《昭陵墓誌通釋》、《昭陵發現陪葬宮人墓》（《文物》1987 年第 1 期）。

5. 墓主姓名：婕妤三品亡尼（姓名不詳）。墓主身分：婕妤三品。

 卒年：不詳。葬年：麟德二年（此時已到 666 年）十二月。

 埋葬地點：煙霞鎮陵光村長樂公主墓東北 170 米。發掘時間：1974 年。

 資料出處：《昭陵碑石》、《昭陵墓誌通釋》、《昭陵發現陪葬宮人墓》（《文物》1987 年第 1 期）。

6. 墓主姓名：韋珪（字澤）。墓主身分：太宗文皇帝故貴妃、紀國太妃。

 卒年：麟德二年（665 年）九月二十八日。葬年：乾封元年（此時已到 667 年）十二月二十九日。

 埋葬地點：煙霞鎮陵光村北。發掘時間：1990 年。

 資料出處：《唐會要》、《長安志》、《文獻通考》、《昭陵碑石》、《昭陵墓誌通釋》。

7. 墓主姓名：燕妃（燕姓，名字不詳）。 墓主身分：越國太妃、越王李貞之母。

卒年：咸亨二年（671 年）七月二十七日。 葬年：咸亨二年（此時已到 672 年）十二月二十七日。

埋葬地點：煙霞鎮東坪村。發掘時間：1990 年。

資料出處：《唐會要》、《長安志》、《文獻通考》、《唐太宗昭陵圖碑》、《昭陵碑石》、《昭陵墓誌通釋》。

8. 墓主姓名：亡宮典燈（姓名不詳）。 墓主身分：七品典燈。

卒年：不詳。 葬年：儀鳳二年（此時已到 678 年）十二月二十六日。

埋葬地點：煙霞鎮陵光村南長樂公主墓北西闕西側。發掘時間：1975 年。

資料出處：《昭陵碑石》、《昭陵墓誌通釋》、《昭陵發現陪葬宮人墓》（《文物》1987 年第 1 期）。

9. 墓主姓名：西宮二品昭儀（姓名不詳）。 墓主身分：二品昭儀。

卒年：永淳元年（682 年）八月二十四日。 葬年：永淳元年（682 年）十月十一日。

埋葬地點：煙霞鎮東坪村新城公主墓南。發掘時間：1979 年。

資料出處：《昭陵碑石》、《昭陵墓誌通釋》、《昭陵發現陪葬宮人墓》（《文物》1987 年第 1 期）。

10. 墓主姓名：亡宮三品婕妤金氏（金姓，名字不行）。 墓主身分：三品婕妤。

卒年：垂拱四年（688 年）十一月二十六日。 葬年：永昌元年（689）一月十三日。

埋葬地點：煙霞鎮陵光村東嶺。發掘時間：1986 年 1 月。

資料出處：《昭陵碑石》、《昭陵墓誌通釋》、《昭陵發現陪葬宮人墓》（《文物》1987 年第 1 期）。

11. 墓主姓名：大周亡宮三品（姓名不詳）。 墓主身分：三品。

卒年：大周長安三年（703 年）八月二十四日。 葬年：大周長安三年（703 年）九月二十二日。

埋葬地點：昭陵鄉魏陵村南。發掘時間：1986 年 3 月。

資料出處：《昭陵碑石》、《昭陵墓誌通釋》、《昭陵發現陪葬宮人墓》（《文物》1987 年第 1 期）。

12. 墓主姓名：楊妃（楊姓，名字不詳）。 墓主身分：趙國太妃，太宗妃，趙王李福之母。

卒年：不詳。 葬年：不詳。

埋葬地點：不詳。

資料出處：《唐會要》、《長安志》、《文獻通考》、《唐太宗昭陵圖碑》、《昭陵碑石》、《昭陵墓誌通釋》。《京兆金石錄》有〈趙國楊太妃碑〉。

13. 墓主姓名：鄭氏（鄭姓，名字不詳）。 墓主身分：太宗賢妃。

卒年：不詳。　葬年：不詳。

埋葬地點：不詳。

資料出處：《唐會要》、《長安志》、《文獻通考》、《唐太宗昭陵圖碑》。

14. 墓主姓名：鄭國夫人（姓名不詳）。　墓主身分：太宗妃。

卒年：不詳。　葬年：不詳。

埋葬地點：不詳。

15. 墓主姓名：徐氏（徐姓，名字不詳）。　墓主身分：唐太宗才人。

卒年：不詳。　葬年：不詳。埋葬地點：昭陵鄉皇城東南。

資料出處：《唐會要》、《長安志》、《文獻通考》、《唐太宗昭陵圖碑》。

16. 墓主姓名：竇卿妹。墓主身分：嬪妃。

卒年：不詳。　葬年：不詳。埋葬地點：不詳。

資料出處：《長安志》及明清諸書俱作「竇卿妹石塔」，諸書以其列於「嬪妃」。

17. 墓主姓名：陰嬪。墓主身分：唐太宗妃。

卒年：不詳。　葬年：不詳。

埋葬地點：煙霞鎮陵光村北韋貴妃墓南稍偏東 300 米處。發掘時間：1990 年發現

資料出處：《舊唐書》、《新唐書》記載：「陰妃生祐」，「祐，字贊」。

二、公主、駙馬等（40 人）

18. 墓主姓名：汝南公主（李姓，名字不詳）。　墓主身分：唐太宗第二女。

卒年：貞觀十年（636 年）年十一月十六日。　葬：貞觀十年（636 年）十一月十六日之後。

埋葬地點：高密公主墓東。

資料出處：《長安志》、《唐太宗昭陵圖碑》、《嘉靖通志》、《康熙通志》及《醴泉縣誌》俱有。《新唐書·諸帝公主傳》，公主為太宗第二女，傳世〈汝南公主墓誌〉謂為「皇帝（太宗）之第三女」，不知孰是。《唐太宗昭陵圖碑》有「汝南公主墓」，標在高密公主墓東。

19. 墓主姓名：李麗質。墓主身分：長樂公主，太宗第五女。

卒年：貞觀十七年（643 年）八月十日。葬年：貞觀十七年（643 年）九月二十一日。

埋葬地點：煙霞鎮陵光村南。發掘時間：1986 年

資料出處：《唐會要》、《長安志》、《文獻通考》、《唐太宗昭陵圖碑》、《昭陵碑石》、《昭陵墓誌通釋》、《唐昭陵長樂公主墓》—《文博》1988 年 3 期。

20. 墓主姓名：長孫沖。 墓主身分：駙馬都尉，長樂公主駙馬，長孫無忌子。

　　卒年：不詳。 葬年：不詳。

　　埋葬地點：煙霞鎮陵光村南。

　　資料出處：《唐會要》、《長安志》、《文獻通考》、《京兆金石錄》謂公主
　　　　　　與駙馬都尉長孫沖合葬有碑。

21. 墓主姓名：晉陽公主（李姓，字明達）。 墓主身分：晉陽公主，唐太宗第十九女，
　　　　　　文德皇后長孫氏生。

　　卒年：貞觀年間。 葬年：貞觀年間。

　　埋葬地點：昭陵陵山附近。

　　資料出處：《新唐書》、《長安志》。

22. 墓主姓名：長廣公主（李姓，名字不詳）。 墓主身分：長廣公主，高祖第五女，
　　　　　　下嫁趙慈景，又下嫁楊師道。

　　卒年：不詳。 葬年：貞觀年間。

　　埋葬地點：不詳。發掘時間：

　　資料出處：《唐會要》、《長安志》、《文獻通考》及明清諸書俱有。《京兆金石錄》
　　　　　　謂公主與駙馬都尉楊師道合葬有碑，貞觀二十一年立。

23. 墓主姓名：楊師道。墓主身分：駙馬都尉、贈禮部尚書、并州都督，長廣公主駙馬。

　　卒年：貞觀二十一年（647年）。 葬年：不詳。

　　埋葬地點：不詳。

　　資料出處：《舊唐書》、《新唐書》、《唐會要》、《長安志》、《文獻通考》。

24. 墓主姓名：襄城公主（李姓，名字不詳）。 墓主身分：襄城公主，太宗長女，
　　　　　　下嫁蕭銳，銳卒，更嫁姜簡。

　　卒年：永徽二年（651年）。 葬年：永徽二年（651年）。

　　埋葬地點：不詳。

　　資料出處：《舊唐書》、《新唐書》、《唐會要》、《長安志》、《唐太宗昭陵圖碑》、
　　　　　　《文獻通考》及明清諸書俱有。《京兆金石錄》有〈蕭銳碑〉，貞
　　　　　　觀中立。蓋蕭銳先卒，永徽初公主薨後奉詔與公主合陪葬於昭陵。

25. 墓主姓名：蕭銳。墓主身分：嗣宋國公、駙馬都尉，襄城公主駙馬，蕭瑀子。

　　卒年：貞觀年間。 葬年：永徽年間。

　　埋葬地點：不詳。

　　資料出處：同24。

26. 墓主姓名：蕭守業。 墓主身分：衛州刺史，蕭銳子。

卒年：不詳。　葬年：不詳。

埋葬地點：不詳。

資料出處：《唐會要》與《文獻通考》俱作「蕭鄴」，《長安志》與《嘉靖通志》、
　　　　　《讀禮通考》俱作「蕭業」，《新唐書·宰相世系表》、《康熙通志》、
　　　　　《醴泉縣誌》作「蕭守業」，此從《新唐書》。《京兆金石錄》有〈衛
　　　　　州刺史蕭業碑〉，總章二年立。

27. 墓主姓名：高密公主（李姓，名字不詳）。　墓主身分：高密公主，高祖第四女，
　　　下嫁長孫孝政，又下嫁段綸。

卒年：永徽六年（655 年）。　葬年：永徽六年（655 年）後。

埋葬地點：煙霞鎮張家山村段蘭璧墓旁。

資料出處：《舊唐書》、《新唐書》、《唐會要》、《長安志》、《唐太宗昭陵圖碑》、
　　　　　《文獻通考》及明清諸書俱有。《舊唐書·諸帝公主傳》，高密公主
　　　　　為高祖第四女，下嫁長孫孝政，又嫁段綸。

28. 墓主姓名：段綸。　墓主身分：駙馬都尉，工部尚書、紀國公，高密公主駙馬。

卒年：不詳。　葬年：不詳。

埋葬地點：煙霞鎮張家山村段蘭璧墓旁。

資料出處：《舊唐書》、《新唐書》、《長安志》、《文獻通考》，《京兆金石錄》
　　　　　謂公主與駙馬都尉合葬有碑。又據〈段蘭璧墓誌銘〉，從葬一人為
　　　　　邧國夫人段蘭璧。

29. 墓主姓名：段蘭璧（字曇娘）。　墓主身分：邧國夫人，高密公主與段綸女。

卒年：永徽二年（651 年）四月四日。　葬年：永徽二年（651 年）八月二十三日。

埋葬地點：煙霞鎮張家山村。　發掘時間：1978 年

資料出處：《昭陵碑石》、《昭陵墓誌通釋》、《唐昭陵段蘭璧墓清理簡報》─
　　　　　《文博》1989 年 6 月。

30. 墓主姓名：常山公主（李姓，名字不詳）。墓主身分：常山公主，唐太宗第二十女。

卒年：顯慶年間。　葬年：顯慶年間。

埋葬地點：新城公主墓附近。

資料出處：《長安志》、《唐太宗昭陵圖碑》、《醴泉縣誌》。

31. 墓主姓名：晉安公主（李姓，名字不詳）。墓主身分：晉安公主，唐太宗第十三女。

卒年：不詳。　葬年：不詳。

埋葬地點：不詳。

資料出處：《新唐書》，《唐會要》、《長安志》、《文獻通考》、《嘉靖通志》、
　　　　　《康熙通志》俱作「晉國公主」，疑誤。據諸書，與公主合葬一人，
　　　　　即駙馬都尉韋思安。

32. 墓主姓名：韋思安。 墓主身分：駙馬都尉，晉安公主駙馬。

　　卒年：不詳。 葬年：不詳。

　　埋葬地點：不詳。

　　資料出處：同上 31 條。

33. 墓主姓名：安康公主（李姓，名字不詳）。墓主身分：安康公主，唐太宗第十四女。

　　卒年：不詳。 葬年：不詳。

　　埋葬地點：昭陵皇城附近。

　　資料出處：《唐會要》、《長安志》、《文獻通考》、《唐太宗昭陵圖碑》，《京
　　　　　　　兆金石錄》謂公主與駙馬都尉獨孤諶合葬有碑。《唐會要》、《長
　　　　　　　安志》、《文獻通考》、《嘉靖通志》俱作「獨孤彥雲」，疑「湛」
　　　　　　　為其名，「彥雲」為字。

34. 墓主姓名：獨孤諶。 墓主身分：駙馬都尉，安康公主駙馬。

　　卒年：不詳。 葬年：不詳。

　　埋葬地點：昭陵皇城附近。

　　資料出處：《唐會要》、《長安志》、《文獻通考》、《唐太宗昭陵圖碑》，《京
　　　　　　　兆金石錄》謂公主與駙馬都尉獨孤諶合葬有碑。《唐會要》、《長
　　　　　　　安志》、《文獻通考》、《嘉靖通志》俱作「獨孤彥雲」，疑「湛」
　　　　　　　為其名，「彥雲」為字。

35. 墓主姓名：李淑（字麗貞）。墓主身分：蘭陵公主、太宗第十二女，下嫁竇懷悊。

　　卒年：顯慶四年（659 年）八月十八日。葬年：顯慶四年（659 年）十月二十九日。

　　埋葬地點：煙霞鎮上營村西北 1000 米處。

　　資料出處：《唐會要》、《長安志》、《文獻通考》、《唐太宗昭陵圖碑》、《昭
　　　　　　　陵碑石》及明清諸書俱有。

36. 墓主姓名：竇懷悊。墓主身分：駙馬都尉，袞州都督，蘭陵公主駙馬，太穆皇后
　　　　　　　族子。

　　卒年：不詳。 葬年：不詳。

　　埋葬地點：煙霞鎮上營村西北 1000 米處。

　　資料出處：《舊唐書》、《新唐書》、《唐會要》、《長安志》、《文獻通考》、
　　　　　　　《唐太宗昭陵圖碑》、《昭陵碑石》。

37. 墓主姓名：新城公主（李姓，名字不詳）。墓主身分：新城公主，太宗二十一女，
　　　　　　　長孫皇后生。

　　卒年：龍朔三年（663 年）二月。 葬年：龍朔三年（663 年）二月。

　　埋葬地點：煙霞鎮東坪村， 發掘時間：1995 年

　　資料出處：《新唐書》、《唐會要》、《長安志》、《文獻通考》、《唐太宗昭

陵圖碑》、《昭陵墓誌通釋》、《唐昭陵新城長公主墓發掘簡報》—《考古與文物》1997 年 3 期、《新城長公主墓發掘報告》。

38. 墓主姓名：韋正矩（或作「政舉」，或作「正舉」）。墓主身分：駙馬都尉，新城公主駙馬。

　　卒年：不詳。　葬年：不詳。

　　埋葬地點：煙霞鎮東坪村，　發掘時間：1995 年

　　資料出處：《新唐書》、《唐會要》、《長安志》、《文獻通考》、《京兆金石錄》謂公主與駙馬都尉韋正矩合葬有碑。

39. 墓主姓名：李敬（字德賢）。墓主身分：清河長公主、太宗十一女。

　　卒年：麟德元年（664 年）。　葬年：麟德元年（664 年）十月二十三日。

　　埋葬地點：煙霞鎮上營村東 107 省道南 50 米。

　　資料出處：《新唐書》、《唐會要》、《長安志》、《文獻通考》、《唐太宗昭陵圖碑》、《昭陵碑石》，《碑林集刊》（十三）2007 年，第 166 頁，張沛《唐昭陵陪葬名位綜考》（上）及樊英峰、梁子著《武則天時代》第 149 頁「昭陵陪葬墓墓主身分一覽表」均做第十一女。

40. 墓主姓名：程處亮。墓主身分：駙馬都尉，清河公主駙馬，程知節第二子。

　　卒年：不詳。　葬年：麟德年間。

　　埋葬地點：煙霞鎮上營村東 107 省道南 50 米。

　　資料出處：同 39。

41. 墓主姓名：遂安公主（李姓，名字不詳）。墓主身分：遂安公主，太宗第四女，下嫁竇達。達死，又嫁王大禮。

　　卒年：不詳。　葬年：不詳。

　　埋葬地點：煙霞鎮山底村溝東村北約 100 米。　發掘時間：1964 年。

　　資料出處：《舊唐書》、《新唐書》、《唐會要》、《長安志》、《文獻通考》、《昭陵碑石》、《昭陵墓誌通釋》。〈王大禮墓誌〉「公主薨逝，陪葬昭陵」及大禮卒後「遷厝於昭陵之近塋」等語，可知確係與公主合葬。

42. 墓主姓名：王大禮。墓主身分：歙州刺史駙馬都尉，隋著作郎王朗之子。

　　卒年：總章二年（669 年）二月二十六日。　葬年：咸亨元年（670 年）十月四日。

　　埋葬地點：煙霞鎮上營村東 107 省道南 50 米。　發掘時間：1964 年。

　　資料出處：同上 41 條。

43. 墓主姓名：李孟姜（有字無名）。墓主身分：臨川郡長公主，下嫁周道務，太宗第十一女（據墓誌），韋貴妃生。據《新唐書》記為太宗第十女，而貞觀十五年太宗封臨川郡公主詔書載為十二女。

　　卒年：永淳元年（682 年）五月二十一日。　葬年：永淳元年（此時已到 683 年）

十二月二十五日。

埋葬地點：趙鎮新寨村東北 200 米。　發掘時間：1972 年。

資料出處：《新唐書》、《唐會要》、《長安志》、《文獻通考》、《唐太宗昭陵圖碑》、《昭陵碑石》、《昭陵墓誌通釋》、《唐臨川公主墓出土的墓誌和詔書》─《文物》1977 年 10 月。

44. 墓主姓名：周道務。墓主身分：駙馬都尉，營州都督、檢校右驍衛將軍，臨川公主駙馬。

卒年：不詳。　葬年：不詳。

埋葬地點：趙鎮新寨村東北 200 米臨川公主墓同塚異穴。

資料出處：《唐會要》、《長安志》、《文獻通考》、《唐太宗昭陵圖碑》。《京兆金石錄》有〈唐駙馬都尉加上柱國營州都督周道務碑〉，上元二年立。

45. 墓主姓名：南平公主（李姓，名字不詳）。南平公主，太宗第三女，下嫁王敬直，又下嫁劉玄懿。

卒年：不詳。　葬年：不詳。

埋葬地點：不詳。

資料出處：《唐會要》、《長安志》、《文獻通考》、《唐太宗昭陵圖碑》。

46. 墓主姓名：劉玄懿。墓主身分：駙馬都尉，南平公主駙馬，劉政會子。

卒年：不詳。　葬年：不詳。

埋葬地點：不詳。

資料出處：《新唐書》、《康熙通志》作「玄意」，《唐會要》、《長安志》、《文獻通考》、《嘉靖通志》、《讀禮通考》及《醴泉縣誌》俱以「意」作「懿」，必有一誤，此姑從《唐會要》。清代諸書俱以「玄」為「元」，蓋因諱而改。《京兆金石錄》謂公主與駙馬都尉劉玄懿合葬有碑。

47. 墓主姓名：豫章公主（李姓，名字不詳）。墓主身分：豫章公主，唐太宗第六女。

卒年：不詳。　葬年：不詳。

埋葬地點：不詳。

資料出處：《唐會要》、《長安志》、《唐太宗昭陵圖碑》、《文獻通考》、《嘉靖通志》、《醴泉縣誌》皆作「善識」，而〈唐儉碑〉則有「詔曰與卿故舊，可申姻好，征男尚識尚豫章公主」之語，似又作「尚識」，不知孰是。此從《新唐書》及《京兆金石錄》。《京兆金石錄》謂公主與駙馬唐義識合葬有碑。

48. 墓主姓名：唐義識。墓主身分：駙馬都尉，豫章公主駙馬，唐儉子。

卒年：不詳。　葬年：不詳。

埋葬地點：不詳。

資料出處：同上 47 條。

49. 墓主姓名：普安公主（李姓，名字不詳）。墓主身分：普安公主，唐太宗第八女，
　　　下嫁史仁表。

　　卒年：不詳。　葬年：不詳。

　　埋葬地點：不詳。

　　資料出處：《新唐書》、《唐會要》、《長安志》、《唐太宗昭陵圖碑》、《文
　　　獻通考》、《嘉靖通志》，《京兆金石錄》謂公主與駙馬史仁表合
　　　葬有碑。

50. 墓主姓名：史仁表。墓主身分：駙馬都尉，普安公主駙馬。

　　卒年：不詳。　葬年：不詳。

　　埋葬地點：新城公主墓附近。

　　資料出處：同上 49 條。

51. 墓主姓名：長沙公主（李姓，名字不詳）。墓主身分：長沙公主，高祖第六女，
　　　下嫁豆盧懷讓。

　　卒年：不詳。　葬年：不詳。埋葬地點：不詳。

　　資料出處：《唐會要》、《長安志》、《唐太宗昭陵圖碑》、《文獻通考》及
　　　明清諸書俱有。

52. 墓主姓名：豆盧懷讓。墓主身分：駙馬都尉，長沙公主駙馬，豆盧寬子。

　　卒年：不詳。　葬年：不詳。埋葬地點：不詳。

　　資料出處：《舊唐書》、《新唐書》、《唐會要》、《長安志》、《文獻通考》、
　　　《嘉靖通志》。

53. 墓主姓名：衡陽公主（李姓，名字不詳）。墓主身分：衡陽公主，高祖第十四女，
　　　下嫁阿史那社尒。

　　卒年：不詳。　葬年：不詳。埋葬地點：不詳。

　　資料出處：唐會要》、《長安志》、《文獻通考》、《唐太宗昭陵圖碑》。

54. 墓主姓名：新興公主（李姓，名字不詳）。墓主身分：唐太宗第十五女。

　　卒年：不詳。　葬年：不詳。埋葬地點：不詳。

　　資料出處：《新唐書》、《唐會要》、《長安志》、《文獻通考》，《京兆金石錄》
　　　謂公主與駙馬長孫曦合葬有碑。

55. 墓主姓名：長孫曦。墓主身分：駙馬都尉，新興公主駙馬。

　　卒年：不詳。　葬年：不詳。埋葬地點：不詳。

　　資料出處：同上 54 條。

56. 墓主姓名：城陽公主（李姓，名字不詳）。墓主身分：城陽公主，太宗第十六女，
　　　下嫁杜荷，又嫁薛瓘。

卒年：不詳。　葬年：咸亨年間（670–673 年）。

埋葬地點：煙霞鎮陵光村東南 300 米。

資料出處：《唐會要》、《長安志》、《文獻通考》、《唐太宗昭陵圖碑》。

57. 墓主姓名：薛瓘。墓主身分：駙馬都尉、光祿卿，城陽公主駙馬。

卒年：不詳。　葬年：不詳。

埋葬地點：煙霞鎮陵光村東南 300 米。

資料出處：《舊唐書》、《新唐書》、《唐會要》、《長安志》、《文獻通考》。
京兆金石錄記有〈駙馬都尉房州刺史薛瓘碑〉，咸亨中立。

三、諸王（26 人）

58. 墓主姓名：李愔。墓主身分：蜀王，贈益州大都督，太宗第六子。

卒年：乾封二年（667 年）。　葬年：咸亨年間（670–674 年）。

埋葬地點：不詳。

資料出處：《舊唐書》、《新唐書》、《唐會要》、《長安志》、《文獻通考》、
《唐太宗昭陵圖碑》。

59. 墓主姓名：李福（字祐）。墓主身分：趙王，太宗第十一子（《舊唐書》記載為
十三子）。

卒年：咸亨元年（670 年）九月十三日。　葬年：咸亨二年（此時已到 672 年）
十二月二十七日。

埋葬地點：煙霞鎮下嚴峪村西北 800 米。　發掘時間：1972 年

資料出處：《舊唐書》、《新唐書》、《唐會要》、《文獻通考》、《昭陵碑石》、
《昭陵墓誌通釋》。

60. 墓主姓名：宇文脩多羅。墓主身分：趙王李福妃，宇文士及女。

卒年：顯慶五年（660 年）五月三日。　葬年：咸亨二年（此時已到 672 年）十二
月二十七日。

埋葬地點：煙霞鎮下嚴峪村西北 800 米。　發掘時間：1972 年

資料出處：同上 59 條。

61. 墓主姓名：李惲。墓主身分：蔣王，太宗第七子。

卒年：上元元年（674 年）。　葬年：上元元年（674 年）。

埋葬地點：不詳。

資料出處：《舊唐書》、《新唐書》、《唐會要》、《長安志》、《文獻通考》
記載陪葬昭陵；是否與妃元氏合葬，不詳。

62. 墓主姓名：元氏（元姓，名字不詳）。墓主身分：蔣王李惲妃。

卒年：不詳。　葬年：顯慶元年（656）十一月三十日。

埋葬地點：禮泉縣煙霞鎮西周村西 100 米。

資料出處：《文物》2004 年 12 月。

63. 墓主姓名：李慎。墓主身分：紀王，太宗第十子。

卒年：垂拱四年（688 年）。　葬年：不詳。

埋葬地點：不詳。

資料出處：《舊唐書》、《新唐書》、《唐會要》、《長安志》、《文獻通考》。

64. 墓主姓名：陸妃（陸姓，名字不詳）。墓主身分：紀王李慎妃。

卒年：麟德二年（665 年）六月二十六日。　葬年：乾封元年（此時已到 667 年）
　　　十二月九日。

埋葬地點：煙霞鎮西二村西北 50 米。

資料出處：《舊唐書》、《新唐書》、《唐會要》、《長安志》、《文獻通考》、
　　　　　《唐太宗昭陵圖碑》。

65. 墓主姓名：李澄。墓主身分：嗣紀王，太宗孫，紀王李慎少子。

卒年：開元初年。　葬年：開元年間（713–742 年）。

埋葬地點：煙霞鎮境內。

資料出處：《舊唐書·太宗諸子傳》，澄本名鐵誠，為紀王慎少子，中興初封為
　　　　　嗣紀王，後改名澄（《新唐書》作「證」）。《唐會要》、《長安志》
　　　　　俱有。

66. 墓主姓名：李琮。墓主身分：義陽王，琮為紀王慎次子。

卒年：武后時期。　葬年：不詳。

埋葬地點：煙霞鎮境內。

資料出處：《新唐書·太宗諸子傳》，琮為紀王慎次子，除兄續外，尚有三弟，
　　　　　並為武后所殺。始，琮與二弟（當為楚國公叡、襄陽郡公秀、廣化
　　　　　郡公獻及建平郡公欽中之二人）同死桂林。開元中，琮第三子行休
　　　　　請身迎柩，「於是以三喪歸，陪葬昭陵。」

67. 墓主姓名：李叡（或李欽、李獻之一）。墓主身分：李叡為楚國公，李欽為建平
　　　郡公，李獻為廣化郡公，均為李琮弟。

卒年：武后時期。　葬年：不詳。

埋葬地點：煙霞鎮境內。

資料出處：同上 66 條。

68. 墓主姓名：李秀（或李獻、李欽之一）。墓主身分：李秀襄陽郡公，李獻為廣化
　　　郡公，李欽為建平郡公，均為李琮弟。

卒年：不詳。 葬年：不詳。

埋葬地點：煙霞鎮境內。

資料出處：同上 66 條。

69. 墓主姓名：李俊。墓主身分：零陵王、南州別駕，曹王明長子。

卒年：垂拱年間（685–688 年）。 葬年：不詳。

埋葬地點：煙霞鎮境內。

資料出處：《舊唐書》、《新唐書》，《唐會要》作「千金公李俊」。

70. 墓主姓名：李明。墓主身分：曹王，太宗十四子。

卒年：永隆年間（680–681 年）。 葬年：景雲元年（710 年）。

埋葬地點：不詳。

資料出處：《舊唐書》、《新唐書》、《唐會要》、《長安志》、《文獻通考》
　　　　　及明清諸書俱有。

71. 墓主姓名：李貞（字貞）。墓主身分：越王、太子少保豫州刺史，太宗八子、燕妃生。

卒年：垂拱二年（686 年）九月十一日。葬年：開元六年（718 年）正月二十六日遷。

埋葬地點：煙霞鎮興隆村一隊西。發掘時間：1972 年

資料出處：《舊唐書》、《新唐書》、《唐會要》、《長安志》、《文獻通考》、
　　　　　《昭陵碑石》、《昭陵墓誌通釋》、《唐越王李貞墓發掘簡報》—《文
　　　　　物》1977 年 10 月。

72. 墓主姓名：李沖。墓主身分：瑯琊王，李貞長子。

卒年：不詳。 葬年：開元六年（718 年）遷。

埋葬地點：煙霞鎮興隆村一隊西。

資料出處：《唐會要》、《長安志》、《文獻通考》。

73. 墓主姓名：李蒨。墓主身分：常山公，李貞次子。

卒年：不詳。 葬年：不詳。埋葬地點：不詳。

資料出處：《唐會要》、《長安志》、《文獻通考》。

74. 墓主姓名：李規。墓主身分：臨淮公，李貞少子。

卒年：不詳。 葬年：不詳。埋葬地點：不詳。

資料出處：《唐會要》、《長安志》、《文獻通考》

75. 墓主姓名：李珍子。墓主身分：李貞最少子，瑯琊公。

卒年：不詳。 葬年：不詳。埋葬地點：不詳。

資料出處：《唐會要》、《文獻通考》與《讀禮通考》俱誤作「王珍」，以其入
　　　　　「丞郎三品」。

76. 墓主姓名：李承乾（字高明）。墓主身分：恒山愍王，太宗長子，廢太子。

卒年：貞觀十七年（643 年）十月一日。 葬年：開元二十五年（此時已到 738 年）十二月八日奉敕陪葬昭陵。開元二十六年（738 年）五月二十九日旐誌。

埋葬地點：煙霞鎮西周村南。發掘時間：1972 年。

資料出處：《舊唐書》、《新唐書》、《昭陵碑石》、《昭陵墓誌通釋》。

77. 墓主姓名：蘇氏（蘇姓，名字不詳）。墓主身分：恒山愍王李承乾妃。

卒年：貞觀十七年（643 年）十月一日。 葬年：開元二十五年（此時已到 738 年）十二月八日奉敕陪葬昭陵。開元二十六年（738 年）五月二十九日旐志。

埋葬地點：煙霞鎮西周村南。發掘時間：1972 年

資料出處：《舊唐書》、《新唐書》、《昭陵碑石》、《昭陵墓誌通釋》。

78. 墓主姓名：李象。墓主身分：贈越州都督郇國公，李承乾長子。

卒年：不詳。 葬年：不詳。

埋葬地點：不詳。發掘時間：不詳。註：李承乾墓周圍

資料出處：《舊唐書》、《新唐書》。

79. 墓主姓名：李玭。墓主身分：增使持節懷州諸軍事懷州刺史，李象子。

卒年：不詳。 葬年：不詳。

埋葬地點：不詳。發掘時間：不詳。

80. 墓主姓名：李靜。墓主身分：贈使持節齊州諸軍事齊州刺史，李象子。

卒年：不詳。 葬年：不詳。埋葬地點：不詳。發掘時間：不詳。

81. 墓主姓名：李厥。墓主身分：贈使持節青州諸軍事青州刺史，李承乾次子。

卒年：不詳。 葬年：不詳。埋葬地點：不詳。發掘時間：不詳。

82. 墓主姓名：李厥。墓主身分：贈左千牛將軍，李厥子。

卒年：不詳。 葬年：不詳。埋葬地點：不詳。發掘時間：不詳。

82. 墓主姓名：李旭。墓主身分：贈官原闕。

卒年：不詳。 葬年：不詳。埋葬地點：不詳。發掘時間：不詳。

四、宰相（31 人含長孫無忌從父長孫敞，高士廉子高昱，宇文士及子宇文崇嗣，房玄齡繼母無名氏）

84. 墓主姓名：溫彥博（字大臨）。墓主身分：中書令虞國公。

卒年：貞觀十一年（637 年）六月四日。 葬年：貞觀十一年（637 年）十月。

埋葬地點：煙霞鎮山底村西南 250 米。發掘時間：1972 年。

資料出處：《舊唐書》、《新唐書》、《唐會要》、《長安志》、《文獻通考》、《唐太宗昭陵圖碑》、《昭陵碑石》。

85. 墓主姓名：楊溫（字恭仁，本名綸）。墓主身分：吏部尚書兼中書令觀國公，右衛大將軍，隋觀王楊雄長子。

卒年：貞觀十三年（639 年）十二月一日。葬年：貞觀十四年（640 年）三月十二日。

埋葬地點：煙霞鎮山底村東 1500 米。發掘時間：1978 年。

資料出處：《舊唐書》、《新唐書》、《唐會要》、《長安志》、《文獻通考》、《唐太宗昭陵圖碑》、《昭陵碑石》、《昭陵墓誌通釋》。

86. 墓主姓名：楊思訓。墓主身分：右屯衛將軍，楊溫子。

卒年：不詳。 葬年：不詳。埋葬地點：不詳。

資料出處：《長安志》、《文獻通考》、《醴泉縣誌》。

87. 墓主姓名：宇文士及（字仁人）。墓主身分：中書令、郢國公，贈左衛大將軍、涼州都督。

卒年：貞觀十六年（642 年）。 葬年：貞觀十六年（642 年）。

埋葬地點：北屯鄉西頁溝南 150 米。

資料出處：《舊唐書》、《新唐書》、《唐會要》、《長安志》、《文獻通考》、《唐太宗昭陵圖碑》、《昭陵碑石》。

88. 墓主姓名：宇文崇嗣。墓主身分：中御大夫郢國公，宇文士及子。

卒年：不詳。 葬年：龍朔三年（663 年）。

埋葬地點：北屯鄉西頁溝宇文士及墓南 1500 米處。

資料出處：《昭陵陪葬墓調查記》─《文物》1977 年第 10 期第 33–40 頁。沈睿文著《唐陵的布局空間與秩序》，第 272 頁，樊英峰、梁子著《武則天時代》第 154 頁。

89. 墓主姓名：魏徵（字玄成）。墓主身分：侍中鄭國公。

卒年：不詳。 葬年：貞觀十七年正月（643 年）。

埋葬地點：昭陵鄉魏陵村。

資料出處：《舊唐書》、《新唐書》、《唐會要》、《長安志》、《文獻通考》、《唐太宗昭陵圖碑》、《昭陵碑石》。

90. 墓主姓名：魏叔玉。墓主身分：光祿少卿、魏徵子。

卒年：不詳。 葬年：不詳。埋葬地點：魏陵村。

資料出處：《唐會要》、《長安志》、《文獻通考》。

91. 墓主姓名：岑文本（字景仁）。墓主身分：中書令、常寧公。

　　卒年：貞觀十八年（644 年）。　葬年：貞觀十八年（644 年）。

　　埋葬地點：不詳。

　　資料出處：《舊唐書》、《新唐書》、《唐會要》、《長安志》、《文獻通考》、《昭陵碑石》及明清諸書俱有。

92. 墓主姓名：岑曼倩。墓主身分：中書令、常寧公、雍州長史，岑文本長子。

　　卒年：不詳。　葬年：不詳。埋葬地點：不詳。

　　資料出處：同上 91 條。

93. 墓主姓名：岑景倩。墓主身分：秘書監、麟臺少監、衛州刺史、昭文館學士，岑文本次子。

　　卒年：不詳。　葬年：不詳。埋葬地點：不詳。

　　資料出處：同上 91 條。

94. 墓主姓名：高儉（字士廉）。墓主身分：特進侍中尚書右僕射申文獻公。

　　卒年：貞觀二十一年（647 年）正月五日。　葬年：貞觀二十一年（647 年）二月二十八日。

　　埋葬地點：昭陵鄉縣石渣廠東。

　　資料出處：《舊唐書》、《新唐書》、《唐會要》、《長安志》、《文獻通考》、《唐太宗昭陵圖碑》。

95. 墓主姓名：鮮于氏（鮮於姓，名字不詳）。墓主身分：申國夫人，高士廉妻。

　　卒年：不詳。　葬年：不詳。

　　埋葬地點：昭陵鄉縣石渣廠東。

　　資料出處：同上 94 條。

96. 墓主姓名：高昱。墓主身分：揚州大都督府兵曹參軍。

　　卒年：永徽元年（650 年）。　葬年：永徽二年（651 年）二月二十六日。

　　埋葬地點：昭陵鄉縣石渣廠東高士廉墓旁。

　　資料出處：《大唐西市博物館藏墓誌》第 94–95 頁〈高昱墓誌〉、《碑林集刊》總二十輯（2014）第 88–96 頁：王彬、張沛著「新發現的兩盒唐昭陵陪葬墓誌——〈高昱墓誌〉〈房先忠墓誌〉簡析」。

97. 墓主姓名：蕭瑀（字時文）。墓主身分：尚書左僕射宋國公，贈司空、荊州都督。

　　卒年：貞觀二十一年（647 年）。　葬年：不詳。

　　埋葬地點：煙霞鎮山底村。

　　資料出處：《舊唐書》、《新唐書》、《唐會要》、《長安志》、《文獻通考》、《唐太宗昭陵圖碑》及明清諸書俱有。

98. 墓主姓名：房喬（字玄齡）。墓主身分：尚書左僕射司空梁國公。

卒年：貞觀二十二年（648 年）七月二十四日。葬年：貞觀二十二年（648 年）。

埋葬地點：昭陵鄉劉東村東北 100 米。

資料出處：同上 97 條。

99. 墓主姓名：無名氏（姓名不詳）。墓主身分：房玄齡繼母。

卒年：貞觀十七年（643 年）。葬年：貞觀十七年（643 年）。

埋葬地點：昭陵陵園內。發掘時間：

資料出處：《舊唐書》房玄齡傳記載「晉王為皇太子，改太子太傅，知門下省事。以母喪，賜塋昭陵園」，《新唐書》記載「高宗居春宮，加玄齡太子太傅，仍知門下省事，兼修國史如故。尋以撰《高祖、太宗實錄》成」，降璽書褒美，賜物一千五百段。其年，玄齡丁繼母憂去職，特賜以昭陵葬地。未幾，起復本官。

100. 墓主姓名：馬周（字賓王）。墓主身分：中書令尚書右僕射。

卒年：貞觀二十二年（648 年）正月九日。葬年：貞觀二十二年（648 年）三月四日。

埋葬地點：煙霞鎮上古村東 1800 米。

資料出處：《舊唐書》房玄齡傳記載「晉王為皇太子，改太子太傅，知門下省事。以母喪，賜塋昭陵園」，《新唐書》記載「高宗居春宮，加玄齡太子太傅，仍知門下省事，兼修國史如故。尋以撰《高祖、太宗實錄》成」，降璽書褒美，賜物一千五百段。其年，玄齡丁繼母憂去職，特賜以昭陵葬地。未幾，起復本官。

101. 墓主姓名：馬載。墓主身分：吏部侍郎、雍州長史，馬周子。

卒年：不詳。葬年：咸亨年間。

埋葬地點：馬周墓附近。

資料出處：《舊唐書·馬周傳》云：「子載，咸亨年累遷吏部侍郎，……卒於于雍州長史。」《京兆金石錄》謂有〈馬載碑〉，咸亨中立。《唐會要》。

102. 墓主姓名：馬覬。墓主身分：禮部郎中，馬載次子。

卒年：不詳。葬年：不詳。

埋葬地點：馬周墓附近。

資料出處：《新唐書宰相世系表》，覬為馬周之孫、載次子，《嘉靖通志》誤作「馬顗」，《唐會要》。

103. 墓主姓名：李靖（本名藥師）。墓主身分：尚書右僕射衛景武公。

卒年：貞觀二十三年（649 年）五月二十八日。葬年：顯慶三年（658 年）五月立碑。

埋葬地點：煙霞鎮官廳村西北四支渠北 50 米。

資料出處：《舊唐書》、《新唐書》、《唐會要》、《長安志》、《唐太宗昭陵圖碑》、《文獻通考》、《昭陵碑石》。

104. 墓主姓名：衛國夫人。墓主身分：李靖妻。

　　　卒年：不詳。 葬年：貞觀十四年（640 年）。

　　　埋葬地點：煙霞鎮官廳村西北四支渠北 50 米。

　　　資料出處：同上 103 條。

105. 墓主姓名：李客師。墓主身分：右武衛將軍丹陽郡公，李靖弟。

　　　卒年：總章中卒。 葬年：不詳。埋葬地點：不詳。

　　　資料出處：《唐會要》、《長安志》、《文獻通考》、《唐太宗昭陵圖碑》、《昭
　　　　　　　　陵碑石》。

106. 墓主姓名：李正明。墓主身分：原州都督，李靖弟。

　　　卒年：不詳。 葬年：不詳。埋葬地點：不詳。

　　　資料出處：《舊唐書》、《新唐書》作「正明」，《唐會要》、《長安志》俱作「政
　　　　　　　　明」，《嘉靖通志》又作「攻明」。此以《舊唐書》、《新唐書》為是。

107. 墓主姓名：李勣（本姓徐，名世勣，字懋功）。墓主身分：特進同中書門下三品、
　　　　　　　　太尉司空太子太師英國公。

　　　卒年：乾封二年（667 年）十二月三日。 葬年：總章三年（670 年）二月六日。
　　　　　　埋葬地點：煙霞鎮西側昭陵博物館院內。發掘時間：1972 年

　　　資料出處：《舊唐書》、《新唐書》、《唐會要》、《長安志》、《文獻通考》、
　　　　　　　　《唐太宗昭陵圖碑》、《昭陵碑石》、《昭陵墓誌通釋》、《唐昭
　　　　　　　　陵李勣墓發掘簡報》─《考古與文物》2000.3。

108. 墓主姓名：英國夫人（姓名不詳）。墓主身分：李勣妻。

　　　卒年：約顯慶四年（659 年）。 葬年：麟德二年（665 年）十一月前。

　　　埋葬地點：煙霞鎮西側昭陵博物館院內。發掘時間：1972 年。

　　　資料出處：同上 107 條。

109. 墓主姓名：李震（字景陽）。墓主身分：梓州刺史、使持節定國公、李勣子。

　　　卒年：麟德二年（665 年）三月。 葬年：麟德二年（665 年）十一月。

　　　埋葬地點：昭陵博物館東圍牆外。發掘時間：1973 年。

　　　資料出處：《舊唐書李勣傳》云：「勣長子震，，顯慶初官至梓州刺史，先績卒」。
　　　　　　　　《昭陵碑石》、《昭陵墓誌通釋》──〈李震墓誌〉。〈李勣墓誌〉
　　　　　　　　作「公諱勣，字懋功」。

110. 墓主姓名：王氏（王姓，名字不詳）。墓主身分：李震妻。

　　　卒年：龍朔三年（663 年）。 葬年：李震下葬後，高宗在位期間（665－683 年）。

　　　埋葬地點：昭陵博物館東圍牆外。發掘時間：1973 年。

　　　資料出處：同上 110 條。

111. 墓主姓名：崔敦禮（字安上）。墓主身分：太子少師中書令監修國史。

卒年：顯慶元年（656 年）。 葬年：顯慶元年（656 年）十月十八日。

埋葬地點：煙霞鎮袁家村水泥廠正西 200 米。

資料出處：《舊唐書》、《新唐書》、《唐會要》、《長安志》、《文獻通考》、
《唐太宗昭陵圖碑》、《昭陵碑石》。

112. 墓主姓名：長孫無忌（字輔機）。墓主身分：尚書右僕射、趙國公。

卒年：顯慶元年（656 年）。 葬年：顯慶元年（656 年）十月十八日。

埋葬地點：不詳。發掘時間：

資料出處：《舊唐書》、《新唐書》、《唐會要》、《長安志》、《文獻通考》、
《唐太宗昭陵圖碑》及明清諸書俱有。

113. 墓主姓名：長孫敞。墓主身分：杞州刺史平原郡公、宗正少卿、金紫光祿大夫、
贈幽州都督，長孫無忌從父。

卒年：貞觀年間（626–649 年）。 葬年：貞觀年間（626–649 年）。

埋葬地點：不詳。資料出處：同上 112 條。

114. 墓主姓名：許敬宗。墓主身分：尚書右僕射、趙國公。

卒年：咸亨三年（672 年）。 葬年：咸亨三年（672 年）。

埋葬地點：不詳。資料出處：同上 112 條。

五、丞郎三品（46 人，含房先忠及夫人王氏，不含長孫敞）

115. 墓主姓名：姚思廉（字簡之）。墓主身分：弘文館學士、散騎常侍、豐城縣男，
贈太常卿。

卒年：貞觀十一年（637 年）。 葬年：貞觀十一年（637 年）。

埋葬地點：不詳。

資料出處：《舊唐書》、《新唐書》、《唐會要》、《長安志》、《文獻通考》、
《唐太宗昭陵圖碑》。

116. 墓主姓名：虞世南（字伯施）。墓主身分：秘書監、銀青光祿大夫、弘文館學士，
永興縣公。

卒年：貞觀十二年（638 年）。 葬年：貞觀十二年（638 年）。

埋葬地點：煙霞鎮西頁溝村南。

資料出處：《舊唐書》、《新唐書》、《唐會要》、《長安志》、《文獻通考》、
《唐太宗昭陵圖碑》。

117. 墓主姓名：李大亮。墓主身分：右衛大將軍兼太子右衛率兼工部尚書武陽縣公，
贈兵部尚書、秦州都督。

卒年：貞觀十八年（644 年）。 葬年：貞觀十八年（644 年）。

埋葬地點：不詳。

資料出處：同 116 條。

118. 墓主姓名：薛收（字伯褒）。墓主身分：天策府記室參軍汾陰縣男，贈太常卿。

卒年：武德七年（624 年）。　葬年：永徽六年（655 年）八月二十三日。

埋葬地點：趙鎮馬寨村正西 500 米。

資料出處：《舊唐書》、《新唐書》、《唐會要》、《長安志》、《文獻通考》、《唐太宗昭陵圖碑》、《昭陵碑石》。

119. 墓主姓名：薛賾（字遠卿）。墓主身分：太史令紫府觀道士。

卒年：貞觀二十年（646 年）十月三日。　葬年：貞觀二十年（此時已到 647 年）十二月十四日。

埋葬地點：北屯鄉西頁溝村南。發掘時間：1974 年

資料出處：《舊唐書》、《新唐書》、《唐會要》、《長安志》、《文獻通考》、《唐太宗昭陵圖碑》、《昭陵碑石》。

120. 墓主姓名：孔穎達（字仲達）。墓主身分：國子祭酒曲阜憲公。

卒年：貞觀二十二年（648 年）九月十八日。　葬年：貞觀二十二年（648）。

埋葬地點：煙霞鎮袁家村西水泥廠北。

資料出處：《新唐書》、《唐會要》、《長安志》、《文獻通考》、《嘉靖通志》俱有。《長安志》、《嘉靖通志》、《康熙通志》作「孔志亮」，疑誤。

121. 墓主姓名：孔志約。墓主身分：禮部郎中，孔穎達次子。

卒年：不詳。　葬年：不詳。埋葬地點：不詳。

資料出處：《唐會要》、《長安志》、《文獻通考》、《讀禮通考》及《醴泉縣誌》俱作「工部侍郎孔元惠」。此據《新唐書》改。據《新唐書·宰相世系表》，孔惠元為孔穎達長子國子司業志玄子，亦官國子司業。

122. 墓主姓名：孔惠元。墓主身分：國子司業，孔穎達長子志玄子。

卒年：不詳。　葬年：不詳。埋葬地點：不詳。

資料出處：同上 121 條。

123. 墓主姓名：褚亮（字希明）。墓主身分：散騎常侍弘文館學士。

卒年：貞觀二十一年（647 年）十月一日。　葬年：高宗時。

埋葬地點：煙霞鎮上嚴峪村劉計賓家東。

資料出處：《舊唐書》、《新唐書》、《唐會要》、《長安志》、《文獻通考》、《唐太宗昭陵圖碑》、《昭陵碑石》《昭陵碑石》——〈褚亮碑〉記載「夫人柳氏，亦同安厝」。

124. 墓主姓名：柳氏（柳姓，名字不詳）。墓主身分：褚亮夫人。

卒年：不詳。　葬年：不詳。埋葬地點：煙霞鎮上嚴峪村劉計賓家東。

資料出處：同上 123 條。

125. 墓主姓名：裴藝。墓主身分：贈晉州刺史順義公、晉州總管，贈晉州刺史。

卒年：不詳。　葬年：貞觀二十三年（649 年）立碑。

埋葬地點：煙霞鎮袁家村北 100 米。

資料出處：《唐會要》、《長安志》、《文獻通考》、《昭陵碑石》──〈晉州刺史順義公碑〉記載「與故夫人陪葬于昭陵」。

126. 墓主姓名：柳氏（柳姓，名字不詳）。墓主身分：河東郡夫人、成安郡三品夫人，裴藝夫人。

卒年：不詳。　葬年：不詳。埋葬地點：煙霞鎮袁家村北 100 米。

資料出處：同上 125 條。

127. 墓主姓名：閻立德。墓主身分：工部尚書、太安縣公、贈禮部尚書。

卒年：顯慶元年（656 年）。　葬年：顯慶元年（656 年）。

埋葬地點：不詳。

資料出處：《舊唐書》、《新唐書》、《唐會要》、《長安志》、《文獻通考》、《唐太宗昭陵圖碑》。

128. 墓主姓名：唐儉（字茂約）。墓主身分：特進戶部尚書莒國公，贈開府儀同三司。

卒年：顯慶元年（656 年）十月三日。　葬年：顯慶元年（656 年）十一月二十四日。

埋葬地點：北屯鄉西頁溝村南 150 米。發掘時間：1978 年

資料出處：《舊唐書》、《新唐書》、《唐會要》、《長安志》、《文獻通考》、《唐太宗昭陵圖碑》、《昭陵碑石》、《昭陵墓誌通釋》。

129. 墓主姓名：元氏（元姓，名字不詳）。墓主身分：莒國夫人，唐儉妻，毛州司馬元行儒之女。

卒年：顯慶元年（656 年）十月三日。　葬年：顯慶元年（656 年）十一月二十四日。

埋葬地點：北屯鄉西頁溝村南 150 米。發掘時間：1978 年

資料出處：同上 128 條。

130. 墓主姓名：唐河上（字嘉會）。墓主身分：殿中少監尚衣奉御、唐儉四子。

卒年：儀鳳三年（678 年）正月六日。　葬年：儀鳳三年（678 年）二月十四日。

埋葬地點：北屯鄉西頁溝村南 150 米唐儉墓旁。發掘時間：1978 年

資料出處：《舊唐書》、《新唐書》、《唐會要》、《長安志》、《文獻通考》、《唐太宗昭陵圖碑》、《昭陵碑石》、《昭陵墓誌通釋》。

131. 墓主姓名：元萬子。墓主身分：河南縣君、唐嘉會妻，揚州刺史元務整第二女。

卒年：顯慶二年（658 年）十二月三日。　葬年：顯慶三年（658 年）正月十四日

殯于萬年縣南原。

埋葬地點：北屯鄉西頁溝村南 150 米唐儉墓旁。發掘時間：1978 年

資料出處：同上 130 條。

132. 墓主姓名：張胤。墓主身分：國子祭酒散騎常侍新野縣公，贈禮部尚書。

卒年：顯慶三年（658 年）正月七日。 葬年：顯慶三年（658）三月。

埋葬地點：煙霞鎮下嚴峪村東 500 米。

資料出處：《舊唐書》、《新唐書》、《唐會要》、《長安志》、《文獻通考》、
《唐太宗昭陵圖碑》、《昭陵碑石》。《舊唐書》、《新唐書》俱
作「張後胤」，字嗣宗。其餘諸書或作「張俊胤」，或作「張復胤」，
而李義甫所撰碑中高宗詔書作「張胤」，似當以碑為正。

133. 墓主姓名：房仁裕。墓主身分：國子祭酒散騎常侍新野縣公，贈禮部尚書。

卒年：顯慶二年（657 年）。 葬年：顯慶二年（657 年）。

埋葬地點：煙霞鎮下嚴峪村東南 400 米。

資料出處：《唐會要》、《長安志》、《文獻通考》、《唐太宗昭陵圖碑》、《昭
陵碑石》。

134. 墓主姓名：房先忠。墓主身分：左金吾衛將軍，房仁裕子。

卒年：載初元年（690 年）六月二十日。葬年：景龍二年（708 年）二月二十七日。

埋葬地點：煙霞鎮下嚴峪村東南房仁裕墓旁。

資料出處：《唐會要》、《文獻通考》、《嘉靖通志》、《讀禮通考》、《大
唐西市博物館藏墓誌》第 342–345 頁〈房先忠墓誌〉、《碑林集刊》
總二十輯（2014）第 88–96 頁：王彬、張沛著「新發現的兩盒唐昭
陵陪葬墓誌──〈高昱墓誌〉〈房先忠墓誌〉簡析」。

135. 墓主姓名：王氏（王姓，名字不詳）。墓主身分：房先忠妻。

卒年：上元元年（674 年）八月二十日。葬年：景龍二年（708 年）二月二十七日。

埋葬地點：煙霞鎮下嚴峪村東南房仁裕墓旁。

資料出處：同上 134 條。

136. 墓主姓名：房光義。墓主身分：光祿卿。

卒年：不詳。 葬年：不詳。埋葬地點：不詳。

資料出處：《唐會要》、《長安志》、《文獻通考》、《唐太宗昭陵圖碑》。

137. 墓主姓名：房暉。墓主身分：原州別駕，光義子。

卒年：不詳。 葬年：不詳。埋葬地點：不詳。

資料出處：《唐會要》、《長安志》、《文獻通考》。

138. 墓主姓名：房曜。墓主身分：咸陽縣丞，光義子。

卒年：不詳。　葬年：不詳。埋葬地點：不詳。

資料出處：同上 137 條。

139. 墓主姓名：房光敏。墓主身分：衛尉卿。

卒年：不詳。　葬年：不詳。埋葬地點：不詳。

資料出處：同上 137 條。

140. 墓主姓名：房誕。墓主身分：閬州刺史，光敏子。

卒年：不詳。　葬年：不詳。埋葬地點：不詳。

資料出處：同上 137 條。

141. 墓主姓名：吳廣（字黑闥）。墓主身分：使持節八州諸軍事、洪州都督新鄉縣公，贈代州刺史。

卒年：總章元年（668 年）十月二十九日。葬年：總章二年（669 年）五月二十五日。

埋葬地點：煙霞鎮西周村曹志賢家後門外。

資料出處：《唐會要》、《長安志》、《文獻通考》、《唐太宗昭陵圖碑》、《昭陵碑石》。

142. 墓主姓名：陸氏（陸姓，名字不詳）。墓主身分：新鄉縣夫人、吳黑闥妻。

卒年：不詳。　葬年：總章二年（669 年）五月二十五日。

埋葬地點：煙霞鎮西周村曹志賢家後門外。

資料出處：同上 141 條。

143. 墓主姓名：李道宗。墓主身分：江夏郡王。

卒年：永徽四年（653 年）。　葬年：永徽四年（653 年）。埋葬地點：不詳。

資料出處：《唐會要》、《長安志》、《文獻通考》、《嘉靖通志》、《讀禮通考》、《醴泉縣誌》。

144. 墓主姓名：史幼虔。墓主身分：原州都督。

卒年：不詳。　葬年：不詳。埋葬地點：不詳。

資料出處：《唐會要》、《長安志》、《文獻通考》及明清諸書俱有。

145. 墓主姓名：史撝謙。墓主身分：陝王府司馬。

卒年：不詳。　葬年：不詳。埋葬地點：不詳。

資料出處：《唐會要》、《文獻通考》及明清諸書俱有。《唐會要》、《文獻通考》及《讀禮通考》俱作「陝王府司馬為謙」，《長安志》作「陝王府司馬謙」。此從《醴泉縣誌》。

146. 墓主姓名：李琛。墓主身分：襄武郡王。

卒年：不詳。　葬年：不詳。埋葬地點：不詳。

資料出處：《唐會要》、《長安志》、《文獻通考》、《嘉靖通志》、《讀禮通考》
及《醴泉縣誌》俱有。

147. 墓主姓名：竇廷蘭。墓主身分：贈鴻臚卿。

卒年：不詳。　葬年：不詳。埋葬地點：不詳。

資料出處：《唐會要》、《長安志》、《文獻通考》及明清諸書俱有。

148. 墓主姓名：竇義節。墓主身分：寧州刺史。

卒年：不詳。　葬年：不詳。埋葬地點：不詳。

資料出處：同上 147 條。

149. 墓主姓名：李 琚。墓主身分：中山郡王。

卒年：不詳。　葬年：不詳。埋葬地點：不詳。

資料出處：同上 147 條。

150. 墓主姓名：房 漸。墓主身分：汝州別駕。

卒年：不詳。　葬年：不詳。埋葬地點：不詳。

資料出處：同上 147 條。

151. 墓主姓名：房 恒。墓主身分：左清道率。

卒年：不詳。　葬年：不詳。埋葬地點：不詳。

資料出處：同上 147 條。

152. 墓主姓名：李 弼。墓主身分：雍州長史。

卒年：不詳。　葬年：不詳。埋葬地點：不詳。

資料出處：《唐會要》、《長安志》、《文獻通考》、《唐太宗昭陵圖碑》及
明清諸書俱有。

153. 墓主姓名：李之芳。墓主身分：宗正卿。

卒年：不詳。　葬年：不詳。埋葬地點：不詳。

資料出處：《唐會要》、《長安志》、《文獻通考》及明清諸書俱有。《新唐書·
宗室世系表》作「太子賓客之芳」。諸書俱作「芝芳」，《新唐書》
及《康熙通志》作「之芳」，不知孰是。此從《新唐書》。

154. 墓主姓名：孫璿。墓主身分：金紫光祿大夫。

卒年：不詳。　葬年：不詳。埋葬地點：不詳。

資料出處：《長安志》、《唐太宗昭陵圖碑》及明清諸書俱有。

155. 墓主姓名：杜正倫。墓主身分：中書舍人。

卒年：不詳。　葬年：不詳。埋葬地點：不詳。

資料出處：《長安志》、《嘉靖通志》及《醴泉縣誌》俱有。

156. 墓主姓名：安康伯。墓主身分：贈吏部侍郎。

　　卒年：不詳。 葬年：不詳。埋葬地點：不詳。

　　資料出處：《長安志》、《唐太宗昭陵圖碑》、《醴泉縣誌》有載。此安康伯不
　　　　　　知何人。據《新唐書宗室世系表》，長孫浚為常州刺史、安康伯。《舊
　　　　　　唐書》、《新唐書》稱「安康伯」者僅此一人，故疑即長孫浚。

157. 墓主姓名：段倫。墓主身分：宗正卿。

　　卒年：不詳。 葬年：不詳。埋葬地點：不詳。

　　資料出處：《長安志》、《唐太宗昭陵圖碑》、《嘉靖通志》及《醴泉縣誌》俱有，
　　　　　　《唐會要》及《文獻通考》、《讀禮通考》皆無。此「宗正卿段倫」
　　　　　　《舊唐書》、《新唐書》未載。與駙馬都尉段綸不同。

158. 墓主姓名：李 震。墓主身分：簡州刺史建寧公。

　　卒年：不詳。 葬年：不詳。埋葬地點：不詳。

　　資料出處：《唐會要》、《長安志》、《文獻通考》、《唐太宗昭陵圖碑》及明
　　　　　　清諸書俱有。《唐會要》、《文獻通考》及《讀禮通考》俱作「簡
　　　　　　州刺史李震」，《長安志》及《醴泉縣誌》俱作「簡州刺史建寧公
　　　　　　李震」，是此李震有建寧公爵號，同為一人，此李震不見於《舊唐書》
　　　　　　與《新唐書》。

159. 墓主姓名：李 震。墓主身分：銀青光祿大夫。

　　卒年：不詳。 葬年：不詳。埋葬地點：不詳。

　　資料出處：《長安志》、《醴泉縣誌》俱有。此李震有別於李勣子梓州刺史李震，
　　　　　　又有別於簡州刺史建寧公李震。

160. 墓主姓名：宗道。 墓主身分：太宗尚服。

　　卒年：不詳。 葬年：不詳。埋葬地點：不詳。

　　資料出處：《讀禮通考》及《醴泉縣誌》俱有，據《京兆金石錄》所記〈太宗尚
　　　　　　服道宗〉（貞觀十四年）著錄。

六、功臣大將軍以下（93 人不含房先忠）

161. 墓主姓名：阿史那什鉢苾。墓主身分：右衛大將軍北平郡王。

　　卒年：貞觀五年（631 年）。 葬年：不詳。埋葬地點：不詳。

　　資料出處：《長安志》、《唐太宗昭陵圖碑》。

162. 墓主姓名：史大奈。 墓主身分：右武衛大將軍檢校豐州都督、竇國公。

　　卒年：貞觀十三年（639 年）。 葬年：不詳。埋葬地點：清河公主墓東。

　　資料出處：《唐會要》、《長安志》、《文獻通考》、《唐太宗昭陵圖碑》。

163. 墓主姓名：秦瓊（字叔寶）。 墓主身分：左衛大將軍、胡國公。

卒年：貞觀十二年（638 年）。　葬年：貞觀十二年（638 年）。

埋葬地點：煙霞鎮境上營村。

資料出處：舊唐書》、《新唐書》、《唐會要》、《長安志》、《文獻通考》、
　　　　　《唐太宗昭陵圖碑》。

164. 墓主姓名：段志玄（有字無名，以字行）。　墓主身分：鎮軍大將軍，褒國公，
　　　贈輔國大將軍、揚州都督。

卒年：貞觀十六年（642 年）。　葬年：貞觀十六年（642 年）。

埋葬地點：昭陵鄉莊河村西北 100 米。

資料出處：《新唐書》、《唐會要》、《長安志》、《文獻通考》、《嘉靖通志》
　　　　　俱有。據〈許洛仁碑〉推測名為「段雄」──《昭陵碑石》第 108 頁。

165. 墓主姓名：劉弘基。　墓主身分：夔國公，贈輔國大將軍、揚州都督。

卒年：貞觀十六年（642 年）。　葬年：貞觀十六年（642 年）。

埋葬地點：煙霞鎮境上營村。

資料出處：《舊唐書》、《新唐書》、《唐會要》、《長安志》、《文獻通考》、
　　　　　《唐太宗昭陵圖碑》。

166. 墓主姓名：王君愕（字武安）。墓主身分：贈左衛大將軍、幽州都督，進爵邢國公。

卒年：貞觀十九年（645 年）六月二十二日）。　葬年：貞觀十九年（645 年）十
　　　月十四日。

埋葬地點：昭陵鄉莊河村南約 650 米處。

資料出處：《昭陵碑石》、《昭陵墓誌通釋》、《唐太宗昭陵圖碑》、《醴泉縣誌》、
　　　　　《昭陵碑石》、《昭陵墓誌通釋》。

167. 墓主姓名：張廉穆（字高行）。　墓主身分：義豐縣夫人。

卒年：永徽五年（654 年）三月十五日。　葬年：永徽六年（655 年）二月九日。

埋葬地點：昭陵鄉莊河村南約 650 米處。

資料出處：《昭陵碑石》、《昭陵墓誌通釋》、《唐太宗昭陵圖碑》、《醴泉縣誌》、
　　　　　《昭陵碑石》、《昭陵墓誌通釋》。

168. 墓主姓名：李思摩。　墓主身分：右武衛將軍、懷化郡王，贈兵部尚書。

卒年：貞觀二十一年（647 年）三月十六日。　葬年：觀二十一年（647 年）四月
　　　二十八日。

埋葬地點：昭陵鄉莊河村西北。發掘時間：1992 年

資料出處：《舊唐書》、《新唐書》、《文獻通考》、《昭陵碑石》、《昭陵
　　　　　墓誌通釋》。

169. 墓主姓名：延陁氏（姓延陁，名字不詳）。　墓主身分：詔授「統毗伽可賀敦」，
　　　李思摩妻。

卒年：貞觀二十一年（647年）八月十一日。 葬年：觀二十一年（647年）四月二十八日。

埋葬地點：昭陵鄉莊河村西北。發掘時間：1992年

資料出處：同上168條。

170. 墓主姓名：張公瑾（字弘慎）。 墓主身分：襄州都督郯國公、贈荊州都督。

卒年：貞觀年間。 葬年：永徽年間遷葬昭陵。

埋葬地點：不詳。

資料出處：《讀禮通考》、《醴泉縣誌》俱有，《京兆金石錄》記有墓碑。

171. 墓主姓名：長孫順德。 墓主身分：左驍衛大將軍邳國公，贈荊州刺史，長孫皇后族叔。

卒年：貞觀年間。 葬年：永徽年間遷葬昭陵。

埋葬地點：不詳。

資料出處：長孫順德《舊唐書》、《新唐書》有傳，《讀禮通考》、《醴泉縣誌》俱有，《京兆金石錄》記有墓碑。

172. 墓主姓名：豆盧寬。 墓主身分：左衛大將軍芮國公，贈特進、并州都督。

卒年：永徽元年（650）。 葬年：永徽元年（650年）六月。

埋葬地點：煙霞鎮嚴峪村北300米處。

資料出處：《舊唐書》、《新唐書》、《唐會要》、《長安志》、《文獻通考》、《唐太宗昭陵圖碑》、《昭陵碑石》──〈豆盧寬碑〉，據碑文，合葬一人，即楊氏。

173. 墓主姓名：楊氏（楊姓，名字不詳）。 墓主身分：人，隋觀德王楊雄之女，豆盧寬夫人。

卒年：不詳。 葬年：不詳。

埋葬地點：煙霞鎮嚴峪村北300米處。

資料出處：同上172條。

174. 墓主姓名：豆盧仁業。 墓主身分：右武衛將軍、芮國公，豆盧寬子。

卒年：儀鳳三年（678）。 葬年：儀鳳三年（678年）十月。

埋葬地點：嚴峪村北100米豆盧寬墓西南。

資料出處：《舊唐書》、《新唐書》、《唐會要》、《長安志》、《文獻通考》、《唐太宗昭陵圖碑》、《昭陵碑石》，據〈豆盧仁業碑〉，夫人為隴西人。姓字泐。與夫合陪葬與昭陵。

175. 墓主姓名：豆盧仁業夫人（姓名不詳）。 墓主身分：豆盧仁業夫人。

卒年：不詳。 葬年：不詳。

　　　　　埋葬地點：嚴峪村北 100 米豆盧寬墓西南。

　　　　　資料出處：同上 174 條。

176.墓主姓名：豆盧承基。墓主身分：右衛將軍、上柱國、蠡吾縣開國公，豆盧寬次子。

　　　　　卒年：不詳。　葬年：不詳。

　　　　　埋葬地點：不詳。

　　　　　資料出處：據〈豆盧寬碑〉，寬次子為「右衛將軍、上柱國、蠡吾縣開國公承
　　　　　　　　　　基」。《讀禮通考》云：「馬氏《通考》（即《文獻通考》陪葬姓
　　　　　　　　　　氏又有豆盧承基。〈表〉（即《新唐書・宰相世系表》）無其人，
　　　　　　　　　　當即是承業。疑子孫避明皇諱也」）。《嘉靖通志》易「豆」為「寶」，
　　　　　　　　　　作「寶盧承業」，亦誤。。

177.墓主姓名：豆盧貞松。　墓主身分：金州刺史，宗正卿，爵中山公，豆盧寬孫。

　　　　　卒年：不詳。　葬年：不詳。

　　　　　埋葬地點：不詳。

　　　　　資料出處：《舊唐書》、《新唐書》、《唐會要》、《長安志》，《新唐書》作「貞
　　　　　　　　　　松」，《唐會要》作「寶正松」，《長安志》作「盧貞松」，《文
　　　　　　　　　　獻通考》作「虞赤松」，《嘉靖通志》、《康熙通志》作「盧赤松」，
　　　　　　　　　　俱誤。當以作「豆盧貞松」為是。《新唐書》、《讀禮通考》、《醴
　　　　　　　　　　泉縣誌》。

178.墓主姓名：牛秀（字進達）。墓主身分：左驍衛大將軍、幽州都督、琅琊郡開國公。

　　　　　卒年：永徽二年（651 年）正月十六日。　葬年：永徽二年（651 年）四月十日。

　　　　　埋葬地點：趙鎮石鼓村西北約 1 公里處。

　　　　　資料出處：《長安志》、《醴泉縣誌》、《昭陵碑石》、《昭陵墓誌通釋》。據〈牛
　　　　　　　　　　進達墓誌銘〉，合葬一人，即琅琊郡夫人裴氏。

179.墓主姓名：裴氏（姓名不詳）。　墓主身分：琅琊郡夫人，牛秀夫人，澄城公裴
　　　　　　　　　神安女。

　　　　　卒年：不詳。　葬年：永徽二年（651 年）。

　　　　　埋葬地點：趙鎮石鼓村西北約 1 公里處。

　　　　　資料出處：同 178 條。

180.墓主姓名：公孫武達。墓主身分：右武衛大將軍、東萊郡公，贈荊州都督。

　　　　　卒年：永徽年間。　葬年：永徽二年（651 年）。

　　　　　埋葬地點：不詳。

　　　　　資料出處：《舊唐書》、《新唐書》、《長安志》、《唐太宗昭陵圖碑》及明
　　　　　　　　　　清諸書俱有。《嘉靖通志》誤作「孫武達」。《唐太宗昭陵圖碑》
　　　　　　　　　　標有「孫武達墓」，疑即公孫武達墓。

181.墓主姓名：周護（字善夫）。墓主身分：輔國大將軍嘉川縣公、襄國公。

卒年：顯慶二年（657年）十一月九日。葬年：顯慶三年（658）四月九日。

埋葬地點：煙霞鎮西二村東北 1000 米。

資料出處：《唐會要》、《長安志》、《文獻通考》諸書俱有，多作「周仁護」，
　　　　　《嘉靖通志》及《康熙通志》作「周護仁」，近年發現的〈周護碑〉
　　　　　作「輔國大將軍嘉川縣公周護」。《唐太宗昭陵圖碑》所標「周護
　　　　　仁墓」疑即周護墓。參見《昭陵碑石》。

182. 墓主姓名：張士貴（字武安）。墓主身分：左領軍大將軍虢國公，贈輔國大將軍、
　　　荊州都督、荊州刺史。

卒年：顯慶二年（657年）六月三日。葬年：顯慶二年（657年）十一月十八日。

埋葬地點：趙鎮馬寨村南 300 米。

發掘時間：1971 年。

資料出處：《舊唐書》、《新唐書》、《唐會要》、《長安志》、《文獻通考》、
　　　　　《唐太宗昭陵圖碑》、《昭陵碑石》、《昭陵墓誌通釋》、《陝西
　　　　　禮泉張士貴墓》—《考古》1978 年 3 期。

183. 墓主姓名：岐氏（岐姓，名字不詳）。墓主身分：虢國夫人，張士貴妻。

卒年：不詳。葬年：不詳。

埋葬地點：趙鎮馬寨村南 300 米。發掘時間：1971 年。

資料出處：《昭陵碑石》、《昭陵墓誌通釋》、《陝西禮泉張士貴墓》—《考古》
　　　　　1978 年 3 期。

184. 墓主姓名：尉遲融（新唐書作恭，字敬德）。墓主身分：開府儀同三司、右武候
　　　大將軍鄂國公，贈司徒、并州都督、并州刺史。

卒年：顯慶三年（658年）十一月二十六日。葬年：顯慶四年（659年）四月十四日。

埋葬地點：煙霞鎮街道北側。發掘時間：1971 年。

資料出處：《舊唐書》、《新唐書》、《唐會要》、《長安志》、《文獻通考》、《唐
　　　　　太宗昭陵圖碑》、《昭陵碑石》、《昭陵墓誌通釋》、《唐尉遲敬
　　　　　德墓發掘簡報》—《文物》1978 年 5 月。墓誌稱「公諱融，字敬德」，
　　　　　《讀禮通考》稱「尉遲恭」，《舊唐書》、《新唐書》本傳及《唐
　　　　　太宗昭陵圖碑》皆作「尉遲敬德」，似當以尉遲敬德為是。

185. 墓主姓名：蘇斌。墓主身分：鄂國夫人、尉遲敬德妻，檀州刺史蘇謙女。

卒年：隋大業九年（613年）五月二十八日。葬年：顯慶四年（659年）四月十四日。

埋葬地點：煙霞鎮街道北側。發掘時間：1971 年。

資料出處：同上 184 條。

186. 墓主姓名：尉遲寶琳。墓主身分：衛尉卿，尉遲敬德之子。

卒年：不詳。葬年：不詳。

埋葬地點：不詳。

資料出處：〈尉遲敬德碑〉作「有子右領軍將軍寶琳」，〈尉遲敬德墓誌銘〉作「子銀青光祿大夫、上柱國、衛尉少卿寶琳」（尉遲敬德夫人〈蘇嬭墓誌銘〉作「行尉少卿」），《集古錄》有「尉遲寶琳碑」，為許敬宗撰，王知敬書。碑謂寶琳字元瑜，敬德之子，以咸亨元年（670年）正月立。

187. 墓主姓名：許洛仁。 墓主身分：冠軍大將軍行左監門將軍。

卒年：龍朔二年（662年）四月十六日。葬年：龍朔二年（662年）十一月十七日。

埋葬地點：趙鎮新寨村東100米。

資料出處：《舊唐書》、《新唐書》、《唐會要》、《長安志》、《文獻通考》、《唐太宗昭陵圖碑》、《昭陵碑石》。

188. 墓主姓名：杜君綽。 墓主身分：左戎衛大將軍兼太子左典戎衛率，贈荊州都督。

卒年：龍朔二年（662年）十月二十五日。葬年：龍朔三年（663年）二月十八日。

埋葬地點：煙霞鎮下高村東南角。

資料出處：《唐會要》、《長安志》、《文獻通考》、《昭陵碑石》。

189. 墓主姓名：張延師。 墓主身分：左衛大將軍范陽郡公，贈荊州都督。

卒年：龍朔三年（663年）。 葬年：不詳。

埋葬地點：不詳。

資料出處：《舊唐書》、《新唐書》、《唐會要》、《長安志》、《文獻通考》、《唐太宗昭陵圖碑》。

190. 墓主姓名：張大師。 墓主身分：太僕卿平武縣男，張延師兄。

卒年：不詳。 葬年：不詳。

埋葬地點：不詳。

資料出處：《唐會要》、《文獻通考》、《讀禮通考》俱作「張世師」，《長安志》、《嘉靖通志》作「張太師」，《醴泉縣誌》作「張大師」。據各書此人所列位置，當為一人。《舊唐書》、《新唐書》未見「張太師」與「張世師」其人。〈張儉傳〉有「兄大師，累以軍功仕至太僕卿、華州刺史、武功縣男」之語，似宜以《舊唐書》、《新唐書》及《醴泉縣誌》為是。《金石萃編》卷五十所錄〈萬年宮銘〉碑陰有張大師題名，作「太僕卿上柱國平武縣開國男臣」張大師」，疑〈張儉傳〉所謂「武功縣男」當為「平武縣男」之誤。張大師史無陪葬明文，按或以為與弟（延師）同塋，亦未可知。

191. 墓主姓名：鄭廣（字仁泰）。 墓主身分：右武衛大將軍同安郡公。

卒年：龍朔三年（663年）十一月十九日。葬年：麟德元年（664年）十月十三日。

埋葬地點：煙霞鎮西屯村西。 發掘時間：1971年

資料出處：《唐會要》、《長安志》、《文獻通考》、《昭陵碑石》、《昭陵墓誌通釋》、《鄭仁泰墓發掘簡報》－《文物》1972年7期《昭陵

碑石》。

192. 墓主姓名：程知節（本名齩咬金，字義貞）。墓主身分：左衛大將軍盧國公。

卒年：麟德二年（665年）二月七日。葬年：麟德二年（665年）十月二十二日。

埋葬地點：煙霞鎮上營村西50米。發掘時間：1986年4月

資料出處：《舊唐書》、《新唐書》、《唐會要》、《長安志》、《文獻通考》、《唐太宗昭陵圖碑》、《昭陵碑石》、《昭陵墓誌通釋》—〈程知節墓誌〉。

193. 墓主姓名：孫氏（孫姓，名字不詳）。墓主身分：宿國夫人、程知節前夫人。

卒年：貞觀二年（627年）。葬年：麟德二年（665年）十月二十二日。

埋葬地點：煙霞鎮上營村西50米。發掘時間：1986年4月

資料出處：同上192條。

194. 墓主姓名：清河崔氏（崔姓，名字不詳）。墓主身分：程知節後夫人。

卒年：顯慶三年（658年）十二月二十一日。葬年：麟德二年（665年）十月二十二日。

埋葬地點：煙霞鎮上營村西50米。發掘時間：1986年4月

資料出處：同上192條。

195. 墓主姓名：李孟常。墓主身分：右威衛大將軍漢東郡公。

卒年：乾封元年（666年）五月三十日。葬年：乾封元年（666年）十一月十八日。

埋葬地點：煙霞鎮西周村西北500米。

資料出處：《唐會要》、《長安志》、《文獻通考》、《昭陵碑石》。

196. 墓主姓名：崔氏（崔姓，名字不詳）。墓主身分：漢東郡夫人，李孟常妻，隋秦王府司騎參軍崔寶山女。

卒年：不詳。葬年：不詳。

埋葬地點：煙霞鎮西周村西北500米。

資料出處：《唐會要》、《長安志》、《文獻通考》、《昭陵碑石》。

197. 墓主姓名：邱行恭。墓主身分：右武候天水郡公大將軍、贈荊州都督。

卒年：麟德二年（665年）。葬年：不詳。

埋葬地點：昭陵鄉莊河村。

資料出處：《舊唐書》、《新唐書》、《唐會要》、《長安志》、《文獻通考》、《唐太宗昭陵圖碑》。

198. 墓主姓名：張阿難。墓主身分：右武候天水郡公大將軍、贈荊州都督。

卒年：不詳。葬年：咸亨二年（671年）九月二十日立碑。

埋葬地點：趙鎮馬寨村中。

資料出處：《唐會要》、《長安志》、《文獻通考》、《昭陵碑石》。

199. 墓主姓名：阿史那忠。　墓主身分：右驍衛大將軍薛國公。

　　卒年：上元二年（675年）五月二十四日。　葬年：上元二年（675年）十月十五日。

　　埋葬地點：煙霞鎮西周村西袁家水泥廠正南20米。

　　發掘時間：1972年

　　資料出處：《舊唐書》、《新唐書》、《唐會要》、《長安志》、《文獻通考》、
　　　　　　《昭陵碑石》、《昭陵墓誌通釋》、《唐阿史那忠墓發掘簡報》－《考
　　　　　　古》1977年2月。

200. 墓主姓名：李氏（李姓，名字不詳）。　墓主身分：定襄縣主，阿史那忠妻。

　　卒年：不詳。　葬年：約永徽四年葬，上元二年（675年）遷。

　　埋葬地點：煙霞鎮西周村西袁家水泥廠正南20米。

　　發掘時間：1972年

　　資料出處：同上199條。

201. 墓主姓名：姜確（姜行本）。　墓主身分：贈左衛將軍、郕國公。

　　卒年：不詳。　葬年：永徽中立650–655年）。

　　埋葬地點：昭陵鄉莊河村南300米。

　　資料出處：《舊唐書》、《新唐書》、《唐會要》、《長安志》、《文獻通考》。

202. 墓主姓名：姜簡。　墓主身分：安北都督、左領軍衛將軍、郕國公，姜確長子。

　　卒年：永徽二年（651年）正月十六日。　葬年：永徽二年（651年）四月十日。

　　埋葬地點：昭陵鄉莊河村西南。發掘時間：1976年

　　資料出處：《舊唐書》、《新唐書》、《唐會要》、《長安志》、《文獻通考》、
　　　　　　《昭陵碑石》。

203. 墓主姓名：姜遐（字柔遠，諸書或作「姜遠」或作「姜達」，俱誤）。　墓主身分：
　　　　　　吏部尚書、左豹韜衛將軍，姜確次子。

　　卒年：天授二年（691年）八月十四日。　葬年：天授二年（691年）十月十日。

　　埋葬地點：昭陵鄉莊河村南300米。

　　資料出處：舊唐書》、《新唐書》、《唐會要》、《長安志》、《文獻通考》、
　　　　　　《唐太宗昭陵圖碑》、《昭陵碑石》。

204. 墓主姓名：竇氏（竇姓，名字不詳）。　墓主身分：姜遐夫人，蘭陵公主與竇懷
　　　　　　悊之女。

　　卒年：不詳。　葬年：不詳。

　　埋葬地點：昭陵鄉莊河村南300米。

　　資料出處：同上203條。

205. 墓主姓名：姜晈。 墓主身分：銀青光祿大夫、太常卿、楚國公，姜遐長子。

　　卒年：開元年間。 葬年：不詳。

　　埋葬地點：不詳。

　　資料出處：《舊唐書》、《新唐書》、《唐會要》、《長安志》、《文獻通考》。

206. 墓主姓名：姜晈。 墓主身分：吏部侍郎，姜遐次子，姜晈弟。

　　卒年：不詳。 葬年：不詳。埋葬地點：不詳。

　　資料出處：《舊唐書》、《新唐書》、《唐會要》、《長安志》、《文獻通考》
　　　　　　俱有，〈姜遐碑〉稱「次子兵部侍郎晦」。

207. 墓主姓名：姜晞。 墓主身分：黃門侍郎、兵部侍郎、禮部侍郎，姜簡之子。

　　卒年：開元年間。 葬年：不詳。埋葬地點：不詳。

　　資料出處：據《舊唐書》，開元初為左散騎常侍。曾任工部侍郎。又據其所撰《姜
　　　　　　遐碑》，時為禮部侍郎。《唐會要》、《文獻通考》、《讀禮通考》
　　　　　　作「左衛郎將姜昕」，《長安志》作「右衛郎將姜昕」，疑即「姜晞」
　　　　　　之誤。

208. 墓主姓名：契苾何力。墓主身分：鎮國大將軍涼國公，贈輔國大將軍、并州都督。

　　卒年：儀鳳二年（677年）。 葬年：不詳。埋葬地點：不詳。

　　資料出處：《舊唐書》、《新唐書》、《讀禮通考》及《醴泉縣誌》。

209. 墓主姓名：契苾氏（契苾姓，名字不詳）。 墓主身分：鎮國大將軍涼國公契苾
　　　　　　何力之女。

　　卒年：開元八年（720年）五月二十二日。葬年：開元九年（721年）二月十五日。

　　埋葬地點：煙霞鎮興隆村一隊。發掘時間：1973年

　　資料出處：《昭陵碑石》、《昭陵墓誌通釋》──〈契苾夫人墓誌〉。

210. 墓主姓名：史氏（史姓，名字不詳）。 墓主身分：右金吾將軍常山縣公，契苾
　　　　　　夫人丈夫。

　　卒年：開元八年（720年）之前。 葬年：開元八年（720年）之前。

　　埋葬地點：不詳。發掘時間：1973年

　　資料出處：《昭陵碑石》、《昭陵墓誌通釋》──〈契苾夫人墓誌〉。

211. 墓主姓名：斛斯政則（字公憲）。 墓主身分：右監門衛大將軍清河縣子。

　　卒年：咸亨元年（670年）五月二十四日。葬年：咸亨元年（670年）十一月十日。

　　埋葬地點：煙霞鎮上營村西1000米。發掘時間：1979年

　　資料出處：《唐會要》、《長安志》、《文獻通考》、《康熙通志》、《讀禮通
　　　　　　考》、《昭陵碑石》、《昭陵墓誌通釋》。

212. 墓主姓名：姚氏（姚姓，名字不詳）。 墓主身分：吳興郡君，斛斯政則夫人。

卒年：不詳。　葬年：不詳。

埋葬地點：不詳。

資料出處：《昭陵碑石》、《昭陵墓誌通釋》。

213. 墓主姓名：安元壽（字茂齡）。　墓主身分：右威衛將軍，安興貴之子。

卒年：永淳二年（683 年）八月四日。　葬年：光宅元年（684 年）十月十四日。

埋葬地點：煙霞鎮西二村鄭仁泰墓北。發掘時間：1972 年

資料出處：《昭陵碑石》、《昭陵墓誌通釋》、《唐安元壽夫婦墓發掘簡報》—《文物》1988 年 12 期。

214. 墓主姓名：翟六娘（字六娘）。　墓主身分：新息郡夫人，安元壽妻。

卒年：聖曆元年（698 年）十月十六日。葬年：開元十五年（727 年）二月十九日。

埋葬地點：煙霞鎮西二村鄭仁泰墓北。發掘時間：1972 年

資料出處：同上 213 條。

215. 墓主姓名：執失善光（字令暉）。　墓主身分：右監門衛將軍兼尚食內供奉朔方郡公。

卒年：開元十年（722 年）七月二十一日。葬年：開元十一年（723 年）二月十三日。

埋葬地點：煙霞鎮興隆村三隊南。發掘時間：1976 年

資料出處：《唐會要》、《長安志》、《文獻通考》、《讀禮通考》、《昭陵碑石》、《昭陵墓誌通釋》。

216. 墓主姓名：梁仁裕。　墓主身分：左金吾大將軍上柱國。

卒年：不詳。　葬年：不詳。埋葬地點：趙鎮新寨村內。

資料出處：《唐會要》、《長安志》、《文獻通考》、《昭陵碑石》。

217. 墓主姓名：牛伯億。　墓主身分：左武衛大將軍、懷德縣公。

卒年：不詳。　葬年：不詳。埋葬地點：不詳。

資料出處：《唐會要》、《文獻通考》、《讀禮通考》作「于伯億」，《長安志》、《康熙通志》及《醴泉縣誌》作「牛伯億」。

218. 墓主姓名：元思賢。　墓主身分：將軍。

卒年：不詳。　葬年：不詳。埋葬地點：不詳。

資料出處：《唐會要》、《文獻通考》、《讀禮通考》及《醴泉縣誌》俱作「元思玄」（或避清諱作「元思元」），《長安志》、《嘉靖通志》作「元思賢」。

219. 墓主姓名：元仲文。　墓主身分：右監門將軍河南縣公。

卒年：不詳。　葬年：不詳。埋葬地點：不詳。

資料出處：《唐會要》、《長安志》、《文獻通考》、《唐太宗昭陵圖碑》及明

清諸書俱有。《舊唐書劉文靜傳》及《新唐書裴寂傳》附〈元仲文傳〉皆作「元仲文，洛洲人。至右監門將軍、河南縣公」。《嘉靖通志》作「元仲父」誤。

220. 墓主姓名：薛承慶。　墓主身分：將軍。

　　卒年：不詳。　葬年：不詳。埋葬地點：不詳。

　　資料出處：《唐會要》、《長安志》、《文獻通考》及明清諸書俱有。《長安志》作「中郎薛承慶」。「中郎」疑為「中郎將」之誤。

221. 墓主姓名：尉遲昱。　墓主身分：右衛郎將。

　　卒年：不詳。　葬年：不詳。埋葬地點：不詳。

　　資料出處：《唐會要》、《長安志》、《文獻通考》及明清諸書俱有。《嘉靖通志》、《康熙通志》作「尉遲昱」，此從《唐會要》。

222. 墓主姓名：段存爽。　墓主身分：中郎將。

　　卒年：不詳。　葬年：不詳。埋葬地點：不詳。

　　資料出處：《唐會要》、《嘉靖通志》作「段存爽」，《長安志》作「段承爽」，《文獻通考》作「殷存爽」，《讀禮通考》作「殷承爽」，《康熙通志》作「段睿爽」，此姑從《唐會要》。

223. 墓主姓名：梁敏。　墓主身分：金吾大將軍。

　　卒年：不詳。　葬年：不詳。埋葬地點：不詳。

　　資料出處：《長安志》、《嘉靖通志》及明清諸書俱有。《唐會要》無。《京兆金石錄》有〈梁敏碑〉，謂暢整書，以顯慶三年立。

224. 墓主姓名：梁敏。　墓主身分：不詳。

　　卒年：不詳。　葬年：不詳。埋葬地點：不詳。

　　資料出處：《唐太宗昭陵圖碑》。

225. 墓主姓名：梁敏。　墓主身分：不詳。

　　卒年：不詳。　葬年：不詳。埋葬地點：唐儉墓東側。

　　資料出處：《唐太宗昭陵圖碑》。

226. 墓主姓名：薛國忠。　墓主身分：不詳。

　　卒年：不詳。　葬年：不詳。

　　埋葬地點：阿史那忠墓附近，在崔敦禮與蘭陵公主墓之間。

　　資料出處：《唐太宗昭陵圖碑》。

227. 墓主姓名：李承祖。　墓主身分：左武衛將軍蔡國公，蔣王李惲之孫。

　　卒年：不詳。　葬年：不詳。埋葬地點：不詳。

　　資料出處：《唐會要》、《長安志》、《文獻通考》及明清諸書俱有。據《新唐書·

宗室世系表》，李承祖為蔣王李惲之孫，煜（或作「熅」）之子。

228. 墓主姓名：金德真。　墓主身分：新羅女王。

　　　卒年：不詳。　葬年：不詳。埋葬地點：詳。

　　　資料出處：《唐會要》、《文獻通考》、《唐太宗昭陵圖碑》。

229. 墓主姓名：仇懷古。　墓主身分：左監門將軍汶山郡公。

　　　卒年：不詳。　葬年：不詳。埋葬地點：詳。

　　　資料出處：《唐會要》、《長安志》、《文獻通考》、《唐太宗昭陵圖碑》、《康熙通志》及明清諸書俱有。

230. 墓主姓名：仇務薦。　墓主身分：將軍。

　　　卒年：不詳。　葬年：不詳。埋葬地點：不詳。

　　　資料出處：《長安志》、《嘉靖通志》及《醴泉縣誌》俱有。

231. 墓主姓名：麻仁靖。　墓主身分：大將軍。

　　　卒年：不詳。　葬年：不詳。埋葬地點：不詳。

　　　資料出處：《唐會要》、《長安志》、《文獻通考》及明清諸書俱有。

232. 墓主姓名：賀蘭整。　墓主身分：金紫光祿大夫大將軍。

　　　卒年：不詳。　葬年：不詳。埋葬地點：不詳。

　　　資料出處：《唐會要》、《長安志》、《文獻通考》、《唐太宗昭陵圖碑》、《康熙通志》及明清諸書俱有。

233. 墓主姓名：賀拔儼。　墓主身分：右監門大將軍。

　　　卒年：不詳。　葬年：不詳。埋葬地點：不詳。

　　　資料出處：《唐會要》、《長安志》、《文獻通考》、《唐太宗昭陵圖碑》及明清諸書俱有。

234. 墓主姓名：徐定成。　墓主身分：將軍。

　　　卒年：不詳。　葬年：不詳。埋葬地點：不詳。

　　　資料出處：《唐會要》、《文獻通考》、《讀禮通考》及《醴泉縣誌》作「徐定成」，《長安志》、《嘉靖通志》、《康熙通志》作「徐定盛」，不知孰是。

235. 墓主姓名：康野。　墓主身分：將軍。

　　　卒年：不詳。　葬年：不詳。埋葬地點：不詳。

　　　資料出處：《唐會要》、《長安志》、《文獻通考》、《讀禮通考》及《醴泉縣誌》作「康野」，《嘉靖通志》、《康熙通志》作「康平」，疑誤。

236. 墓主姓名：薛萬鈞。　墓主身分：左屯衛大將軍、潞國公，薛萬徹之兄。

　　　卒年：不詳。　葬年：不詳。埋葬地點：不詳。

資料出處：《舊唐書》、《新唐書》、《唐會要》、《長安志》、《文獻通考》及明清諸書俱有。

237. 墓主姓名：拔野鐵。 墓主身分：橫野軍都督。

卒年：不詳。 葬年：不詳。埋葬地點：不詳。

資料出處：《唐會要》、《文獻通考》及《醴泉縣誌》作「橫野軍都督拔拽，《長安志》作「橫野將軍都督拔野鐵」，《嘉靖通志》作「拔野鐵」，《讀禮通考》作「橫野軍都督拔野鐵」。次從《讀禮通考》。

238. 墓主姓名：渾大寧。 墓主身分：都督、左衛率府率。

卒年：不詳。 葬年：不詳。埋葬地點：不詳。

資料出處：《唐會要》、《長安志》、《文獻通考》及明清諸書俱有。《舊唐書》、《新唐書》未為立傳，僅見於《新唐書宰相世系表》渾氏，作「大寧，左衛率府率」。據《長安志》及《醴泉縣誌》，合葬一人，即夫人史氏。

239. 墓主姓名：史氏（史姓，名字不詳）。 墓主身分：渾大寧夫人。

卒年：不詳。 葬年：不詳。埋葬地點：不詳。

資料出處：同上 238 條。

240. 墓主姓名：尉遲光。 墓主身分：于闐王。

卒年：不詳。 葬年：不詳。埋葬地點：不詳。

資料出處：《唐會要》、《長安志》、《文獻通考》及明清諸書俱有，據諸書，附葬一人，為母阿史那氏。

241. 墓主姓名：尉遲光。 墓主身分：尉遲光母。

卒年：不詳。 葬年：不詳。埋葬地點：不詳。

資料出處：同上 240 條。

242. 墓主姓名：公孫雅靖。 墓主身分：大將軍。

卒年：不詳。 葬年：不詳。埋葬地點：不詳。

資料出處：《唐會要》、《長安志》、《文獻通考》、《嘉靖通志》作「孫雅靖」疑誤。

243. 墓主姓名：阿史那社尒。 墓主身分：右衛大將軍、畢國公，處羅可汗次子。

卒年：不詳。 葬年：不詳。埋葬地點：不詳。

資料出處：《舊唐書》、《新唐書》、《唐會要》、《長安志》、《文獻通考》明清諸書俱有。

244. 墓主姓名：阿史那道真。 墓主身分：左屯衛大將軍，阿史那社尒之子。

卒年：不詳。 葬年：不詳。埋葬地點：不詳。

資料出處：《舊唐書》、《新唐書》、《唐會要》、《長安志》、《文獻通考》。

245. 墓主姓名：阿史那步真。　墓主身分：驃騎大將軍繼往絕可汗。

　　卒年：不詳。　葬年：不詳。埋葬地點：不詳。

　　資料出處：《唐會要》、《長安志》、《文獻通考》。

246. 墓主姓名：阿史那德昌。　墓主身分：輔國大將軍。

　　卒年：不詳。　葬年：不詳。埋葬地點：不詳。

　　資料出處：《唐會要》、《長安志》、《文獻通考》、《讀禮通考》。

247. 墓主姓名：阿史那蘇尼失。　墓主身分：左驍衛大將軍甯州都督懷德元王。

　　卒年：不詳。　葬年：不詳。埋葬地點：不詳。

　　資料出處：《唐會要》、《長安志》、《文獻通考》、《唐太宗昭陵圖碑》，諸書或作「蘇尼熟」，或作「蘇花熟」，或作「光熟」此據《舊唐書‧阿史那蘇尼失傳》改作「蘇尼失」。

248. 墓主姓名：王波利。　墓主身分：左監門將軍、魏州刺史、真定縣公。

　　卒年：不詳。　葬年：不詳。埋葬地點：不詳。

　　資料出處：《唐會要》、《長安志》、《文獻通考》、《唐太宗昭陵圖碑》。

249. 墓主姓名：史 奕。　墓主身分：輔國大將軍。

　　卒年：不詳。　葬年：不詳。埋葬地點：不詳。

　　資料出處：《唐會要》、《長安志》、《文獻通考》及明清諸書俱有。

250. 墓主姓名：李森。　墓主身分：大將軍。

　　卒年：不詳。　葬年：不詳。埋葬地點：不詳。

　　資料出處：《唐會要》、《長安志》、《文獻通考》及明清諸書俱有。

251. 墓主姓名：魯何道（或作「何道」）。　墓主身分：將軍。

　　卒年：不詳。　葬年：不詳。埋葬地點：不詳。

　　資料出處：《唐會要》、《文獻通考》及《讀禮通考》作「何道」，《長安志》、《嘉靖通志》及《醴泉縣誌》作「魯何道」，不知孰是。

252. 墓主姓名：梁建方。　墓主身分：左武候大將軍雁門公。

　　卒年：不詳。　葬年：不詳。埋葬地點：不詳。

　　資料出處：《唐會要》、《長安志》、《文獻通考》，《舊唐書》作「左武候」，《續醴泉縣誌》作「左武衛」。

253. 墓主姓名：薛咄摩芝。　墓主身分：右玉鈐衛大將軍。

　　卒年：不詳。　葬年：不詳。埋葬地點：不詳。

　　資料出處：《唐會要》、《長安志》、《文獻通考》及明清書俱有。《唐會要》、《文獻通考》及《醴泉縣誌》作「薛咄支」，《長安志》及《嘉靖通志》作「薛咄摩芝」，《康熙通志》作「薛咄摩。」

七、已發掘無名墓（5 座）

254. 墓主姓名：02 號無名墓。 墓主身分：不詳。

卒年：不詳。 葬年：不詳。埋葬地點：興隆一隊張福興宅。

發掘時間：1971 年。資料出處：已發掘，資料未發表。

255. 墓主姓名：13 號無名墓。 墓主身分：不詳。

卒年：不詳。 葬年：不詳。埋葬地點：李勣墓北側。

發掘時間：1972 年。資料出處：已發掘，資料未發表。

256. 墓主姓名：30 號無名墓。 墓主身分：不詳。

卒年：不詳。 葬年：不詳。埋葬地點：興隆一隊西墓。

發掘時間：1976 年。資料出處：已發掘，資料未發表。

257. 墓主姓名：31 號無名墓。 墓主身分：不詳。

卒年：不詳。 葬年：不詳。埋葬地點：興隆一隊西墓。

發掘時間：1976 年。資料出處：已發掘，資料未發表。

258. 墓主姓名：32 號無名墓。 墓主身分：不詳。

卒年：不詳。 葬年：不詳。埋葬地點：興隆一隊西墓。

發掘時間：1976 年。資料出處：已發掘，資料未發表。

參考文獻：

1、張沛著《唐昭陵陪葬名位宗考（上、下）——昭陵碑石研究之一》：（上）《碑林集刊》（2007）總十三，第 157–175 頁，陝西人民美術出版社出版，2008 年 6 月第 1 版；（下）《碑林集刊》（2008）總十四，第 348–370 頁，陝西出版集團、陝西人民美術出版社出版，2009 年 3 月第 1 版。

2、沈睿文著《唐陵的布局空間與秩序》，第 247–273 頁——「唐陵陪葬墓地布局」，北京大學出版社，2009 年 4 月第 1 版。

3、樊英峰、梁子主編《武則天時代》第 146–161 頁「昭陵陪葬墓墓主身分一覽表」，陝西出版傳媒集團、陝西人民出版社，2013 年 5 月第 1 版。

（五）陪葬墓地面形制

昭陵陪葬墓的形制囊括了歷代陪葬墓形制的全部，共有五種形式：一是「依山為墓」或稱「因山為墓」，如魏徵墓、韋貴妃（珪）墓；二是象山型，如李勣（徐懋功）墓、李靖墓、李思摩墓、阿史那社尒墓；三是覆斗形前後各有四個土闕，形似「八抬轎」的公主墓，如長樂公主、新城長公主墓、城

陽公主墓；四是比較普遍圓錐形墓，如周護、溫彥博、房玄齡、鄭仁泰、許洛仁、褚亮、段志玄等等；五是無封土墓，如高士廉墓，僅立一碑。高士廉碑云其「以貞觀廿一年（647 年）正月五日薨于正寢……即以其年二月廿八日安厝于九嵕山之南趾，墓而不墳」10。另有新發現的規模小又無封土的宮人墓 7 座。

三、已發掘陪葬墓的基本情況

上個世紀 60 年代至 90 年代（1964 年 –1995 年）29 年間，在唐太宗昭陵陵園內先後發掘了 39 座陪葬墓，屬「因山為墓」的 1 座，即韋貴妃墓，發掘時間 1990 年。

象山形 2 座，即李勣墓、李思摩墓，分別於 1971 年、1992 年發掘。

覆斗形 2 座，即長樂公主墓、新城公主墓，分別於 1986 年、1995 年發掘。

圓錐形的多達 27 座。如楊溫墓、阿史那忠墓、程知節墓、段蕑璧墓等等。

無封土無標識的宮人墓 7 座。如韋尼子墓、亡宮五品、二品昭儀、三品婕妤金氏等。

出土了大量的珍貴文物，其中有 46 盒（件）墓誌銘，數量不算多，但其紀年明確，多有線刻畫，紋樣獨特，對研究美術史、審美文化史、以及對墓主人生前地位、身分、經歷均有較高價值。

這些墓誌中最早的是，貞觀十四年（640）埋葬的楊溫墓誌，最晚的是開元二十六年（738）遷葬的李承乾墓誌，時間跨度達 99 年之久（附表二、三）。

10　吳剛主編，張沛編著，《昭陵碑石》，三秦出版社，1993 年，頁 126–127。

附表二　昭陵墓志資訊一覽表

墓主	官職	品級	卒 年	享年	葬 年	墓誌蓋		誌蓋主題紋飾	墓誌主題紋飾	出土時間	出土地點	墓誌首行題款	備註
						鏨刻書體	文字内容						
楊溫（字恭仁）	吏部尚書兼中書令、特進觀國公	正二品	貞觀十三年（639年）十二月一日	72歲	貞觀十四年（640年）三月十二日	陽刻篆書	大唐故特進觀國公／楊君墓誌	四神	瑞獸畏獸瑞禽	1978年秋	煙霞鎮山底村東	大唐故特進觀國公墓誌	
李麗質	長樂公主，太宗第五女，文德皇后長孫氏生	正一品	貞觀十七年（643年）八月十日	23歲	貞觀十七年（643年）九月二十一日	陰刻篆書	大唐故／長樂公／主墓誌	四神	瑞獸	1986年秋	昭陵鄉陵光村	大唐故長樂公主墓誌銘	
劉娘子（有字無名）	彭城國夫人、太宗乳母	從一品	貞觀十七年（644年）十二月四日	74歲	貞觀十八年（644年）二月五日	陽刻篆書	大唐故／彭城國／夫人／劉／氏墓誌	無	無	1972年3月	煙霞鎮嚴峪村西	大唐故彭城國夫人劉氏墓誌銘並序	
王君愕（字武安）	左衛大將軍邢國公	從一品	貞觀十九年（645年）六月二十二日	51歲	貞觀十九年（645年）十月十四日	陽刻篆書	大唐故幽／州都督邢／國公王君／之墓誌銘	四神	生肖	1972年10月	昭陵鄉莊河村北	唐故幽州都督邢國公王公墓誌	
薛賾（字遠卿）	中大夫太史令，紫府觀道士	從四品	貞觀二十年（646年）十月三日	不詳	貞觀二十年（此時已到647年）十二月十四日	陽刻篆書	唐故中大／夫紫府觀／道士薛先／生墓誌銘	四神	無	1974年4月	煙霞鎮西頁溝村南	大唐故中大夫紫府觀道士薛先生墓誌銘並序	
李思摩	右武衛大將軍懷化郡王	從一品	貞觀二十一年（647年）三月十六日	65歲	貞觀二十一年（647年）四月二十八日	陽刻篆書	唐故右武／衛將軍贈／兵部尚書／李君銘誌	四神	生肖	1992年10月	昭陵鄉莊河村	大唐故右武衛大將軍贈兵部尚書諡曰順李君墓誌銘並序	
延陁氏（姓延陁，名字不詳）	李思摩妻，詔授統毗伽可賀敦	從一品	貞觀二十一年（647年）八月十一日	56歲	貞觀二十一年（647年）	陽刻篆書	唐故李思／摩妻統毗／伽可賀敦／延陁墓誌	四神	生肖	1992年10月	昭陵鄉莊河村	大唐故右武衛大將軍贈兵部尚書李思摩妻統毗伽可賀敦延陁墓誌並序	
牛秀（字進達）	左武衛大將軍瑯琊郡開國公，贈左驍衛大將軍幽州都督、幽州刺史、瑯琊公	正三品	永徽二年（651年）正月十六日	57歲	永徽二年（651年）四月十日	陽刻篆書	大唐故左／武衛大將／軍上／柱國瑯玡郡／開國公牛府／君墓誌之銘	四神	生肖	1976年4月	趙鎮西北	大唐故左驍衛大將軍幽州都督瑯琊公墓誌	
段蕑璧（字曇娘）	邳國夫人	從一品	永徽二年（651年）四月四日	35歲	永徽二年（651年）八月二十三日	陽刻篆書	大唐故／邳國夫／人段氏／墓誌銘	四神	生肖	1978年	煙霞鎮張家山	大唐故邳國夫人段氏墓誌銘並序	

				歲				四神					
張廉穆（字高行）	義豐縣夫人、王君愕妻	從二品	永徽五年（654年）三月十五日	53歲	永徽六年（655年）二月九日	蓋無字		四神	瑞獸畏獸	1972年10月	昭陵鄉莊河村	唐故贈左衛大將軍幽州都督上柱國邢國公王君愕妻義豐縣夫人張氏墓誌銘	
韋尼子	唐太宗一品昭容	正二品	顯慶元年（656年）九月八日	50歲	顯慶元年（656年）十月十八日	陰刻篆書	大唐故（空）/文帝昭容/一品韋氏/墓誌之銘	忍冬蔓草	忍冬蔓草	1974年	煙霞鎮陵光村西北	大唐故文帝昭容韋氏墓誌銘並序	
唐儉（字茂約）	特進戶部尚書、莒國公，贈開府儀同三司	從一品	顯慶元年（656年）十月三日	78歲	顯慶元年（656年）十一月二十四日	陰刻篆書	大唐故開府/儀同三/司特/進戶部尚書/上柱國莒國/公唐君墓/誌	四神	生肖	1978年	北屯鎮西頁溝村南	大唐故開府儀同三司特進戶部尚書上柱國莒國公唐君墓誌銘並序禮部尚書高陽郡開國公許敬宗撰	許敬宗撰
亡宮五品	五品	正五品	顯慶二年（657年）閏正月二十六日	不詳	顯慶二年（657年）二月十四日	陰刻篆書	大唐故/亡宮五/品墓誌/銘	無	無	1974年8月	煙霞鎮陵東坪村新城公主墓前	大唐亡宮五品墓誌銘	
張士貴（字武安）	左領軍大將軍虢國公，贈輔國大將軍、荊州都督、荊州刺史	正二品	顯慶二年（657年）六月三日	72歲	顯慶二年（657年）十一月十八日	陽刻篆書	大唐故輔/國大將軍/荊州都督/虢國公張/公墓誌銘	獸面銜忍冬	忍冬蔓草	1971年11月	趙鎮馬寨村西南	大唐故輔國大將軍荊州都督虢國公張公墓誌銘並序 末行：太子中舍人弘文館學士上官儀製文 梓州鹽亭縣尉張玄靚書	上官儀撰，張玄靚書
岐氏（岐姓，名字不詳）	張士貴妻	從一品	不詳	不詳	不詳	陽刻篆書	大唐故/虢國夫/人岐氏/墓誌銘	四神	未見底	1971年11月	趙鎮馬寨村西南	僅見墓誌蓋	
元萬子	唐河上妻	從五品	顯慶二年（此時已到658年）十二月三日	不詳	顯慶三年（658年）正月十四日殯于萬年縣南原	陰刻篆書	唐尚衣奉御唐君妻/故河南縣/君元氏誌	忍冬蔓草	忍冬蔓草	1978年1月	煙霞鎮西頁溝村南	唐尚衣奉御唐君妻故河南縣君元氏墓誌銘並序	

尉遲融恭(字敬德)	開府儀同三司、右武侯大將軍鄂國公,贈司徒、并州都督、并州刺史	正一品	顯慶三年(658年)十一月二十六日	74歲	顯慶四年(659年)四月十四日	陰刻飛白書	大唐故司徒/并州都督上/柱國鄂國忠/武公尉遲府/君墓誌之銘	三葉蔓草	生肖	1971年10月-1972年2月	煙霞鎮政府門前	大唐故開府儀同三司鄂國公尉遲君墓誌並序	
蘇斌	尉遲敬德夫人	從一品	隋大業九年(613年)五月二十八日	25歲	顯慶四年(659年)四月十四日	陰刻篆書	大唐故司徒/并州都督上/柱國鄂國忠/武公夫人蘇/氏墓誌之銘	三葉蔓草	生肖			大唐故司徒公并州都督上柱國鄂國公夫人蘇氏墓誌銘並序	
宇文脩多羅	趙王李福妃	正一品	顯慶五年(660年)五月三日	不詳	不詳	陽刻篆書	大唐趙/王故妃/宇文氏/墓誌銘	四神	生肖	1972年5-8月	煙霞鎮嚴峪村北	大唐趙王故妃宇文氏墓誌銘(與蓋同)	
新城公主	新城公主,唐太宗第二十一女,文德皇后長孫氏生	正一品	龍朔三年(663年)二月	30歲	不詳	陽刻篆書	大唐故/新城長/公主墓/誌之銘	蔓草忍冬	瑞獸	1995年1-10月	煙霞鎮東坪村	大唐故新城長公主墓誌銘	
鄭廣(字仁泰)	右武衛大將軍同安郡開國公	正二品	龍朔三年(663年)十一月十九日	63歲	麟德元年(664年)十月二十三日	陽刻篆書	大唐右武/衛大將軍/使持節……	蔓草忍冬	瑞獸	1971年9月-1972年2月	煙霞鎮西屯村西	大唐故右武衛大將軍使持節都督涼甘肅伊瓜沙等六州諸軍事涼州刺史上柱國同安郡開國公鄭府君墓誌銘並序	
程知節(字義貞)	左衛大將軍盧國公	從一品	麟德二年(665年)二月七日	77歲	麟德二年(665年)十月二十二日	陽刻篆書	大唐故驃/騎大將軍/盧國公程/使君墓誌	四神	生肖	1986年4月	煙霞鎮上營村西50米	大唐驃騎大將軍益州大都督上柱國盧國公程使君墓誌銘並序	
李震(字景陽)	梓州刺史使持節定國公(李勣子)	正四品	麟德二年(665年)三月	49歲	麟德二年(665年)十一月	陰刻雙鉤	大唐故梓/州刺史使/持節定國/公之墓誌	四神	生肖	1973年5-7月	李勣墓東側	大唐故梓州刺史贈使持節都督幽州諸軍事幽州刺史李公墓誌銘並序	
王氏(王姓,名字不詳)	李震妻	從一品	不詳	不詳	不詳	陰刻篆書	□□故贈/□□□李/定公夫人/王氏墓誌/之銘	捲枝花卉	捲枝花卉	1973年5-7月	李勣墓東側	僅見:大唐故梓州……	

婕妤三品亡尼	婕妤三品	正三品	不詳	不詳	麟德二年（666年）十二月	陰刻篆書	大唐故/三品尼/墓誌銘	無	無	1974年4月	長樂公主墓東北	大唐故婕妤三品亡尼墓誌銘並序	
韋珪（字澤）	唐太宗貴妃、紀國太妃	正一品	麟德二年（665年）九月二十八日	69歲	乾封元年（此時已到667年）十二月二十九日	陽刻篆書	唐太宗文皇帝故貴妃紀國太妃韋氏銘	纏枝花卉	瑞獸畏獸	1990年	煙霞鎮陵光村北	大唐太宗文皇帝故貴妃紀國太妃韋氏墓誌銘並序大司□□陽侯令狐德棻撰	令狐德棻撰
李勣（本名徐世勣，字懋功）	太尉司空太子太師英國公	正一品	總章二年（669年）十二月三日	76歲	總章三年（670年）二月六日	陽刻篆書	大唐故司空/公太子太師/贈太尉揚州/大都督上柱/國英國公李/公墓誌之銘	捲枝花卉	捲枝花卉	1971年8月-1972年	煙霞鎮西側館內	大唐故司空太子太師贈太尉揚州大都督上柱國英國公勣墓誌銘並序朝散郎守司文郎崇賢館直學士臣劉禕之奉敕撰	劉禕之撰
英國夫人（名字不詳）	李勣夫人	從一品	不詳	不詳	不詳	陽刻篆書	大唐英/國夫人/墓誌銘	徽章式	未見底	1971年8月-1972年	煙霞鎮西側館內	僅見墓誌蓋	
王大禮（字儀）	歙州刺史駙馬都尉	正三品	總章二年（669年）二月二十六日	57歲	咸亨元年（670年）十月四日	陽刻楷書	大唐故歙/州刺史駙/馬都尉王/君墓誌銘	捲枝花卉	捲枝花卉	1964年	煙霞鎮山底村溝東村北100米	大唐故使持節歙州諸軍事歙州刺史駙馬都尉王君墓誌銘並序 末行：蘭臺侍郎崔行功製文 右威衛倉曹參軍敬客師書	崔行功撰 敬客師書
斛斯政則（字公憲）	右監門衛大將軍清河恭公	正三品	咸亨元年（670年）五月二十四日	81歲	咸亨元年（670年）十一月十日	陽刻篆書	大唐故/斛斯君/墓誌銘	簡約捲枝花葉	簡約捲枝花葉	1979年4月	煙霞中學東	大唐故右監門衛大將軍上柱國贈涼州都督清河恭公斛斯府君墓誌銘並序	

李福（字祐）	贈司空荊州大都督，趙王、太宗第十一子（《舊唐書》記為十三子）	正一品	咸亨元年（670年）九月十三日	37歲	咸亨二年（此時已到672年）十二月二十七日	陰刻篆書	大唐故贈/司空荊州/大都督上/柱國趙王/墓誌銘	枝莖粗壯型捲枝蒂花	生肖襯以捲枝並蒂花	1972年5－8月	煙霞鎮嚴峪村北	大唐故贈司空荊州大都督上柱國趙王墓誌銘（與蓋同）	
燕妃（燕姓，名字不詳）	唐太宗德妃，越國太妃、越王李貞之母	正一品	咸亨二年（671年）七月二十七日	63歲	咸亨二年（此時已到672年）十二月二十七日	陰刻篆書	大唐越/國故太/妃燕氏/墓誌銘	枝莖纖細型纏枝花卉	枝莖纖細型纏枝花卉	1990年	煙霞鎮東坪村	大唐故越國太妃燕氏墓誌銘並序	
阿史那忠（字義節）	右驍衛大將軍兼檢校羽林軍	正三品	上元二年（675年）五月二十四日	65歲	上元二年（675年）十月十五日	陽刻篆書	大唐故右/驍衛大將/軍贈/荊州大都督/上柱國薛國/公阿史那/貞/公墓誌之銘	捲枝花葉	捲枝花葉	1972年6－8月	煙霞鎮袁家村西南	唐故右驍衛大將軍兼檢校羽林軍贈鎮軍大將軍荊州大都督上柱國薛國公阿史那貞公墓誌銘並序　末行下半部：秘書少監清河崔行功撰	崔行功撰
定襄縣主（李姓，名字不詳）	阿史那忠妻	正二品	不詳	不詳	不詳	陽刻篆書	大唐故/定襄縣/主之誌	四神	未見	1972年6－8月	煙霞鎮袁家村西南	僅見墓誌蓋	
七品典燈	七品	正七品	不詳	不詳	儀鳳二年（此時已到678年）十二月二十六日	陰刻篆書	大唐故/亡宮七/品誌銘	無	無	1975年	長樂公主墓北西闕西側	大唐故亡七品墓誌銘並序	
唐河上（字嘉會）	殿中少監尚衣奉御、唐儉子	從四品	儀鳳三年（678年）正月六日	65歲	儀鳳三年（678年）二月十四日	陽刻篆書	大唐故殿/中少監上/柱國唐府/君墓誌銘	捲葉紋	捲葉紋	1978年1月	北屯鎮西頁溝村南	大唐故殿中少監上柱國唐府君墓誌銘並序	
西宮二品	正二品	正二品	永淳元年（682年）八月二十四日	81歲	永淳元年（682年）十月十一日	陰刻篆書	大唐故/亡宮二/品墓誌	無	無	1979年	煙霞鎮東坪村新城公主墓南	大唐故亡宮二品昭儀誌銘並序	

李孟姜（有字無名）	臨川郡長公主，太宗第十一女，韋貴妃生（據《新唐書》記為太宗第十女，而貞觀十五年太宗封臨川郡公主詔書載為十二女）	正一品	永淳元年（682年）五月二十一日	59歲	永淳元年（此時已到683年）十二月二十五日	陽刻篆書	大唐故/臨川郡/長公主/墓誌銘	純雲紋	純雲紋	1972年3－4月	趙鎮新寨村東北200米	大唐故臨川郡長公主墓誌銘並序 秘書少監檢校中書侍郎弘文館學士上柱國郭正一撰文	郭正一撰
安元壽（字茂齡）	右威衛將軍安興貴子	從三品	永淳二年（683年）八月四日	77歲	光宅元年（684年）十月二十四日	未見蓋	未見蓋	未見蓋	捲枝花葉	1972年12月	鄭仁泰墓東	大唐故右威衛將軍上柱國安府君墓誌銘並序 國子監祭酒郭正一撰	郭正一撰
金氏（金姓，名字不詳）	三品婕妤	正三品	垂拱四年（688年）十一月二十六日	64歲	永昌元年（689年）正月十三日	陰刻篆書	大唐故亡/宮三品尼/金氏之柩	無	無	1986年1月	煙霞鎮陵光村東嶺	「亡宮三品婕妤……」	
大周亡宮三品	三品婕妤	正三品	大周長安三年八月（703年）二十四日	74歲	大周長安三年（703年）九月二十二日	陰刻篆書	大周故/亡宮三/品墓誌	無	無	1986年3月	昭陵鄉魏陵村南	「亡尼宮者不知何許人也……」	
李貞（字貞）	太子少保豫州刺史，唐太宗第八子、燕妃生	正一品	垂拱四年（688年）	62歲	開元六年（718年）正月二十六日	陰刻篆書	大唐故太/子少保豫/州刺史越/王墓誌銘	獨角翼馬雙角雙翼獅形獸、獸追鹿、獸撲咬鹿	獸逐鹿、獸逐獸。	1972年9－10月	煙霞鎮興隆村一隊西	唐故太子少保豫州刺史越王墓誌銘	
契苾氏（姓契苾，名字不詳）	鎮國大將軍涼國公契苾何力女	從二品	開元八年（720年）五月二十二日	66歲	開元九年（721年）二月二十五日	陰刻楷書	唐故契/苾夫人/墓誌銘	枝莖粗壯捲枝牡丹	捲枝牡丹外加生肖雲紋	1973年4月	興隆一隊	唐故契苾夫人墓誌銘並序	
執失善光（字令暉）	右監門衛將軍兼尚食內供奉朔方郡公	正二品	開元十年（722年）七月二十一日	60歲	開元十一年（723年）二月十三日	陰刻雙鉤	大唐朔方/公執失府/君墓誌銘	簡約花葉紋	簡約破式花葉紋	1976年興隆三隊南		大唐故右監門衛將軍上柱國朔方郡開國公兼尚食內供奉執失府君墓誌銘並序	

翟六娘（字六娘）	新息郡夫人，安元壽妻	正二品	聖曆元年（698年）十月十六日	89歲	開元十五年（727年）二月二十九日	陰刻篆書	唐故新/息郡夫/人墓誌	四神	生肖	1972年12月	鄭仁泰墓東	大唐故右威衛將軍武威安公故妻新息郡夫人下邳翟氏墓誌銘並序	
李承乾（字高明）	恒山愍王、荊州諸軍事荊州大都督，唐太宗長子	從一品	貞觀十七年（643年）十月一日	不詳	開元二十六年（738年）五月二十九日遷葬	陰刻篆書	唐故恒/山愍王/墓誌銘	四神	生肖	1972年10-12月	煙霞鎮西周村南	大唐故恒山愍王荊州諸軍事荊州大都督墓誌銘	

附表三　昭陵墓誌規格一覽表

項目 墓主	墓誌蓋（釐米）							墓誌（釐米）								
	盝頂		斜殺		側立面		總高	總高	上側面		下側面		左側面		右側面	
	左右	上下	斜高	直高	邊長	高度			邊長	高度	邊長	高度	邊長	高度	邊長	高度
楊溫	69	69.5	14.2	10.5	87.3	7.5	13.4	14.8	86.5	14.8	86.5	14.8	86.5	14.8	86.5	14.8
李麗質	80	78	14.5–15	11–12.8	98	7–7.4	15	14.2	98	14.2	98	14.2	98	14.2	98	14.2
劉娘子	44	46	9.5–11	8–8.5	58–59.2	6.5–7.6	12.2	12	59.2	11.8	59	11.8	59	11.6–12	59.5	11.4–12
王君愕	71.5	71.6	13.6	9.7	89.2	6.4–7.2	11.5	14.1	89.2							
薛頵	42.5	42	9.5	7.3–7.6	53.2	6	11.5	9.8	53.2	9	52	9.8	52	9	51.9	9.4
李思摩	49.6	49.8	12–12.4	9.2–10	64	8–8.2	15.5	13.2	64.7	12.8–13	65	12.9–13	64.9	13	64,8	12.9–13
統毗伽可賀敦延陁	43	44	11–12	8.5–10	59	7–7.9	12.4	10.5	59	10.3–10.8	59.5	10,2–10.9	59	10	58.8	10.6–10.7
牛秀	53	52.3	12–13.5	9.5–10.5	70.5	7.5	12.6	12.5	70.5	12.2–12.6	70	13	70	12.5–13	70	12.5–13
段蘭璧	52.3	52	9.5–10.5	7.3–7.8	64–64.8	6–6.3	10.4	19.7	64.8–65.3	18.2–19.7	64.6	19.1–19.5	65.2	18.5–19	65.3	19.3–19.7
張廉穆	56.2	56.4	12.5	9.5–10	73.5	5.7–6	10.6	13	73.5	12.5	73.5	12.8	73	12.7	73.3	12.5–13
韋尼子	42	41	13	10.2–10.8	57–58	6–6.2	13.2	12.9	57	11.7	57.6	11.7	57	11.7	58	12
唐儉	59.5	60.2	10.5–11	8–8.5	73.3	6.6–7	12.4	13	72.3	11–12.7	72	12.3	72	11.5–13	72.2	11–12.6
亡宮五品	31	31	13–13.6	10.4	47	7–7.4	14	13.3	47.2	13–13.5	47	13.1	47	12.9–13	46.4	13–13.3
張士貴	83	82	13	9.4	98.2	6.8–7	13	17	98.2	15,5	97.5	14.5–15	97.5	15–15.6	97.3	15–15.6
岐氏	35.7	37	7–7.4	5.3–5.6	45.2–45.6	5–5.3	9									
元萬子	31	31	6.5–7	5–5.5	39	4.2–4.8	8	9.1–10.2	39.1–38.7	9.2–9.7	38.8	10–10.2	39	9.2–9.8	38.7	9.1–9.8
尉遲敬德	97	96.4	18	14.5	120	13.8	23	20	119	20	119	20	119	20	119	20
蘇斌	82.4	82.4	14	11	98	11	18.1	18.1	99.1	20–20.4	95.4	18.5–20	95.5	18.5	95.4	20
宇文脩多羅	45.4	45.2	11–11.5	8.2–8.5	60.1–60.3	5.8	10	13.7	59	13.6	59.5	12.7–13	58.8	13.5	58.8	13–13.5
新城公主	67	67	14.5–15	11–11.9	85–86	6.7	13.5	24.6	84–84.5	21.4–23.5	84.3	23.5–24.5	84.7	22.5–23.8	84.4–85	23.2–24.6

鄭仁泰	58	殘缺一半	11	8.4–9	71.5–72.1	6.7	12.1	13.5	72.5	14.5–15	72	14.8–15	73.5	14.5–15.4	73.2	14.4–15
程知節	62.5	62.5	13.5	10.5	78.5	7.2	15	14.9	79						78	14.9
李震	67	67	12.6–13	10–10.4	83.1–83.3	7	13.1	12.3–13	82.5–83.3	12.5	83	12.3	83	13	83	12.5
王氏	58.2	58	11	8.2–9	74	5.6	11	11.5–12								
婕妤三品亡尼	44.8	44.6	10.4–11	8.1–8.7	59–59.7	6.9	12.2	11.6–13.5	59.7	11.5–13.6	58.6	12–13.5	59.2	11.5–12	59.5	12.2–16.6
韋珪	66	65	15.7	12.3–12.5	84	10.6	19.7	16.3–17.7	84		83.8	17.5				
李勣	67.5	68	12.4–13	10.5–11	84–86	11	17.3	16.2–17	82	16.8	83	16.8	82.9	16.4	83	16.2
英國夫人	56	56	12.5–13	9.9–10.5	72.2–72.4	8.5	13.8									
王大禮	59	60	11.5	8.5–9	74.7–75	6.6	10.8	11–11.9	75	11.2	74.5	11..5–11.8	75	11–11.9	74.4	11.1
斛斯政則	56	56.4	12.5–12.8	9.4–10.2	71	8–8.5	14.7	14.6–15.1	71	14.8–15.1	71–71.2	14.6–15.1	71	15.2	71.5	14.7–15.1
李福	88	87.5	18–19	13.6–14	112.5	8	13.3	15.5–16.2	112.5							
燕妃	76.5	76.5	18–18.5	15–15.5	98.5–99	9.5	19.6	18.7	101	18.2	101	18–18.4	101	18.2–18.4	101	18.5–18.7
阿史那忠	60.5	60.4	14.5	11.5	76.5	8.2	15.5	15.5	76.5							
定襄縣主	46.2	46.7	12–13	9.6–10	63.2–63.7	5.6	9.7									
七品典燈	19.5	19.3	9.4–10.5	7.2–8	31–31.5	4.5	8.5	8–8.7	31.5	8–8.2	31–31.3	8.5–8.7	31–31.2	8.3–8.5	31.3–31.5	8–8.7
唐河上	62	60	9.8–10	7.8–8.2	72.6–75	7.2	12.7	14	72.6	13–13.4	74	13.8–14	72.8	13–13.5	73	12.5–13.2
西宮二品昭儀	32	34	8–8.5	7–7.5	41.7–42.7	4	9.4	8.6	45	8.5	45	8.5	44.3	8.5–9	44	8.5–9
李孟姜	69	70	13–14	11.5–12	89	9.8	17–18	19–20	89.5	19.3	89	19.6	90	19.5–20	90	19.5–19.7
安元壽							18	87	15–17	86.5	16.1–16.8	87.8	15–16.3	86.7	16.5–18	
金氏	33	32	10.4	7.6	44.4	4.2	8.7	9.2	44	9–9.2	43	8–9	44.4	8.8–9	44	8–9
大周亡宮三品	34.3	33.5	10.5–11	7–8	46–47.1	4.2	8.8	10	53.5	9–10	53.4	8.5–10	51–52	9–9.5	51.5	9–9.8
李貞	60	60	21	15.5–16	89	4.5	11.7	16.2	89.5	16.2	89.5	16.2	88.5	16–16.3	88.5	16
契苾夫人	51.5	52.5	16–16.4	12.7–13.1	71	4.2	13.7	13.5	71	11.4–12.7	70.9	11–13.5	72	12.5–13	71	11.5–12.5
執失善光	55–56	56–57	15.5–16	12.3–13	77.9	5	12	22·5	78.5–78.9	21–22.4	78–78.4	22–22.5	78–78.4	22–22.5	78	22
翟六娘	39	39.4	16.2	12–12.5	59–60.8	3.4	10.8	12.4	58.7–60.8	12.5–13	59	12	57.8–59	12–13	59	12–12.5
李承乾	33	33	14–14.5	10.7–11.3	50.5–51	3.8	10.6	9	50.3	9.2–9.5	50	9.2–9.5	49.7	9.3	50.2	9

　　這些墓葬皆是三品以上的官員及皇室成員的高等級墓葬，均在不同程度再現了當時社會喪葬文化發展主流方向的豐富資訊，加之時間跨度較長，是瞭解當時上流社會意識動態的直觀形象資料。

　　墓主人中嫡出的公主 2 人，即唐太宗與長孫皇后所生的長樂公主、新城
公主；庶出的公主 1 人，即唐太宗與韋貴妃生的臨川公主；皇親 1 人，即為
唐太宗的外甥女段蘭璧；王子 2 人，即唐太宗第 8 子越王李貞，第 11 子趙王
李福；貴妃 1 人，即唐太宗貴妃韋珪；戶部尚書 1 人，即莒國公唐儉；都督
1 人，即尉遲敬德；左領軍大將軍輔國大將軍 1 人，即虢國公張士貴；左驍衛
大將軍 1 人，即瑯琊郡開國公牛進達；少數民族將領 2 人，即右監門衛將軍
朔方郡開國公執失善光；安胡人右威衛將軍上柱國安元壽（圖 2、圖 3）。

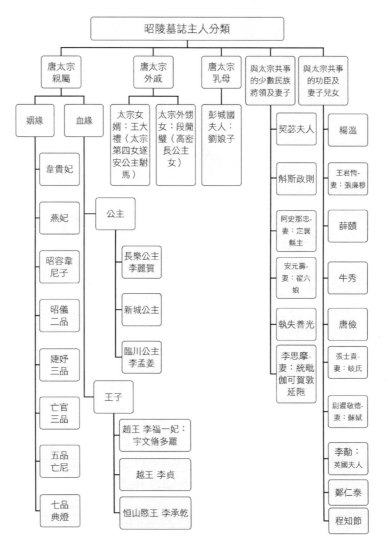

圖 2 昭陵墓誌主人分類

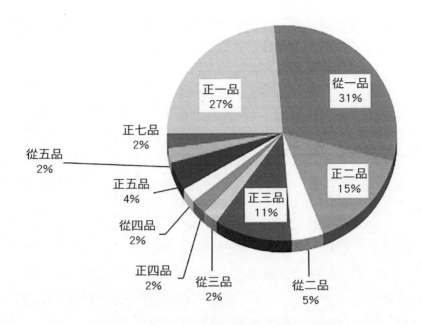

圖 3 昭陵已發掘陪葬墓主人品級比例圖

　　這些人物的墓葬中長樂公主墓是唯一設有兩道闕樓圖的，而且第一道為雙層，脊獸採用鴟尾造型；第二道為單層，脊獸又採用鴟吻，這是昭陵陪葬墓唯一的現象。另外該墓設置有三道石門，不僅是昭陵已發掘陪葬墓中唯一一例，在唐代墓葬中也是罕見的。長樂公主墓墓道東西壁繪製的〈雲中車馬圖〉場面宏大，似有在吸收顧愷之〈洛神賦圖〉昇仙意蘊的基礎上又有新的創意，將其二龍駕車改為二馬駕車，而二馬形象又吸收了「昭陵六駿」浮雕形象中的某些元素，創作者以此畫來詮釋生與死以安慰失去愛女的唐太宗，投其所好又讓唐太宗喜歡的馬去駕車護送公主去往天國仙境。整體構圖是這樣的：以西壁為例，兩匹駿馬並肩同駕一輛無輪雙箱車，內側車廂內乘坐一男一女兩人，男在前女在後，男者年長、女者年輕，所以有學者認為年輕女子可能是長樂公主形象，外側車廂乘坐一女子，可能是陪護者。車的內側有一張口吐舌牙齒外露的摩羯魚從北向南護駕。二馬之間有一馭手，二馬的外側一前一後站有兩名男士，頭均向左後偏，雙臂向後作導引狀。東西壁〈雲中車馬圖〉後從南向北，分別為8人一組〈袍服儀衛圖〉和6人一組〈甲冑儀衛圖〉。而〈甲冑儀衛圖〉，最能體現唐太宗生前中國軍隊以少勝多的特點。每組僅有6人，其中1人為領隊，5人為隨從，但他們個個抬頭挺胸，身穿著猛獸皮裝飾的鎧

甲戰袍，或雙手握住高竿紅旗、或一手握儀刀，均兩腿劈開呈八字形，威風凜凜、頂天立地的站立著，他們的目光各有不同，表現出「君子和而不同」的特點，即君子團結在一起步調一致，卻各有志向。他們的身體左側懸掛儀刀弓箭、右側懸掛箭箙，而且箭箙的盒蓋是打開的，其中充滿了箭鏃，處於一種戰備狀態。表現出「召之即來，來之能戰，戰之能勝，戰無不勝」的氣勢，再現的是「不問敵人有多少，只問敵人在哪裡？」的英雄氣概！盛唐之後的儀仗隊陣容雖然很大，但缺乏戰鬥力，雖然腰間也懸掛弓弢箭箙但卻未裝箭鏃。

新城公主墓有壁龕 8 個，其中最大的進深約 3.3 米、寬 3 米，這是昭陵陪葬墓中最大的壁龕。另外，該墓東西兩壁及墓室繪製的壁畫人物約有 139 人，是昭陵陪葬墓壁畫中人物最多的，其中墓道東壁的簷子圖極為珍貴，為研究中國古代的轎輦制度提供了新的直觀資料。

韋貴妃（珪）、臨川公主墓設有兩道門，一道石門、一道木門。

韋貴妃（珪）、趙王李福墓為雙室墓，均配置有石槨。

臨川公主墓中葬有石質告身 2 件，一是貞觀年間封臨川公主為公主，二是永徽年間又封她為臨川郡長公主的告身石，一座墓內同時出土兩件告身極為罕見。

安元壽墓出土的三彩〈藍彩女立俑〉是昭陵已發掘近 40 座陪葬墓中唯一的一例。其石門楣一端所刻的「安胡」字樣也是唯一的。

張士貴、鄭仁泰墓出土的豐富多彩的各類彩繪釉陶俑 1000 餘件，其他地區少見。兩墓出土的彩繪貼金文、武官俑被定為國寶級文物。

後世成為門神尉遲敬德墓誌邊長 120 釐米，是昭陵最大的。其邊飾十二生肖圖案為深減地陽刻，每只生肖動物造型生動優美、比例準確極富美感。更特別的是墓誌蓋，額題「大唐故司徒并州都督上柱國鄂國忠武公尉遲府君墓誌之銘」25 個字，以極為罕見「飛白書」寫成，彌足珍貴。目前已知的唐代飛白書實物資料，只有河南洛陽「升仙太子之碑」可與之媲美，其上的飛白書為女皇武則天所留。

　　眾所周知，唐代盛行墓外立碑、墓內置誌，幾乎每一座陪葬墓都會埋有墓誌，屬合葬墓的往往有兩套，而配置有石門的墓不多，配置石槨的更少。以昭陵已發掘陪葬墓為例，已發掘的 39 座陪葬墓，其中僅 3 座配置有石槨（鄭仁泰、韋貴妃、李福三座墓），占 39 座的 7.7%；配置石門的墓 13 座，占 39 座的 33%；而尉遲敬德、李福、李思摩、王君愕等墓內均有夫婦墓誌各一套；大凡屬於夫婦合葬的墓一般都有兩套墓誌銘，已發掘的 39 座陪葬墓除 5 座未見墓誌銘外，有墓誌墓 34 座，占 39 座的 87.2%；39 座墓共出土墓誌銘 46 套（件）。

　　成品墓誌的製作需要許多人的共同合作才能完成。其中包括石料的採集、運輸、採集工具的製作、毛坯的製作、內容的設計者、撰文者、書寫者、繪圖者以及雕刻者等等。它與地上大型石雕以及地下的石門、石槨等相比，俱有更加廣泛、多層面的參與性，屬於集體智慧的集大成者，它承載著諸多人生命的資訊。所以，對墓誌文物本體的全面研究俱有重要意義。因此以墓誌文字內容、書法以及紋飾圖案為主要考察物件，以同時期的石門、石槨線刻等為輔，研究唐代石刻線畫的演變規律及美術史、審美文化史，應是比較合理的線索。

四、打開昭陵藝術寶庫的大門

　　歷代帝王、貴族、官僚，死後都「事死如生」，修建陵墓，並逐漸形成一套等級分明的陵寢制度。陵墓石刻就是隨著陵寢制度和喪葬習俗的發展而成為其重要的組成部分。

　　唐代陵墓石刻地上部分，主要以大型圓雕作品石虎、石羊、石獅、石犀牛、石人、石馬、石翼馬、石柱、石獨角獸（天祿）等為主，個別還有浮雕，如「昭陵六駿」、鴕鳥或鸞鳥等，還有少量的刻在石柱表面、神道碑側面、石像底座上的線刻圖，以此用來展示綜合國力，裝飾陵墓。地上石雕，俱有裝飾性、觀賞性的特徵。它「來自生活，高於生活」，讓當代人、後代人既能感受到親切，又能感受到一種震撼和高不可及的崇高感。體現了時代特徵、是時代

精神的物質載體。

　　唐代陵墓石雕地下部分，主要以線刻為主，其核心是墓誌及紋飾圖案，其次是石門，再次是石槨線刻畫及石棺床邊飾等；浮雕次之；極少數墓隨葬有小型圓雕的石人、石馬（昭陵陪葬鄭仁泰墓）、石燈等。墓誌以文字為主要內容、書法以及紋飾圖案為主要考察物件。文字書寫作為死者生平的歷史敘事，各種紋飾結合墓誌形制則是把死者放進一個宇宙空間之中，墓誌更傾向於在冥冥之間與天地神明的溝通。墓誌蓋上的種種意象是作為這個象徵性宇宙中心的宇宙符號而存在……漢代對於死亡抱有生死陌路的觀念，而唐代人們對於死亡則是坦然面對，甚至會通過亡者的喪葬營造出有利於生者利益的行為。

　　在「視死如生」的觀念下，以遵循喪葬制度為前提，墓葬中的一切都在努力貼近現實生活，如眾多的陶俑、生活明器、棺槨雕飾、墓室壁畫等都追求營造出現實場景的氛圍。誰都無法保持那些現實場景千年不毀，但埋入地下的石刻墓誌卻依然清晰。雕刻紋飾的工匠們把現實生活中蘊含美的紋飾圖案裝點在墓誌上，真實的記錄著現實生活中人們的審美追求。夏鼐先生曾希望對墓誌紋飾勤加搜羅，因為這些紋飾不僅可以窺見當時藝術的風格及其造詣，且亦可以作為斷代的標準。

　　埋藏在古塚荒丘中的不計其數的墓誌，就像一座地下石質檔案庫，它讓人記住了死者，並在有意無意間得到了所有參與者的社會資訊和墓主人的生命資訊，它是製作者生命的延續與移植。往事如昨，它是至今依然活著的歷史。它承載著諸多生者「生命」的資訊，鮮活得彷彿所有參與者與製作者剛剛完成工作各自回家休息了一樣。

　　百世匆匆，誰非過客？光陰流轉，花是主人，墓主人也罷，工匠、藝人、文學家、書法家也罷，最終他們都相繼離去，生命不再，物是人非。但是，「生命體的死亡並不等於其一生的終結，恰恰其死後的延續才是重要的，因為這個延續是生者為了自己而要求死者必須去做的。只有當亡者從人們的記憶中死亡時，才宣告其一生的真正結束。」[11]。「外在的任何功業事物都是有

11　沈睿文，《唐陵的布局空間與秩序》，北京大學出版社，2009 年，頁 328。

限和能窮盡的，只是內在的精神本體，才是原始、根本、無限和不可窮盡的，有了後者（母）才可能有前者」[12]。

　　墓誌恰是製作者精神的載體，其上的文字、書法和紋飾在有限的的範圍內、狹小的面積裡，章法平列取勢，均衡突破局限，平穩極力誇張。流動旋轉的弧線，如雲似水，飛躍奔騰的鳥獸，其勢欲出。好像是在有限的空間寄託著生命生生不息、延續、循環之意蘊。使我們在審美中得以體驗有限生命與無限本體融合的境界，這也許是墓誌製作人的初衷。

　　墓誌紋飾圖案既是一種裝飾，又是一種社會集體意識形態某種觀念的外化、物化，是墓葬文化的核心內容之一，是唐代藝術品中的代表作，是打開昭陵藝術寶庫的一把鑰匙。

12　李澤厚，《美的歷程》，天津社會科學出版社，2001 年，頁 157

貳、昭陵墓誌紋飾圖案綜述

一、墓誌蓋

從墓誌蓋的形制變化規律看，初唐時期墓誌蓋側立面與斜殺直高比較接近，盛唐開元年間斜殺所占面積增大，側立面變薄，薄到個別墓誌蓋側立面不刻花紋，如開元六年（718）李貞墓誌蓋、開元十一年（723）執失善光墓誌蓋即是（參見圖4：〈墓誌高度柱狀圖〉）。這與《隋唐京畿墓誌紋飾中的四神圖》（張蘊、劉呆運著）：墓誌蓋形制的演變「隋代及初唐誌蓋形制顯笨重，蓋底邊立面寬厚，其上刻畫二方連續波浪式纏枝捲葉蔓草紋。盛唐誌蓋形制一改昔日的厚重之風，蓋底寬邊已被取締，較為輕便的造型和蓋底的素面窄邊是盛唐誌蓋形制的標準規範。中唐時期，盛唐出現的不設蓋底寬邊之誌蓋造型成為唯一的標準形式並延用於晚唐。」的總體趨勢一致。但昭陵墓誌蓋側立面的紋飾卻多種多樣。如薛𧫴墓誌蓋側立面為上下兩層紋飾，上層為一排並列蓮瓣紋、下層為一排內外兩層傳統的倒「△」（漢畫像石邊飾多採用這種形式）；李思摩墓誌蓋側立面由32朵封閉式花卉圍成一個整體；李勣墓誌蓋側立面為軸對稱主體枝莖如雙頭蛇狀捲枝花卉；燕妃墓誌蓋側立面為軸對稱的纏枝花卉紋等等，不一而足，體現了昭陵墓誌紋飾的多樣性。

（一）盍頂文字及邊飾

1. 文字

盍頂分有文字與無文字 2 類。無文字的 1 件，即張廉穆墓誌蓋。有文字的 44 件，文字最多的 6 列 5 行 30 字，其次是 25 字，文字最少的 3 列 3 行 9 字。按名稱格式可分為 15 種。鑿刻工藝既有陰刻也有陽刻。書體上以陽文篆書為主，還有陰文篆書、飛白書、陽文楷書、陰文楷書、雙鉤書體等。

（1）文字排列

其中 4 列 4 行的最多，共 13 例；3 列 3 行次之，共 11 例；4 列 3 行又次之，共 8 例；5 列 4 行、5 列 5 行各 3 例；3 列 4 行、6 列 5 行各 2 例；4 列 5 行僅 1 例。

1. 3 列 3 行的共有 11 例：長樂公主、婕妤三品亡尼、斛斯政則、亡宮二品昭儀、亡宮七品、大周亡宮三品、契苾夫人、翟六娘、李承乾、英國夫人、定襄縣主墓誌蓋。男性 2 例，占 11 例的 18%；女性 9 例，占 11 例的 82%。女性遠多於男性。

2. 3 列 4 行的共有 2 例：楊溫（題額左右留白）、執失善光墓誌蓋。均為男性。

3. 4 列 3 行的共有 8 例：劉娘子、段蕑璧、亡宮五品（10 字，第四列空 2 格）、岐氏、宇文氏、新城公主、燕妃、臨川公主墓誌蓋。均為女性。

4. 4 列 4 行的有 13 例：王君愕、薛賾、李思摩、統毗伽可賀敦延陁、韋尼子（15 字，首行第四格空）、元萬子、程知節、李震、韋珪、王大禮、唐河上、亡宮三品尼金氏（12 字，第四列空四格）、李貞墓誌蓋。男性 8 例，占 13 例的 62%；女性 5 例占 13 例的 38%。男性多於女性。

5. 4 列 5 行的有 1 例：蘇氏。女性。

6. 5 列 4 行的有 3 例：張士貴、王氏（18 字，第五列空 2 格）、李福（19 字末尾有一空格）。男性 2 例，女性 1 例。

7. 5 列 5 行的有 3 例：牛秀、唐儉、尉遲敬德墓誌蓋。均為男性。

8. 6 列 5 行的有 2 例：李勣、阿史那忠墓誌蓋。均為男性。

因殘損，只知有 4 行，不知幾列的 1 例，鄭仁泰墓誌蓋。

（2）名稱格式

可分為 15 種。使用形式最多的是「大唐故……墓誌銘」11 例；其次是「大唐故……墓誌」和「大唐故……墓誌之銘」各有 8 例。其他僅有 1–2 例。

1. 「大唐故……墓誌銘」11 例，分別是：段蘭璧、張士貴、張士貴夫人岐氏、三品尼、亡宮五品、王大禮、斛斯政則、趙王李福、唐河上、臨川公主墓誌蓋、越王李貞墓誌蓋。

2. 「大唐故……墓誌」8 例，即楊溫、長樂公主李麗質、劉娘子、唐儉、程知節、李震、亡宮三品、亡宮二品墓誌蓋。

3. 「大唐故……墓誌之銘」8 例，分別是：牛秀、韋尼子、尉遲敬德、敬德夫人蘇氏、新城長公主、李震夫人王氏、李勣、阿史那忠墓誌蓋。

4. 「唐故……墓誌」，2 例，統毗伽可賀敦延陁、翟六娘墓誌蓋

5. 「唐故……墓誌銘」2 例，薛賾、契苾夫人墓誌蓋。

6. 「大唐……故……墓誌銘」2 例，趙王李福妃宇文氏墓誌蓋、唐太宗燕妃墓誌蓋。

7. 「大唐故……之墓誌銘」1 例，王君愕墓誌蓋。

8. 「唐……故……誌」1 例，唐河上妻元萬子墓誌蓋。

9. 「唐太宗……故……銘」1 例，韋貴妃（珪）墓誌蓋。

10. 「唐故……銘誌」1 例，李思摩墓誌蓋

11. 「大唐……墓誌銘」2 例，英國夫人、執失善光墓誌蓋。

12. 「大唐故……之誌」1 例，阿史那忠妻定襄縣主墓誌蓋。

13. 「大唐故……之柩」1 例，唐太宗妃三品婕妤金氏墓誌蓋。

14. 「大唐故……誌銘」1 例，唐太宗妃七品典燈墓誌蓋。

15. 「大周故……墓誌」1 例，大周亡宮三品墓誌蓋。

另有 1 例文字已殘，僅見「大唐……」，餘不詳：鄭仁泰墓誌蓋。

（3）鏨刻工藝

唐太宗貞觀十四年到貞觀二十一年（（640–647 年）這 7 年間製作的墓誌

蓋已發現 7 件，其中 6 件為陽刻，占 7 件的 86%，1 件為陰刻，占 14%，陽刻占絕對主導地位。

高宗李治執政的永徽元年到永淳二年（650–683 年）這 33 年間製作的墓誌蓋已發現 28 件，其中 16 件為陽刻，占 28 件的 57%；12 件為陰刻，占 43%，可見陰刻開始增多，數量迅速上升。此時陰刻與陽刻鏨刻工藝尚同時存在。

武周之後永昌元年到開元二十六年（689–738）這 49 年間製作的墓誌蓋已發現 7 件，均為陰刻。

縱觀目前所見的 44 件昭陵墓誌蓋題刻，陰刻的 21 件，陰刻占總數 44 的 47%，其中女性 14 件、男性 7 件；陽刻的 23 件，占總數 44 的 53%，其中女性 10 件、男性 13 件。男性墓誌蓋陽刻略多於陰刻。

昭陵墓誌中屬於女性 25 件（其中 1 件蓋上無字），屬於男性 21 人（其中 1 件無蓋）。

屬於女性的 24 件有字墓誌蓋中，陰刻 14 人，占女性總數的 58.3%；陽刻 10 人，占女性總數的 41.7%。女性中陰刻多於陽刻。

屬於男性的 20 件墓誌蓋中，陰刻 7 人，占男性墓誌蓋總數的 35%；陽刻 13 人，占男性墓誌蓋總數的 65%，男性中陽刻多於陰刻。

21 件陰刻墓誌蓋中，屬於女性的 14 人。墓主為長樂公主李麗質、韋尼子、亡宮五品、元萬子、蘇斌、李震妻王氏、婕妤三品亡尼、燕妃、七品典燈、西宮二品昭儀、三品婕妤金氏、大周亡宮三品、契苾夫人、翟六娘），占陰刻墓誌蓋總數 66.7%；屬於男性的 7 件，墓主為唐儉、尉遲敬德、李震、李福、李貞、執失善光、李承乾，占陰刻總數的 33.3%。女性陰刻比例遠大於男性。

屬於女性陰刻墓誌蓋 14 件中，墓主屬於唐太宗親屬姻緣、血緣關係的 9 人，占女性陰刻墓誌蓋總人數的 64.3%。屬於男性的 7 陰刻墓誌蓋中，墓主屬於唐太宗親屬的 3 人，占陰刻墓誌蓋男墓主總數的 42.9%。

23 件陽刻墓誌蓋中，屬於女性的 10 件（彭城國夫人劉娘子、統毗伽可賀敦延陁、段蘭璧、張士貴妻岐氏、趙王妃宇文脩多羅、韋貴妃（珪）、李勣

妻英國夫人、定襄縣主、新城公主、臨川公主李孟姜），占陽刻墓誌蓋總數
43.5%；屬於男性的13件，墓主為楊溫、王君愕、薛賾、李思摩、牛秀、張士貴、
鄭仁泰、程知節、李勣、王大禮、斛斯政則、阿史那忠、唐河上，占陽刻墓
誌蓋總數56.5%。陽刻墓誌蓋中男性稍多於女性。女墓主10人中，屬於唐太
宗親屬的3人，占陽刻墓誌蓋女墓主總人數的30%；男墓主13人中沒有唐太
宗親屬。

　　昭陵墓誌中屬唐太宗親屬的15人，其中墓誌蓋陰刻者12人，占親屬人
數的80%；陽刻者3人，占親屬人數的20%。（圖4）

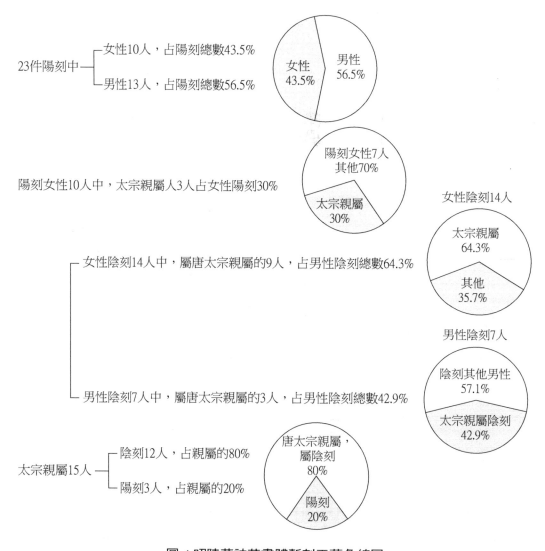

圖4 昭陵墓誌蓋書體鏨刻工藝彙總圖

上行下效，投其所好。由於皇室人員對陰刻文字的普遍認可或偏愛，致
使社會流行、跟風，從貞觀十七年（643 年）長樂公主李麗質墓誌蓋第一例
陰刻篆書開始出現，到高宗時期逐漸增多，再到中晚唐時期已處於統治地位。

（4）書體

昭陵墓誌蓋 44 件，誌蓋銘文書體有 4 種：篆書 39 件，占 44 件的
88.6%；楷書 2 件占 4.5%；雙鉤書 2 件占 4.5%；飛白書 1 件占 2.3%。（圖 5）

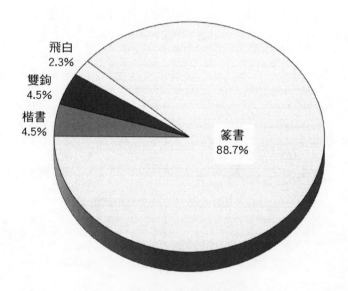

圖 5 昭陵墓誌蓋書體餅形圖

「隋及初唐墓誌蓋盝頂正中銘文均為陽文篆刻，盛唐出現陰文篆刻，並
成為後世誌蓋銘文的主要鏨刻工藝和字體規範。中唐以後，陰文楷書銘文逐
步興起，晚唐則使用最多。」——張蘊、劉呆運在〈隋唐京畿墓誌紋飾中的
四神〉一文中說。

而昭陵墓誌，初唐不僅有陽文篆書，還有陰文篆書，如貞觀十七年（643）
長樂公主李麗質墓誌蓋為陰文篆書；且出現了陽文楷書，如咸亨元年十月四
日（670.11.21）埋葬的駙馬都尉王大禮墓誌蓋題刻；同時，在盛唐早期就已
經出現陰文楷書，如開元九年（721）埋葬的契苾夫人墓誌蓋。重要的是，還
出現了不多見的用「飛白書」書寫的墓誌蓋，如顯慶四年四月十四日（659 年）
埋葬的尉遲敬德墓誌蓋。另外還有「雙鉤書」，如麟德二年（665 年）埋葬的

李震墓誌蓋、開元十一年二月十三日（723 年）埋葬的執失善光墓誌蓋銘文。

這一切充分體現了昭陵墓誌鏨刻工藝的多樣性、豐富性，以及站在當時藝術前沿的特徵。

2. 邊飾

除去墓誌蓋、墓誌均無裝飾的 7 件以外，墓誌蓋文字無邊飾的有 5 件：薛頤、張士貴妻岐氏、唐河上妻元萬子、臨川公主李孟姜、執失善光墓誌蓋。其墓主中男性 2 人、道士 1 人、少數民族將領 1 人、女性 3 人。女性中 2 人為功臣妻，1 人為庶出公主。

有邊飾的墓誌蓋 32 件，其中因定襄縣主墓誌蓋殘蝕嚴重未計入此中）。

（1）外形結構

邊飾從外形結構可分為 3 大類：

第一類為「回」字形邊飾，共 23 例，占 32 件墓誌蓋總數的 72%， 占絕大多數，而且品類多樣，又可細分成 9 個不同品種。

1. 雙線「回」字形邊飾，共 13 例，分別是：李思摩、牛秀、韋尼子、唐儉、尉遲敬德、宇文氏、鄭仁泰、程知節、李震、王氏、韋貴妃韋珪、唐河上、契苾夫人。

2. 聯珠紋構成「回」字型的 2 例。即：貞觀十七年（643）埋葬的長樂公主李麗質；貞觀十九年埋葬的王君愕墓誌蓋。

3. 「回」字形邊飾，內「口」用聯珠紋，外「口」用聯心紋的 1 例。即：永徽二年（651）埋葬的段蕑璧墓誌蓋。

4. 「回」字形邊飾，內「口」用聯心紋，外框「口」用聯珠紋的 2 例。即：永徽六年（655）埋葬的張廉穆墓誌蓋；顯慶二年（657）埋葬的張士貴墓誌蓋。

5. 「回」字形邊飾，內框「口」用聯葫蘆，外框「口」用幾何紋的 1 例。即：龍朔三年（663）埋葬的新城長公主墓誌蓋。

6. 「回」字形邊飾，僅外「口」用幾何紋裝飾的 1 例。即咸亨元年（670）王大禮墓誌蓋。

7. 「回」字形邊飾，僅外「口」用聯珠紋1例。即：咸亨二年（671）埋葬的李福墓誌蓋。

8. 「回」字形邊飾，內框「口」用陰刻連魚紋，外框「口」用深減地聯葫蘆紋的1例。即：顯慶四年（659）埋葬的尉遲敬德夫人蘇斌墓誌蓋。

9. 「回」字形邊飾，僅外「口」用聯心紋1例。即：咸亨二年（671）埋葬的燕妃墓誌蓋。

第二類，由四個梯形圍成的「四出型」「回」字形邊飾，共8例，占32例有邊飾墓誌蓋總數的25%。可分兩種。第一種，梯形由聯珠紋圍成，僅1例，即貞觀十四年（640）埋葬的楊溫墓誌蓋；第二種，梯形由雙線或單線圍成，共7例，分別是：統毗伽可賀敦延陀、李勣、斛斯政則、阿史那忠、李貞、翟六娘、李承乾墓誌蓋。

第三類，將「回」字內口線延伸成「井」字形邊飾，僅1例，占32例有邊飾墓誌蓋總數的3%。即英國夫人墓誌蓋1例。邊飾由每邊1支捲枝捲葉及四角方形團花8個大塊構成。

（2）內部構圖

邊飾的內部構圖以開放式占絕大多數。封閉式僅有1例，即牛秀墓誌蓋盝頂文字周圍邊飾，由每邊3個並列相連的封閉型花朵與四角半開式的相鄰枝莖打結相連形成一個整體。

開放式紋飾圖案共有忍冬蔓草紋、捲枝花葉紋、捲枝花卉、纏枝葡萄紋、獨枝花、三點式團花或雲紋、蔓草與方形團花組合紋7類。

1. 忍冬蔓草類，共13例。又可分為單枝與雙枝兩種。雙枝捲枝忍冬蔓草僅1例，即長樂公主墓誌蓋，由每邊1組三開三合忍冬蔓草紋及四對角線處右上、左下為蓮花托火焰寶珠和左上、右下為蓮花托摩尼寶珠圍成。單枝捲枝或纏枝忍冬蔓草紋，共12例。其中，在梯形內的2例，即楊溫墓誌蓋、統毗伽可賀敦延陀墓誌蓋。在「回」字形內的5例，其中3例在對角線處合併成一朵花，即王君愕、李

思摩、段蕳璧墓誌蓋；在對角線處打結成綬帶式的 1 例，即張士貴墓誌蓋；在對角線處交頸後回捲 1 例，即宇文脩多羅墓誌蓋；葉狀捲枝蔓草在對角線處打結成綬帶式，1 例，韋尼子墓誌，其葉長而尖銳；形似蓮花瓣狀的 1 例，唐儉墓誌蓋，葉片寬闊，形如如意雲紋；爪形捲枝蔓草（葉狀）1 例，唐河上墓誌蓋；纏枝蔓草 2 例，即尉遲敬德墓誌蓋、蘇斌墓誌蓋，纏枝三葉蔓草在對角線處交頸。

2. 捲枝花葉紋，共 5 例。其中軸對稱構圖的 4 例，新城公主墓誌蓋文字周圍紋飾，由 4 組軸對稱、中心處及四對角線處打結繫成綬帶式捲枝捲葉構成。鄭仁泰墓誌蓋文字周圍由 4 組軸對稱、中心處及四對角線處打結繫成綬帶式捲枝纏枝捲葉構成。鄭仁泰的枝葉比新城公主的大且有葉纏枝。斛斯政則墓誌蓋和燕妃墓誌蓋亦是中軸對稱式捲枝花葉邊飾。另有折枝式捲枝捲葉邊飾 1 例，即阿史那忠墓誌蓋。

3. 捲枝花卉紋，共 6 例，包括軸對稱 4 例：震妻王氏、王大禮墓誌、李勣墓誌蓋。折枝式 1 例，李福墓誌蓋；渾然一體逆時針迴圈的 1 例，即程知節墓誌蓋。

4. 纏枝葡萄紋，僅 1 例。即張廉穆墓誌蓋，纏枝葡萄紋在對角線處先交頸再打結成綬帶式。

5. 獨枝花卉紋，共 2 例。契苾夫人墓誌蓋文字周圍邊飾由每邊 1 朵花，花小葉長的牡丹花（或稱忍冬花）及四角破式花頭圍成。翟六娘墓誌蓋文字周圍由四個梯形圍成，每個梯形內刻一朵盛開的幾乎充滿空間的牡丹花或海石榴花及葉片。

6. 三點式團花或雲紋，共 3 例。1 例由三角形雲紋一下（正）二上（倒）與四角菱形雲紋組成，即李震墓誌蓋。1 例為葉尖圓鈍的破式團花，即李貞墓誌蓋，文字周圍由 4 個梯形圍成，每個梯形內為陰刻加淺減地，刻出一上（倒）二下（正）3 朵破式團花。1 例為三點式構圖的花葉，即李承乾墓誌蓋，文字周圍由 4 個梯形圍成，每個梯形內一上（倒）二下（正）3 朵桃形花葉。

7. 蔓草與方形團花組合紋飾，1 例。即英國夫人墓誌蓋，由 4 組捲枝

花葉及四角 4 個方形團花組成。

（二）斜殺紋飾

共 38 例。按主體紋飾可分為 6 類：四神、蔓草忍冬花卉、雲紋類、獸面銜忍冬、徽章式圖案、瑞獸及猛獸捕獵。

1. 四神。

17 例。幾乎都是朱雀在上、玄武在下，青龍在左、白虎在右。唯有薛賾墓誌蓋上下、左右均相反，即玄武在上、朱雀在下，白虎在左、青龍在右。而翟六娘墓誌蓋雖然朱雀在上、玄武在下位置如常，但青龍、白虎卻左右顛倒，即白虎在左、青龍在右，另外其四神行走或奔跑的方向均為順時針運行，這又與通常的青龍、白虎均朝向朱雀而背離玄武有別。通常情況下朱雀、玄武、青龍均做順時針運行，唯有白虎做逆時針運行。而薛賾墓誌蓋四神，為朱雀、玄武、白虎做逆時針方向運行，唯有青龍做順時針運行。昭陵墓誌蓋四神中青龍最大的是：程知節、其次是楊溫、第三是張廉穆墓誌蓋；白虎最大的是：程知節、其次是張廉穆、第三是牛秀墓誌蓋；玄武最大的是：翟六娘、其次是楊溫、第三是李思摩妻統毗伽可賀敦延陁墓誌蓋；朱雀最大的單體是翟六娘、其次是王君愕、第三是薛賾墓誌蓋；對朱雀 2 例，最大的是程知節、其次是楊溫墓誌蓋。（附表四～六）。

附表四　昭陵墓誌紋飾四神圖案規格一覽表

序號	墓主	品級	葬年	朱雀（釐米）		玄武（釐米）		青龍（釐米）		白虎（釐米）		備註
				長	高	長	高	長	高	長	高	
1	楊溫	正二品	貞觀十四年三月十二日（640.4.8）	36	9	31	9.6	49.5	9	36	8.4	對朱雀昭陵最早的一例。青龍排序二
2	李麗質	正一品	貞觀十七年九月二十一日（643.11.7）	19	10	13	10.4	41	10.5	33.5	11	
3	王君愕	從一品	貞觀十九年十月十四日（645.11.8）	29.6	8.7	14	9	34.5	9	34	8	
4	薛賾	從五品	貞觀二十年十二月十四日（647.1.25）	27	6.6	16.5	7	37	7.2	38.5	7.1	
5	李思摩	從一品	貞觀二十一年四月二十八日（647.6.6）	25	8	25	8	37.8	8.8	34	8	
6	統毗伽可賀敦延陁	從一品	貞觀二十一年（647）	22	8.7	13	7.6	39	8	39	7.5	
7	牛秀	從一品	永徽二年四月十日（651.5.5）	13	9	16	8.5	39	9	44.5	9	
8	段蘭璧	從一品	永徽二年八月二十三日（651.9.13）	17.5	6.2	14	6	23	6	24.2	6	
9	張廉穆	從二品	永徽六年二月九日（655.3.21）	26	8.5	16	8.5	46	8.5	45	8.6	白虎是昭陵第二大
10	唐儉	從一品	顯慶元年十一月二十四日（656.12.15）	17	6	24	7	30	6.8	34.5	7	
11	岐氏	從一品	顯慶二年（657）	15	4.8	12.3	4	13	4.7	22	5	
12	宇文脩多羅	正一品	顯慶五年五月三日（660.6.16）亡	26	6.5	23.5	7.5	31.5	8	35	7.5	
13	程知節	從一品	麟德二年十月二十二日（665.12.4）	41	8.2	17.2	8.5	55	8.5	63.6	8	青龍、白虎均為昭陵最大。
14	李震	從一品	麟德二年十一月（665.12.13–666.1.10）	12	8	11	8.6	36.6	7.5	37	8.3	
15	定襄縣主	正二品	不詳			15.6	9	15.5				
16	翟六娘	正二品	開元十五年二月二十九日（727.3.26）	34.5	8	32.5	7.2	36.5	8	35	8.3	玄武、朱雀（單體）昭陵最大
17	李承乾	從一品	開元二十六年五月二十九日（738.6.20）	11	9.2	13	8.5	31	8.8	32.2	8.2	

附表五　昭陵墓誌四神姿態一覽表

序號	墓主	品級	葬年	朱雀 姿態	方向	玄武 姿態	方向	青龍 姿態	方向	白虎 姿態	方向	備註
1	楊溫	正二品	貞觀十四年(640)	兩只朱雀對舞	順時針	蛇纏繞龜兩周，首尾勾連向上騰起呈環狀，在龜後上方與回頭向後的龜對視、對峙。	順時針	奔跑狀。肩有雙翼	順時針	奔跑狀。肩有雙翼。	逆時針	玄武是昭陵墓誌中龜蛇形體反差最大的，蛇巨大、龜卑小。昭陵兩例對朱雀最早的。
2	李麗質	正一品	貞觀十七年(643)	行走狀一爪抬起欲朝前邁	順時針	蛇素身纏繞龜三周，首尾勾連向上騰起呈環狀，在龜後上方與回頭向後的龜頭對視、對峙。	順時針	奔跑狀。	順時針	似走似跑。	逆時針	
3	王君愕	從一品	貞觀十九年(645)	飛翔狀飛行中猛回頭雙腿向後爪心朝上	順時針	蛇纏繞龜兩周，首尾勾連向上騰起呈環狀，在龜後上方與回頭向後的龜對視、對峙。	順時針	行走狀。頭頂雙角、有背鰭，尾似蛇尾	順時針	似走似跑。	逆時針	朱雀形體稍大，飛翔狀朱雀第一例（昭陵三例）。
4	薛贉	從五品	貞觀二十一年(647)	展翅拖尾，雙腿直立，似起似落	逆時針	龜蛇同向行，蛇纏繞龜背一周。	逆時針	自右向左行走。頭頂雙角、素身無紋飾。	順時針	自左向右行走，素身無紋飾。	逆時針	其中玄武是龜蛇逆時針同向行唯一一例。
5	李思摩	從一品	貞觀二十一年(647)	似走似跑，雙翅展開、長尾後拖	順時針	龜蛇同向行，蛇纏繞龜背三周，蛇身縱向有一行△錐刺紋	順時針	行走狀。頭頂雙角、肩有雙翼、背有鰭。	順時針	奔跑狀。頭小、頸細、肩有雙翼、背有鰭。兩前腿向前平伸、兩後腿向後蹬，尾巴細長、尾端上捲。	逆時針	龜蛇順時針同向行的第一例。
6	延陁氏	從一品	貞觀二十一年(647)	飛翔狀，展翅拖尾、雙腿斜向後伸	順時針	蛇素身細、長，纏繞龜背兩周，首尾勾連向上騰起呈環狀，在龜後上方與回頭向後的龜對視、對峙。	順時針	從空降落狀。右後腿懸空欲下落行走，頭頂雙角、肩有雙翼、背有鰭。	順時針	從空降落狀，右後腿懸空欲下落行走，肩有雙翼、背有鰭。	逆時針	李思摩妻——統毗伽可賀敦延陁。
7	牛秀	從一品	永徽二年(651)	立姿，展翅翹尾。	順時針	蛇纏繞龜兩周，首尾勾連向上騰起呈環狀，在龜後上方與回頭向後的龜對視、對峙。	順時針	行走狀。	順時針	行走狀。	逆時針	形體稍小。
8	段蕑璧	從一品	永徽二年(651)	似走似跑，展翅拖尾。	順時針	龜蛇反向行，蛇纏繞龜背兩周，龜向右行、蛇向左行，均向中心位置回望、對峙。	逆時針	奔跑狀。	順時針	奔跑狀，前後雙腿與腹部齊平，身有虎斑紋，尾巴似蛇尾。	逆時針	玄武是龜蛇反向行中唯一一例逆時針行走的。

9	張廉穆	從二品	永徽六年(655)	奔跑狀，似起似落。	順時針	龜蛇反向行，龜較大，蛇纏繞龜背兩周從龜兩後腿之間伸出回頭向左怒吼，龜閉嘴獨自向左行、不理不睬的神態。	順時針	行走狀。頭頂雙角，軀體碩壯，四肢、尾巴稍細。	順時針	行走狀。軀體碩壯，四肢、尾巴稍細，軀體飾虎斑紋。	逆時針	朱雀是昭陵最華麗的一例。龜背飾六邊形花紋。軀體碩壯，四肢、尾巴稍細。
10	唐儉	從一品	顯慶元年(656)	似走似跑，長尾向後揚起，腿一前一後。	順時針	龜蛇同向行，龜抬頭閉嘴，蛇張口露齒吐蛇信，回頭對龜怒吼。	順時針	似走似跑。	順時針	似走似跑。	逆時針	玄武形體稍小，龜背飾稀疏的菱形花紋。
11	岐氏	從一品	顯慶二年(657)	似走似跑，腿一前一後，小雙翅展開，尾長拖	順時針	龜蛇反向行，蛇纏繞龜背兩周從龜兩後腿之間伸出回頭向左望龜頭，龜閉嘴獨自向左行，不理不睬的神態。	順時針	奔跑狀。	順時針	奔跑狀。	逆時針	玄武造型略同張廉穆形象，只是蛇小且閉嘴。
12	宇文氏	正一品	顯慶五年(660)	飛翔狀，展翅拖尾，雙腿向斜後、爪心朝上。	順時針	龜蛇反向行，龜向左、蛇向右，蛇纏繞龜背兩周，龜蛇各自向後回頭張口怒吼。	順時針	似走似跑。	順時針	似走似跑。	逆時針	龜稍大，龜背飾雙六邊形花紋。
13	程知節	從一品	麟德二年(665)	對朱雀向中心奔跑狀，中間用花隔開。	順時針	龜蛇同體，反向行，龜向左、蛇向右。	順時針	行走狀。	順時針	行走狀。	逆時針	昭陵唯一一例龜蛇同體。
14	李震	從一品	麟德二年(665)	似走似跑，展翅翹尾	順時針	蛇纏繞龜兩周，首尾勾連向上騰起呈環狀，在龜後上方與回頭向後的龜對視、對峙。	順時針	弓背行走狀	順時針	弓背行走狀。	逆時針	形體稍小。
15	翟六娘	正二品	開元十五年(727)	展翅拖尾，似起似落雙腿斜置腹前	順時針	飛奔狀。蛇粗而長纏繞龜背四周，龜向左蛇向右反向行。	順時針	頭頂雙角、肩有雙翼、身披鱗甲自右向左奔跑。	順時針	身飾虎斑紋、肩有雙翼，自右向左奔跑。	順時針	龜蛇大小反差較大，蛇是昭陵最長的、軀體飾網格紋。
16	李承乾	從一品	開元十五年(738)	展翅正立		蛇纏繞龜背三周自右向左向而行	順時針	前低後高跳躍式奔跑狀。軀體健美、頭頂雙角、肩有雙翼、身披鱗甲。	順時針	前低後高跳躍式奔跑狀，軀體健美、肩有雙翼、腹部有橫線紋。	逆時針	朱雀是昭陵唯一一例正立形象。

附表六　昭陵墓誌蓋四神紋飾圖案分述

昭陵墓誌蓋四神紋飾圖案分述 1

墓主	墓誌形制	紋飾內容				
		盝頂周圍紋	斜殺四神圖案			側立面紋飾
			主 體 圖 案		陪襯紋飾	
楊溫	寬扁薄蓋誌厚度相當	由四組連珠紋圍成的梯形構成四出「回」字形邊飾，上邊與左邊以左上角為根分別向右向下波浪式伸展為二峰二谷四波段蔓草或忍冬紋，每根可見四個張開的芽托。下邊與右邊為自左向右、自下而上逆時針延伸的蔓草忍冬紋，下邊是唯一為三峰二谷五波段，右與左、上邊同。也就說，除上邊為順時針外，其餘三邊均為逆時針生長延伸。	朱雀展翅對舞，一爪抬起欲落，呈歡快的起舞姿態。兩朱雀之間有一上方下圓的薰爐，薰爐上部似方鼎形，中部束腰，下部為覆蓮形。玄武是以巨大無比的蟒蛇纏繞卑小的龜軀體兩周後、再首尾勾連向上騰起呈環狀，蟒蛇在頂部軀體局部出界未刻，這是龜蛇比例反差最為懸殊的一例。青龍軀體巨大（昭陵墓誌中第二），頭頂雙角，圓目怒睜，俯視前方，張口露齒、吐舌，脖頸呈反「S」形，肩有雙翼，右前腿向前斜上伸、掌心向外欲朝前邁，左前腿向前平伸、掌心斜向下欲落地，兩後腿向後猛蹬、掌心向外，尾巴微彎向後平拖、尾端上翹，尾巴的長度與軀體相當。整體造型大氣磅礡、氣勢非凡。龍為三爪。白虎形體遜於青龍，但尾巴粗壯有力，牙齒爪甲鋒利，身飾虎斑紋，亦是咄咄逼人。抬頭挺胸，俯視前方，怒目圓睜，張口露齒、吐舌，脖頸彎曲呈「S」形，頸飾火焰珠紋項圈，軀體前低後高，左前腿向前斜上伸，掌心朝外欲向前跨步，右前腿向前平伸掌心局部已著地、三爪欲下落抓地，兩後腿向後猛蹬，給力後掌心已經離地，而爪尖尚未離地的瞬間。青龍、白虎均肩有雙翼，作奔跑狀，後背在尾巴根部飾有火焰珠。四神所處空間開闊、空曠。		群山似犬齒，小而密，但玄武前後有尖而高的山峰（山尖在斜殺直高的 1/2 處）、雲朵分上下四、五層排列，斜殺左、右角為忍冬枝葉紋，朱雀、玄武周圍可見花葉、花果、山嶽樹木、如意雲。	均為陰線刻忍冬蔓草，每個波段分一束或上或下的忍冬蔓草紋。四個側面的波段數不盡相同，上側為左起向右逆時針波浪式延伸生長的三峰三谷六波段，可見六個芽苞。下側為右起向左順時針伸展的五峰四谷九波段；左側為左起向右逆時針四峰四谷八波段；右側為右起向左順時針波浪式延伸生長五峰五谷十波段；均不見芽苞。上與左側立面為逆時針生長，下與右側立面為順時針生長。

昭陵墓誌蓋四神紋飾圖案分述 2、3

墓主	墓誌形制	紋飾內容			
		盝頂紋飾	斜殺四神圖案		側立面紋飾
			主體 圖案	陪襯紋飾	
	薄而大，蓋、誌厚度相當。	由連珠紋構成「回」字形，紋飾在內、外「口」之間，左上角與右下角、左下角與右上角分別為對角對稱的蓮花托蓮葉花果寶珠、蓮花托火焰珠。 主體紋飾是上下左右各刻一組左起向右、三開三合的對稱忍冬蔓草紋。（昭陵僅此一例）其單枝為左起向右逆時針延伸生長三谷三峰六波段。	朱雀、玄武形體稍小約占斜殺空間的 1/7–1/6，青龍、白虎稍大，約占斜殺空間的 1/3 強，均比楊溫的四神小許多、缺乏神性，尤其是青龍白虎尾巴似鼠尾、纖細無力。 朱雀似雉鳥，玄武中蛇素身細長、纏繞龜背三周，首尾勾連騰起呈環狀，蛇頭在龜後上方，向前與扭頭向後的龜頭對峙怒吼。玄武比例合適富有美感，龜背有六邊形龜甲紋。青龍、白虎奔跑狀。	群山密集、高大，約占斜殺空間的 3/4，山頂尖細，其上樹木林立，四神前後山峰低矮，近處的小山頂亦有相對獨立的樹杆樹冠。 最上層樹冠留白處用如意雲或勾式雲填充。四神處在崇山峻嶺間。	四側均為右起向左順時針方向延伸生長。 上側立面為五谷五峰、十波段忍冬蔓草紋，兩端頭一上一下，右端為根莖向上倒捲與左端頭形似。此種構圖形似蚯蚓，頭尾相似。右側立面為右起向左波浪式延伸生長的六谷五峰十一波段的忍冬蔓草無，左右端頭均上捲。 左邊、下邊均殘缺不全。
王君愕	薄而大，蓋厚度相當。	由連珠紋構成「回」字形，內、外「口」之間填充四組忍冬紋。每組忍冬紋為四谷三峰七波段，其兩端頭分別於相鄰的端頭纏枝互交形成左下右上對角線對稱。 生長延伸方向是以左下、右上為根莖分別向上向右、向左向下生長。	朱雀呈飛行中向後回首狀，這是昭陵唯一一例。玄武比例適當十分和諧，蛇素身，頸飾幾何紋，軀體纏繞龜兩周，首尾勾連向上騰起呈環狀，在龜後上方與回頭向後的龜對視、對峙。 青龍抬頭挺胸，脖頸呈反「S」形，前低後高弓背跨步行走，其軀體、四肢細瘦尾巴細長似蛇尾向後伸出。白虎軀體稍小，脖頸呈「S」形，身有虎斑紋，尾巴細長似鼠尾，纖細無力，長度與軀體相當。	構圖呈三大塊，斜殺左、右上角與左、右下角各占 1/3 弱的空間為蓮花蓮葉或忍冬紋，斜殺中下部外形呈△的空間為群山樹木林立，約占 1/3 強的空間。	均為順時針延伸生長的忍冬蔓草。以下邊為例，根似頭在左端，左起向右逆時針波浪式延伸生長五峰五谷十波段，共 10 朵忍冬花。通常稱其為二方連續的忍冬紋，實際上形似蚯蚓雖頭尾形似，但仔細觀察卻有頭有尾。 其他三面與下側面同。

昭陵墓誌蓋四神紋飾圖案分述 4

墓主	墓誌形制	盝頂紋飾	斜殺四神圖案		側立面紋飾	備註
			主體圖案	陪襯紋飾		
薛賾	體量稍小蓋、誌厚度相當	無	朱雀自右向左展翅似起似落、長，尾後拖，兩腿粗短似直立狀。軀體下約有 15 座山包，其右側斜殺右下角有一棵古樹，空白處填充如意雲 3 朵。朱雀所占空間約 2/3。 玄武自左向右行進，龜大、蛇短小，軀體纏繞一周與龜右側抬頭朝前與扭頭向後的龜對峙，蛇身有雨點或麻點紋。龜背有菱形紋。玄武前後各有饅頭狀山包 10 餘座，其上玄武前後各兩棵古樹、樹冠多飾以雨點紋。龜蛇同向逆時針而行，是昭陵唯一一例。 青龍、白虎均素身，形體修長，白虎軀體比青龍粗壯且腹部有條紋，青龍頭頂雙角。軀體均前低後高作邁步前行狀，四肢小腿纖細、後大腿粗壯，尾巴細長向後平拖，尾端上捲。青龍前後胸部以下約有 10 座山，腹下、後腿前後為雲紋，斜殺左下角、右下角山峰間各有 2 棵古樹，樹冠飾有雨點紋。白虎前後及腹下均有饅頭狀山包，腹下山包隨著虎腹部的增高而增高。虎身後尾端上下有二大二小四座山，稍小的山在右、其上長有一顆粗壯的古樹，樹冠有雨點紋。最小的兩座山在大山下方，其山頂各生長一顆蘭草。青龍白虎軀體幾乎充滿斜殺空間。	陪襯山嶽高度約在高 1/2–2/3 處，山形如饅頭狀一個挨一個，其上有棵古樹、蘭草，空白處填充雲朵。	由上下兩層構成，上層為一排 30 個齒狀覆蓮瓣狀，下一排「△」形「△」形為大層。下層為倒「△」倒「△」分後兩前小後大層。	反常規，朱雀玄武上下顛倒、青龍白虎左右顛倒。朱雀、玄武、白虎逆時針行走，唯青龍順時針行走。 四神上下、左右均顛倒是昭陵唯一一例，墓誌蓋側立面上下兩層構圖也是唯一一例。 龜蛇同向逆時針行走第一例、唯一一例。

昭陵墓誌蓋四神紋飾圖案分述 5

墓主	墓誌形制	紋飾內容				備註
		盝頂紋飾	斜殺四神圖案		側立面紋飾	
			主體圖案	陪襯紋飾		
李思摩	體量適中蓋、誌厚度相當	由四組3峰2谷5波段浪式延伸生長的忍冬蔓草紋在四角繫（束）成綬帶式構成「回」字形。	玄武，龜蛇同向行，蛇纏繞龜背三周，蛇身縱向有一行△錐刺紋。朱雀，奔跑狀。雙翅展開、長尾後拖，右前腿向前平伸、爪心朝下欲下落，左後腿向後斜蹬、掌心斜向上欲回收。青龍，大步流星的行走狀。頭小，頭頂雙角、口微張、露齒吐雲氣，脖頸呈反「S」形、肩有雙翼、背有鰭。右前腿向前斜伸掌心斜向下欲著地，左前腿向後斜蹬掌心已經離地、爪尖似離非離，右後腿稍朝前斜立，左後腿在後微斜蹬掌心離地、爪尖著地欲起。步伐為對側步。白虎，奔跑狀。頭小、口微張露虎齒，抬頭挺胸目視前方，頸細、頸帶項圈飾火焰珠紋，脖頸呈「S」形，軀體粗壯，肩有雙翼、背有鰭。腹背微弓，兩前腿向前平伸掌心向前向下欲落地，兩後腿向後猛蹬，掌心已經離地、爪尖似離非離欲回收，尾巴粗短、尾端上捲。青龍白虎軀體均呈流線型。所占空間約4/5。	斜殺左右上下角用枝葉裝飾，群山大小7–9座，最高者山頂在斜殺直高的1/2處以上，群山約占斜殺空間的1/3。　山頂多有樹木森林，形似芭蕉扇。玄武前後共有15組樹木森林。斜殺上半部空白處用減地陽刻雲朵填充。	四側面由32朵自閉式花卉並列構成，形似橢圓形。花卉為正視狀，形似九瓣蓮花。	順序如常。墓誌蓋側立面每邊八朵正視的九瓣蓮花構圖，在昭陵屬於唯一一例。青龍、白虎是昭陵唯一一例呈從空降落的。

昭陵墓誌蓋四神紋飾圖案分述 6

墓主	墓誌形制	紋飾內容				備註
		盝頂紋飾	斜殺四神圖案		側立面紋飾	
			主體圖案	陪襯紋飾		
統毗伽可賀敦延陀	蓋、誌厚度相當	由四個梯形圍成，每個梯形內為頭尾形似的捲葉蔓草紋，根似頭在左，自左向右波浪式延伸生長一上一下上下翻捲的二谷二峰四波段忍冬蔓草。	蛇素身細、長，纏繞龜背兩周，首尾勾連向上騰起呈環狀，在龜後上方與回頭向後的龜對視、對峙。龜亦素身無紋。朱雀，飛翔狀，展翅拖尾，雙翅短小、尾巴較長，雙腿斜向後伸爪心朝上。 青龍，抬頭挺胸，脖頸呈反「S」形，頭頂雙角、目視前方、張口露齒、吐舌，肩有雙翼、軀體細長、腹側飾短線條紋，背有密集尖小的鰭，背線與腹線幾乎為平行線，起伏不大。從空降落狀，前低後高，胸部幾乎觸地，右前腿向前斜下伸、掌心向下與著地，左前腿在後斜下蹬掌心已經離地、而爪尖著地欲起；右後腿彎曲懸空向斜上用力蹬，左後腿向後斜蹬掌心朝外、爪尖著地欲回收。尾巴細長、長度與軀體長度相當，向後斜下伸、尾端環捲上翹。 白虎，姿態與青龍相似，亦從空降落狀，但軀體粗壯，肩有雙翼，背無鰭，抬頭挺胸，圓目怒睜目視前方，張口怒吼，脖頸呈「S」形，右後腿懸空欲下落行走，肩有雙翼、背有鰭，身飾虎斑紋，軀體前低後高，呈流線型、背線腹線平行，胸部幾乎觸及地面。 左前腿向前斜下伸，掌心局部著地，爪尖向斜下方欲抓地，右後腿在後平伸掌心向上欲回縮、蓄勢待發準備向前，左後腿曲折向後上用力斜蹬，右後腿向其右下用力猛蹬後掌心已經離地、爪尖尚著地欲回收。尾巴細長、長度與軀體相當，向後斜下伸、尾端環捲上翹，富有力量感。	只有群山、雲朵，而無樹木森林。群山前後約三重，近小遠大，共有山峰14-17座，最遠處的山巒最高者幾乎觸及斜殺上沿，群山約占斜殺4/5-5/6空間，最上層山脈以上留白處用減地陽刻單腳勾式雲朵填充。	波浪式捲葉紋。以下邊為例，一根自左向右逆時針波浪式延伸生長的三峰三谷六波段一上一下分叉翻捲的七瓣或七葉忍冬花葉，形似半個鳥翅膀。其頭尾相似如蚯蚓，但仔細觀察可知根莖在左倒捲似頭。主莖粗壯，枝葉肥大。	順序如常。是昭陵唯一一例只有群山、雲朵，而沒有樹木的。

昭陵墓誌蓋四神紋飾圖案分述 7

墓主	墓誌形制	紋飾內容			側立面紋飾	備註
		盝頂紋飾	斜殺四神圖案			
			主體圖案	陪襯紋飾		
牛秀	體量適中，蓋、誌厚度相當	「回」「字形邊飾，在內、外「口」之間，上下左右四邊共有12朵，形似番茄形狀的封閉束莖花與四角四朵對角線對稱的並蒂下束莖上開發的花葉圍成，相鄰的枝莖在切線處打結，16朵封閉式與開放式花卉連接成為一個整體。12朵封閉式花卉，好比把一枝兩端頭開花的花枝向下彎曲成橢圓形、花頭朝上並列、花頭下打結束莖，外形酷似番茄。	總體構圖三大塊，如倒「△」三點式，即斜殺左右兩端為枝葉紋從左上右上斜向下覆蓋，中下部為處在群山環抱的四神圖案。空白處填充減地陽刻雙腳或叫雙岐如意雲。 玄武，似立似走。蛇纏繞龜背兩周，首尾勾連向上騰起呈環狀，在龜後上方與回頭向後的龜對視、對峙。龜背飾有雙重六邊形龜甲紋，蛇身腹部有密集的短線紋。玄武約占斜殺空間的1/4。 朱雀，面左而立，右腿在前、左腿在後站立，展翅翹尾、似起似落，脖頸帶項圈並飾有火焰珠紋。 青龍，頭頂雙角，口微張、露齒吐舌，肩有雙翼，背有鰭尖而長，脖頸帶項圈、飾火焰珠紋，身飾密集的短線條紋，壓低身軀跨步行走，右前腿向上斜伸、掌心向下欲朝前邁，左前腿向後斜伸，掌心離地爪尖似離非離；右後腿向前平伸、掌心向下；左後腿向後蹬出、掌心向外。尾巴向後平托，尾尖微翹。 白虎，似走似跑，脖頸呈「S」形，飾火焰珠，口大張、露齒、吐舌，目圓睜，低頭怒吼。肩有雙翼背有鰭尖而長，兩前腿向前平伸左高右低，掌心均略向前、向下欲落地，兩後腿一前一後，左後腿向前平伸掌心向斜下欲落地，右後腿向後斜蹬，掌心向後。尾巴粗長、長度與軀體相當，尾端環捲，極富力感。	群山林立，但樹木稀疏，多枝葉、雙腳雲紋。 玄武前後群山三重，最高者位於直高的3/4處。 朱雀前後亦群山林立3–4重，最高者山頂在直高的3/4處，朱雀後側山間有兩處樹木森林。 青龍胸前、腹下、尾巴左右有群山，而無樹木。 白虎軀體與身後有群山，但無樹木。	二方連續的波浪式四谷三峰七波段忍冬花葉，順時針延伸生長，多瓣形，5–7瓣，同時另有一生長端頭。	順序如常。 墓誌蓋上平面文字周圍採用封閉式與半封閉式正視圖構成，是昭陵唯一一例。

昭陵墓誌蓋四神紋飾圖案分述 8

墓主	墓誌形制	紋飾內容				側立面紋飾	備註
		盝頂紋飾	斜殺四神圖案				
			主體圖案	陪襯紋飾			
段蘭璧	體量稍大，蓋薄誌厚。	由四組5峰4谷9波段忍冬蔓草在對角線處並列向外斜開一朵小忍冬花構成「回」字形邊飾。「回」字外「口」由連心紋圍成，內「口」由連珠紋圍成。	龜蛇反向行，蛇纏繞龜背兩周，龜向右行、蛇向左行，均向中心位置回望、對峙。 朱雀，兩腿一前一後、呈奔跑狀，右前腿向前平伸掌心向下欲下落，左後腿向後斜蹬、掌心朝上，展翅拖尾。 青龍，白虎形體較小，約占斜殺空間的1/3，均作奔跑狀，尾巴似蛇尾，缺乏神性，均在尾巴根部後背處飾火焰珠紋。青龍腹部有密集的短線條紋，白虎身飾虎斑紋。 青龍，頭頂雙角、張口露齒吐舌，抬頭挺胸、不僅細短，頸飾火焰珠項圈，背有鋸齒形鰭、尾巴根部背上飾火焰珠，右前腿向前平伸掌心向前欲朝前邁，左前腿向前斜下伸掌心已著地、三爪欲向下抓地，兩後腿向後平伸，掌心向上，左後腿稍高稍靠後、右後腿稍微靠前欲回收。 白虎，奔跑狀，抬頭挺胸、口大張、露外齒、吐舌，氣勢兇猛，頭大頸細、頸飾火焰珠項圈，頭頂鬣毛向後飄揚，前後雙腿與腹部齊平，兩前腿向前平伸掌心斜向下欲朝前抓地，兩後腿向後猛蹬爪心朝上欲回收。背有鋸齒形鰭，鰭尖朝前。	山體寬而山峰尖，山巒平緩連綿、以密集的短豎條線為樹幹、有高有低的連弧狀樹冠，單腳、雙腳如意雲，忍冬葉。 朱雀前後如意雲自由向左向上升騰；雲朵均為減地陽刻，約占斜殺空間的1/2強。山巒上有山峰六座，其上有既獨立又連綿的樹冠15組。玄武左右如意雲朵從中心向左右兩側升騰，多為雙岐雲或雙腳雲。其下山巒上有五處山峰，左右兩端僅見4-5組樹冠。 青龍、白虎上空雲朵上升方向與其主體圖案方向一致，如青龍自右向左順時針行走奔跑，雲朵自由向左向上升騰，雲朵為減地陽刻，約占斜殺空間的1/2弱。白虎前有五組大型樹冠，最高者達直高的3/4處，身後有兩重樹冠前排五組後排插空四組，最高者亦在直高的3/4處，共計有大小樹冠14組。白虎如意雲減地陽刻空間約占斜殺的1/2，雲朵上升方向與白虎一致，自左向右向上，有山峰四座，其上有既連綿又相對獨立的樹冠9組。	四側均為右起向左波浪式延伸生長的五峰四谷九波段一上一下翻捲的忍冬紋。	昭陵第一例龜蛇反向、逆時針行走。	

昭陵墓誌蓋四神紋飾圖案分述 9

墓主	墓誌形制	紋飾內容			側立面紋飾
		盝頂紋飾	斜殺四神圖案		
			主體圖案	陪襯紋飾	
張廉穆	體量適中，蓋稍比誌薄	由「回」字形邊飾圍成，外「口」為連珠紋，內「口」為連心紋，與段蘭璧相反。內、外「口」之間構圖是：以左下、右上角為根莖（形似頭），分別由左下角向右、向上，右上角向左、向下延伸生長，即以左下、右上為對角線軸對稱，形成兩大組、四小組纏枝葡萄紋。四對角纏繞交頸形成纏枝葡萄紋斜置頂角。每小組為三峰二谷五波段，4個芽苞（葉托），可以看出生長方向，枝莖頭尾形似如蚯蚓，在對角線處交頸後各自回捲與其主枝匯合。	玄武較大，約占斜殺空間的 1/3 強，龜蛇反向行，龜大、蛇細長，龜向左行，蛇向右纏繞龜背兩周從龜兩後腿間伸出，然後扭頭向身後與張口露齒吐舌眺望、怒吼向左行進的龜。龜閉嘴獨自向左行、不理不睬的神態。蛇脖頸有幾何紋項圈，龜背有六邊形龜甲紋。 朱雀，抬頭挺胸，雙翅欲展，長尾後拖，右腿前伸，爪心朝下欲下落，左腿向後斜下伸，爪心朝上欲回收，似走似跑、似起似落。 青龍，行走狀。頭頂雙角，肩有雙翼、背有鰭，軀體碩壯呈流線型，四肢瘦勁、尾巴稍細。抬頭挺胸，口吐雲氣，脖頸呈反「S」形，胸前凸、頭後仰，大步流星的跨步行走。其右前腿向前平伸，掌心向外欲朝前邁，左前腿向前斜下伸，掌心朝下；右後腿向前斜伸，爪即將全部著地；左後腿在後斜撐、掌心著地，似在用力蹬地，又似蹬地後即將離地的瞬間，極為傳神。 白虎，行走狀。軀體比青龍更碩壯，四肢瘦勁、尾巴稍細，軀體飾虎斑紋。抬頭挺胸，脖頸呈「S」形，頭後仰、胸凸出，大有高瞻遠矚之雄視天下之氣勢，加之張口露齒一副威風凜凜態勢。背微弓，肩有雙翼、但背無鰭，自左向右行走，左前腿在前向前斜上伸出，掌心朝外欲朝前邁；右前腿在胸部下局部著地，三爪上舉欲向下抓地；兩後腿一前一後，左後腿在前斜下伸已局部著地，而三爪上舉爪心朝前欲向下抓地，右後腿向後用力蹬地欲回收，尾巴細長向後平托，尾端上捲。尾巴的長度與軀體長度相當。所占斜殺空間約 2/3 弱、3/4 強。	枝葉、雲紋、山嶽、樹木。 玄武腹下與其前後約 1/7 的空間為犬齒狀的山巒、山脈，山頂多有高大的樹冠，樹冠比其下的山大，個別樹冠下包有兩座山，山間亦有稍小的樹冠。空白處填充減地陽刻雲紋與極少的枝葉紋。 朱雀腹下向左下沿 1/7 的空間為犬齒狀起伏的山巒山脈，僅兩座山頂長有多杆樹冠（森林）。朱雀所占空間約為斜殺的 1/2 弱。空間用減地陽刻雲紋及枝葉填充。 青龍陪襯紋飾同朱雀。 唯有白虎看不見山嶽、樹木，只見減地陽刻雲紋與枝葉。	二方連續九波段忍冬蔓草（葉狀），四爪形，並有一生長端頭。與唐河上的紋飾相近。

昭陵墓誌蓋四神紋飾圖案分述 10

墓主	墓誌形制	紋飾內容				備註
		盝頂紋飾	斜殺四神圖案		側立面紋飾	
			主體圖案	陪襯紋飾		
唐儉	體量稍大，蓋、誌厚度相當	「回」字形邊飾內、外「口」之間四組五波段忍冬紋構成。以下邊為例，根莖在右，右起向左順時針延伸生長三峰二谷一上一下上下翻捲的忍冬紋。	龜蛇同向行蛇張口露齒吐蛇信，回頭對龜怒吼，龜抬頭閉嘴仰望對視，自信面對挑釁。龜背有稀疏的龜甲紋。朱雀，約占 1/3 的空間，似走似跑，形似雉鳥，長尾向後揚起，腿一前一後。 青龍，軀體前低後高、奔跑狀。約占 1/2 的空間，頭頂雙角，有背鰭張口露齒吐舌噴氣，抬頭挺胸，脖頸呈反「S」形，並飾以項圈與火焰珠，兩前腿向前平伸、左腿稍高，掌心向下欲下落，兩後腿向後下猛蹬掌心向上，尾巴細長似蛇尾、向後平拖，神氣不足。 白虎，與青龍形似，奔跑狀。只是身有虎斑紋，抬頭挺胸，脖頸呈「S」形，頸帶項圈飾火焰珠，張口怒吼，左前腿向前平伸掌心向外欲朝前邁，右前腿斜向下掌心微朝下欲著地，兩後腿向後猛蹬、掌心朝上。	主要紋飾山脈、森林、如意雲。群山起伏不大、連綿不斷，沿山脈輪廓刻出密集的豎短線條，代表樹杆森林，其上留白約有 1/4 的空間之上用連綿不斷的多弧線刻出樹冠、樹冠高度約在斜殺直高的 1/2 強處。	陰線刻七朵忍冬花葉，以下邊為例，根莖在左與頭形似倒捲成花葉形，自左向右波浪式延伸生長四峰三谷七波段、一上一下分叉翻捲的枝葉。	

岐氏墓誌蓋四神紋飾圖案分述 11

墓主	形制	紋飾內容			
		盝頂	斜殺四神圖案		側立面紋飾
			主體圖案	陪襯紋飾	
岐氏	小且薄	無	玄武為龜蛇反向行走狀，龜頭向左，蛇纏繞龜背兩周從龜腹下向右伸出後扭曲又向身後，蛇嘴微張、回望獨自向前的龜頭，龜閉嘴，不理不睬。朱雀奔跑狀，展翅、翹尾，兩腿一前一後，前爪著地，後爪掌心朝上欲回收。 青龍奔跑狀。頭頂雙角、背有鰭，稍比白虎小，尾巴似蛇尾，缺乏力感。約占 1/2 空間。左前腿向前平伸欲落地，右前腿向前斜伸欲朝前邁，兩後腿向後猛蹬，掌心向上欲回收。 白虎頸飾項圈，背有鰭，身有虎斑紋，右前腿向前平伸欲落地，左前腿向前斜伸欲朝前邁，兩後腿向後猛蹬，掌心朝上欲回收。	稍大的山峰 4–5 座，極小的山峰 3–4 座，高者是斜殺直高的 1/2，上尖下寬，在山峰最上沿輪廓線上密集刻出短豎條線代表樹杆森林，其上留白面積較大、與所有山巒所占面積相當，留白之上用連綿不斷的多弧線作樹冠。樹冠最高者幾乎觸及斜殺上邊緣。樹冠低矮者空白處填充雲朵。	均為右起向左順時針延伸生長的四峰三谷、七波段、形似如意雲朵的蔓草紋，兩端頭形似對稱、向內側回捲頭朝上。

宇文脩多羅墓誌蓋四神紋飾圖案分述 12

墓主	形制	盝頂紋飾	斜殺四神圖案 主體圖案	斜殺四神圖案 陪襯紋飾	側立面紋飾
宇文脩多羅	體量適中蓋、誌厚度相當	「回」字形邊飾，內、外「口」之間由四組忍冬紋組成，在四對角處纏枝交莖後回捲。以下邊為例，根部在右端倒捲似枝頭，主莖自右向左一上一下翻捲形成三峰二谷五波段忍冬紋。上、下、左三邊為順時針，唯右邊為逆時針。	玄武形體較大，占斜殺空間的1/3.蛇纏繞龜背兩周從龜兩後腿之間伸出後又回首張口露齒、吐蛇信與龜頭對視、對峙。龜自右向左行走，向身後回望蛇。 朱雀呈自右向左展翅飛翔狀，雙腿向後平伸。軀體約占斜殺1/3強的空間。青龍行走狀，抬頭挺胸，闊步前行。頭頂雙角、脖頸飾幾何紋項圈及火焰珠紋，肩有雙翼，四肢瘦勁，尾巴粗壯微彎曲，尾端上捲，尾巴根部背上亦有火焰寶珠。白虎除無雙角外造型與青龍相似。	群山高大林立，最高者在直高的3/4處，山頂均有大型樹冠，樹冠高者幾乎觸及斜殺上邊緣，7–8座山。樹冠低矮者其上填充雲朵。	折枝型，自右向左順時針波浪式延伸生長六峰五谷十一波段捲枝花葉或忍冬花。花瓣如四瓣蓮花，並出一生長端頭。

昭陵墓誌蓋四神紋飾圖案分述 13

墓主	墓誌形制	紋飾內容 盝頂紋飾	紋飾內容 斜殺四神圖案 主體圖案	紋飾內容 斜殺四神圖案 陪襯紋飾	側立面紋飾	備註
程知節	體量稍大蓋、誌厚度相當	文字周圍邊飾「回」字形，內、外「口」之間共28朵纏枝花卉為一體，上下各7朵、左右各5朵，相互連續逆時針迴圈。	朱雀是昭陵2例對朱雀中最後一例，比前者晚25年，朱雀比例相對準確、優美、華麗，朱雀之間有大型如花雲朵。玄武是昭陵唯一龜蛇同體的一例。龜蛇反向行各自回頭對望、對視。青龍頭頂雙角、張口露齒口吐雲氣，抬頭挺胸，脖頸細長呈反「S」形，軀體瘦勁、背有尖而長的鰭，四肢勁健。右前腿向前斜上伸，掌心向前上欲跨步向前邁，左前腿向後斜撐爪尖著地、掌心剛離地欲起；右後腿向前斜伸、掌局部已著地、三爪朝前欲向下抓地，左後腿向後斜蹬、爪尖著地、掌心朝後欲起。尾巴細長與軀體長度相當，微彎向後伸出尾端上翹。它是昭陵墓誌最大的青龍。 白虎身有虎斑紋，背有鰭，抬頭挺胸，脖頸呈「S」形，胸低背高、闊步行走，左前腿向前平伸，掌心向前下欲著地，右前腿在後斜撐、爪尖著地掌心剛離地；左後腿在前、掌心已著地、四趾朝前下欲下落抓地，右後腿在後斜撐、爪尖著地、掌心離地、似後蹬給力欲起的瞬間。尾巴微彎向斜下方伸出，長度與軀體相當。整體造型神氣十足。它是昭陵墓誌四神中最大的白虎形象，長達64釐米。虎爪四趾。 青龍、白虎均邁著對側步行走，即一側的腿同朝前，另一側的腿同時朝後。	四神前後襯以大型如意雲。僅青龍胸部以下可見低矮的山巒。	每側為右起向左順時針波浪式延伸生長的七峰七谷波十四波段14朵花葉紋。	

昭陵墓誌蓋四神紋飾圖案分述 14

墓主	墓誌形制	紋飾內容			
		盝頂紋飾	斜殺四神圖案		側立面紋飾
			主體圖案	陪襯紋飾	
李震	體量稍大蓋、誌厚度相當	在「回」字形內、外「口」之間，上下、左右均軸對稱，12朵四正八倒外形似「△」的雲紋與4朵角隔雲紋構成。每邊一正兩倒外形似「△」的雲紋，位於題額文字框外側，四角角隔雲紋填空。	四神造型雕刻均十分幼稚、笨拙，缺乏神性，朱雀小似雉鳥，展翅拖尾跨步行走或奔跑。玄武蛇纏繞龜兩周，首尾勾連向上騰起呈環狀，在龜後上方與回頭向後的龜對視、對峙。青龍頭頂雙角、身披鱗甲；白虎身上有虎斑紋，均弓背低胸跨步行走。	襯以花頭狀單歧雲紋。玄武前後各3朵，朱雀前3後4，青龍前後各3朵、腹下2朵單歧雲，白虎前後各3朵，腹下1朵。白虎前3朵雲二大一小、二大向上、一小向下位於二大之間。	上為自右向左波浪式延伸生長的五谷五峰十波段忍冬蔓草紋。下與上同。左右對稱。

昭陵墓誌蓋四神紋飾圖案分述 15

墓主	墓誌形制	紋飾內容				
		盝頂紋飾	斜殺四神圖案		側立面紋飾	備註
			主　體　圖　案	陪襯紋飾		
翟六娘	體量小蓋比誌薄	由四個梯形圍成，每個梯形內各刻一朵花卉及捲葉。	玄武是昭陵墓誌中最大的，幾乎充滿斜殺空間。蛇身飾網格紋，大小應是昭陵四神中最長的。 龜呈自右向左飛奔狀（軀體騰空），蛇纏繞龜背四周後先向右再扭身向左、至龜背上方，張口露齒、吐舌怒吼，與回頭後望張口露齒、吐舌的龜對抗、爭鬥，毫不示弱。朱雀是單體中最大的，雙翅上舉，似起似落，華麗的長尾向後拖起。 青龍、白虎幾乎充滿斜殺梯形空間，均為奔跑狀。均肩有雙翼、背有鰭、後背尾巴根部有火焰珠。尾巴細長，長與軀體相當，尾巴向後下斜伸、尾端上捲。青龍頭頂雙角，身披鱗甲；虎身飾虎斑紋。	四神腹下有低矮的群山，樹木不明顯，空白處填充雲紋，多為向上升騰、個別雲頭向下。	無	僅青龍白虎反常規，白虎在右、青龍在左，且四神均為順時針

昭陵墓誌蓋四神紋飾圖案分述 16

墓主	墓誌形制	紋飾內容				
		盝頂紋飾	斜殺四神圖案			側立面紋飾
			主體圖案		陪襯紋飾	
李承乾	體量小，蓋比誌薄，蓋斜殺寬、側立面薄。	文字周圍由四個梯形圍成，每個梯形內分為三塊，成為三點式構圖，即分刻一大二小三朵花卉，大者在中上部呈倒立的「△」，二小分布在左右兩端直立。	玄武形體稍大，占斜殺空間的 1/3，龜蛇均素身，蛇軀體纏繞龜背三周從龜左側向上向後脖頸呈反「S」形，頭似眼鏡蛇，張口露齒、吐蛇信，與扭頭向後張口露齒的龜對峙、爭鬥。蛇頭稍高微俯視與仰視的龜頭目光相對。蛇尾上翹呈「S」形。 朱雀是昭陵墓誌唯一的正視形象。雙翅左右展開呈扇形，翎翅羽尖向上，雙腿正立，約占 1/3 弱的空間。 青龍頭頂雙角，肩有雙翼、背有短而密集的鰭，身披優美的鱗甲，軀體前低後高、自上而下呈奔躍狀。左前爪局部已著地、右前腿向前斜伸掌心向前、向下欲朝前邁步，兩後腿騰空向後平蹬掌心向外欲回收。所占空間約為 5/6 強。 白虎與青龍一樣均軀體健美，四肢勁健，脖頸呈「S」形，肩有雙翼背有鰭，素身但腹部有短線條紋，右前腿向前平伸欲落地，左前腿向前斜伸欲朝前邁，兩後腿向後猛蹬掌心朝外欲回收，軀體前低後高亦呈奔躍狀。軀體約占 5/6 的空間。	大型多弧狀雲朵紋	均為上下兩層、多層多弧狀雲紋。上、下、右三邊下層五朵相互分開內外三層多弧狀似丘陵的雲紋，上層為四朵形似的倒立或倒懸的雲紋填空在下層雲朵之間中上部。只有左邊下層 6 朵、上層 5 朵雲紋。	

（1）玄武：三種造型。

 1. 蛇軀體纏繞龜背 2–4 周，首尾騰起勾連於龜的後上方與回頭後望的龜頭對峙，共有 6 例，前後間隔 15 年。6 例中 4 人為男性，占 67%；2 人為女性，占 33%。分別是：貞觀十四年（640）楊溫墓誌；貞觀十七年（643 年）長樂公主墓誌；貞觀十九年（645 年）王君愕墓誌；貞觀二十一年（647 年）統毗伽可賀敦延陁墓誌；永徽二年（651）葬牛秀墓誌；麟德二年（665）葬李震墓誌。

 2. 龜蛇纏繞同向行，共 4 例，前後時間跨度 91 年，均為男性。分別是：貞觀二十年十二月十四日（647）葬薛賾墓誌；（龜蛇同向行中唯一逆時針行走的）；貞觀二十一年（647）李思摩墓誌；顯慶元年

（565）葬的唐儉墓誌；開元二十六年（738）葬的李承乾墓誌。

3. 龜蛇纏繞反向行，共 6 例，前後間隔 76 年，6 例中 5 人為女性，占 83.3%；1 人為男性，占 16.7%。分別是：永徽二年（651）葬段蘭璧墓誌（龜蛇反向行中唯一逆時針行走的）；永徽六年（655）張廉穆墓誌；顯慶五年（660）葬的宇文脩多羅墓誌；顯慶二年（657）葬的岐氏墓誌（唯一一例龜、蛇均閉嘴的）；麟德二年（665）葬的程知節墓誌；開元十五年（727）翟六娘墓誌。

（2）青龍、白虎

青龍、白虎朝向墓誌蓋文字下方的 1 例，即薛賾墓誌；白虎朝向文字上方而青龍朝向文字下方的 1 例，即翟六娘墓誌蓋。青龍、白虎均朝向墓誌蓋文字上方的 15 例。

青龍、白虎中肩有雙翼的 9 例：即楊溫、長樂公主李麗質、李思摩、統毗伽可賀敦延陁、張廉穆、牛秀、宇文氏、翟六娘、李承乾墓誌；

無雙翼的 8 例：王君愕、薛賾、段蘭璧、唐儉、岐氏、程知節、李震、定襄縣主墓誌青龍、白虎即是。

青龍：奔跑狀的 6 例；似走似跑的 2 例；行走的 7 例；從空而降的 1 例；1 例不詳。

白虎：奔跑狀的 8 例；似走似跑的 2 例；行走的 5 例；從空而降的 1 例；1 例不詳。

行走的青龍比白虎多，7:5；奔跑的白虎比青龍多，8:6。

昭陵墓誌蓋中龍比虎大的多在唐太宗時期貞觀年間，6 例中 4 例是太宗時期，占 67%；1 例是高宗時期，1 例是玄宗時期，各占 16.6%。

虎比龍大的多在高宗時期，9 例中 7 例為高宗執政期間，78%；1 例為太宗執政期間、1 例為玄宗執政期間，各占 11%。龍、虎同大的 1 例，為唐太宗時期（圖 6）。

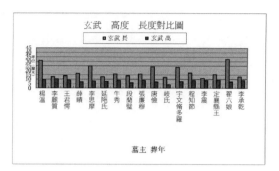

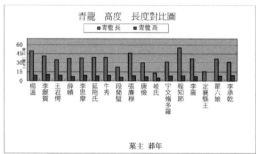

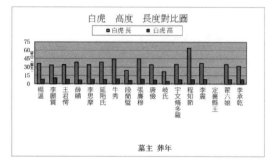

昭陵墓誌四神規格柱狀圖

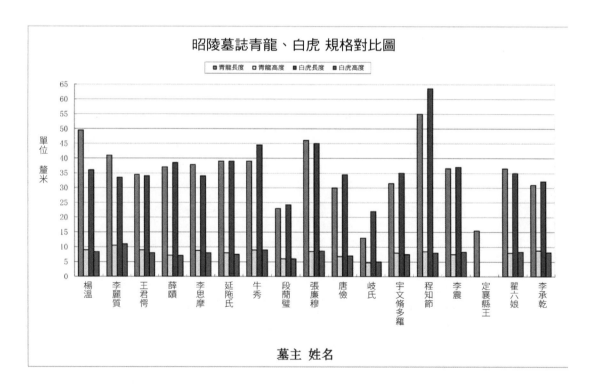

　　昭陵墓誌紋飾圖案四神中龍比虎大的6例，分別是：貞觀十四年（640年）楊溫墓誌蓋，龍：虎＝49.5:36；貞觀十七年（643年）長樂公主墓誌蓋，龍：虎＝41:33.5；貞觀十九年（645年）王君愕墓誌蓋，龍：虎＝34.5:34；貞觀二十一年（647年）李思摩墓誌蓋，龍：虎＝37.8:34。

　　永徽六年（665年）張廉穆墓誌蓋，龍：虎＝46:45；開元十五年（727年）翟六娘墓誌，龍：虎＝36.5:35。

　　虎比龍大的9例，分別是：貞觀二十年十二月（646年）葬薛賾墓誌，虎：龍＝38.5:37；永徽二年（651年）葬段蕑璧墓誌蓋，虎：龍＝24.2:23；永徽二年（651年）葬的牛秀墓誌蓋，虎：龍＝44.5:39；顯慶元年（565年）葬的唐儉墓誌蓋，虎：龍＝34.5:30；顯慶二年（657年）葬的岐氏墓誌蓋，虎：龍＝22:13；顯慶五年（660年）葬的宇文脩多羅墓誌蓋，虎：龍＝35:31.5；麟德二年（665年）葬的程知節墓誌蓋，虎：龍＝63.6:55；麟德二年（665年）葬的李震墓誌蓋，虎：龍＝37:36.6；開元二十六年（738年）遷葬的李承乾墓誌蓋，虎：龍＝32.2:31。

　　龍虎同大的1例：貞觀二十一年（647年）葬，李思摩妻統毗伽可賀敦延陁墓誌蓋。

　　（3）朱雀：不計紋飾已殘的定襄縣主1例，共16例。

　　按數量可分為，單只和成對兩種，以單只占絕大多數，共14例，占16例的88%；成對朱雀僅有2例，占16例的12%，即貞觀十四年（640年）埋葬的楊溫墓誌蓋與麟德二年（665年）埋葬的程知節墓誌蓋朱雀。

　　按姿勢分，有側身、正面2種。側身占絕大多數，共15例，占16例的94%；正面形象僅1例，占16例的6%，即開元二十六年（738年）遷葬的李承乾墓誌蓋朱雀。

　　按狀態分為有立姿、行走、似走似跑、奔跑、似起似落、飛翔、對舞等7種。立姿2例，牛秀、李承乾墓誌蓋朱雀，占12%；行走狀1例，長樂公主李麗質朱雀，占6%；似走似跑狀3例，段蕑璧、唐儉、李震，占19%；奔跑狀3例，李思摩、岐氏、張廉穆，占19%；飛翔狀3例，王君愕、統毗伽可

賀敦延陁、宇文脩多羅，占 19%；似起似落 2 例，薛顗、翟六娘，占 12%；對舞狀 2 例，楊溫、程知節墓誌蓋朱雀，占 12%。

（4）就陪襯圖案：約有 13 個類型。

1. 減地陽刻為主，雲有四至五層，山峰極小如犬齒的，如楊溫墓誌。
2. 群山高大密集，約占斜殺空間的 3/4，且山頂尖細，群山上樹木林立，四神前後山峰低矮，近處的小山頂亦有相對獨立的樹木，最上層樹冠留白處用如意雲或勾式雲填充，四神在崇山峻嶺間，如長樂公主李麗質墓誌蓋。
3. 構圖呈三大塊，斜殺左、右上角與左、右下角各 1/3 弱的空間為蓮花、蓮葉或忍冬紋；斜殺中下部為樹木林立的群山，約占 1/3 強的空間，如王君愕、李思摩墓誌蓋。
4. 山形如饅頭狀，大而圓在前沿且並列，前後 2–3 重，如薛顗墓誌蓋，玄武左右有 10 座山。另外山間有獨杆古樹、蘭草。
5. 刻有大小山峰、雲朵而無樹木的，且山峰高大、山頂幾乎觸及壺門的上口沿線的，如李思摩妻統毗伽可賀敦延陁墓誌。
6. 以減地陽刻為主，雲朵有 2–3 層，山峰小如犬齒，但樹冠高大的，均在四神或生肖腹部以下位置，如張廉穆墓誌蓋。
7. 山體寬而山峰尖，山巒平緩連綿，以密集的短分隔號為樹幹、起伏不平的連弧線為樹冠，留白處填以單腳、雙腳如意雲或忍冬紋的，如段蕑璧墓誌蓋。
8. 群山林立，但樹木稀疏，飾單腳、雙腳雲紋，山嶽樹木最高者位於直高的 3/4 處，如牛秀墓誌蓋。
9. 群山 3–4 重，近小遠大，且最遠者連綿起伏、上刻密集的樹幹、連綿的樹冠，如唐儉墓誌蓋。
10. 有山峰林立的群山，只在山頂刻一組樹幹、其上有獨立的傘狀樹冠，如趙王李福之妃宇文脩多羅墓誌蓋。
11. 四神前後襯以大型如意雲或花頭狀雲朵，如程知節、李震、李承乾墓誌蓋。

12. 山峰大者 4–5 座，小的者 3–4 座，最高者是斜殺直高的 1/2，山形上尖下寬，在山峰最上沿輪廓線上密集刻出短豎條線代表樹幹森林；其上留白面積較大，與山巒所占面積相當，留白之上用連綿不斷的多弧線作樹冠，樹冠最高者幾乎觸及斜殺上邊緣，樹冠低矮者空白處填充雲朵。如張士貴夫人岐氏墓誌蓋。

13. 四神腹下有低矮的群山，樹木不明顯，空白處填充雲紋，多為向上升騰、個別雲頭向下，如翟六娘墓誌蓋。

2. 忍冬蔓草花卉類：20 例。

附表七　昭陵墓誌蔓草、花卉類紋飾圖案分述

1. 韋尼子墓誌蓋及墓誌紋飾特徵	
盝頂	由四組三峰二谷五波段捲枝一上一下分叉翻捲形似三葉的忍冬蔓草紋構成，除左邊為二方連續的忍冬紋（右半段分叉比左半段多）外，其餘三邊上、右、下均為右起向左延伸生長忍冬蔓草。
角隔紋	相鄰的兩枝條在對角處打結成綬帶式倒捲呈桃形中部開一朵忍冬花。
斜殺紋飾圖案	右斜殺為右起向左順時針延伸生長的三峰二谷五波段忍冬紋外，左斜殺、下斜殺均為左起向右逆時針延伸生長的三峰二谷五波段忍冬紋。而上斜殺五分之三向右、五分之二向左。每個分枝均再分一單一雙三頭。
側立面	四側面均為自左向右逆時針延伸生長忍冬紋，除上側面為五峰四谷九波段忍冬紋外，其餘三側面左、右、下均為四峰四谷八波段忍冬紋。除上側面根部與枝頭對稱外，其餘三側面根莖、枝頭朝向，一上一下相反。每個分枝均再分二叉。
墓誌四側面	除左側面為二峰三谷自右向左順時針延伸生長五波段忍冬紋外，其餘三側面均為自左向右延伸生長的三峰三谷六波段忍冬紋，唯有四側面可見四個芽苞。每個分叉枝有分出長短不一的三枝。

2. 張士貴墓誌蓋及墓誌紋飾特徵	
盝頂	「回」字形邊飾，內「口」為連心形，每邊約 49 個心形頭尾順時針相連，外「口」為連珠紋，每邊約 50 個連珠圍成。內、外「口」之間由四組蔓草或忍冬紋在對角處打結繫莖或頸而成。每組均自右向左延伸生長分叉為二峰三谷五波段，根部與枝頭對稱均從兩端向下向內彎曲分一長一短二枝。小枝為多曲度弧形。
角隔紋	相鄰的根莖或枝頭打結呈綬帶式兩道。
斜殺紋飾圖案	均為獸面銜忍冬紋，獸面位於斜殺中部，口銜忍冬枝，忍冬枝從其嘴角向左右兩側延伸生長一峰一谷兩波段，有對稱、有非對稱的。
側立面	均為自右向左順時針延伸生長的七峰六谷十三波段捲葉紋，似為三葉。根部與枝頭形似、對稱，均自上向下向內倒捲。
墓誌四側面	均為自右向左延伸生長的三峰二谷五波段封閉式蔓草或忍冬紋，頭尾對稱自上向下再向內分兩枝多曲多弧線形。

3. 元萬子墓誌蓋及墓誌紋飾特徵

斜殺紋飾圖案	均為右起向左順時針延伸生長的二峰三谷五波段、形似如意雲的蔓草或忍冬紋，根部與枝頭相似對稱。左右下端有分叉為折枝殘段。
側立面	均為左起向右逆時針延伸生長的三峰二谷五波段、形似如意雲的蔓草紋，兩端頭形似朝內回捲頭向上。
墓誌四側面	均為封閉式自右向左順時針延伸生長的二峰一谷三波段蔓草或忍冬紋，分叉枝又出兩頭，多曲多弧線形。根部與枝頭對稱，均從上向下彎曲再向上向內側分叉分頭。

4. 尉遲敬德墓誌蓋紋飾特徵

盝頂邊飾	由軸對稱的三葉蔓草紋構成。文字週邊由四組在四個對角交頸（莖）勾連的三葉蔓草圍成「回」字形邊飾。每組形似梯形，造型統一劃一、十分規整，均為軸對稱構圖。中軸線中下部為一株倒掛的三葉草形狀，即頭朝下尾朝上，葉尖均上捲，倒掛的三葉草從頭部向左右各生長兩葉一芽苞、芽苞均斜向外又分為長短二枝，短者互生兩葉後向中軸線位置回捲交匯在中心三葉蔓草尾部合二為一，這便形成了頭中生根、根裡含頭循環往復、周而復始連續不斷的生命現象和生命規律；長者向外側方向左右延伸生長一峰一谷二波段、二芽苞，二芽苞靠近中心位置者口朝斜下方，外側朝斜上方，每個芽苞均分叉一小枝向內側中心位置回捲近一周，支莖互生兩葉後在枝端出三葉，中心葉勾住支莖後與左右兩葉的葉尖均順支莖回捲。分支三葉草朝向與其母芽苞方向一致，即母芽苞朝斜下方，則分支端頭三葉草便朝下，但葉尖卻朝上，反之亦然。母芽苞朝斜上方，則分支端頭三葉草便朝上，但葉尖卻朝下。兩端頭芽苞主枝與相鄰的主枝交頸、交疊後出一長二短三葉，二短者向內側回捲、一長者向外側翻捲與相鄰者對應形成桃形，桃形中心開一朵小花。
斜殺紋飾	由軸對稱的三葉蔓草紋構成。構圖與盝頂邊飾相近，只不過上下方向相反。即，中軸線中上部為一株正立的三葉草頭朝上尾在下，而葉尖均朝下。從中心葉倒捲處向下、向外側波浪式延伸生長二谷一峰、四芽苞，共六波段八芽苞。與中心三葉草相鄰的芽苞開口均朝斜下方分長短二枝，短者互生兩葉後向中軸線位置回捲交匯在中心三葉蔓草尾部合二為一；長者向外側方向左右延伸生長二谷一峰三波段、三對芽苞，第一對芽苞靠近中心位置芽苞口朝斜上方，向外第二對芽苞朝斜下方，第三對芽苞即兩末端朝外位於左下角、右下角處，均向上向內環捲一周枝頭亦為三葉蔓草中心葉勾住枝莖，三葉整體朝上、葉尖朝下。八個芽苞除與中軸線相鄰的一對芽苞、末端一對芽苞外，每個芽苞均分叉一小枝向內側中心位置回捲近一周、支莖互生兩葉後在枝端出三葉，中心葉勾住支莖後與左右兩葉的葉尖均順支莖回捲。分支三葉草朝向與其母芽苞方向一致，即母芽苞朝斜下方，則分支端頭三葉草便朝下，但葉尖卻朝上，反之亦然。
側面紋飾	由軸對稱的三葉蔓草紋構成。構圖與上平面文字周圍邊飾略同。所不同的是中心向外波浪式延伸生長的是二峰一谷、三波段，兩端頭芽苞朝向相反，側立面末端芽苞朝斜下方，芽苞的分支亦有別，側立面比上平面多出一展開的掌形葉，而且主枝比分支短。共有四對八個芽苞，除與中心軸相鄰的一對芽苞外，其餘三對均為每個芽苞均分叉一小枝向內側中心位置回捲近一周、支莖互生兩葉後在枝端出三葉，中心葉勾住支莖後與左右兩葉的葉尖均順支莖回捲。分支三葉草朝向與其母芽苞方向一致，即母芽苞朝斜下方，則分支端頭三葉草便朝下，而葉尖卻朝上，反之亦然。

5. 蘇斌誌蓋及墓誌紋飾特徵	
盝頂邊飾	「回」字形邊飾，內「口」為連魚紋，外「口」為連葫蘆紋。內、外「口」之間由四組軸對稱的三葉蔓草圍成。連魚紋構圖，上、下邊為軸對稱，軸中心有一帶有光芒線小圓珠，小圓珠左右各有 13 首尾相連的陰線刻魚紋，均頭朝中心位置，除上端（上方）為 27 個外，其餘三邊均為 26 個魚紋，不計四角，四邊總計共有 105 個魚紋。連葫蘆紋構圖是：中心位置似蛙形，不計四角，下邊右半段 36 個，左半段 32 個，共 68 個；上邊左半段 35 個，右半段約 40 個，共 75 個；左邊上半段約 34 個，下半段 37 個，共 71 個；右邊上半段 31 個，下半段 30 個，共 61 個；總計共有 275 個葫蘆，均不完全對稱，葫蘆尖均從左右或上下兩端朝中心方向首尾相連。內外「口」之間由四組在
盝頂邊飾	四個對角交頸勾連的三葉蔓草圍城「回」字形。每組中軸線下部為一株倒掛的三葉蔓草，頭朝下尾朝上，葉尖均上捲，倒掛的三葉草朝下向左右各出一主枝、主枝各生長兩葉一芽苞、芽苞均斜向外又分為長短二枝，短者互生兩葉後向中軸線位置回捲交匯在中心倒掛三葉蔓草尾部合二為一，長者向外側方向左右延伸生長二峰二谷四波段、三對芽苞，第一對芽苞即靠近與中心位置相鄰的芽苞口朝斜下方，再向外為第二對芽苞開口朝上，第三對即兩端頭末端開口朝下，每個芽苞均分叉一小枝向內側中心位置回捲近一周、支莖互生兩葉後在枝端出三葉、中心葉勾住支莖後與左右兩葉的葉尖均順支莖回捲。分支三葉草朝向與其母芽苞方向一致，即母芽苞朝斜下方，則分支端頭三葉草便朝下，但葉尖卻朝上，反之亦然。兩端頭芽苞主枝與相鄰的主枝交頸、交疊後枝端頭出三葉，其中一葉勾住相鄰邊枝莖，另兩葉分開勾住自身枝莖。
斜殺紋飾	由連葫蘆圍成的梯形，內填軸對稱的三葉蔓草紋。梯形不計四角，下邊左右半段各減低陽刻 40 個葫蘆紋，共 80 個；左斜邊 9 個、右斜邊 8 個葫蘆；上邊左半段 37 個、右半段 33 個，共 70 個。不計四角，斜殺四邊共有 167 個葫蘆。除下邊對稱外，其餘三邊均不完全對稱。蔓草構圖與上平面文字周圍邊飾略同，只不過上下方向相反。即中軸線為一株頭朝上尾朝下正立的三葉草，葉尖均朝下。從中心葉倒捲處下方中心處、向上向外斜下方先互生兩葉再向斜下方出一對芽苞，芽苞向外左右波浪式延伸生長三谷二峰、五對芽苞，總共十波段六對芽苞。與中心三葉草相鄰的芽苞開口均朝斜下方分長短二枝，短者互生兩葉後向中軸線位置回捲交匯在中心三葉蔓草尾部合二為一；長者向外側方向左右延伸生長二谷二峰四波段、五對芽苞，第一對芽苞靠近中心位置芽苞、其開口朝斜上方，向外第二對芽苞朝斜下方，第三對芽苞朝斜上，第四對芽苞朝下，第五對朝斜上。除與中軸線相鄰的一對芽苞、左右兩端頭一對芽苞外，其餘四對芽苞每個芽苞均分叉一小枝向內側中心位置回捲近一周、支莖互生兩葉後在枝端出三葉，中心葉勾住支莖後與左右兩葉的葉尖均順支莖回捲。分支三葉草朝向與其母芽苞方向一致，即母芽苞朝斜下方，則分支端頭三葉草便朝下，但葉尖卻朝上，反之亦然。最末端一對芽苞無分叉枝，一根主莖先出一葉後向內側中心位置環捲，末端出三葉中心葉自我勾連其枝莖，枝頭朝上葉尖朝。
側面紋飾	由左、右、上三邊飾幾何紋，下為雙細線圍成長方形，內添軸對稱三葉蔓草紋。三葉蔓草構圖與上平面文字周圍邊飾略同，所不同的是中心向外波浪式延伸生長的是三峰二谷、五波段，共十波段；兩端頭芽苞雖然朝向一致、均朝斜下方，但上平面末端芽苞分二枝一向內一向外、一下一上均向內側環捲，枝莖末端芽苞分二枝，一支朝外、一支向內，向內的一支末端出三葉中心葉勾住其枝莖，向外者向上翻捲互生三葉。除與中心軸相鄰的一對芽苞外，其餘五對每個芽苞均分叉一小枝向內側中心位置回捲近一周、支莖互生兩葉後在枝端出三葉，中心葉勾住支莖後與左右兩葉的葉尖順支莖回捲。分支三葉草朝向與其母芽苞方向一致，即母芽苞朝斜下方，則分支端頭三葉草便朝下，而葉尖卻朝上，反之亦然。

6. 新城公主墓誌蓋紋飾特徵

盝頂邊飾	「回」字形邊飾，內、外「口」之間，由四組軸對稱四對角束莖的忍冬或蔓草圍成。內「口」為連葫蘆紋，均為中心位置一圓珠，圓珠左右各 19-21 個葫蘆，葫蘆尖均朝外，即在左者向左、在右者向右分布；上邊右段 21 個，左段 19 個；下邊左右均 20 個葫蘆；右邊向右（下）20 個葫蘆，向右（上）21 個葫蘆；左邊左段（下）20 個葫蘆，右段（上）19 個葫蘆。總計 160 個葫蘆、均首尾相連為「一」字型。外「口」為幾何紋。軸中心中部向下左右各分一枝波浪式延伸生長二峰二谷，共八波段蔓草忍冬紋。
角隔紋	束莖花枝。除左上角無角隔紋外，右上、右下、左下角各有一斜刻的小葫蘆紋，葫蘆尖朝向中心。
斜殺紋飾	軸對稱構圖，即從中心上方向下、左右分枝波浪式延伸生長二谷一峰，共二峰四谷六波段忍冬紋。
側面紋飾	除上邊可見左為根部右為枝頭，其餘三邊左、右、下均頭尾形似方向相反，均為六峰六谷十二波段波浪式延伸生長的忍冬紋。左邊與有右邊一致，先谷後峰交替，以谷起以峰收，這也同上側邊；唯有下邊先峰後谷。上側面特殊之處在於根部為折枝。左、右頭尾相似、方向相反，即枝頭朝下，根部尾朝上。上側面根莖在右上角向下向左分一小枝，向右為主枝。

7. 鄭仁泰墓誌蓋紋飾圖案分述

盝頂邊飾	「回」字形邊飾，內、外「口」之間由四組的纏枝捲葉紋在四對角線處打結繫成綬帶式構成，每組纏枝捲葉又由倒置的正、反「S」形纏枝捲葉紋在中軸線中部繫成綬帶式。
斜殺紋飾	以右側斜殺為例，為二方連續的三峰四谷七波段忍冬紋，每個波段內均分枝又分為或正或反橫向的雙「C」形忍冬蔓草紋。中峰即第四波段波峰下，分枝向下再向左回捲，分一長一短二枝，枝頭朝下環捲。中峰向左、右第一波段波谷上蔓草，先向上再向下朝中心位置回捲，二分枝頭朝上。中峰向外第一對峰波下分枝先向下再向中心位置回捲二分枝頭朝上。第三對波谷上為主枝向上再向中心位置倒捲，分叉二枝頭朝上。（其他三邊殘缺不全）
側面紋飾	以右側立面為例，根部與頭部相似，根在右頭在左，均從上向下再向內側捲曲，總體自右向左順時針波浪式延伸生長五峰四谷九波段，波谷上分枝先上再向右倒捲伸展，波峰下分枝先下再向右回捲。其他三立面殘缺不全。

8. 李震妻王氏墓誌蓋紋飾特徵

盝頂邊飾	邊飾減低陽刻，為「回」字形，由四組軸對稱的四峰二谷六波段圍成。每組軸中心下半部為根部向上分二枝向外側左右波浪式延伸生長二峰一谷，每個峰、谷下或上分叉一枝向內側中心位置環捲、並在枝端開一朵花，峰下花頭朝上、谷上花朵頭朝下。四角為新相鄰兩組端頭的分支倒捲並列其上有一葫蘆狀花蕊，葫蘆尖對角線對稱，其背後有一稍大的尖向外的葉狀花葉。
斜殺紋飾	在梯形範圍內軸對稱分布著四峰二谷六波段捲枝花卉紋。每組軸中心下半部為根部，向上分二枝向外側左右波浪式延伸生長二峰一谷，每個峰下、谷上分叉一枝向內側中心位置環捲、並在枝端開一朵花，峰下花頭朝上、谷上花朵頭朝下。減低陽刻。
側立面紋飾	純陰線刻。簡約的不相連的 4–5 朵捲雲紋。雲頭三分，中間粗短、左右長且倒捲。
墓誌四側紋飾	殘缺嚴重，綜合各個局部進行分析，應為軸對稱構圖的捲枝花卉，軸中心正立一朵對生的三層葉頂部托大小三重花頭，花梗左右兩側貼體向上再向向右分枝波浪式延伸生長二峰一谷，共六波段捲枝花朵，分枝均朝中心位置回捲，峰下花頭朝上，谷上花頭朝下，花瓣多為三瓣。已有個別中心花頭飽滿者，或形似石榴狀的花卉。

9. 韋珪貴妃墓誌蓋紋飾特徵	
盝頂邊飾	文字周圍邊飾為「回」字形，由四組軸對稱的二峰一谷，共六波段纏枝花葉構成。每組軸中心下半部為蒜頭狀根，向上分二枝，一左一右向外側波浪式延伸生長二峰一谷，每個峰、谷分一枝向內側中心位置環捲、並在枝端開二葉一花或三葉或一花，峰下花頭朝上，谷上花朵頭朝下。相鄰的枝、葉相互纏繞。四角由相鄰的二主枝分叉的小枝翻捲構成以對角線為軸對稱的花枝、花朵。
斜殺紋飾	纏枝花葉紋，以斜殺左上角、右下角為根，左下角、右上角為頭，即左邊自左向右逆時針延伸生長、上邊自右向左順時針延伸生長，右邊自左向右逆時針延伸生長、下邊自右向左順時針延伸生長，左右均逆時針、上下均為順時針延伸生長。總體構圖葉多花少，枝葉粗大而稀疏，多為獨枝花、偶見一大一小兩朵花。峰下花卉多朝上，谷上花卉多朝下。
側面紋飾	以左下角、右上角為根莖分別向上、向右，向左、向下波浪式延伸生長四峰三谷七波段纏枝花卉紋，枝葉大而稀疏。峰下花頭均朝上，谷上花頭均朝下。

10. 李勣墓誌蓋及墓誌紋飾特徵	
盝頂邊飾	由四個梯形圍成四出「回」字形邊飾，每邊相近或一致，均為軸對稱構圖。根莖在中軸線下端，從下向上先直後兩分向左右兩端波浪式延伸生長二峰一谷，共六波段。每個波段向內分一支莖向中心位置回捲半周出多頭花葉（似葉似花），峰下花葉朝上、谷上花葉朝下。
斜殺紋飾	四斜殺均為軸對稱構圖，為一大四小從中心向外左右波浪式延伸生長的五波段纏枝花卉。以下邊斜殺為例：中心波段最寬，中心位置有一朵正視花朵，其下出二枝莖向斜下方左右伸出、各出一芽苞斜向上，從芽苞出一長一短二支花，短者向內側中心位置回捲約半周向下再出一芽苞，芽苞再出一長一短二枝，長者細小向下生長從主枝下方勾住後向上向外回捲花頭朝外正對自己本莖；短者稍粗向上回捲出一枝花頭朝上的三葉形花葉。一枝花在一長一短二枝之間，斜向上開一朵喇叭形小花。長者向外波浪式延伸生長一峰一谷共四波段，第一對峰頂向外斜下方出一芽苞，芽苞出一短二長三枝。一短位於兩長枝之間向下出一枝花葉，兩長一向內一向外環捲，向內者斜向下到底部出一芽苞，芽苞又出一長一短二枝，短者向內側者環捲約半周出一三葉花、長者又出一長一短二枝，短者向外環捲一周枝端朝上開一朵花；一長向上勾住主枝後向下出三葉，中間一葉勾住下方環捲半周的枝莖。向外一枝先下再上到頂部向內側、出一芽苞，芽苞向斜下方內側出一短一長二枝，短者先下再上再向外環捲枝頭朝斜下方朝內側出一欲展的三葉形（似華似葉），長者向下又分一長一短二枝，短者向外向上開一朵花，長者向下勾住主枝莖後彎頭朝上向外出三葉。
側面紋飾	四側立面總體與上平面邊飾相近，均為軸對稱構圖。根莖在中軸線下端，從下向上先直後兩分、向左右兩端波浪式延伸生長二峰二谷，共八波段。每個波段向內分一支莖向中心位置回捲半周，出多頭花葉（似葉似花），峰下花葉朝上、谷上花葉朝下。兩端頭為從下向上向內側中心位置回捲花葉頭朝斜下方。
墓誌四側紋飾	軸對稱構圖，主莖形似雙頭蛇從中心頂部向左右兩端波浪式延伸生長二谷一峰三波段，共六波段，每個波段均分一支向中心位置回捲開獨枝花卉一朵，共計（包括中心花）7朵花。總體為軸對稱三峰四谷七波段，中心為峰波，峰下為雙枝獨莖正視花，雙枝是由主枝從峰頂向左右先出葉後，再向斜下方分別向內側中心位置回捲，在底部稍上處合二為一併盛開一朵飽滿的花卉（形似牡丹）。主枝繼續向外波浪式延伸生長二谷一峰，均在中偏下位置分叉出一枝向中心位置倒捲半周、開一朵花，谷上花朵均朝下，峰下花朵均朝上。所有枝葉花卉均未相互纏繞或勾連，花形相似。兩端頭主枝從下向上向內中心位置倒捲，花卉為一大一小兩朵花，大者朝下、小者朝上。主枝可見諸多三葉形大小不一翻捲的葉子。

11. 王大禮墓誌蓋、墓誌紋飾特徵	
盝頂邊飾	為「回」字形，內「囗」為雙細線，外「囗」為幾何紋，內、外「囗」之間由四組軸對稱的二峰二谷，共八波段的捲枝花卉圍成。每組軸中心處盛開一朵飽滿的花朵，花朵下部為根，向下方分二枝，向外側左右波浪式延伸生長二峰二谷，四對枝杈。第一對枝杈與中心花相鄰，向內側分一小枝向中心位置回捲於中心花頂部合二為一。第二組分叉處在主莖中上部朝下向內側環捲近半周，花頭朝上盛開一朵花。第三組分叉處朝上分一支向上向內側環捲半周頭朝下開一朵三瓣花。第四組分叉朝下分一長一短二枝，短者向內側環捲半周花頭朝上開一朵欲綻放三瓣花，長者向外側環捲近一周枝頭向中心位置開一朵花、花頭微下垂。四角由相鄰的二主枝分叉的小枝翻捲構成以對角線為軸對稱的花枝、花朵。
斜殺紋飾	均為軸對稱構圖，中心位置為一朵正視的捲葉花，軸中心底部向有左右生長的枝莖，波浪式延伸生長二峰一谷，共六波段，四對枝杈的捲枝花卉。第一對枝杈與中心花相鄰，開口朝斜上方，向內側分一支小花，花頭在上方朝中心位置；第二對枝杈開口朝下，分一長一短二枝，短者向下開一朵小花，長者向內側環捲近半周後又分一大一小二枝，大者枝頭朝上略向外側環捲近半周開一朵大花，小者向內側中心位置回捲朝下開一朵小花。第三對枝杈主枝下方有一朵彎頭向下花枝，主枝與分枝之間向上支出一枝花朵，分枝向上後中心位置回捲，在頂部向下分大小二枝，大者向下向外環捲小半周朝外開一朵花，小者向內朝上開一朵花。第四對枝杈位於左、右下角，朝下分一長一短二枝，長者向內側環捲近半周向上開一朵大花，小者朝外向左、右下角開一朵小花。每對峰下，先下再向中心位置環捲近半周，枝頭向上略朝外側開一朵花；谷上分一枝向中心位置環捲、並在枝端開一朵花，峰下花頭朝上、谷上花頭朝下。
側立面紋飾	以下側立面為例，為軸對稱捲枝花卉紋，中心位置一朵正視的大型捲葉花卉，花卉內部局部減底，軸中心頂部向外波浪式延伸生長三谷二峰，共十波段，五對枝杈。下側立面中心花遠比上、左、右側立面小，根莖亦從中軸線頂部稍下處向左右波浪式延伸生長三峰二谷五波段，第一對枝杈向下向內側分枝半捲與中軸線頂部捎上處匯合束莖併入中心花底部，左側枝杈上方還出一小枝向左開一朵花。第一波段波谷上，即第二對枝杈朝上的分枝向內側環捲半周枝頭朝下開一朵花，其中右側分枝向左、枝頭朝上開一朵小花。第二波段峰下即第三對枝杈向內側環捲半周枝頭朝上開一朵花，主、分枝之間向下倒開一朵透雕花。第三波段波谷上，即第四對枝杈向上向內側環捲的分枝一分為二出一小一大兩朵花，小者向內後上開一朵花，大者枝頭朝下開一朵花。第四波段峰下，即第五對枝杈向下向內側分枝環捲半周枝頭朝上開一朵花，其中右側波峰左下以下側立面為例，為軸對稱捲枝花卉紋，中心位置一朵正視的大型捲葉花卉，花卉內部局部減底，軸中心頂部向外波浪式延伸生長三谷二峰，共十波段，五對枝杈。下側立面中心花遠比上、左、右側立面小，根莖亦從中軸線頂部稍下處向左右波浪式延伸生長三峰二谷五波段，第一對枝杈向下向內側分枝半捲與中軸線頂部捎上處匯合束莖併入中心花底部，左側枝杈上方還出一小枝向左開一朵花。第一波段波谷上，即第二對枝杈朝上的分枝向內側環捲半周枝頭朝下開一朵花，其中右側分枝向左、枝頭朝上開一朵小花。第二波段峰下即第三對枝杈向內側環捲半周枝頭朝上開一朵花，主、分枝之間向下倒開一朵透雕花。第三波段波谷上，即第四對枝杈向上向內側環捲的分枝一分為二出一小一大兩朵花，小者向內後上開一朵花，大者枝頭朝下開一朵花。第四波段峰下，即第五對枝杈向下向內側分枝環捲半周枝頭朝上開一朵花，其中右側波峰左下角主枝下方出一小枝枝頭朝下開一朵花，主、分枝之間向下開一朵透雕的花卉（似忍冬花）。第五波段波谷上，即第五對枝杈主枝先下再上向內側回捲近一周枝頭朝下開一朵花，其中右端分枝在其左上邊支出一小枝向左開一朵小花。上側立面與下側立面略同。左側立面，從頂部向外左右波浪式延伸生長的二峰二谷，共八波段，四對枝杈。中心一朵大型捲枝花卉，在其頂部分一左一右二枝向外波浪式延伸生長二谷二峰，共八波段捲枝花卉紋。第一對枝杈朝下向內側環捲半周於中心花下方交匯束莖結成綬帶式。第一對枝杈主、分枝之間向下出一較長且環捲一周葉子，葉尖朝下，左側主枝上方還支出一朵向右開放的稍小的花朵。中軸線向外第二對枝杈向上向內側中心位置環捲近一周枝頭朝下略向外開一

側立面紋飾	朵花，其中右側花枝向左還支出一朵稍小的花朵。主枝下方向下彎頭各開一朵小花。向外第二組波段內即峰波下第三對枝杈，分枝先下後上開一朵花，分枝與主枝之間朝下垂直開一朵小花，第三枝杈左側主枝上方支出一朵朝右的小花。向外第三組波段波谷上，即第四對枝杈開口向上向內側回捲的分枝枝頭朝下開一朵花。第四波段峰波下，即第四枝杈主枝先上後下再向內側環捲近一周枝頭朝下開一朵花，右段主枝下方還出一枝小花彎頭向下。右側立面與左側立面略同。主枝均為軸對稱構圖，但局部並非完全對稱。上下均為十波段，左右均為八波段。每個波段內或為一朵花或為一大一小兩朵花，一小花或為分枝一分為二、或為相鄰的枝杈分出一小枝花，大花在波峰下者花頭朝上、在波谷上者枝頭朝下開一朵花。枝杈處，主、分枝之間向下或向上開一朵花或出一捲葉，方向與枝杈開口方向一致。
四側立面紋飾	紋飾圖案位於長方形的邊框內，邊框上方為幾何紋邊飾，左、右、下方為雙細線。均為軸對稱纏枝花卉紋，總體分為七波段，中部呈「V」字形，分上下兩層，上層兩朵花、下層一朵花，花頭均朝上，呈三點式構圖。除左側立面中部三枝之間上下勾連，且上部是唯一一例左右未纏繞、而是在二分枝並列處繫為綬帶式，二花枝分別是從第一對枝杈向上的分枝向中心位置環捲形成；其餘三側立面均為二分枝從上向下左右互交纏繞後、各自向外側開一朵花；底部向上開一朵花，花朵上方留有空隙，花朵下方有左右波浪式延伸生長二峰一谷，共六波段纏枝花卉，三對枝杈。中心波段上部枝莖互交狀況，下邊與右邊同，均為左枝在上壓住右枝、纏繞後再回捲，兩枝條間無空隙；而上邊底部中心花上方，二枝為右枝壓住左枝，再從其下方回捲而出，兩枝條間留有空隙。左側立面中心波段上層兩朵花與上側立面同，與右側立面上層透雕花及下側立面上下兩側花不同；下側立面三朵花均稍大。左、右兩側立面中心波段三朵花構圖上、下分明；上、下側立面則是，上層左右兩朵花較大，花頭朝外花瓣上下伸張，特別是，下邊上層左右花幾乎觸及底部，占據其總體封閉空間的 1/2 弱、而底部中心花約占 1/4 弱的空間。上側立面上層左右花約占 1/2 弱的空間，底部中心花約占 1/3 弱的空間，三花周圍減地空間大，三朵花大小接近，但二枝莖最細，最寬處 11.5 釐米，而下邊最寬處 14 釐米。四個側立面共有大小花卉共 79 朵，其中上側立面 18 朵、下側立面 21 朵、左側立面 21 朵、右側立面 19 朵。上側立面與右側立面略同。第一波段峰波下，為第二對枝杈向下向內側環捲的分枝、枝頭朝上開一大一小兩朵花，小者向內側中心位置橫向生長小花，大者枝頭朝上略向外開一朵大花。第二組波段波谷上，左段為第三對枝杈向上向內側環捲的分枝再一分為二、出一大一小兩朵花，小者向內側橫向生長，大者環捲近一周、枝頭朝上略向外開一朵透雕花；右段共有一大二小三朵花，一小位於第二對枝杈主枝上方花頭朝外（向右），另外一大一小為第三對枝杈向上向內側環捲、枝頭朝左下一分為二、出一小一大兩朵花，小者向內側（左側）橫向生長，大者向下枝頭朝外開一朵透雕花。第三組波段波峰下，為第三對枝杈主枝向上再向下環捲近一周枝頭朝上開一朵大花，右端頭波峰下花卉透雕，左端波峰內側右下角、主枝下方向外向下支出一朵花。唯有第二對枝杈向下生長一枝荷花形花卉。下側立面與上側立面略同，中心兩朵花最為飽滿。第一對枝杈向上、第二對枝杈向下、第三對枝杈向上均各有一透雕花卉。第一組波段波峰下為一大一小二朵，小者位於第一對枝杈外側下方、先上後下向內側環捲近一周花頭朝上開一朵小花，大者為第二對枝杈向下向內側環捲半周的分枝、枝頭朝外向上開一朵透雕花卉。第二組波段波谷上，為第三對枝杈向上向內側環捲近一周枝頭朝斜下方、先向內側中心位置側分出一小花枝、枝頭朝上開一朵花，再向朝外開一朵飽滿的牡丹花，另一小花在第二對枝杈主枝上方花頭向外側。第三組波段波峰下為主枝向上再向下向內側環捲至底部、向上分叉出一大一小兩朵花，小者向內側，大者向上略朝外開一朵外形似石榴狀的花卉，左右兩端對稱。其餘三邊左右端頭花卉均不對稱。左側立面，紋飾圖案位於長 72 釐米、寬 7.7 釐米長方形的邊框內，邊框上方為長 73 釐米、寬 1.2 釐米的幾何紋邊飾。中心兩朵花飽滿。第一對枝杈向上、第二對枝杈向下、第三對枝杈左段向上各有一透雕花卉，第三對枝杈向上出一枝荷花形花卉。第一組波段波峰下為一大一小二花，小者位於第一對枝杈外側花頭朝外或朝下，大者為第二對枝杈向下向內側環捲半周的分枝枝頭朝外側向上開一朵透雕花卉。第二組波段波谷上，右段為第三對枝杈向上向內側環捲近一周枝頭朝斜下方向左側分出一小花枝、向外開一朵飽滿的牡丹花；左段為二大一小三

四側立面紋飾	朵花，其中一小在第二對枝杈主枝上方花頭向外，另一小一大為第三對枝杈向上向內側環捲與頂部向內側橫向生長的一枝花，大者為分枝環捲近一周枝頭在中部向外開一朵大花。第三組波段波峰下為主枝向上再向下向內側環捲至底部向上分叉出一大一小兩朵花，向。左朝向內側，大者向上略朝外開一朵透雕花卉。右側立面，軸中心三朵花大小接近，上層兩朵花稍大且透雕。另一小一大為第三對枝杈向上向內側環捲與頂部向內側橫向生長的一枝花，大者為分枝環捲近一周枝頭在中部向外開一朵大花。第三組波段波峰下為主枝向上再向下向內側環捲至底部向上分叉出一大一小兩朵花，向。左朝向內側，大者向上略朝外開一朵透雕花卉。右側立面，軸中心三朵花大小接近，上層兩朵花稍大且透雕。第一波段峰波下，為第二對枝杈向下向內側環捲的分枝、枝頭朝上開一大一小兩朵花，小者向內側中心位置橫向生長，大者枝頭朝上略向外開一朵大花。第二組波段波谷上，左段為第三對枝杈向上向內側環捲的分枝再一分為二出一大一小兩朵花，小者向內側橫向生長，大者環捲近一周枝頭朝上略向外開一朵花；右段共有一大二小三朵花，一小位於第二對枝杈主枝上方花頭朝外（向右），另外兩朵花為第三對枝杈向上向內側環捲枝頭、朝下一分為二出一小一大兩朵花，小者向內側橫向生長，大者向下枝頭朝外開一朵花。第三組波段波峰下，為第三對枝杈主枝向上再向下環捲近一周、枝頭朝上開一朵大花；另外，右端頭波峰左下角，還分枝一朵向內側橫向生長的小花，左端波峰內側右下角，主枝下方向外向下支出一花葉。

12. 斛斯政則墓誌蓋、墓誌紋飾特徵

盝頂邊飾	由四個梯形圍成「回」字形邊飾，均為軸對稱構圖。主莖形似雙頭蛇從中心頂部向左右兩端波浪式延伸生長二谷一峰三波段，一上一下、向中心位置回捲的4-6片葉子。總體為軸對稱三峰四谷七波段，中心為峰，峰下為雙枝獨莖正視花，雙枝是由主枝從峰頂向左右先出葉後再向斜下方分別向中心位置回捲的枝葉，在底部稍上處合二為一盛開一朵小花卉。主枝繼續向外波浪式延伸生長二谷一峰，均在中偏上位置分叉出枝葉倒捲。
斜殺紋飾	在四個梯形內均為軸對稱構圖。主莖形似雙頭蛇從中心頂部向左右兩端波浪式延伸生長一谷一峰三波段，一上一下、向內中心位置回捲的4-6片葉子。總體為軸對稱三峰二谷五波段，中心為峰，峰下為雙枝獨莖正視花，雙枝是由主枝從峰頂向向左右先出葉後再向斜下方分別向內側中心位置回捲的枝葉，在底部稍上處合二為一併盛開一朵葉狀花卉。主枝繼續向外波浪式延伸生長一谷一峰，均在中偏下位置分叉出枝葉倒捲，未見花卉。
側面	無紋飾。
墓誌四側紋飾	陰線刻，主莖形似雙頭蛇從軸線頂部向左右兩端波浪式延伸生長，一上一下、向中心位置回捲4-6片葉子。總體為軸對稱三峰二谷五波段，中心為峰，峰下為雙枝獨莖正視花卉，雙枝是由主枝從峰頂向向左右先出葉後再向斜下方分別向內側中心位置回捲的枝葉，在底部稍上處合二為一托起一朵盛開葉狀花卉。主枝繼續向外波浪式延伸生長一谷一峰，均在中偏下位置分叉出枝葉倒捲。

13. 李福墓誌蓋、墓誌紋飾特徵

盝頂邊飾	文字周圍「回」字形邊飾，內口為雙細線，外「口」即頂平面邊緣為連珠紋，不計四角，左邊與下邊個40個、右邊39個、上邊41個聯珠，總計164個聯珠。內、外「口」之間由四組捲枝花卉與四角對角線對稱的一大一小、大者在外小者在內的花卉構成。左邊捲枝長51釐米、寬7釐米，根莖距左端13釐米處底部，向上在中下部、分長短二枝，短者向上向左側回捲小半周頭下開一朵花，主枝向右逆時針波浪式延伸生長二峰二谷四波段，峰下分支向下向左回捲半周頭朝上開一朵花，谷上分枝向上再向左回捲半周枝頭朝下開一朵花。共有5朵花。右邊捲枝長56釐米、寬7釐米，為三峰二谷五波段，枝頭與根部對應，均為向下向中心位置回捲半周枝頭朝上開一朵花，中部二谷一峰可以看出自左向右逆時針分叉延伸生長，谷上分枝向上再向左回捲半周枝頭朝下開一朵花，峰下分枝先向下再向右回捲半周枝頭朝上開一朵花。下邊捲枝長63釐米、寬7釐米，是唯一一例自右向左順時針波浪式延伸生長二峰三谷五波段。根部在右端向左3釐米處底部，向上向右波浪式延伸生長二峰三谷五波段，第一波段稍小向右回捲朝右下方開一朵含苞待放的小花。峰下分枝朝下向右側回捲半周枝頭朝上開一朵花，谷上分枝向上向右環捲半周枝頭朝下開一朵花，共有四大一小5朵花。上邊長59釐米、寬7釐米，構圖與右邊相似，均根、頭相似的二方連續的五波段捲枝紋。不同的是，右邊為三峰二谷、兩端頭為峰，峰下左端主枝、右端分枝均向下向內側中心位置回捲，枝頭朝上開一朵花，花頭微向中心位置偏。而上邊為三谷二峰，兩端頭為二谷，谷上分枝向上再向內側中心位置環捲半周，枝頭朝下開一朵花、花頭微向右下側。均為向上內側環捲半周枝頭朝下開一朵花。上邊主枝可見四個枝杈，左起第一枝杈朝下，第二、三、四枝杈在右下或右上，可以看出總體為自左向右逆時針波浪式延伸生長的五波段。下邊與右邊近似，均為折枝二峰二谷四波段構圖。不同的是，一是延伸生長的方向不同，左邊自左向右逆時針延伸生長，下邊自左向右順時針延伸生長；二是左邊根部向左側分一支向左側回捲半周枝頭下開一朵花，共計5朵大小相當的花卉；而下邊根部向上向右出一小枝含苞待放的小花，向左波浪式延伸生長，峰下分枝向下向右環捲半周向上開一朵花，谷上分枝向上向右環捲半周枝頭朝下開一朵花，共4朵大花。
斜殺紋飾	均為自右向左順時針方向延伸生長的三峰二谷五波段捲枝並蒂花。以右邊斜殺為例：右端頭為根部與左端頭對應或對稱，為峰下向上回捲一長一短二枝莖並在枝端頭盛開一朵肥大的花朵，從峰頂向外再向下向內側環捲至中下部分叉出一長一短二枝，短者向外側環捲半圈向內側斜下方開一朵花，長者向內側環捲大半周向上開一朵花。從右向左第二波段在谷底向左上方出一巨大的芽苞，芽苞出主、分二枝，主枝向左一峰一谷一峰三波段，分枝向右側回捲半周頭朝下分一短一長二枝，短者向內側回捲小半周枝端朝上開一朵花，長者向右側環捲大半周（圈）枝頭朝下開一朵略向右下方的花朵。中間即第三波段峰下分叉在中下部，分枝朝下環捲半周頭朝上分枝為一長一短二枝，短者向左回捲半周枝頭朝下開一朵花（似菊花），長者向右環捲大半周或近一周花頭朝上開一朵花。第四波段為主枝在谷底斜向上出一巨大的芽苞，芽苞出主、分二枝，分枝向右環捲半周頭朝下分一長一短二枝，短者向左側回捲半周枝端朝上開一朵花，長者由右側環捲近一周枝端頭朝下開一朵花。主枝向上向下環捲大半周向上分一長一短二枝，短者向左側回捲小半周枝頭朝下開一朵花、花頭略朝右下方，長者向右側環捲近一周枝頭朝上開一朵花。左右下角分叉一朵小花彎頭朝上。主枝共有兩個芽苞，第一個芽苞前後各有一峰一谷兩波段，該捲枝花卉紋枝莖之粗壯，芽苞之巨大為昭陵最大者。以下斜殺為例測量，捲枝長104釐米、寬13釐米，芽苞長或高10釐米、口寬7.5釐米，花朵高5-6.5釐米，寬7-7.5釐米，花形寬肥飽滿。
立面紋飾	總體趨勢均為自右向左順時針延伸生長六峰五谷十一波段忍冬紋，尾部與頭部相似（如蚯蚓），所謂二方連續，均從向下向、或從向下向上向右側回捲，谷上枝頭朝右下，峰下枝頭朝右上。

四側立面紋飾	十二生肖襯以捲枝並蒂花。均為二方連續自右向左順時針延伸生長三峰二谷五波段構圖。以右側立面為例，紋飾長103釐米、寬13.5釐米，共有四個大型芽苞，芽苞長（或高）8-9釐米、開口寬5.5-7釐米。芽苞位於第二波段與第四波段「V」字形主枝上，占大半部，在右者開口朝左下方、在左者開口朝左上方，每個芽苞均分枝一小枝向右側根部回捲或環捲或倒捲。右起第一波段為第一芽苞根部向上向右再向下環捲近一周枝頭朝上又向左右分枝環捲小半周枝頭各開花一朵，形似並蒂花。芽苞開口出主、分二枝，分枝向右下方回捲，主枝向左下方先下後斜上出芽苞，芽苞開口出主、分二枝，分枝向右環捲近半周枝頭朝下又一分為二成一長一短二枝，短者向左環捲小半周枝頭朝上開一朵花，長者向右側環捲近一周枝頭朝下開一朵花（形似菊花）。右側環捲近一周枝頭朝下開一朵花。除第一波段內兩朵花基本對稱外，其餘第二至第五波段內均為一長一短兩支花，短者均在左邊、長者均在右邊，而且所有與四個芽苞相鄰的花朵的朝向均與芽苞開口方向一致，即芽苞開口朝斜上方，則相鄰的不論是自身芽苞的分枝花、還是相鄰的芽苞分枝花其花頭均朝上，只不過自身花枝環捲半周、而相鄰芽苞分枝花則環捲近一周。反之亦然。

14. 燕妃墓誌蓋、墓誌紋飾特徵

盝頂邊飾	文字周圍「回」字形邊飾，內「口」為雙細線紋，外「口」即頂平面邊緣由四組連心紋圍成，不計四角，左邊與下邊83個、右邊81個、上邊87個連心，總計334個連心。每組連心構圖均為從中軸線向外側頭尾相連，即分左右兩半、心尖均朝外。心形數，下邊與左邊一致，均為左半段42個、右半段41個，右邊左半段41個、右半段40個，上邊左半段43、右半段44個。內、外「口」之間由四組軸對稱的二峰二谷捲枝捲葉、花卉構成，共四峰四谷八波段。僅在每邊中心位置及四角各有一朵花形，共可見八朵花卉，花形似忍冬花。
斜殺紋飾	邊軸對稱分布，從中心處二分心尖向外、分別朝左右兩端，上邊左半段43、右半段47，共90個心形；下邊左半段57、右半段55個心形，112個心形；左、右邊心形均心尖朝上，左邊18個、右邊19個心形。主體圖案為軸對稱的纏枝花卉，根部在中軸線底部，形似蒜頭狀，出二枝分別向左右外側，波浪式延伸生長二峰一谷，共六波段。每組峰下外側、谷上內側一上一下兩朵均朝下、另外一朵均朝上，即2/3花頭朝下、1/3花頭朝上（這與其墓誌2/3的花朵朝上、1/3的花朵朝下不同），所有枝條均極為纖細，主枝、分枝粗細幾乎無差別。這與李福墓誌捲枝花卉花壯的枝條形成較大的反差。上斜殺根莖向上出二葉三枝，二葉在下分別朝外環繞相鄰枝莖；三枝在兩葉之間，中心一枝直上呈「Y」字形，為即將綻開的雙葉，其左右二枝分別向兩端波浪式延伸生長二峰一谷，共六波段，四對枝杈。軸中心第一對峰波下，從內向外，由第一對向下、向內側的分枝，先向下分一長一短二枝，短者向外出一枝小花，小花花頭遮蓋住相鄰的主枝；長者向內環捲半周在中下部朝上分三支、形成一上二下兩層3朵花。下層兩朵花，外側者向外環捲半周枝頭朝下開一朵花，內側者向內側環捲近一周、先上後下穿過根莖環捲的長葉後枝頭在底部、花頭朝上開一朵似花非花的三葉形花葉，向上一枝從外向內勾住枝莖後彎頭朝下開一朵花。另外峰頂向外側斜下方還支出一欲綻開的葉子。均為軸對稱構圖。以上斜殺為例，紋飾邊緣由239個連心紋圍成梯形，梯形上、下下斜殺由237個心形圍成的梯形邊飾與纏枝花卉紋構成，梯形上、下邊心形從軸中心分左右兩半，心尖均朝外，上邊左半段43、右半段41個，下邊左半段59、右半段57個；左邊19、右邊18個，心形均朝上。左、右下角有角隔紋，如葫蘆。 從蒜頭狀根莖向上左右各分開二枝一葉，一葉向外再向中心環捲，二枝一上一下為主枝和小分枝，主枝向左右波浪式延伸生長二峰一谷三波段，共六波段，兩對枝杈。分枝向外向下環捲近一周、枝頭朝上開一朵花。軸中心頂部倒掛二枝並生一朵花，二枝由左右主枝偏上的小分枝，向內側中心位置半捲，在頂部稍下處合二為一，開一朵花形成（似忍冬花，花心局部減地），形狀與左斜殺軸中心頂部花卉同。第一波段峰下

斜殺紋飾	纏枝，為第一芽苞向內側的分枝與根莖分枝左右互交、再與頂部分枝上下勾連，形成一上二下三朵花。內側上下兩朵花頭均朝上，外側一朵均朝下。另外該分枝向下向外還支出一欲綻開的葉子，葉尖稍長。第二組波段由第一對芽苞主枝向下向外環捲，先在底部內側出一枝尚未全展開的葉子後，再向上分一長一短二枝，短者向外出一短頸花、花頭朝外並遮住外側枝莖局部，長者向內側中心位置回捲，於頂部出一芽苞，芽苞向下一分為三，中間一枝向下、從外向內勾住主枝後彎頭朝上開一朵花，花頭為傘狀花序；外側一枝向上向外環捲枝頭朝上開一朵花；內側一枝先下再向內側環捲大半周，朝上分左右二枝，均彎頭朝下各開一朵花，內側者遮住主枝局部。本波段內五花一葉，包括紅杏出牆的花朵在內。第三組波段為峰下，由第二組枝杈外側一枝，向外向下環捲近一周形成，先在左、右下角向外支出一朵小花，再向內、向上回捲，分為一短三長三枝，一短在中心位置形似一支荷花，二長在其左右，外側者向外彎頭開一朵花、朝外下角；內側者又向下分一葉一花，一葉向內側勾住相鄰主枝後頭朝下，一花枝莖環捲近一周、枝頭朝上開一朵花。左斜殺：根莖左右各出一葉，從下向上先外後內環繞相鄰枝莖，兩葉之間向上出二枝，二枝分別向兩端波浪式延伸生長二峰一谷，共六波段，兩對枝杈。根莖頂部與下斜殺相同，為倒掛二枝並生的一朵花。軸中心向外，第一對峰波下，由二分枝上下互交構成。即峰頂向外出一枝向下向內環捲勾住下方分枝後彎頭向上開一朵花，下方為第一組分叉向內側的分枝環捲至底部，出一芽苞後向上出二枝，一枝向內側環捲近一周、枝頭向上開一朵花，鄰近根部的枝莖被根莖葉子環繞；另一枝向外再向下出一花一葉，一葉朝斜上方，葉尖尖銳欲綻開，一花朝下。另外在分枝與主枝之間向下朝外出一支葉尖圓鈍捲曲葉子。第二組波段谷上，由第一對與第二對枝杈的分枝在上半部左右互交構成，第一對枝杈外側分枝向外向上環捲與第二枝杈向內側環捲的分枝左右互交，內側分枝出一大一小兩朵花，大者朝下開一朵花，小者向內側開一朵小花。第二分枝向內側環捲在中上部與內側分枝互交後向下一分為二，一枝向下從外向內勾住主莖後彎頭向上開一朵花，另一枝向外側環捲枝頭朝上開一朵花朵；另外波谷底部斜向上出一枝小花，第二枝杈向上出一欲綻開的葉子，葉尖朝外。本波段五花一葉，外側兩朵花一上一下均朝上，上層內側一朵花均朝下。

第三組波段為峰下主枝一分為三構成。主枝在左、右下角各支出一朵朝外三角尖的小花，再向內側環捲半周，朝上分為三枝，中間一枝朝上從外向內勾住主枝後彎頭朝下開一朵花，其外側分枝向外彎頭朝下開一朵花，而內側花枝環捲近一周向下分一長一短二枝，短者朝內側開一朵小花，長者向外側彎頭枝頭朝上開一朵花，另有一葉在第二分叉處主枝下方斜向上。本波段共有三大二小5朵花。從內向外，第一對枝杈向內側的分枝，向下分一長一短二枝，短者向外出一枝小花，花頭遮蓋住相鄰的主枝；長者向內側環捲半周，在中下部朝上一分為三、形成一上二下兩層3朵花。下層兩朵花外側者向外環捲半周，枝頭朝下開一朵花；內側者向內側環捲近一周、先上後下穿過根莖環捲的長葉後在底部、花頭朝上開一朵似花非花的三葉形花葉，向上一枝均從外向內勾住枝莖後彎頭朝下開一朵花。

右斜殺從根莖向上共出五枝，中間一枝為直立的一支盛開的荷花狀花卉，左右二枝為一主一分枝，分枝在下先向外、再向下向內側環捲近一周枝頭朝上開一朵花，花頭為傘狀花序。主枝向左右波浪式延伸生長二峰一谷，共六波段，兩對枝杈。第一組波段為軸中心左右峰波下，由根莖分枝與第一對枝杈內側分支左右互交形成三朵花。其構圖是第一對枝杈向內側環捲一分枝與根莖的分枝在中下部左右互交後，向上向外分一上一下二枝，在下者彎頭朝下開一朵花，在上者從外向內勾住上方主莖後彎頭朝下開一朵花。另外，第一對枝杈朝下垂直出一枝與中心直立花枝一致的花卉。第二組波段為第二對枝杈向上向內側環捲的分枝構成，左右並不對稱。右段波谷上，向上分一長一短二枝，短者向外出一短頸花、花頭朝下並遮住外側枝莖局部，長者向中心位置回捲於頂部，一分為三，中間一枝向下從內向外勾住主枝後彎頭朝上開一朵花，外側一

斜殺紋飾	枝向上向外環捲朝上開一朵花；內側一枝先下再向內側環捲大半周朝上分左右二枝，均彎頭朝下各開一朵花，內側者遮住主枝局部。本波段內為四花一葉，包括本波段紅杏出牆的二花朵在內。右段波谷上由未互交的二枝構成，分枝在谷底出一長一短二枝，長者向上再向下環捲半周枝頭朝下開一朵花，短者在斜向上出一枝小花，第二分叉處分枝先上後下與峰頂出一芽苞，芽苞向下出一長一短二枝，短者向下向外環捲枝頭朝上開一朵花，長者向下再向上環捲又分一長一短二枝，短者向內側彎頭開一朵花，長者向上再向下彎頭朝下出一四缺裂的掌狀葉，本波段共有四花一葉。另外右半段二枝之間向上出一欲綻未綻的葉子葉尖朝外。第三組波段波峰下，為主枝先下後上向內側環捲構成，主枝在左、右下角分別三角處開一朵小花，後向內側出芽苞，芽苞向上一分為三枝，中間一枝朝上從外向內勾住枝莖後彎頭朝下開一朵花，其下方內側花枝向內向下環捲向上開一朵花，外側者向外、向下開一朵花。花頭頂部為傘狀花序的共兩對，一對位於右斜殺中心花根莖左右二分枝端頭、花頭朝上，第二對位於下斜殺第二組波段谷上、位於一枝三分的中心枝端頭上，該枝勾住下方主枝後回捲，枝頭朝上各開一朵花。
側立面紋飾	軸對稱構圖，從中軸線中部向上開一朵花，向下分二枝向左右波浪式延伸生長三谷二峰五波段，共十波段捲枝花卉，均為單只花卉。
	每組波谷上分枝花均向上再向內側中心位置環捲枝頭朝下開一朵花，每組峰波下分枝花為向下後上向內側中心位置環捲枝頭朝上開一朵花。整體枝條對稱，但相應位置的花卉並非完全對稱，有同有異。
四側立面紋飾	均在寬 1.2 釐米的幾何紋圍成的長方形邊框內，邊框長 98 釐米、寬 16.4 釐米，纏枝長 95.6 釐米、寬 13.2 釐米。均為折枝纏枝花卉葡萄紋（或石榴紋），折枝在左下角，頭在右端向左環捲，為自左向右逆時針波浪式延伸生長三峰二谷五波段。主枝可見六個芽苞，與芽苞相鄰的花朵、枝葉朝向與該芽苞開口方向一致，即芽苞開口朝上，則相鄰的花朵花頭、枝葉朝上，反之亦然。峰波左側上下、波谷上右側上下的兩朵花，花頭均朝上，即 2/3 的花頭朝上、1/3 朝下（這與墓誌蓋 2/3 花頭朝下、1/3 花頭朝上不同）。四個側立面有同有異，互不雷同。以中峰即第三波段為例：右側立面，為二分枝在上半部上下勾連，即頂部向右分一枝向下勾住下方枝莖後彎頭朝上開一朵花；而上側立面雖然也是二枝勾連，但勾連的方式不同，為二分枝在下半部左右勾連後，右側枝條向右上又分枝為一長一短二枝，短者向右環捲彎頭朝下開一朵花，長者向上從外向內勾住枝莖後彎頭朝下開一朵花。而左側立面與右側立面均為三條分枝相互纏繞構成，即上分枝與左分枝同時勾住右側分枝。以右側立面為例，每個波段內均由纏枝交莖形成的三朵大型花卉及枝葉與小花朵構成。根莖在左下角，大半部隱與邊框外，僅見左側一葉勾住相鄰花梗後葉尖朝左回捲，枝莖向右上出第一芽苞。第一、第三波段在第一與第二、第三與第四芽苞之間，為峰波，花卉分上下兩層，上層一朵、下層兩朵。交枝為峰頂向右出一枝向下環捲大半周，枝莖勾住下層右側枝莖後朝上開一朵花；其下枝莖，由右側芽苞（第二）向下的分枝在谷底處，開口朝左上方的芽苞分出一長一短二枝，先上、再向左右兩側分頭環捲，短者在右，向上勾住上方枝莖後彎頭朝下開一朵花，花形似葡萄或石榴；長者向左環捲近一周枝頭朝上開一朵花。峰頂向右下方支出一欲綻開的掌狀葉，第二芽苞向下的分枝又支出一葉緣圓鈍欲綻未綻的葉子，葉子朝右、葉尖勾住枝莖後回頭倒捲。第三、第五波段下層左側花枝，朝下還分出一朵小花、花頭朝左下方；第五芽苞右側還支出一朵小花、花頭朝右。第五波段共有三大二小 5 朵花，為頂部向右的分枝，向下勾住第六芽苞主枝，再向下、向左回捲，在谷底出一芽苞後，向上出一長一短二枝左右環捲，短者向右上勾住上方枝莖、頭朝下開一朵花，長者向左環捲近一周、頭朝上開一朵花。第二、第四波段在第二與第三、第四與第五芽苞之間，為谷底。波段內花卉構圖為倒三點式，即上層兩朵、下層一朵。纏枝分別由相鄰的兩個芽苞的分枝交枝纏繞構成，從二分枝的走向看可分為左右兩部分。左側由其母芽苞向右的分枝向上環捲與右側枝莖互交後再向左向下回捲，枝頭朝

四側立面 紋飾	下開一朵花（第二波段花形似菊花），其花梗向左還支出一葉一小花（第二波段小尖葉朝下、小花頭朝左、第四波段葉尖朝左、小花朵向右彎頭朝下）。右側第三、第五芽苞的分枝向上支出一欲綻開的、葉尖朝右的葉子，再向左環捲大半周與左。
	側枝條互交後向斜下方一分為二，成一長一短二枝，短者向右上方環捲小半周朝上開一朵花，長者朝下彎曲生長從內向外勾住下方主莖後枝頭朝上開一朵花，其勾連處向右上方出一正在綻開的掌狀葉子。第四波段內共有一小三大四朵花，一小二大三片葉子。下側立面與右側立面不同的是，第一、第三峰波下由三個分枝相互纏繞構成，第五波段為末端主枝與二分枝相互纏繞構成；第二、第四波段波谷上為第三、第五芽苞向右側的分枝一分為三構成。每個波峰下左側、波谷上右側上下兩朵花花頭均朝上，另一朵即右下、左上的花頭均朝下。朝上者 10 朵、朝下者 5 朵。
	上側立面與下側立面構圖略同，除中峰即第三波段峰波下為二分枝左右勾連外，第一、第五波段均與與下側面相同。第二、第四波谷上亦與下側立相同為第三、第五芽苞向左分枝一分為三構成。
	左側立面較為複雜，一是三峰波下各不相同，第一波段峰下為二分枝上下勾連，第三波段為三分枝中右側分枝同時勾住上方與左側枝莖，第五波段又為主枝同時勾住上方與左下方枝莖構成。二是第二、第四波段波谷上纏枝構圖有別，第二波段為二分枝在上半部左右互交後，右側枝莖向右下方分一長一短二枝，短者朝上開一朵團花，長者向下環捲勾住主枝莖頭朝上開一朵花。這與右側立面第二、第四波谷上二分枝纏繞形式構圖一致，而與上、下側立面第二、第四波谷上有別。而第四波谷上，為第五芽苞向左的分枝在頂部再出芽苞向下，分為一長二短二枝，短者向左向上環捲近一周枝頭朝下開一朵花，長者又再分一長一短二枝，短者向右向上半捲枝頭朝上開一朵花，長者向下勾住枝莖後彎頭朝上開一朵花。這與上側立面及下側立面第二、第四波谷上構圖相同，而與右側立面不同。
	從左向右，上、下、左三側立面第五波段均有一朵朝上或朝下頂部開裂，如葡萄露頭（或為開裂的石榴）的花朵，其中左邊與下邊花頭朝上、上邊花頭朝下；上側立面第一波段左下方、右側立面第一波段右下方與第五波段上方、下側立面第三波段下層兩朵與第五波段右下方各有一朵尚未打開葡萄花，共六朵。
	值得一提的是，上側立面第三波段中峰右下角（即下層右側）、左側立面第二波段谷上右上角、右側立面第二波段谷上右上角花卉均為團花形。但左側立面右上角為正視圖，而上側立面右下角、右側立面右上角（形似菊花）均為花頭朝外的背視圖，極為少見。正視的掌狀葉均在上、下側立面第三波段波峰內左下角。

15. 阿史那忠墓誌蓋及墓誌紋飾特徵

盝頂邊飾	由四個梯形圍成「回」字形邊飾，每個梯形內均由自左向右逆時針波浪式延伸生長的捲枝花卉由四個梯形圍成「回」字形邊飾，每個梯形內均由自左向右逆時針波浪式延伸生長的捲枝花卉紋構圖。
	上、下、右三邊均為三峰三谷六波段，唯有左邊為三峰二谷五波段。總體構圖是均為折枝捲枝、捲葉花卉紋，捲葉所占空間與花卉所占空間相當或稍多，並且峰下花朵朝上，谷上花朵均朝下。

斜殺紋飾	均為折枝型捲枝花葉紋，均根莖在左、枝頭在右，自左向右逆時針波浪式延伸生長，根莖從左下角起向斜上方生長，二峰二谷四波段，四枝杈。分支沿主枝一上一下上下翻捲形成捲枝花卉。上斜殺，根莖隱於中部及左下角，先斜上後下分叉，自左向右逆時針波浪式延伸生長二峰二谷四波段，分四枝杈。除右端頭右下角為主枝與第四枝杈下方分枝各自環捲外，其餘四個波段均由每個波段右側枝杈分枝先上或先下再向左側環捲半周後一分為三枝，三枝各自環捲開一朵花構成。第一波段峰下，分枝向下分出一長一短二枝、一短向下向右再向上環捲枝葉頭朝左，一長向左上再分三枝，從右向左第一支向右上彎頭開一朵花，第二支向左上方彎頭、花頭朝向右上方，第三支向左向下環捲枝頭朝上出一簇花葉。第二波段谷上，由右側分枝向上向左側出一小枝葉，再向左環捲半周、朝右下方一分為三枝，從右向左第一支向下向右彎頭枝頭朝上開一朵花，位於右上角，第二支向下一左一右出一葉一花，一葉在左側，一花在右側向上開一朵花，第三支向右再向上出一葉一花，一葉向左環捲，一花向右側環捲枝頭朝右下（似花非花為一簇捲葉）。第三波段峰下，與第一波段略同。即右側第一枝杈分枝向下分出一長一短二枝、一短向下向右再向上環捲枝葉頭朝左；一長向左上再分三枝，從右向左第一支向右下彎頭開一朵花，第二支向上開一朵花葉，第三支向左向下環捲近一周、枝頭朝右上出一簇花葉。第四波段谷上，與第二波段略同，由右側分枝向上向再向左環捲半周朝下一分為三枝，從右向左，第一支向下向右上彎頭枝頭朝上開一朵花；第二支向下開一朵花；第三支向左再向上向左環捲近一周枝頭朝下開一朵花、花頭朝左下方。右端右下角，由左側分枝與主枝各自一分為二環捲構成，左右各占約一半的空間。主枝上方出一枝朝上的花朵，主枝從中部偏上處向右向下環捲，在右下角分一短一長二枝，一短向右下角生長，一長向下向上環捲半周枝頭朝右開一朵花；左側分枝斜向上分一上一下二枝葉，在上者向上向下環捲，在下者向下向上環捲。下斜殺，根莖隱於右下角，順邊緣斜向上至斜殺中部彎頭、向右下分三枝，中間一枝為主枝向右波浪式延伸生長三谷二峰五波段，五枝叉；主枝下方分枝向下二分，一枝向右橫向生長，一枝向左環捲半周朝上開一朵花；主枝上方分枝向上出兩葉後再向左環捲半周朝下開一朵花；主枝向右第一個枝杈向上分枝一分為二，一枝為花葉向上，另一枝向左環捲近一周枝頭向右開一朵花，此為第一波段。第二波段峰下，由第一與第二枝杈的二分構成，左側分枝稍短小，向右上分叉朝上開一朵花，其下枝條環捲近一周枝頭朝上出一簇捲葉；右側分枝向左下一分為二，一枝向下向右出一花葉，另一枝向左朝右上方開一朵花。第三波段谷上，花枝為相鄰的二枝杈分枝各一分為二出一花一葉構成。左分枝短小向右向上分一長一短二枝，短者向上開一朵花、長者向左向下彎曲，其下方主枝支出一花一葉；右側分枝向上分一大一小二枝，小者向上出一葉環捲一周葉尖朝上捲，大者向左向下環捲近一周朝右開一朵花。第四波段峰下，由第三、第四枝杈的分枝一分為二構成，左右各占一半的空間，第三枝杈分枝向右分成一上一下二枝葉，在上者為一長葉、向上再向左環捲近一周、葉尖朝右，在下者先下再向左回捲朝左開一花葉；第四枝杈分枝向下分出二枝，一枝葉向右回捲葉尖朝左下方，另一枝向左再向右上環捲、枝頭向右開一朵花。第五波段谷上，由第四、第五枝杈的分枝一分為二構成，第四分枝短小約占1/3的空間，向右分一上一下二枝葉，二枝葉一上一下環捲近半周，上方的葉尖朝下，下方者葉尖朝上；第五枝杈分枝粗而長，向上分一左一右二枝，右側粗短向右向下環捲出花葉，左側者向左向下再向右開一朵花。右下角為一葉一花，一葉為第四枝杈下方出一向右向下環捲的枝葉，一花為主枝向下向左環捲向上開一朵花。總體為葉多花少，葉長花小。左斜殺，與上斜殺主枝構圖略同。不同的是分枝多少不同，第一波段峰下為二分枝均一分為二各自環捲構圖（上斜殺為一分枝三分），即在根莖中部向右出一枝一分為二、為一上一下二枝，在上者向上開一朵花，在下者向下向左環捲近一周向左上開一朵花，約占1/2的空間；右側枝杈向下出一簇葉後向左上環捲枝頭朝右上開一朵花。第二波段谷上為一枝四分枝頭各出一簇花葉，谷底斜向右還支出一朵花；第三波段峰下為一枝四分，分枝向下先分一長一短二枝，短者向右環捲，長者向左環捲至中部一分為三，從右向左，第一支向上

斜殺紋飾	向右側彎頭開一朵大花，第二支向上開一朵花，第三支向左向下環捲近一周枝頭朝上開一朵花；第四波段谷上由二分枝各自環捲與右下方一枝花構圖，二分枝一左一右各自環捲、在中上部背靠背，左側分枝向右向上環捲枝頭朝下為捲葉，右側分枝環捲半周枝頭朝下出一大一小二枝，小者朝下開一朵花、大者向右開一朵花，右下方下斜殺開一朵花；右端右下角分枝與主枝各自環捲構圖，主枝與分枝枝莖斜向上出一葉，主枝從上向下環捲枝頭朝下分一長一短，短者為枝葉向右下環捲近一周葉尖朝左，長者向左向上開一朵花，左側分枝斜向上分一上一下二枝，在上者向上、再向左向下向左環捲開一朵花。右斜殺，與下斜殺構有同有異。相同的是，主枝均從左下角起至邊緣中部向右波浪式延伸生長三谷二峰五波段，不同的是，根莖在中部分主、分二枝（下斜殺為三枝），分枝在下方、向下再向右回捲大半周枝頭朝上開一朵花，主枝向右逆時針波浪式延伸生長三谷二峰五波段。其中，第一、第二波段均為右側枝杈分枝向左側環捲一分為四枝構圖。第一波段由其右側枝杈分枝向上向左環捲半周向下先分一長一短二枝，短者向下向右環捲半周枝頭朝上開一朵花，長者向左再分一上一下二枝，在下者向右側彎頭開一朵花，在上者向上環捲半周再分一葉一花，一葉向左向下環捲近一周葉尖朝上，一花向上向右環捲半周枝頭朝下開一朵花，主枝在谷底自左向右向上開一朵花。第二波段峰下亦為一枝四分，由第二枝杈向下的左分枝先向右下分一花枝，再向左環捲一分為三，從右向左第一支向上開一朵花、花頭略向右上方，第二支朝左上開一朵花、花頭亦向右上偏，第三支先向左再向下向右環捲枝頭朝上開一朵花。第三波段谷上，三點式構圖，呈倒「△」，上層為相鄰二分枝一上一下環捲，枝莖在中上部背靠背，左側分枝從下向上環捲半周枝頭朝下，右側分枝先上再向左向下環捲近一周、向右上開一朵似花非花的枝葉；下層為主枝在谷底偏左斜向上開一朵花。第四波段峰下，由第三、第四分枝各自環捲構成，左側分枝相對右側分枝小，均為一枝分為一長一短二枝，左側分枝向右再向下分一左一右二枝均朝上環捲；右側分枝向右下方一分為二，一枝向右下方開一花葉，另一枝向左向上出一簇似花非花多頭葉片。第五波段谷上，由左分枝與主枝各自環捲枝莖背靠背構成，左分枝向右向上環捲枝頭朝左出一簇花葉葉尖朝右下，右側主枝向上向左下環捲、朝右側出一簇花葉，二分枝下方主枝約有七片捲葉。
側立面紋飾	均為折枝花，根莖在左下角，自左向右逆時針波。均為折枝花，根莖在左下角，自左向右逆時針波浪式延伸生長的四峰三谷七波段捲枝捲葉花草紋，葉多花少、花小葉大。峰下或谷上多為一朵花，個別為一大一小兩朵花。花朵多朝右側、個別花頭朝上。
四側立面紋飾	均為折枝型捲枝花葉紋，位於上邊緣飾幾何紋的長方形邊框內，根莖均隱在左下角，自左向右逆時針波浪式延伸生長，總體葉多花少，葉長，花非花，形似三葉或三瓣形。上、右側立面為三峰二谷五波段，下、左側立面均為二峰二谷四波段。上側立面，折枝下端頭隱於左下角，枝莖斜向上向右逆時針波浪式延伸生長三峰二谷五波段。第一波段峰下，由主莖在中上部向右的小分枝花，與右側枝杈分枝向下向左環捲半周朝左上方、分出一左一右二枝，在右者向上向右彎頭開一朵花，花朵下方有一支頭朝上的小花；在左者向左下出一葉，二枝呈左下右上分布，所占空間約為 4/5，另外一分枝向右下角橫向出一枝葉。第二波段谷上，由三分枝構成。其中左邊二分枝在第一枝杈主枝上方一前一後，在前者向右向上開一朵花、在後者向右向左環捲枝頭朝下開一朵花，第三分枝為第二枝杈分枝向上向左環捲近一周朝左下方、分一長一短二枝，短者向上向右環捲，長者向下向右環捲枝頭朝上開一朵花。第三波段峰下，由左右二分枝各自環捲構成。左分枝位於第二枝杈下方向右開一朵花的同時向下向左環捲開一朵含苞待放的花，右側分枝向下向左環捲大半周向上枝頭朝右上方開一朵花。第四波段谷上，由左右枝杈二分枝各自環捲在中上部背靠背構成，左側分枝為第三枝杈上方分枝向右出二枝一上一下，在下者為葉，在上者向上向左環捲近一周枝頭朝下開一朵花；右分枝由第四枝杈向上向左的分枝環捲近一周枝頭朝右開一朵花。第五波段峰下，由主枝先上後下向左側環捲分二枝，一枝向左下方開一朵三葉或三瓣花，一枝向右上

四側立面紋飾	方開一朵三瓣花，主莖上下有互生的捲葉點綴。下側立面，從左下角起自左向右逆時針波浪式延伸生長二峰二谷四波段捲枝花葉紋。第一波段峰下，由右側枝杈向下的分枝一分為三構成，分枝先向右下方朝右出一枝葉，再向左側環捲枝頭朝上分三支，從右向左，第一支朝右上開一朵三瓣花、第二支向上出一長葉、向上向右環捲近一周頭朝左、第三支向左向下環捲近一周枝頭朝上開一朵花，另外根莖外側朝左上方支出一花葉。第二波段谷上，由右側分枝一分為三構成。右側分支即為第二枝杈分枝，先向上再向右側出一葉後向左下環捲，枝頭朝下分為三支，從右向左，第一支朝右上開一朵三瓣花，第二支向下開一朵花，第三支向左、向上又為二支向左右各自環捲一長葉。第三波段峰下，由第二枝杈與第三枝杈分枝各自環捲一上一下構成。第二枝杈分枝向右側出三長一短四片環捲的葉子，最長者位於中部左上方；第三枝杈分枝向下向右出一葉後繼續向左回捲、枝頭朝上出一長一短二枝，短者向右側開一朵三瓣花，長者向左向下環捲分二枝葉。第四波段谷上，由主枝在谷底向右上開一朵花、與第四枝杈向上向右環捲一分為三的花枝構成。從右向左，第一支朝右開一朵三瓣花、第二支向下向右環捲近一周的葉子、第三支向左向上又一分為二向左右各自環捲一長一短二葉。右端頭由第四枝杈下方小分枝向右分上下二葉各自環捲、與主枝端頭向右下再向左環捲、開一朵三瓣花構成；另外主枝上方分枝向上出二葉各自環捲近一周，在左者向左下再向右回捲，在右者向右下再向左環捲，上方分枝約占 1/3 弱的空間。左側立面，由二峰二谷一小峰構成。根莖在左下角，根莖斜向上出一葉一花，一葉向右、一花向左向下開一朵含苞待放的花卉、花。 卉中部飾有麻點紋；第一波段峰下，由右側第一枝杈向下的分枝向下向左環捲出一長一短二枝構成，一短者向上開一朵多瓣花，一長者先上後下分一葉一花，一葉向左下環捲、葉尖朝上，一花者向右環捲開一朵中部飾有麻點紋的花卉。另外主枝左上方朝右下開一朵小花。第二波段谷上，由右側分枝一分為三支與主枝莖左段上方一花二葉構成。右側分枝向上支出一葉、向右上方再向左下環捲並一分為三支，從右向左，第一支朝右開一朵三瓣花、第二支向下向右環捲近一周的葉子、第三支向左向上又分成二支、向左右各自環捲一長一短二花葉，短者向左向下環捲，長者向右下環捲、枝頭朝下開一朵三瓣花。第三波段峰下，由第三枝杈向下的分枝向左環捲、一分為三構成。分枝向下向右出一葉後繼續向左回捲、枝頭稍朝上一分為三支，自右向左，第一支向右上開一朵三瓣花、第二支向上至頂部彎頭向下開一朵花枝、第三支向左向下環捲分左右二葉，在左者向左、在右者向右向上環捲。第四波段谷上，可分為上下兩部分，下半部由主枝在谷底前後各出一大一小兩朵花構成，大者在左、小者在右；上半部由第四枝杈向上的分枝向左側環捲、枝頭朝下分一長一短二支構成，一短向下向右開一朵花、一長向下向左再向上環捲近一周、枝頭朝下出一枝葉。右端頭，右枝從上向下、在中部向左開一朵花，枝葉分別朝下、朝上伸展；第四枝杈下方、向右側出一組捲葉填空。右側立面，為三峰二谷五波段，第一波段由根莖分枝與右側第一枝杈分枝各自環捲構成，根莖分枝一分為二，一枝向上向左環捲一葉，另一枝向右上方向下環捲近一周枝頭朝上開一朵花，主莖左上方內側空白處各有一葉。第二波段谷上，由一花與第二枝杈向上的分枝向左側環捲枝頭朝下一分為三構成。一花位於第一枝杈外側向斜下方朝右開一朵花；右側分枝三分枝，自右向左，第一支朝右開一朵三瓣花、第二支向下向右開一朵花、第三支向左向上開一朵三瓣花。第三波段峰下，由大小三分枝葉與右側分枝各自環捲構成。三枝葉位於第二枝杈右側，約占峰下一半的空間，一花由右側枝杈分枝向下向右側環捲半周枝頭朝右上開一朵花、花頭巨大、且花心中部飾有麻點紋。第四波段谷上，由第四枝杈向上的分枝向左環捲一分為三各自環捲構成。從右向左，第一支向右側彎頭開一朵花、第二支出一葉向下向左環捲，第三支向左上再向右環捲枝頭朝下出捲葉。第五波段峰下，由第四枝杈分枝與主枝一分為二各自環捲構成。左側分枝斜向上分一長一短一上一下二枝，短者在上向上向左向下環捲，在下者向下向左環捲近一周向上出枝葉；主枝向下在中部偏下向右側分出一長一短二枝環捲，短者向下向右側環捲枝頭朝上、長者向左下上環捲枝頭朝右側開一朵花。

16. 唐河上墓誌蓋、墓誌紋飾特徵

盝頂邊飾	邊飾在「回」內、外「口」之間，由四組四峰三谷七波段，波浪式延伸生長的一上一下翻捲的六瓣形捲葉紋（形似六爪）構成。除右邊為自左向右延伸生長外，其餘三邊下、左、上均為自右向左順時針行延伸生長。均根莖與枝頭形似如蚯蚓。
角隔	梅花形。
斜殺紋飾	均為自右向左順時針波浪式延伸生長的四峰三谷七波段，一上一下翻捲的六瓣形捲葉紋（形似六爪），根莖與枝頭形似如蚯蚓。
側面紋飾	均為自右向左順時針延伸生長的四峰三谷七波段，波浪式延伸生長的、一上一下翻捲的六瓣形捲葉紋（形似六爪）。均根莖與枝頭形似如蚯蚓頭尾相似。
四側立面紋飾	均為自右向左順時針延伸生長的三峰三谷六波段，波浪式延伸生長的、一上一下翻捲的六瓣形捲葉紋（形似六爪）。均根莖與枝頭形似如蚯蚓頭尾相似。

17. 李孟姜墓誌蓋、墓誌紋飾特徵

盝頂邊飾	無邊飾
斜殺紋飾	斜殺紋飾均由一大二小三朵花頭狀雲朵構成。一大在中心位置為雙腳雲朵，雲頭正視、雲腳在下向左右伸展，二小在其左右對稱分布、均為單腳雲朵，雲頭朝裡、雲腳朝外。
側面紋飾	下側立面由一大六小七朵雲、軸對稱構成，中心位置為正視雙腳雲朵，其左右分別有三朵向中心運行的雲朵，雲頭朝裡、雲腳朝外。左側面、右側面與下側面整體一致，只是在左右兩端相鄰的兩朵雲頭之間上方從外向內各有一朵頭向下降落的稍小的如意雲朵。上側立面又與左、右立側面略同，在其基礎上又在中心位置雙腳雲朵左右上方各增加一朵從外向內向下降落的小如意雲，從而形成七大四小，七大朝上，四小朝向的格局。
四側立面紋飾	四側面均由一大二小三朵花頭狀雲朵構成，與斜殺構圖一致，只是雲朵個體形狀略大斜殺雲朵、也更完美。

18. 安元壽墓誌紋飾特徵

盝頂邊飾	未見蓋
斜殺紋飾	未見蓋
側面紋飾	未見蓋
四側立面紋飾	四側面均以中軸線下端為根莖向左右兩側分枝，波浪式延伸生長二峰一谷三波段纏枝花卉，並非全對稱，有如形似五片長葉狀花瓣、有朵狀花卉，只不過凡谷上的花卉花頭均朝上，峰下的花卉花頭均朝下。

19. 契苾夫人墓誌蓋及墓誌紋飾特徵

盝頂邊飾	文字周圍「回」中心邊飾，每組均為軸對稱，一朵牡丹或稱忍冬花及枝葉。四角左上、左下對稱，右上、右下對稱。
斜殺紋飾	均為軸對稱，從中軸線中下方向左右波浪式延伸生長一谷一峰共四波段捲枝牡丹紋，中軸線中部束腰打結系成綬帶式，其上為花束五朵。每個峰谷內均分支一朵向內側中心位置回捲的牡丹花或菊花，峰下花卉花頭朝上，谷上花卉花頭朝下。
側面紋飾	純陰線刻如意雲紋，除下側立面為12朵外，其餘三側面上、左、右均為10朵如意雲紋。所有雲紋均自右向左向上升騰。

四側立面紋飾	均為自左向右波浪式延伸生長的二峰二谷四波段捲枝牡丹。折枝根莖在左下端，枝頭在右端，從下向上一上一下分叉翻捲牡丹花。均為自左向右波浪式延伸生長的二峰二谷四波段捲枝花卉。根莖均在左下角為折枝，共有四個枝杈，每個枝杈均分支向根部回捲，峰下的花頭朝上、谷上的花卉花頭朝下。分叉處可見兩朵小花或葉子。

20. 執失善光墓誌蓋及墓誌紋飾特徵

盝頂邊飾	無
斜殺紋飾	斜刹均為軸對稱構圖，中部為盛開一朵大型忍冬花，花朵左右向外伸展寬大的枝葉，向外側翻捲。圖案幾乎充滿斜刹空間，僅在左、右上角葉緣之外側減地。葉緣似為「曲波緣」。
側面紋飾	無紋飾。
四側立面紋飾	均為三點式構圖，即中心上半部倒置一朵花葉（葉襯花），左、右角下角各刻一較大的葉片，葉片葉尖向中心位置各占紋飾空間的1/3弱。花葉均誇張簡約，三點式之間空間狹小呈不規則的倒八字形，相鄰的葉緣之間減底。葉緣似為「曲波緣」。

其中忍冬、蔓草紋3例，即韋尼子、新城公主、鄭仁泰墓誌；三葉蔓草2例，即尉遲敬德、蘇斌；爪形蔓草1例，唐河上墓誌；捲枝花卉4例，均為軸對稱，李震夫人王氏、王大禮、李勣墓誌即是，契苾夫人墓誌（軸對稱，中心1朵，左右各2朵，共5朵花）；捲枝花葉紋2例，韋貴妃（珪）（折枝型、有花）、阿史那忠（折枝型）。簡約式花葉紋2例，一為斛斯政則墓誌斜殺，軸對稱構圖、枝莖如雙頭蛇，葉多花少，僅在每個側面中心部位可見1朵花；另一為執失善光墓誌斜殺，僅可一大型簡約式花卉1朵，充滿斜殺空間。捲枝並蒂花1例，即李福墓誌。纏枝花卉1例，即燕妃墓誌。

3. 雲紋：1例，即臨川公主李孟姜墓誌蓋斜殺。

4. 獸面銜忍冬：1例，即張士貴墓誌蓋斜殺。

5. 徽章式圖案：1例。即李勣妻英國夫人墓誌蓋是唯一用徽章式圖案裝飾的，原應有28個徽章。

6. 瑞獸及猛獸捕獵：1例。獨角翼馬、雙角獅形獸、獸逐鹿、獸撲咬鹿1例，即李貞墓誌蓋斜殺處。

另外，斜殺紋飾邊緣由深減地連葫蘆紋圍成的1例，即尉遲敬德夫人蘇斌墓誌蓋。斜殺紋飾邊緣由連心紋圍成的1例，即燕妃墓誌蓋。

（三）側立面紋飾

除墓誌蓋6例側立面無紋飾的（元萬子、岐氏、斛斯政則、李貞、執失善光、翟六娘）外，因定襄縣主墓誌蓋殘蝕嚴重未計入，其餘的共32件墓誌蓋，其紋飾可分為封閉式與開放式2大類。

1. 封閉式：僅有李思摩墓誌蓋側面1例。此墓誌蓋四側立面共有32朵枝莖獨自封閉花朵並列打結相連，每側立面8朵形似蓮花狀花卉圍成封閉式迴圈狀。

2. 開放式：31例。分為忍冬蔓草、花卉、雲紋及其他4個大類。

（1）蔓草忍冬紋：17例，其中非葉非花的4例，即楊溫墓誌、長樂公主墓誌、段簡璧墓誌、韋尼子墓誌。形似多瓣蓮花的5例，即王君愕墓誌、統毗伽可賀敦延陁墓誌（形似欲展開的半只雞翅膀）、牛秀墓誌、張廉穆墓誌、宇文脩多羅墓誌。捲枝纏枝蔓草或忍冬紋2例，即尉遲敬德及夫人蘇娬。爪形或五指形蔓草忍冬紋5例。如張士貴、新城公主、鄭仁泰、趙王李福、唐河上墓誌蓋。捲枝如意雲朵頭形3例，即唐儉、岐氏、元萬子墓誌蓋。

（2）花卉紋：8例，有軸對稱構圖的，也有折枝式的。

其中捲枝纏枝花卉1例，即燕妃墓誌蓋（上、中、下三層均為軸對稱構圖，唯有墓誌底四側面均為折枝型逆時針方向生長）。捲枝花卉3例，均為軸對稱構圖，即王大禮、李震妻王氏、李勣墓誌蓋。

捲枝花葉4例，包括李震墓誌蓋，折枝式，順時針生長，三花瓣形花葉（有學者認為是忍冬花），中心如花蕾、左右側似花瓣或捲葉，此種造型與定襄縣主墓誌蓋側立面相似；韋貴妃（珪）墓誌蓋（葉多花少）；阿史那忠墓誌（葉多花少）；英國夫人墓誌（似花似葉）。

（3）雲紋：3例，其一是臨川公主墓誌，其二是契苾夫人墓誌，其三是李承乾墓誌。

（4）其他：側立面飾幾何紋1例，即薛顗墓誌蓋，側立面為上下兩層，上層是門齒狀20多個「U」字一字型排列，下層為內外兩層每層20餘個倒「△」一字型排列。以鋸齒狀的「△」圍成邊框裝飾圖案的例子在漢代畫像

石中多見，如山東沂南漢畫像石墓「中室東面橫額石刻」下邊框，「前室東面、北面、南面石刻，中室東面、南面石刻」的多以鋸齒紋裝飾上下邊框。[13]

另有墓誌蓋側立面紋飾圖案邊緣左、右、上為幾何紋的2例，即蘇斌、王大禮。

墓誌底側立面紋飾圖案邊緣由幾何紋圍成長方形邊飾的，唯有燕妃墓誌底。墓誌蓋側立面紋飾為圓丘狀多弧雲朵的1例，即李承乾墓誌蓋。

二、墓誌底

昭陵墓誌底文字周圍幾乎無邊飾，有邊飾的僅契苾夫人墓誌1例，文字周圍由4個梯形圍成四出型「回」字邊飾。

墓誌底44件，除李貞墓誌一例為隸書外，其餘均為楷書，占97.7%。其中，留有撰書者姓名的8件，占44件（盒）的18.2%。8件中均有撰者姓名，其中2件還留有書者姓名。僅留有撰者姓名及官職的墓誌6件，分別是：唐儉墓誌（禮部尚書高陽郡開國公許敬宗撰文）、韋貴妃韋珪墓誌（令狐德棻撰文）、李勣墓誌（劉褘之撰文）、阿史那忠墓誌（崔行功撰文）、臨川公主李孟姜、安元壽墓誌（均由郭正一撰文）。既留撰者、又留書者姓名及官職的2件，分別是上官儀撰、張玄靚書張士貴墓誌，崔行功撰、敬客師書王大禮墓誌。

8件留有撰或書者姓名的墓誌中，5件留名在首行標題下，占留名墓誌的63%，分別是：唐儉、韋貴妃韋珪、李勣、臨川公主李孟姜、安元壽墓誌；3件留名在末行，占留名墓誌的37%，分別是：張士貴、阿史那忠、王大禮墓誌。留在首行的比末行的多出2/3。但留在末行的3件中2件均既有撰者、又有書者姓名官職的，1件是僅留撰者姓名官職的。另外崔行功分別為兩個墓主人王大禮、阿史那忠；郭定一為李孟姜、安元壽撰文，而且同一撰文者落款位置一致。如崔行功撰的王大禮、阿史那忠墓誌落款均在末行，郭正一為李孟姜、安元壽撰寫的墓誌落款均留在首行。總體看，留名落款在首行的多於末行。

13　參見《文物參考資料》一九五四年，第八期，第42–68頁圖。

（一）誌底紋飾

昭陵墓誌除去四側面無紋飾的薛賾墓誌1例，還有7件無邊飾的墓誌，有邊飾的共36件。可分為：十二生肖、瑞獸、蔓草忍冬紋、雲紋、花卉紋、動物追逐及捕獵，共6類。

1. 十二生肖

15例，其中包括契苾夫人墓誌上平面文字邊飾，其他還有王君愕、李思摩、統毗伽可賀敦延陁、牛秀、段蕑璧、唐儉、尉遲敬德、蘇斌、李福、宇文脩多羅、程知節、李震、翟六娘、李承乾墓誌底側立面。（圖7-9）

昭陵墓誌十二生肖規格對比圖

昭陵墓誌十二生肖規格對比圖

圖7

昭陵墓誌十二生肖規格對比圖

昭陵墓誌十二生肖規格對比圖

圖 8

昭陵墓志十二生肖長度兩兩對比圖　（單位：釐米）

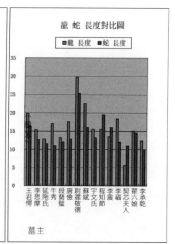

昭陵墓志十二生肖長度兩兩對比圖　（單位：釐米）

圖 9

　　2. 瑞獸、畏獸、瑞禽：6例。楊溫墓誌既有瑞獸9只，又有瑞禽1只、畏獸2只；長樂公主墓誌均為瑞獸；張廉穆墓誌既有瑞獸8例，又有畏獸4例；新城公主墓誌均為瑞獸；鄭仁泰墓誌均為瑞獸；韋貴妃（珪）墓誌既有瑞獸11例，又有畏獸1例。

　　3. 忍冬蔓草紋：4例。即元萬子、張士貴、韋尼子、唐河上墓誌（爪形）。

　　4. 花卉紋：9例。可分4類。

1. 纏枝花卉 2 例，即王大禮墓誌（軸對稱）、燕妃墓誌（折枝型）。燕妃墓誌四側立面紋飾圖案邊緣由幾何紋圍成長方形邊飾，為唯一一例。

2. 簡約式捲枝花葉 1 例。即斛斯政則墓誌，軸對稱構圖，葉多花少，左、右側面及下側面可見 2 朵花，上側面僅中部 1 朵花。

3. 捲枝花卉 5 例。即李震夫人王氏墓誌（軸對稱）、李勣墓誌（軸對稱，枝莖如雙頭蛇）、阿史那忠墓誌（折枝型）、安元壽墓誌（軸對稱）、契苾夫人墓誌（折枝型、逆時針）。

4. 破式花葉 1 例。即執失善光墓誌，三點式構圖，一倒二正破式花葉，一倒位於中部，倒刻一朵牡丹花葉，二正在左右端為破式花葉（是一只完整花葉的 1/2 弱、1/3 強），空白處淺減地

5. 雲紋類：1 例。即臨川公主李孟姜墓誌。

6. 猛獸追逐及捕獵：1 例。即李貞墓誌，誌底上側面、下側面均為獸逐鹿，左側面、右側面均為獸逐獸。

（二）紋飾主題

1. 十二生肖

（1）主體形象及風格演變

生肖均為動物原形，排列順序除李福墓誌外，其它均按子鼠在下、午馬在上居於正中位置，卯兔在左、酉雞在右正中位置的規律布局，按順時針方向運行。

李福墓誌十二生肖排列位置上下、左右均顛倒，但運行方向亦按順時針運行。

（2）陪襯圖案：陪襯圖案共有 9 種形式。

1. 動物處在崇山峻嶺間，山峰尖而高者，占壺門直高的 3/4 強，山頂及山腰均有多幹樹冠的共 3 例。如王君愕、李思摩墓誌、牛秀墓誌。

2. 有只有高大的崇山與雲朵紋，山頂幾乎觸及壺門上封口線，僅有妻統毗伽可賀敦延陁墓誌 1 例。

3. 山脈低矮連綿、樹幹密集、樹冠高大，有 12 個花瓶狀雲紋或忍冬紋間隔，空白處填以雲朵並作減地處理的 1 例，即段蘭璧墓誌。此墓誌每個側面三分成三個長方形，上為多弧狀桃形壺門線，下為地平線，左右為對稱雲紋曲線。

4. 山脈連綿起伏平緩，山峰微尖，多在最上層山脈輪廓線上密集刻上豎短線代表樹木森林，其上有用連綿不斷的多弧線代表樹冠的，樹冠高者幾乎觸及壺門口沿線。1 例，即唐儉墓誌。

5. 用減地透雕的 12 組花瓶狀忍冬花將十二生肖隔開，生肖周圍襯以純雲朵紋。2 例，即尉遲敬德及夫人蘇斌墓誌。

6. 純雲朵紋的 3 例，即契苾夫人、翟六娘、李承乾墓誌

7. 山峰高大、樹木茂盛幾乎擠滿壺門，用勾式雲朵填充留白處後減地，動物幾乎處於陰線刻裡。1 例，如宇文脩多羅墓誌。

8. 有的生肖周圍僅有花頭狀雲朵，個別生肖周圍不僅有花頭狀雲朵、其身下或腳下或多或少或大或小的山石、山脈。2 例，一為程知節墓誌，馬、狗、雞、猴只有雲朵而無山石、山脈，羊、龍、兔、豬、虎、牛山峰小，鼠、蛇身下山峰大；另一為李震墓誌，十二生肖位於壺門內除猴前生長有植物外，其它未見，另外除猴、雞、狗身處雲朵山石間外，其它 9 只生肖壺門內只見雲朵。

9. 十二生肖襯以捲枝並蒂花的僅 1 例，即李福墓誌。

（3）構圖規範：構圖按邊飾和位置可分為 5 種。

1. 十二生肖有在長方形框欄中。3 例，即尉遲敬德墓誌、蘇斌墓誌，段蘭璧墓誌。

2. 十二生肖在壺門中。9 例，即王君愕墓誌、李思摩墓誌、統毗伽可賀敦延陁墓誌、牛秀墓誌、唐儉墓誌、宇文脩多羅墓誌、程知節墓誌、李震墓誌、李承乾墓誌。

3. 十二生肖行走或奔跑在捲枝花卉中間的 1 例，即李福墓誌。

4. 每三只生肖同在長方形側面的 1 例，即翟六娘墓誌。

5. 特殊的 1 例，即契苾夫人墓誌文字邊飾，由 4 個梯形圍成，每 3 只同在一個梯形內，用花朵狀雲紋隔開。

（4）鏨刻工藝：可分為 6 種。

1. 陰線刻與陰刻陽襯並用（陰線刻為主，局部減地陽襯）。陰線刻出生肖形象，僅將頭部或軀體上輪廓線邊緣線以上減地，如貞觀十九年（645）王君愕墓誌、顯慶元年（656 年）唐儉墓誌，貞觀二十一年（647）李思摩墓誌及統毗伽可賀敦延陁墓誌、顯慶五年（660 年）宇文脩多羅墓誌。時間間隔 15 年。

2. 減地陽刻為主，局部再陰線修飾的 2 例，即永徽二年（651）段蕑璧墓誌、程知節墓誌。與其同年刻製的牛秀墓誌卻採用的是純陰線刻。麟德二年（665 年）程知節墓誌陪襯山脈遠比段蕑璧墓誌的小，並處在壺門內。時間間隔 14 年。

3. 深減地陽刻陰線修飾 2 例，占 13%。即尉遲敬德墓誌、蘇斌墓誌。均為顯慶四年（659 年）刻。十二生肖輪廓以外及陪襯雲朵全部採用深減地手法。

4. 每個側立面陰線刻出 3 只生肖後，再襯以捲枝並蒂花並減地。咸亨二年十二月二十七日（此時已到 672 年）李福墓誌 1 例。

5. 淺減地陰刻陽襯 2 例。開元九年（721 年）契苾夫人墓誌、開元二十六年（738 年）李承乾墓誌。時間間隔 17 年。

6. 純陰線刻的 3 例，占 20%。有永徽二年（651 年）牛秀墓誌（襯以樹木山嶽）、麟德二年（665 年）李震墓誌（個別襯以山石花頭狀雲朵）、開元十五年（727 年）刻的翟六娘墓誌（襯以雲紋）。時間間隔 76 年之久（附表八～一二）。

附表八　昭陵墓誌紋飾十二生肖圖案規格一覽表

墓主	墓誌 邊長	墓誌 高厚	鼠 長	鼠 高	牛 長	牛 高	虎 長	虎 高	兔 長	兔 高	龍 長	龍 高	蛇 長	蛇 高	馬 長	馬 高	羊 長	羊 高	猴 長	猴 高	雞 長	雞 高	狗 長	狗 高	豬 長	豬 高
王君愕	89	13.8	9.5	6.5	16.6	9.6	17	8.6	10.8	7.6	20	8.6	16.4	6	18	8.6	13.1	8.8	8.3	9.8	18.6	7.1	18.7	7.6	12.5	7.5
李思摩	64.5	13	12.5	4.2	13.5	8.6	14.8	6.1	7.5	4.1	15.3	8.6	12.7	4	13.4	8	11	9	10	7	11.5	7.2	14	8	10.4	8
統毗伽可賀敦延陁	59.5	10.5	11	4	10	5.4	12.4	5.2	11	4.2	12.8	6	11.5	3.5	13.5	6.1	12.5	6.1	8.4	5.5	11	5.8	11	6.1	10	5.2
牛秀	70.5	13	10.8	3.5	7	6.5	16.8	5.8	12.8	6.2	11	6	11	4.2	9	7	11.4	6.1	9.2	7.2	6.7	7.5	7.8	7.5	7.5	5.5
段蘭璧	65.5	19.5	8	4.6	12	8.4	8.3	10	13.3	5.4	13.2	10.5	12	9	11.8	10	11.4	10.4	9	12	6.7	8	10	13.3	6.4	
唐儉	72.5	12	10.5	3	14	7.8	18	6.5	12	4.4	17.5	5.5	12.8	6	15.2	7	16.4	7.2	13	6.2	12.4	6	16	6	14.5	5.5
尉遲敬德	119	23	15	5.2	16.8	15	24	12.4	12	5.6	29.8	12	25.3	11	15.2	15.8	12.7	11.4	6	9.6	14	8.8	14.8	11.5	16.2	8.8
蘇斌	99.1	20	9.4	4.2	11.5	11.1	7.5	11	5.5	6.5	22.6	11.5	16	9.8	10	13.8	9.8	9.8	8	5	9.9	7.2	8.5	7.8	9.8	7
宇文脩多羅	59	13.5	12.4	4.7	11.5	7.1	14.1	8.3	12	5.6	15.5	6.5	13.2	6.7	13	7.8	12.5	7.9	13.6	9	12		15	6.5	13	6.8
程知節	79	15	12	4.4	10.5	7	10.8	8	11.5	6.5	15.5	8.6	19.5	7.5	12	9.6	10	9.4	8	7.8	7	7	9.5	7.6	10.5	7
李震	83	12.5	13.5	5	12.2	9	19.5	6.3	12.5	6	15	6	16	6.2	14	9.2	15	8	9	6	16	6.2	8		16	6.2
李福	112.5	17	14	6.5	15.4	8.5	14	7	9	7	18.4	8.5	12	7.5	17	8.5	13.5	9.4	11.3	7.9	13.3	10.3	16.5	7.5	15	6.2
契苾夫人	72	13	6.1	4.2	6	5.5	5.8	8	4.5	5.4	5.6	6.8	11	4.5	6.3	5.2	6.4	5	4.8	6.2	5.5	8.1	5	7.2	7.7	5
翟六娘	59	12.5	8.6	2.6	13	7.5	15	7.2	7.4		17	6.2	16.2	6	14.6	6			13	6.2	11.4		14.7	5.2	12.8	6.5
李承乾	50	9.5	9.5	4	11.4		6	6.8	8.4	4.8	12.4	6.5			6.5	6.8	5.6	6.6	8.7	6.2	10		6.5		10.2	6.2

附表九　昭陵墓誌紋飾十二生肖圖案總覽

墓主	埋葬時間	紋飾內容特徵 生肖圖案	紋飾內容特徵 陪襯圖案	紋飾內容特徵 構圖規範	鏨刻工藝	圖案風格
王君愕	貞觀十九年十月十四日（645）	生肖為動物原形，多為行走、奔跑狀，鼠伏臥欲起，虎、兔、龍、雞、狗行走，牛、馬、羊奔跑，猴蹲坐。	尖而高的群山頂部絕大多數有樹木，樹冠以上空間填充雲朵。	生肖位於寬扁的壺門內，壺門寬25.8–27.3釐米、高10.3–11釐米、底部寬15.5–17釐米，底未封口。	減地陽刻1/2空間，陰線刻出生肖大部分（一般減地陽刻出動物頭部）	生肖生動寫實稍帶誇張，如兔、雞體型略大。
李思摩	貞觀二十一年四月二十八日（647）	生肖動物原形，鼠伏臥，牛、雞站立，虎、龍、馬、羊、猴、豬行走，兔奔跑（跳躍）。	群山、樹木、雲朵	生肖位於下不封口的壺門內，壺門寬18.3–19.3釐米、高10–10.5釐米、底部寬9.6–11釐米。	減地陽刻占1/3弱的空間，大多數生肖減地刻出上部輪廓。	生動寫實，該大的大、該小的小。
統毗伽可賀敦延	貞觀二十一年（647）	生肖動物原形。鼠、牛、狗伏臥，兔、馬、羊、豬奔跑，虎、龍、猴行走，雞站立。	只有高大的群山、雲朵，但無樹木，這是昭陵墓誌中唯一沒有樹木的一例。	生肖位於下不封口的壺門內，壺門寬15.5–19.2釐米、高6釐米、底部寬9.6–14.7釐米。	群山頂部輪廓以上減地刻出雲朵，減地部分僅占1/4的空間。	寫實，但線條簡約。

牛秀	永徽二年四月十日（651）	生肖動物原形。鼠伏臥，虎、兔、龍、羊奔跑，牛、馬、猴、狗、豬行走，雞站立。	群山、枝葉、樹木、雲朵。	生肖位於寬扁的壺門內，壺門寬18.8–19.5釐米、高9釐米、底部寬12.5–14釐米，底未封口。	墓誌蓋淺減地，墓誌底純陰線刻。	生肖線條簡約、拙樸、稚氣。
段蘭璧	永徽二年八月二十三日（651）	生肖動物原形。鼠伏臥，虎、狗蹲坐，兔、豬奔跑，馬、羊站立，雞、猴行走，蛇飛翔，兔形體過大、超過牛、羊、馬，猴前後各有一杆古樹，狗頸繫飄帶。	雲朵周圍減地，減地空間占2/3至4/5的空間。生肖腹部以下為山嶽樹木。	把長61、寬13釐米墓誌四側面框欄內三分為長19.3–21釐米的空間中、上為多弧形中間出尖的壺門狀。應是12組軸對稱的花瓶狀忍冬把十二生肖隔開。	減地陽刻刻出生肖動物外形及山峰、樹冠、雲朵輪廓，陰線刻細部。	生動寫實、逼真。
唐儉	顯慶元年十一月二十四日（656）	生肖動物原形。生動寫實，鼠伏臥，牛站立，豬、虎、兔、龍、馬、羊、雞、狗奔跑，猴行走，蛇飛行。	連綿的山脈、連續不斷地多弧形樹冠及雲朵紋。	生肖位於寬扁的壺門內，壺門為多弧線未出尖，寬18.2–20釐米、高7–8釐米，底未封口。	減地刻出樹冠以上部分，占1/6–1/2的空間。	生動寫實。
尉遲敬德	顯慶四年四月十四日（659）	生肖動物原形。生動寫實，幾乎全為站立、行走狀，只有兔子為跳躍式奔跑，猴子蹲坐，龍張牙舞爪、尾巴纏繞左後腿（昭陵唯一一例）。	生肖之間用12株形似花瓶樣忍冬紋隔開，生肖周圍為深減地雲朵紋。	生肖刻於長39.5、寬16.3釐米的長方形細線框欄內，均匀分布在長118、寬16.3釐米的長方形框欄內。生肖之間用形似花瓶狀忍冬或三葉蔓草左右隔開。	深減地陽刻刻出生肖動物、雲朵、忍冬紋，陰線刻細部。	生肖生動寫實，比例準確，大小適度。
蘇斌	顯慶四年四月十四日（二次葬）（659）	生肖動物原形。寫實中有誇張，個別動物過於纖細，兔子佇立眺望，無奔跑者。	生肖之間用12株形似花瓶樣忍冬紋隔開，生肖周圍為深減地雲朵紋。	生肖刻於長31寬14釐米的長方形細線框欄內，生肖之間用形似花瓶狀忍冬或三葉蔓草左右隔開。	深減地陽刻刻出生肖動物、雲朵、忍冬紋，陰線刻細部。	生動寫實，個別極為纖細。
宇文脩多羅	顯慶五年五月三日薨（660）	生肖動物原形。寫實生動、略帶誇張。	以大而高的山嶽樹木為主，除鼠、牛、豬、羊、馬、猴壺門上沿封口線下有個別雲朵外，其餘均無雲朵紋。	生肖位於深腹壺門內，壺門上寬16.5–17釐米、底不封口寬9.5–10.5釐米、高10.5釐米。	減地陰刻為主，減地刻出最高層山峰、樹冠輪廓，生肖幾乎全為陰線刻，占3/4的空間。	生肖形體比例反常規，如鼠、兔形體較大，而龍、虎、狗較小

程知節	麟德二年十月二十二日（665）	生肖動物原形。以站立、蹲坐、行走為主，只有兔子為奔跑狀。	以大型花朵狀雲紋為主，有一部分生肖腳下有山嶽、樹木，山嶽形如饅頭狀，僅占空間。	生肖位於桃形「缽」式壺門內，壺門上寬 17.5–20、底不封口寬 10–12.5 釐米、高 9–10 釐米	減地陽刻為主，刻出動物及雲朵輪廓，陰線刻細部。	生動寫實，個別略帶稚氣。
李震	麟德二年十月（665–666）	生肖動物原形。鼠伏臥，雞站立，猴蹲坐，牛、馬、羊、虎、龍行走，兔、狗奔跑。	雲朵狀花頭紋。	生肖位於桃形「缽」式壺門內，壺門上寬 23.5–24、底不封口寬 14–17 釐米、高 11 釐米。壺門寬變。	均為陰線刻	動物寫實，個別十分稚氣、刻工一般。
李福	咸亨二年十二月二十七日（672）	生肖動物原形。但個體之間比例失真，比如，鼠與豬同大、兔比鼠小與。	生肖之間襯以三峰二谷五波段並蒂花卉紋。	生肖刻於長 107.2、寬 13 釐米的長方形框欄內，中心生肖與前後生肖間距 27.5–30 釐米	減地陽刻為主，刻出生肖、纏枝花卉輪廓，陰線刻出細部	動物生動寫實略帶誇張。
契苾夫人	開元九年二月二十五日（721）	生肖動物原形。整體形體均稍小，且比例失調，動物之間大小相當，鼠的軀體與牛、豬同大，兔的大小比虎龍稍小與羊大小相當。	用雲狀花頭紋把生肖動物隔開。	生肖分別刻於四個梯形圍成的「回」字形邊飾內。梯形上邊長 53.6、下邊長 65.3、直高 6 釐米。	減地陽刻為主，刻出生肖、花卉輪廓，陰線刻出細部。	簡約不精細，形體誇張，該小的過大。
翟六娘	開元十五年二月二十九日（727）	生肖動物原形。生動寫實，馬剪鬃縛尾（昭陵唯一一例），虎、兔、龍、馬、羊、狗奔跑，鼠、雞伏臥，猴蹲坐欲取包裹。	雲頭狀花朵、雲腳向外放射排列把生肖動物隔開。	生肖散刻在墓誌四側，長 52.4、寬 6.3 釐米的立面上，中心生肖與其前後生肖間距 2.5–9 釐米。	均為陰線刻。	寫實、大小適度。
李承乾	開元二十五年五月二十九日（738.6.20）（二次葬）	生肖動物原形。生動優美、勁健，多為伏臥、蹲坐狀，只有牛、豬、狗行走，雞站立。	朵狀多弧雲（如節節蟲）紋。	生肖分別為位於 12 個獨立的壺門內，壺門深腹、近長方形，高 7.4 釐米、寬 14–14.6 釐米、底 9.4–11 釐米。	減地陽刻為主，陰線刻細部。	華麗富貴、繁簡得當，動物靈活生動。

附表十　昭陵墓誌紋飾十二生肖圖案形態變化一覽

項目／墓主	鼠	牛	虎	兔	龍	蛇	馬	羊	猴	雞	狗	豬	備註
王君愕	伏臥似起	奔跑	行走	行走	行走	捲曲雙環狀	奔跑	行走	蹲坐	奔跑	奔跑回首	低頭行走	奔跑、行走各4。
李思摩	伏臥覓食	立姿	行走	奔跑	行走	纏繞三周	行走	行走	行走	似立似走	行走	欲行走	奔跑7，馬帶「官」字 蛇似飛行，狗脖頸繫項圈。
統毗伽可賀敦延陁	伏臥欲吃食	伏臥	行走	奔跑	似行走	纏繞兩周	奔跑	奔跑	似起似蹲	立姿	伏臥	奔跑	奔跑4，蛇似飛行。
牛秀	伏臥	行走	奔跑	奔跑	奔跑	纏繞三周	行走	奔跑	似立似走	立姿	似立似走	立姿欲行	奔跑4，猴前後各有一高幹樹，狗頸繫飄帶。
段蘭璧	伏臥	立姿	蹲姿	奔跑	行走	纏繞兩周	立姿	立姿	行走	似走似跑	蹲姿	奔跑	奔跑2，立姿3，蛇首尾上舉，軀體呈節節狀。
唐儉	伏臥山頂	立姿	奔跑	奔跑	奔跑	纏繞兩周	奔跑	奔跑	行走	似走似跑	奔跑	奔跑	奔跑7，蛇首尾上舉似飛行，猴似狒狒
尉遲敬德	似立似走	立姿	立姿	奔跑	行走	單環狀	立姿	立姿	蹲座	立姿	低頭覓食	似立似走	奔跑1、立姿5。
蘇斌	似伏似起	行走	似立似走	站立眺望	似立似走	捲曲雙環狀	立姿	行走	行走	立姿	行走回首	似行走	無奔跑
宇文脩多羅	伏臥	行走	似立似走	奔跑	奔跑	纏繞兩周	奔跑	奔跑	似行走	似立似走	奔跑	奔跑	奔跑6
程知節	伏臥	立姿	蹲姿	奔跑	似立似走	單環狀	行走	似立似走	蹲姿	抬腿欲行	蹲姿	立姿	奔跑1，蛇身飾網格紋。
李震	伏臥	似立似走	行走	跳躍奔跑	行走	單環狀	行走	行走	蹲坐	立姿	奔跑	奔跑	奔跑3，蛇身飾網格紋。
李福	伏臥似起	奔跑	行走	奔跑	行走	纏繞四周	奔跑	奔跑	似立似走	行走	奔跑	奔跑	奔跑6
契苾夫人	伏臥似起	立姿	蹲姿	蹲姿	蹲姿	纏繞三周	行走	似立似走	蹲坐	立姿	蹲姿	立姿	無奔跑，蛇身飾網格紋。
翟六娘	伏臥欲吃食	立姿	奔跑	奔跑	奔跑	Z字形	奔跑	奔跑	半蹲半起	似伏似起	奔跑	立姿	奔跑6，猴欲取其前一包裹。
李承乾	似起似蹲	行走	蹲姿	伏臥	行走	纏繞兩周	似伏似起	伏臥	蹲姿	立姿	夾尾行走	行走	無奔跑，蛇身飾網格紋。

附表十一　昭陵墓誌紋飾十二生肖圖案姿態匯總表

項目／墓主	伏臥	伏臥似起	蹲坐	似蹲似起	站立	似立似走	行走	似走似跑	奔跑	纏繞
王君愕		1	1				5		4	1（雙環）
李思摩	1（覓食）				1	1	7		1	1（纏繞3周）
統毗伽可賀敦延阤	3（覓食1）			1	1		2		4	1（纏繞2周）
牛秀	1				1	3	2		4	1（纏繞3周）
段蕑璧	1		2		3		2	1	2	1（纏繞2周）
唐儉	1				1		2		7	1（纏繞2周）
尉遲敬德			1		5	2（低頭覓食1）	2		1	1（單環）
蘇斌	1				3（眺望1）		5			1（雙環）
宇文脩多羅	1						2		6	1（纏繞2周）
程知節	1		3		2		1		1	1（纏繞1周）
李震	1		1		1		4		3	1（纏繞1周）
李福	1						3		6	1（纏繞4周）
契苾夫人	1		5		3		1			1（纏繞3周）
翟六娘	1	1		1	2				6	1（「Z」字形）
李承乾	2	1	2	1	1		4			1（纏繞2周）

附表十二　墓誌紋飾十二生肖圖案分述

1. 王君愕墓誌紋飾十二生肖圖案分述

上側面	羊	抬頭縮頸似走似跑，環形大盤角豎於頭頂耳向後貼體，目圓睜平視前方，鼻翼開張，閉嘴，軀體比例準確、適當，公羊標誌明顯，短尾自然下垂。右前腿抬起欲朝前邁步，左前腿、右後腿向前斜伸欲落地，左後腿向後蹬掌心欲離地。
	馬	俯首伸頸，兩耳間的鬃毛中分，鬣鬃向後飄揚，軀體健美、馬頭骨骼清晰俱有較強的骨感，目圓睜向前斜下視，張口露齒、鼻翼開張，氣勢非凡，背脊線與腹線向下起弧，兩前腿同時提起欲向前刨地下落，兩後腿向後猛蹬掌心向外欲回收，一副奔躍式的姿態。長尾鬆散向後平拖，公馬標誌明顯。
	蛇	素身，頭高抬，張嘴露齒口吐蛇信，目圓睜平視前方，耳向後貼體，腹部有短橫線紋，軀體纏繞兩周尾巴向後斜伸。
下側面	牛	大踏步奔跑，頭大、脖頸粗短、軀體健美壯碩，肩部高於頭頂，四肢粗壯有力，四蹄較大，有公牛標誌，尾巴向後平拖。右前腿高高抬起欲朝前邁步，左前腿向前斜下伸欲著地，右後腿向前斜伸欲著地，左後腿向後猛蹬掌心向外欲回收。軀體除頭部與背脊線以上減地陽刻外，其餘部分均為陰線刻。
	鼠	似伏似起，抬頭伸頸尖嘴緊閉，目圓睜平視前方，小耳豎於頭頂稍向後傾斜。軀體稍大，兩前腿向前平伸掌心向下欲著地，兩後腿微屈似起，尾巴從後向前伸出。
	豬	行走狀，形體高大，鬃毛豐厚，軀體瘦勁、四肢細長，低頭目視斜下方，尖嘴微張獠牙外露，耳耷拉，長尾自然下垂。右前腿抬起欲朝前邁，其餘三腿斜立，軀體前低後高，似覓食。
左側面	龍	行走狀，頭頂雙角細長、肩有雙翼，抬頭挺胸，頭小眼大，口闊，張口露齒吐舌，脖頸細長呈反「S」形，頸帶幾何紋項圈飾火焰珠紋，軀體瘦勁，尾巴長度與軀體相當，微彎屈向後斜上伸、尾端上捲，右前腿向上高舉掌心向上向前欲朝前邁步，左前腿、右後腿向前斜下伸抓地，左後腿向後蹬。
	兔	奔跑狀，頭大、耳粗短豎於頭頂、軀體胸寬腰細，短尾上翹，軀體前低後高，呈奔躍狀。
	虎	虎面相幼稚，自右向左行進，頭向左側平視，目圓睜嘴緊閉，軀體健壯，四肢勁健有力，尾巴粗且長，彎曲向後平拖、尾端上捲。兩前腿、右後腿向前斜伸左後腿向後蹬，掌心已經離地
右側面	狗	奔跑狀，奔跑中向後猛回頭，頭大嘴長、兩耳尖向前耷拉，目圓睜平視後方，閉嘴，軀體瘦勁、四肢細長，兩前腿向前斜伸欲落地，兩後腿向後猛蹬掌心朝上欲回收，尾巴似蛇尾向後平拖。
	雞	雞奔跑狀，頭頸與軀體均向前平伸，右前腿提起爪心向下欲朝前邁步，左腿向後斜蹬爪心朝外欲回收。羽毛翎尾向後飄揚，一副疾速奔跑爭鬥、好鬥的公雞躍然紙上。
	猴	猴子蹲坐欲吃食物。右前肢曲折手握一物與嘴邊，口中似已咬一口正在咀嚼，頭圓毛髮稀疏，面相似狒狒，目視食物，左臂自然下垂，右下肢半屈半伸腳掌向前伸出，左後肢曲折小腿直立腳掌著地，左臂順右小腿向下手扶腳面。尾巴短小向後平拖於地。

2. 李思摩墓誌紋飾十二生肖圖案分述

上側面	羊	行走狀。雙角粗壯微彎，全身羊毛濃密細長，右前腿提起欲朝前邁，其餘三腿直立著地，抬頭目視前方，口微張。
	馬	行走狀。俯首伸頸、頸呈弧線形，跨步向前。馬頭稍大，豎耳、兩耳間的鬃毛敷於額前，披鬃，目圓睜、口微張，低頭用力前行。右側前腿提起掌心朝後欲回收，右後腿提起掌心朝下欲落地；左側前腿直立著地，左後腿提起、掌心朝外欲回收。
	蛇	軀體稍粗，軀體纏繞三周，尾巴粗短、身有稀疏的斑點紋，頭大，小圓目、張口吐蛇信，脖頸飾幾何紋項圈。
下側面	牛	立姿，總體前高後低，肩部隆起稍高於頭頂，頭微抬、目光平視前方，閉嘴，雙角微彎向左右平伸，，軀體壯碩，四肢粗短，背脊線與腹線幾乎平直微下垂，公牛特徵明顯，長尾自然下垂。右後腿微屈似作休息狀，其餘三腿直立。寬闊的胸部、隆起的肩部極富力量感。
	鼠	伏臥狀。鼠頭前斜放一盛食物的杯具，鼠嘴正對杯具左嗅食、吃食狀。鼠豎耳、目圓睜、軀體碩大，弓背，四肢扒地，長尾自然拖於身後。
	豬	走狀。頭小、軀體瘦勁脖頸細長呈反「S」形，脖頸帶幾何紋項圈並飾有火焰珠紋。頭頂雙角、肩有雙翼、背有鋸齒形鰭，軀體與四肢比例適當，勁健有力，右側兩腿均靠前斜伸，左側兩腿腿向後斜伸蹬地，尾巴彎曲向下。
左側面	龍	行走狀。頭小、軀體瘦勁脖頸細長呈反「S」形，脖頸帶幾何紋項圈並飾有火焰珠紋。頭頂雙角、肩有雙翼、背有鋸齒形鰭，軀體與四肢比例適當，勁健有力，右側兩腿均靠前斜伸，左側兩腿腿向後斜伸蹬地，尾巴彎曲向下。
	兔	奔跑狀，頭大、耳粗短豎於頭頂、軀體胸寬腰細，短尾上翹，軀體前低後高，呈奔躍狀。
	虎	漫步行走狀，頭圓、雙耳豎於頭頂，目圓睜平視前方，閉口，軀體豐腴四肢勁健有力、比例準確，長尾向後平伸、尾端上捲，右側兩腿靠前斜伸，左前腿著地，左後腿向後蹬與回收向前
右側面	狗	行走狀。抬頭、脖頸帶項圈，軀體瘦勁，四肢細長，頭小、耳短、目圓睜、平視前方，跨步行走，右側兩腿均靠前斜伸，左側兩腿直立，行走在樹木山林中，尾巴微向下平伸尾端上捲。
	雞	行走狀。立於山林樹木間，頭高尾低、抬頭目視前方軀體瘦小，羽毛細小，稀疏的長尾翎羽微翹右腿在前左腿在後站立。臺門內天地之間上有如意雲，下有崇山峻嶺樹木。
	猴	行走狀。頭小、目圓睜、小耳豎起、嘴短緊閉、胸部寬闊厚實、形似黑猩猩，右臂曲折手握一物於眼前似在觀賞，左前肢斜撐，兩後一前一後著地，右前腿在前直立、左後腿在後蹬地與回收。

3. 統毗伽可賀敦延陁墓誌紋飾十二生肖圖案分述

上側面	羊	飛奔狀。抬頭伸頸，大盤角粗壯，角根部有環狀節節，目圓睜、閉嘴。軀體前低後高，兩前腿向前斜伸蹄欲著地，兩後腿向後猛蹬、後蹄因超出壺門線而未刻，尾巴向後揚起。周圍有 7 座山，近小遠大，最遠處山峰間填充減地勾式雲。
	馬	奔躍狀。前低後高，抬頭伸頸，目光平視前方，小耳豎於頭頂，兩耳間鬃毛中分，如昭陵六駿中的青騅和特勤驃。馬的背脊線與腹線微向下起弧，軀體比例適當，馬頭骨骼輪廓清晰，極富骨感美感。兩前腿一高一低（右前腿在上、左前腿在下）向下彎曲欲著地，兩後腿向後猛蹬平伸欲回收。腹下頭前、身後可見 8 座山峰，近小遠大。
	蛇	空中滑翔狀。軀體纏繞成雙環狀，頭從其左側向前平伸，尾巴從其右後向後平伸，張口吐蛇信，嘴尖、目圓，脖頸與腹部粗細相當，素身。周圍有大小山峰 8 座。
下側面	牛	臥姿。頭抬起，目光平視前方，軀體健壯，兩前腿向前平伸伏地，兩後腿曲折於腹下，軀體處於群山環抱中，山頂幾乎觸及壺門上線，山峰 7 座，近小遠大。山頂上留白處減地陽刻出勾式雲。
	鼠	吃食狀。鼠嘴前有一瓶狀器具橫置地上，其左下方有兩座小山，身前後各有一座稍大的山峰，軀體右側有四座大山，最大者頂部接近壺門線，山頂兩側填充勾式雲 5 朵。山頂上部及雲朵為減地陽刻。
	豬	奔跑狀。前高後低，抬頭伸頸，目視前方，軀體粗壯，兩前腿向前斜下伸，兩後腿向後猛蹬掌心朝外欲回收，尾巴向上揚起，一副跳躍式奔跑的姿態活靈活現。
左側面	龍	立姿。抬頭挺胸，頭頂雙角向後平伸，角根部有環狀節節，角尖細長、末端上捲，頭頂一撮鬣毛向後飄揚，目圓睜、口微張吐雲氣。脖頸呈反「S」形，鳳眼眺望遠方，軀體瘦勁、胸稍寬，四肢細長，長尾向後平伸、尾端上捲。兩前腿向前斜伸掌心著地，右後腿直立、左後腿向後斜蹬掌心欲離地。前後有大小 5 座山峰，其上填充減地勾式雲。
	兔	飛奔狀。軀體較大，前稍低，頭圓，兩耳粗短豎於頭頂，目圓睜、嘴緊閉，伸頸、頸粗壯，胸寬腰細、勁健，兩前腿向前斜伸、掌心向下欲著地，兩後腿向後猛蹬掌心向上欲回收。軀體伸展拉開，尾巴向上揚起。它把一隻風馳電掣如閃電般飛奔的瞬表現的生動、準確。
	虎	立姿。抬頭伸頸，平視前方，兩耳豎於頭頂，目圓睜、口微張，素身，胸寬腰細，長尾向後平拖、尾端上捲，兩前腿向前斜伸掌心著地，兩後腿直立，近處有小山 4 座分散在虎前身後，遠處有高大的山峰 5 座，最高者接近壺門上封口線。
右側面	狗	臥姿。抬頭、伸頸，耳尖朝前耷拉，小眼平視前方，長嘴緊閉，兩前腿斜置胸前、兩後腿曲折於腹下，長尾拖於身後，尾端上捲。身前有小山 2 座，右側有高大的山 4 座，中部山頂幾乎觸及壺門上沿線。最上沿的山頂輪廓線以上部分填充減地勾式雲。
	雞	立姿，鳴叫狀。抬頭挺胸，目光平視前方，尾翎羽翹起，軀體前高後低，近處有小山 3 座，遠處有高大的山峰 5 座，山頂以上部分填充勾式雲，留白處減地。
	猴	似起似蹲。前高後低，抬頭遠望前方，頭小、目圓睜、耳大、最粗短，兩前腿向前斜伸，右前腿在前，左前腿稍在後，兩後腿似起似蹲，胸寬腰細、勁健有力，尾巴向後揚起。處於群山環抱中，群山 6 大 3 小，小者位於近處，大者在遠處。

4. 牛秀墓誌紋飾十二生肖圖案分述

上側面	羊	軀體騰空飛奔狀，頭大軀體瘦勁、四肢細長，抬頭縮頸，頭頂粗壯的大盤角，角根部有環狀節節，耳朵向後貼體，目圓睜平視前方，閉嘴。兩前腿向前斜伸、掌心向下蹄欲著地，兩後腿向後猛蹬、掌心朝外欲回收，尾巴向後揚起。
	馬	馬行走狀，右側兩腿同時抬起欲朝前邁步，左側兩腿稍靠後直立，尾巴蓬鬆向後斜拖。馬俯首伸頸，頭小、頸長，披鬃，兩耳豎於頭頂、兩耳間鬃毛中分，胸肌寬闊，軀體俊美，目圓睜、鼻翼開張、嘴巴緊閉，一副鎮定自若的神情。
	蛇	蛇頭小、頸粗、脖頸飾飾網格紋，軀體纏繞呈三周，背部素身、腹部錐刺紋，尾巴向後平拖。抬頭、張口、口吐蛇信，目圓睜，小耳向後貼體。
下側面	牛	牛行走狀，抬頭縮頸目視前方，頭頂雙角微彎向上，嘴巴緊閉，頭小、軀體健壯，肩部隆起，右前腿提起欲朝前邁步，左側兩腿稍靠後斜立，右後腿微屈、掌心欲落地，尾巴粗壯自然下垂。
	鼠	鼠伏臥，頭小、耳大豎於頭頂，鳳眼、尖嘴，一副小心翼翼的神情。軀體肥胖，四肢粗短，尾巴粗壯向後平拖。
	豬	豬頭小軀體肥大與牛相當，抬頭縮頸目視前上方，尖嘴緊閉，大耳向下貼體，四肢細長，右前腿提起欲朝前邁步，其餘三腿直立，尾巴自然下垂。
左側面	龍	龍飛奔狀，脖頸呈反「S」形，口大張、露齒吐舌，目圓睜俯視前下方，頭頂雙角，背有火焰狀鰭，脖頸帶項圈並飾火焰珠紋，軀體前低後高，兩前腿向前平伸、掌心朝下欲著地，兩後腿向後猛蹬掌心朝外欲回收，四肢幾乎與腹部齊平。尾巴向後揚起。
	兔	兔奔跑狀，軀體較大稍比虎小，頭高抬長耳向後斜，閉嘴，目圓睜向前眺望，四肢粗短，右前腿向前上斜伸欲朝前跨步，左前腿向前斜下伸，欲落地，兩後腿向後猛蹬掌心朝外欲回收，尾巴向後揚起。
	虎	虎奔跑狀，頭大、軀體粗壯、四肢粗短，尾巴粗而長向後拖出、微微揚起。身飾虎斑紋。虎面相幼稚，頭圓、脖頸粗短雙耳豎於頭頂，目圓睜平視前方，閉嘴。兩前腿向前平伸掌心朝下欲著地，兩後腿向後猛蹬掌心朝外欲回收，四肢幾乎與腹部齊平。
右側面	狗	狗似立似走，右側兩腿稍靠前斜立，左前腿直立，左後腿向後用力蹬地，掌心欲離地，狗頭似羊頭，兩耳豎於頭頂，目圓睜平視前方，脖頸繫項圈飄帶，飄帶向後上方飄揚，尾巴極短似兔尾。軀體短小，四肢細長。
	雞	雞站立，抬頭挺胸，目圓睜仰望天空，似鳴叫狀，雞冠高大，羽毛豐滿，兩腿粗壯，右腿在前、左腿在後直立。造型瘦勁優美。
	猴	猴似立似走，四爪著地，兩前肢稍長向斜下方著地，兩後腿粗短微屈左後腿在前、右後腿在後。猴頭圓，抬頭縮頸目視前方，嘴巴緊閉，軀體前低後高、胸寬腰細，短尾向後揚起。其身前後各有一棵獨杆大樹。

5. 段蘭璧墓誌紋飾十二生肖圖案分述

上側面	羊	羊站立狀。兩後腿併攏直立、兩前腿稍微分開站立，抬頭縮頸、平視前方，大彎角呈節節狀，閉嘴，軀體勁健四肢比例準確，短尾下垂貼體。
	馬	馬站立狀。兩後腿併攏直立，兩前腿稍微分開站立。馬頭骨骼清晰，俯首伸頸，目圓睜、嘴微張，軀體勁健，四肢比例準確，尾巴自然下垂。馬的造型極富美感。
	蛇	蛇軀體纏繞兩周首尾上翹，呈飛行狀，抬頭伸頸目視前上方，張嘴露齒、口吐蛇信。頭大、頸細飾有幾何紋，軀體粗細得當比例準確，素身呈節節蟲狀。
下側面	牛	牛立姿，後腿並列直立，兩前腿被脖頸下下垂的肉垂隔開直立，肉垂較大幾乎觸地。頭微抬，肩部隆起似山包，頭小頸粗、軀體健碩，雙角微彎向左右斜伸、目圓睜、口微張，整體造型優美中透出健美的氣息。牛的造型與唐儉的形似。
	鼠	鼠伏臥於山頂抬頭縮頸、目圓睜窺視前上方，小圓耳豎於頭頂，閉嘴，頭大身肥，四肢扒地伏臥，弓背，尾巴向後平拖。鼠的造型與唐儉的形似。
	豬	豬騰空飛奔狀，軀體騰空，四肢幾乎與腹部齊平，抬頭縮頸奮力向前，目圓睜平視前方，張嘴露齒獠牙上捲，吐舌，頭小身肥、四肢細長，兩耳向後貼體，兩前腿向前平伸掌心朝下欲著地，兩後腿向後猛蹬掌心朝外欲回收。尾巴環捲一周向後揚起。鬃毛粗短密集。豬的造型與唐儉的形似。
左側面	龍	龍行走，俯首伸頸，頸帶幾何紋項圈並飾火焰珠紋，頭頂雙角，背有鰭，軀體瘦勁，四肢細長，尾巴向上揚起翻捲朝前、置於後背之上、尾端向下向後環捲。
	兔	兔奔跑狀，抬頭縮頸目視前方，兩耳豎於頭頂向後傾斜，頭大頸粗、軀體瘦勁，目圓睜、嘴緊閉，軀體前低後高，兩前腿向前平伸，兩後腿向後猛蹬掌心朝上欲回收，尾巴向上揚起。
	虎	虎蹲坐，兩前腿直立兩爪撐地，兩後腿曲折腹下蹲坐，長尾從左後腿內側向上彎曲伸出形似「S」，尾端環捲。虎抬頭伸頸，目圓睜、平視前方，閉嘴，身飾虎斑紋。
右側面	狗	狗蹲坐，抬頭平視前方，兩耳豎於頭頂、耳尖向前耷拉，長嘴緊閉，兩前腿直立撐地，兩後腿曲折蹲坐於地，長尾向前從其右側伸出平放地上。
	雞	雞奔跑狀，抬頭伸頸目視前方右腿在前斜伸爪心向下欲抓地，左腿向後斜伸爪心朝上欲回收，長尾向後揚起，雄雞特徵不明顯。
	猴	猴行走狀，頭小、脖頸粗壯，軀體瘦勁，胸寬腰細，兩後腿稍粗，面相似狒狒，目圓睜平視前方，長鼻、嘴微張，右前肢向前斜伸爪心朝下欲抓地，左側兩腿直立，右後腿向後斜蹬掌心已經離地欲回收。尾巴向後平拖，微微揚起。

6.唐儉墓誌紋飾十二生肖圖案分述

上側面	羊	羊騰空飛奔狀，抬頭縮頸目視前方大彎角豎於頭頂，目圓睜、嘴緊閉、軀體肥美，前低後高，四肢細長，兩前腿向前斜伸掌心朝下欲著地，兩後腿向後猛蹬與腹部齊平、掌心朝外欲回收，短尾向上揚起。
	馬	馬奔躍狀，俯首伸頸奮力向前，脖頸呈弧線形，兩耳豎於頭頂，目視前下方，張嘴露齒，兩前腿低於兩後腿，兩前腿向前斜伸掌心朝下欲下落，兩後腿向後猛蹬與腹部齊平、掌心朝外欲回收，尾巴向後平拖。一副全力以赴的姿態。
	蛇	蛇軀體纏繞兩周首尾上翹，呈飛行狀，抬頭伸頸目視前上方，張嘴露齒、口吐蛇信。頭大、頸細飾有幾何紋，軀體細長，素身。
下側面	牛	牛立姿，後腿併攏直立，兩前腿被脖頸下下垂的肉垂隔開直立，肉垂較大幾乎觸地。頭微抬，肩部隆起似山包，頭小頸粗、軀體健碩，雙角微彎向左右斜伸、目圓睜、口微張，整體造型優美中透出健美的氣息。牛的造型與段蘭璧的形似。
	鼠	鼠伏臥於山頂抬頭縮頸、目圓睜窺視前上方，小圓耳豎於頭頂，閉嘴，頭大身肥，四肢扒地伏臥，弓背，尾巴向後平拖。鼠的造型與段蘭璧的形似。
	豬	豬騰空飛奔狀，軀體騰空，四肢幾乎與腹部齊平，抬頭縮頸奮力向前，目圓睜平視前方，張嘴露齒獠牙上捲，吐舌，頭小身肥、四肢細長，兩耳向後貼體，兩前腿向前平伸掌心朝下欲著地，兩後腿向後猛蹬掌心朝外欲回收。尾巴環捲一周向後揚起。鬃毛粗短密集。豬的造型與段蘭璧的形似。
左側面	龍	奔跑狀，抬頭挺胸軀體騰空，頭頂雙角，鳳眼平視前方，張口露齒吐舌，脖頸粗短，胸低背高，兩前腿向前斜上伸欲下落，兩後腿向後猛蹬掌心朝上欲回收。尾巴向後揚起。
	兔	兔奔跑狀，抬頭縮頸目視前方，兩耳豎於頭頂，目圓睜、嘴緊閉，兩前腿向前平伸，兩後腿向後猛蹬掌心朝上欲回收。尾巴向上揚起，軀體瘦勁。兔子的造型與段蘭璧的相似。
	虎	奔跑狀，軀體騰空四腿與腹部齊平，整體造型舒展如閃電，抬頭縮頸奮力向前，兩耳豎於頭頂微向後傾向，目圓睜平視前方，嘴微張，頭小脖頸粗短，軀體健美，兩前腿向前平伸掌心朝下欲下落，兩後腿向後猛蹬掌心朝上欲回收。尾巴向後平拖微上揚。
右側面	狗	奔跑狀，軀體前低後高，兩前腿向前斜伸掌心朝下欲著地，兩後腿向後猛蹬掌心朝上欲回收，尾巴似蛇尾向後揚起。抬頭縮頸目視前方張口露齒、吐舌，長耳豎於頭頂、耳尖朝前耷拉。
	雞	雞奔跑狀，抬頭伸頸目視前方右腿在前斜伸爪心向下欲抓地，左腿向後斜伸爪心朝上欲回收，長尾向後揚起，雄雞特徵不明顯。雞的造型與段蘭璧的形似。
	猴	猴行走狀，頭小、脖頸粗壯，軀體瘦勁，兩後腿極為粗壯，面相似狒狒，目圓睜平視前方，長鼻、嘴緊閉，右前肢向前斜伸爪心朝下欲抓地，左側兩腿直立，右後腿向後斜蹬掌心已經離地欲回收。尾巴向後平拖，微微揚起。猴的造型與段蘭璧的形似。

7. 蘇斌墓誌紋飾十二生肖圖案分述

上側面	羊	行走狀。頭小角粗壯，大彎角先後再向前、又轉向後，抬頭挺胸、閉嘴、目視前方邁步向前行進，軀體披長毛，公羊特徵標誌明顯。右側兩腿同時提起欲朝前邁，左側兩腿直立，即邁著對側步行走，一副器宇軒昂的姿態。
	馬	頭微朝外側立或稍正立，可見頭面及胸部2/3部分。抬頭、豎耳、目圓睜、鼻翼開張、閉嘴，披鬃，兩耳間鬃毛分披（中分），軀體健美、四肢細長、瘦勁，背脊線與腹線平直稍下垂，長尾自然下垂，尾端及地。四肢分散直立，右側兩腿稍靠前，整體造型線條簡約，但極富表現力。
	蛇	脖頸呈反「S」形，飾有幾何紋，軀體環繞呈雙環狀，尾巴細長拖於身後。頭大、耳向後貼體、閉嘴、目圓睜向前上方斜視。
下側面	牛	行走狀。牛頭高高抬起，目光斜上視，雙角向左右平伸、兩耳向後、目圓睜、嘴微張、鼻翼開張、肩部微微隆起，胸前及脖頸處褶皺密集，軀體開闊，背脊線與腹線接近微向下垂，公牛特徵明顯，右前腿提起欲朝前邁，其餘三腿直立尾巴微翹後自然下垂。
	鼠	背身匍匐狀，頭朝裡尾朝外，小頭向左側偏，嘴尖、小目圓睜、雙耳豎於頭頂，可見其屁股與尾巴，尾巴拖於身後向右側伸出。軀體收縮，四肢扒地、腹部幾乎貼地，一副戰戰兢兢的樣子。
	豬	頭高抬，目光斜上視，頭小嘴長，口大張，齒微露，獠牙上捲，大耳向後、鬃毛濃密似剪鬃，軀體健壯、四肢瘦勁，尾巴上捲，四乳頭顯露於外，母豬特徵明顯。右前腿提起欲朝前邁，其餘三腿直立，背脊線與腹線向下起弧有下垂感。
左側面	龍	似立似走。抬頭挺胸、高視闊步、口吐雲氣，脖頸細長、呈反「S」形，頸帶幾何紋項圈並飾有火焰珠紋，頭頂雙角、肩有雙翼、背有鰭軀體細瘦，四肢細長、瘦勁，身披稀疏鱗甲，尾巴根部後背上飾有火焰珠紋，尾巴細長拖於身後。
	兔	立姿。頭高高抬起，伸頸、兩耳豎於頭頂，目圓睜眺望前方，嘴巴緊閉，一副機警的神情。脖頸粗且長，軀體短小勁健，四肢細長，右側兩腿均靠前斜伸，左側兩腿稍靠後微直立。
	虎	向左行進中突然滯步，回首向其左側平視。頭小，兩耳豎於頭頂，目圓睜、閉嘴、面相幼稚。脖頸頎長胸寬腰細，長尾粗壯拖於身後，左前腿提起似乎準備改變行走方向，其餘三腿已著地，身有稀疏的虎斑紋。
右側面	狗	行走狀。自右向左行進中頭向右後猛回頭眺望，既好像因身後有動靜而回首，又好似在眺望身後的夥伴。頭小、兩耳耷拉、小目圓，警覺的向後平視，嘴尖、脖頸細長、軀體瘦勁、四肢細長，應屬細狗之類。胸寬腰細，右前腿提起欲朝前邁，其餘三腿直立，尾巴拖於身後，尾端上捲。
	雞	鳴叫狀，頭高尾低，伸頸，小頭高冠、目圓睜，羽毛稀疏，兩腿直立右腿在前左腿在後。
	猴	似立似走。軀體勁健，頭圓、豎耳、目圓睜、平視前方，四肢細長瘦勁、短尾，左側兩腿均靠前斜伸，右側兩腿均靠後直立，公猴的特徵標誌明顯。

8. 尉遲敬德墓誌紋飾十二生肖圖案分述

上側面	羊	立姿，閉嘴、抬頭、目圓睜、平視前方。頭小盤角大，留一撮山羊須，四肢直立，右側兩腿微直立、左側兩腿均在稍後的位置微斜立。尾巴短小。
	馬	頭微朝外側立或稍正立，可見頭面及胸部2/3部分。抬頭、豎耳、目圓睜、鼻翼開張、閉嘴，披鬃，兩耳間鬃毛分披（中分），軀體健美、四肢細長、瘦勁，背脊線與腹線平直稍下垂，長尾自然下垂，尾端及地。四肢分散直立，右側兩腿稍靠前，整體造型線條簡約，但極富表現力。
	蛇	脖頸呈反「S」形，飾有幾何紋，軀體環繞呈雙環狀，尾巴細長拖於身後。頭大、耳向後貼體、閉嘴、目圓睜向前上方斜視。
下側面	牛	行走狀。牛頭高高抬起，目光斜上視，雙角向左右平伸、兩耳向後、目圓睜、嘴微張、鼻翼開張、肩部微微隆起，胸前及脖頸處褶皺密集，軀體開闊，背脊線與腹線接近微向下垂，公牛特徵明顯，右前腿提起欲朝前邁，其餘三腿直立尾巴微翹後自然下垂。
	鼠	背身匍匐狀，頭朝裡尾朝外，小頭向左側偏，嘴尖、小目圓睜、雙耳豎於頭頂，可見其屁股與尾巴，尾巴拖於身後向右側伸出。軀體收縮，四肢扒地、腹部幾乎貼地，一副戰戰兢兢的樣子。
	豬	頭高抬，目光斜上視，頭小嘴長，口大張，齒微露，獠牙上捲，大耳向後、鬃毛濃密似剪鬃，軀體健壯、四肢瘦勁，尾巴上捲，四乳頭顯露於外，母豬特徵明顯。右前腿提起欲朝前邁，其餘三腿直立，背脊線與腹線向下起弧有下垂感。
左側面	龍	似立似走。抬頭挺胸、高視闊步，口吐雲氣，脖頸細長、呈反「S」形，頸帶幾何紋項圈並飾有火焰珠紋，頭頂雙角、肩有雙翼、背有鰭軀體細瘦，四肢細長、瘦勁，身披稀疏鱗甲，尾巴根部後背上飾有火焰珠紋，尾巴細長拖於身後。
	兔	立姿。頭高高抬起，伸頸、兩耳豎於頭頂，目圓睜眺望前方，嘴巴緊閉，一副機警的神情。脖頸粗且長，軀體短小勁健，四肢細長，右側兩腿均靠前伸，左側兩腿稍靠後微直立。
	虎	向左行進中突然滯步，回首向其左側平視。頭小，兩耳豎於頭頂，目圓睜、閉嘴、面相幼稚。脖頸頎長胸寬腰細，長尾粗壯拖於身後，左前腿提起似乎準備改變行走方向，其餘三腿已著地，身有稀疏的虎斑紋。
右側面	狗	行走狀。自右向左行進中頭向右後猛回頭眺望，既好像因身後有動靜而回首，又好似在眺望身後的夥伴。頭小、兩耳耷拉、小目圓，警覺的向後平視，嘴尖、脖頸細長、軀體瘦勁、四肢細長，應屬細狗之類。胸寬腰細，右前腿提起欲朝前邁，其餘三腿直立，尾巴拖於身後，尾端上捲。
	雞	鳴叫狀，頭高尾低，伸頸，小頭高冠、目圓睜，羽毛稀疏，兩腿直立右腿在前左腿在後。
	猴	似立似走。軀體勁健，頭圓、豎耳、目圓睜、平視前方，四肢細長瘦勁、短尾，左側兩腿均靠前斜伸，右側兩腿均靠後直立，公猴的特徵標誌明顯。

9. 宇文脩多羅墓誌紋飾十二生肖圖案分述

上側面	羊	奔跑狀，為陰線刻。抬頭伸頸目視前方，小彎角、閉嘴，軀體豐肥適度，騰空兩前腿向下垂落，右腿高左腿低，兩後腿向後猛蹬右後腿在前、左後腿向後斜蹬掌心朝上欲回收，尾巴短小向後平拖。陪襯圖案由五座大山及樹木構成，中部三座山及樹木完整，兩側的山峰樹木均為半個。僅樹冠之間減地，只在中部偏左見一朵雲。羊腹下有一座小山。
	馬	奔跑狀，純陰線刻。抬頭伸頸目視前方，兩耳豎於頭頂，鬃毛中分，軀體豐肥適度，瘦勁，四肢細長，兩前腿斜向下欲落地，左前腿稍低，兩後腿向後猛蹬，掌心朝外欲回收，右後腿稍靠前微低，尾巴向後平拖。馬腹下有一座小山。
	蛇	軀體纏繞兩周抬頭目視前方，目圓睜、張口露齒吐蛇信。軀體呈節節狀。
下側面	牛	行走狀，右前腿提起欲朝前邁，左側兩腿直立，右後腿向前斜伸，公牛標誌明顯，尾巴自然下垂。抬頭目視前方，頭頂尖角向左右斜伸，大耳向後貼體，目圓睜、閉嘴，鼻翼開張，肩部微微凸起稍高於頭頂，脖頸肉垂稍顯豐厚。
	鼠	伏臥狀，軀體較大，低頭弓背尾巴向後平拖，四腿扒地，一副小心翼翼的神態。
	豬	飛奔狀。抬頭伸頸，鬃毛稀疏，耳向後貼體，目視前方、閉嘴獠牙外露，腹部可見四乳頭，軀體豐肥適度，兩前腿向前斜伸欲落地，右後腿在下欲回收，左後腿稍高向後蹬出掌心向上，尾巴向後平拖。
左側面	龍	跨越式奔跑狀，頭大頸細，頭頂角、肩有翼、背有鰭，張嘴露齒、吐舌，脖頸呈反「S」形，軀體粗短、胸寬腰細，右前腿向前斜上舉、爪心朝前欲向前向上跨步，左前腿向前平伸爪心向下欲著地，兩後腿向後平伸爪心朝上欲回收，尾巴粗壯向後平拖、尾端上捲。
	兔	奔跑狀，頭圓頸粗，兩耳向後斜伸，目圓睜平視前方，閉嘴。右前腿向前平伸掌心向下欲著地，左前腿斜下伸爪已著地，兩後腿向後猛蹬、爪心朝上欲回收，軀體肥大似羊，尾巴粗短向後平拖。兩前腿似為靜態，兩後腿為動態。
	虎	抬頭伸頸眺望前方，兩耳豎於頭頂，目圓睜，閉口，胸寬腰細，尾巴粗壯向後平拖、尾端上捲。右側兩腿向前斜伸爪著地，左前腿直立，左後腿向後斜蹬掌心欲離地回收。身飾稀疏的虎斑紋。
右側面	狗	行奔躍狀，抬頭伸頸、軀體騰空，兩前腿向前斜下伸，掌心欲著地，兩後腿向後猛蹬掌心朝上欲回收。軀體瘦勁，胸寬腰細，脖頸頎長，頭小嘴尖，耳尖向後耷拉，目圓睜平視前方，張嘴露齒吐舌，脖頸細長，四肢瘦勁，尾巴向後平拖尾端上捲。軀體前低後稍高。
	雞	似立似走抬頭挺胸、高冠目圓睜目視前方，兩腿粗壯，右腿在前微屈爪心欲著地，左腿直立。尾翎豐滿。
	猴	四肢著地似立似走，兩前肢向前斜下伸，掌心著地，右後腿向前斜伸掌心著地，左後腿向後斜伸掌心欲離地，尾巴向後平拖。頭與軀體同在同一水平線上，頭向前平伸，目圓睜平視前方尖嘴緊閉，四肢較長，毛髮稀疏，兩前爪概括形不夠精細。

10. 程知節墓誌紋飾十二生肖圖案分述

上側面	羊	似立似走，頭小嘴長，半環形彎角，眼睛微眯，兩朵耷拉，抬頭伸頸目視前方，軀體瘦勁、四肢細長，右側兩腿向前斜立、左側前腿直立、左後腿向後斜蹬掌心離地欲回收。短尾自然下垂。四腿之間有大小如犬齒的四座小山。軀體周圍共有兩大一小三朵花頭狀如意雲。兩大分別在羊前羊後，一小在背部上方。
	馬	行走狀，抬頭挺胸伸頸，目視前方，馬頭瘦勁骨骼清晰，目圓睜、嘴緊閉，脖頸向上彎曲，前高後低，右前腿高高抬起掌心向後欲朝前邁步，右後腿向前斜伸掌心向下欲落地，左前腿直立左後腿後座軀體欲前移。長尾蓬鬆自然下垂。軀體周圍有兩大兩小四朵雲，馬前後各有一朵大型花頭狀向上升騰的如意雲，兩小在馬背上方。
	蛇	蛇背飾網格紋，腹部有雙線節節紋，軀體騰空、纏繞呈單環狀，高度比頭頂稍高，蛇抬頭伸頸、目圓睜、張口露齒、口吐蛇信，頭頂圓禿、兩耳向後貼體，尾巴向後微下垂。軀體前後共有一大一小兩朵雲，大者在身後右上角，小者在頭後，頭下腹下、尾下高低不平的群山約十一座低矮平緩的山峰，不見樹木山林，右端稍高大、中部最低右下方微高。
下側面	牛	未刻完整，因四肢膝蓋以下出邊欄線而未刻出。似立似走，抬頭挺胸身體後坐，肩部隆起，頭大，雙角微彎向左右斜伸，目圓睜仰視前上方，耳向後貼體，嘴微張，脖頸下肉垂垂於兩前腿之間比腹線低。右側兩腿稍靠前斜立，左側兩腿稍靠後直立，尾巴自然下垂。腹下左前腿與右後腿之間有三座小山，不見樹木。身前身後各有一朵向上升騰的花頭狀雲，背部上方與壹門右端中上部內側各一朵小雲。
	鼠	伏臥狀。鼠頭小軀體肥大，尖嘴，小圓目，縮頭縮腦目視前方兩前腿向前平伸掌心朝下，兩後腿曲折扒地，短尾向後拖出。軀體外形似蘿蔔，缺乏美感。周圍減地。腹下 1/3 強的空間為陰刻平緩的大小山峰四座，鼠前後背部以上共有兩大兩小四朵雲，兩大分布在鼠前後，兩小在鼠背部上方。
	豬	後腿未刻全，抬頭伸頸前高後低，頭小嘴尖，口微張齒微露局部，目視前上方，似在怒吼，兩耳向後貼體，鬃毛較長向後飄揚，四肢細長，粗疏不夠精緻，尾巴稍細，向身後斜伸，腹下及右下部有低矮平緩饅頭狀山峰約五座，不見樹木山林。軀體前後有兩大兩小四朵雲。兩大在豬前後，在前者雲頭朝外，在後者雲頭朝上。
上側面	龍	右前爪未刻全，頭小、脖頸細長呈反「S」形，頭頂雙角，背有長鰭，抬頭挺胸目視前方，口微張齒微露，獠牙上捲，頸飾火焰珠紋，軀體健壯，四肢細長瘦勁有力，右前腿向前斜伸、左前腿直立，右後腿直立，左後腿向後蹬掌心欲離地，尾巴細長向後伸出尾端環捲。腹側有短線條紋，脖頸下有雙線節節。四腿之間有三組相對獨立的山峰、山峰小而高，其上無樹木。軀體周圍共有兩大三小五朵如意雲。
	兔	軀體騰空，抬頭伸頸，軀體前高後低，跳躍式奔跑狀，兩耳豎於頭頂稍向後傾斜，頭小、目圓睜平視前方，口微張，兩前腿向前平伸掌心向下欲下落，，兩後腿向後猛蹬掌心向後欲回收。尾巴向後揚起。腹下約 1/6 的空間為低矮平緩的山脈、山巒。軀體前後共有三朵向上升騰的花頭狀如意雲。
	虎	似蹲似起，頭大身粗短，四肢粗壯，抬頭平視前方，目圓睜、口微張，面相幼稚，似為幼虎，兩耳向後貼體，身有虎斑紋，兩前腿粗短斜撐於地，兩後腿似起似蹲，長尾粗壯從左側大腿內側竄出尾尖向後伸出。腹下有三座小山，身後壹門右下角有兩座稍微高大的山峰。虎前後各有一朵大型花頭狀雲朵，虎前為向上升騰，虎後為橫向左右向左向上升騰。

右側面	狗	蹲坐，頭小嘴尖、耳耷拉，目視前方，抬頭伸頸胸寬腰細，兩前腿向前斜伸撐地，兩後腿曲折小腿貼地大腿蹲坐尾巴向後拖地，身前後各有一左右向左向上升騰的朵花頭狀如意雲。
	雞	行走狀，雄雞形象，抬頭挺胸前高後低右腿提起向前平伸爪欲朝前邁步，左腿直立，軀體羽毛豐滿，兩腿、兩爪粗壯有力。身前後各有一朵左右向左向上升騰的花頭狀雲朵。
	猴	蹲坐抬頭仰望天空頭圓面相似兒童，毛髮稀疏，軀體短小、前肢粗長，手掌較大，伏與地上，兩後腿曲折蹲坐地上，腳掌寬大，尾巴粗短向後拖地。身前後各有一朵自由向左向上升騰的花頭狀雲朵。壺門右上角亦有一朵上升的小雲朵。

11. 李震墓誌紋飾十二生肖圖案分述

上側面	羊	抬頭伸頸，脖頸頎長微高於背脊線，頭頂半環形彎角，角根部呈節節狀，目圓睜平視前方，鼻翼開張、嘴巴緊閉，頜下有一撮山羊須。右側兩腿同時抬起欲朝前邁步，左側兩腿直立。身前有一大一小兩朵花頭狀如意雲。
	馬	俯首伸頸似乎一邊沉思、一邊行走的神情。脖頸微微向上起弧，軀體前高後低，披鬃，兩耳間的鬃毛中分，馬頭骨骼清晰，目圓睜向左下似看非看，鼻翼開張、嘴緊閉，右側兩腿同時抬起右前腿稍高欲朝前邁步，左側兩腿似直非直似為剛剛落地的瞬間。馬前後各一朵上升的花頭狀如意雲。
	蛇	位於壺門左半部，從嘴至尾周身飾網格紋，軀體纏繞呈單環狀，高度比頭頂稍低，蛇抬頭、目圓睜、張口露齒口吐蛇信，尾巴向後平拖。軀體前後共有一大七小八朵雲，胸前一朵、腹下兩朵小雲，軀體右半部一大四小五多雲。
上側面	牛	未刻兩前蹄，行走狀。抬頭伸頸，脖頸上線與背脊線處於同一水平線。頭頂雙角微彎向左右斜伸，耳向後貼體，目圓睜平視前方，鼻似戴鼻環，閉嘴，右側兩腿抬起欲下落，左前腿直立、左後腿向後彎曲懸空欲回收朝前，公牛標誌明顯，尾巴粗壯自然下垂。牛前後共有兩大兩小四朵雲，兩大為花頭狀如意雲、在牛頭前尾後各一朵向上升騰，兩小其一在牛脊背上方為如意雲，另一朵在壺門左端壺門線內、為向上升騰的勾式雲。
	鼠	伏臥似起，縮頭弓背軀體較大，四肢扒地，頭小耳大，目圓睜平視前方，兩前腿向前斜伸，掌心著地，兩後腿曲折似蹲似起，長尾拖於身後，一副縮頭縮腦的樣子。上下共有七朵雲，下方四朵雲左右向左運行，上方四朵雲、兩朵向右、兩朵向左向上升騰。
	豬	軀體騰空，抬頭伸頸、前高後低飛奔狀。頭大、軀體瘦勁，兩前腿細長、兩後腿粗短，大嘴微張，獠牙外露，目圓睜斜視前上方，嘴長且壯，兩前腿向前斜伸欲落地，兩後腿向後猛蹬掌心向上欲回收。尾巴細長環捲一周向後平拖。鬃毛向後飄揚。把一頭飛速奔跑的野豬刻畫得生動，但豬蹄刻劃粗疏。軀體周圍有大小七朵雲。

左側面	龍	行走狀。抬頭挺胸，脖頸呈反「S」形，頭大脖頸細長，頸飾火焰珠紋，頭頂雙角、肩有雙翼，目圓睜平視前方，張口露齒吐舌，軀體勁健，四肢瘦勁有力，兩前腿向前斜伸爪欲抓地，右後腿向前斜伸欲著地，左後腿向後蹬出掌心已經離地，爪尖似離非離。尾巴細長向斜後拖尾端環捲。身側有斜條紋，嘴前一朵小雲如意雲，身後右上角兩朵花頭狀如意雲。
	兔	軀體騰空，前高後低奔躍狀，頭小頸粗，兩耳呈倒八字形，豎於頭頂，目圓睜平視前方，鼻翼開張、嘴緊閉，抬頭伸頸奮力向前兩前腿向前平伸欲下落，兩後腿向後猛蹬掌心朝上欲回收，短尾微上翹，一副奮力奔跑的姿態。身下左下、右下角有大山一角，腹下有小山石，軀體前後及上方共有一大三小四朵雲，一大在右端，三小一在前、兩在上。
	虎	似伏似起，軀體壯碩、胸寬腰細，身披虎斑紋，頭小，兩耳呈倒八字豎於頭頂，目圓睜向左側觀望，闊嘴微張、牙齒外露，兩前腿向前斜伸欲下落，右後腿向前斜伸欲下落，左後腿向後斜伸掌心欲離地。尾巴向後平伸。軀體周圍共有八朵如意雲，其中身下五朵、頭前一朵、尾巴上方兩朵。
右側面	狗	奔跑中猛回頭朝後眺望。頭小嘴尖，耳耷拉，目圓睜向身後方平視，脖頸粗壯與其腰粗細相當，軀體勁健、四肢細長，兩前腿向前平伸欲下落，兩後腿向後斜蹬掌心朝上欲回收。尾巴細長向後斜拖。腹下身後共有八九座不規則形山石或樹木樹冠。左端有兩座尖而高的山峰，其上有一雲頭朝內的大型花頭狀如意雲。軀體上方有六朵如意雲。共有一大六小七朵雲。山石中下部有 5–8 條豎短線，不知用來表示樹桿還是別的什麼不得而知。
	雞	鳴叫狀，立姿。前高後低，頭高揚、目圓睜斜向上視嘴微張似鳴叫，冠與肉垂稍小，雙翅微開欲振翅，羽毛尾翎稀疏，兩腿直立右腿在前、左腿稍靠後。爪前後共有饅頭狀山包四五座，軀體前後共有兩大兩小四朵如意雲，兩大分別在雞前後雲頭朝內，兩小在雞頭左右一前一後。
	猴	蹲坐狀，兩前肢較長自然下垂兩手抓地，兩後肢曲折蹲坐於地。頭小、目圓睜、口微張，面相幼稚，目視前方，左前有山石樹木三四株，身後有大山兩三座。身後上方有一上一下如意雲各一朵。昭陵唯一一例猴前後有山石樹木的。

12. 李福墓誌紋飾十二生肖圖案分述

上側面	牛	騰空飛奔狀。抬頭、縮頸，雙角微彎向左右斜伸，耳向後貼體，目圓睜平視前方，嘴巴緊閉。軀體健碩，四肢粗壯有力，兩前腿向前斜下伸、掌心朝下欲落地，兩後腿向後猛蹬掌心向外欲回收，尾巴向後揚起。把一頭奮力奔跑的健牛表現的呼之欲出。
	鼠	似伏似起。頭小、嘴尖，兩耳豎於頭頂，目圓睜，抬頭縮頸，目視前方，軀體較大，後背弓起，長尾向後平拖，兩前腿向前斜伸扒地，兩後腿曲折於腹下。
	豬	騰空飛奔狀。抬頭縮頸，目圓睜、耳向後下貼體，嘴巴緊閉。軀體前高後低向前飛奔，兩前腿懸空掌心朝下欲下落，兩後腿向後猛蹬掌心朝上欲回收，尾巴環捲一周向後平拖。
下側面	羊	騰空飛奔狀。抬頭伸頸、頭大嘴粗短，頭頂大彎角，呈半環形，兩耳向後貼體，目圓睜平視前方，嘴巴緊閉，軀體肥美、四肢細長，兩前腿向前斜下伸，欲落地，兩後腿向後猛蹬掌心朝上欲回收，尾巴向後揚起。
	馬	騰空奔躍狀。前高後低，抬頭縮頸呈弧線形，豎耳、兩耳間鬃毛中分鬃毛向後傾斜，背脊線與腹線向下起弧有下垂感，長尾向後平拖，馬頭骨骼清晰、目圓睜平視前方，神氣十足。鼻翼開張、嘴緊閉，胸肌豐厚，兩前腿懸空掌心朝下欲下落，兩後腿向後猛蹬、掌心朝外欲回收，臀曲線優美。
	蛇	軀體騰空纏繞四周。頭大、頸細身飾▲錐刺紋，頭圓滑目圓睜、閉嘴，目視前方，抬頭伸頸，脖頸呈反「S」形。尾巴向後平拖尾尖揚起。
左側面	狗	騰空飛奔狀。前低後高，抬頭縮頸目視前方，兩耳豎於頭頂向後傾斜，尖嘴緊閉，胸寬腰細，兩前腿懸空掌心向下欲下落，兩後腿向後猛蹬掌心朝外欲回收，尾巴細長向後平拖，尾巴比軀體長。
	雞	雄雞形象。似走似跑，抬頭縮頸，脖頸呈反「S」形，軀體羽毛豐滿欲振翅、尾翎上翹，右腿在前斜伸，左腿向後斜蹬掌心朝外欲回收。
	猴	行走狀。抬頭、縮頸，目視前方，軀體粗壯、四肢瘦勁右側兩腿稍靠前斜伸，左前腿直立、左後腿向後斜蹬掌心已經離地欲回收，尾巴向後平拖。面相似狗、耳朵似人耳。軀體毛髮稀疏粗短。
右側面	龍	行走狀。抬頭挺胸，脖頸呈反「S」形，頸帶項圈飾幾何紋並火焰珠紋，頭小頸細長，頭頂雙角、鳳眼細眯目視前方，張口露齒獠牙上捲、長鼻上捲，肩有雙翼，尾巴根部背上飾火焰珠紋，軀體瘦勁、四肢粗細適當勁健有力，右側兩腿稍靠前斜伸，左側兩腿稍靠後、左後腿向後蹬、掌心離地欲回收，尾巴細長微屈向斜後拖、尾端上捲。
	兔	奔跑狀。軀體前低後高，抬頭縮頸，脖頸粗短，兩耳豎於頭頂微向後傾斜，目圓睜平視前方，閉嘴，胸寬腰細，四肢粗短，兩前腿向前斜下伸掌心朝下欲下落，兩後腿向後猛蹬掌心朝外欲回收，尾巴向後平拖、微微揚起。
	虎	行走狀。頭大、軀體粗短壯實，四肢粗短，長尾粗壯向後平拖，四爪只見輪廓不見細節。虎抬頭縮頸目圓睜平視前方，閉口，未露虎齒。右側兩腿稍靠前向前斜伸，左前腿直立、左後腿向後猛蹬欲回收。身有虎斑紋。

13. 契苾夫人墓誌紋飾十二生肖圖案分述

上側面	羊	羊立姿，抬頭縮頸，頭小軀體肥大，四肢瘦勁，尾巴稍長蓬鬆，形似馬尾，兩前腿細長，兩後腿粗壯，左側兩腿靠前，右側兩腿稍靠後。右前蹄掌心似離地欲起步。
	馬	馬行走狀，抬頭縮頸脖頸呈弧線形、披鬃，頭小軀體肥美健壯，四肢勁健有力，左前腿高高抬起掌心向後欲朝前邁步，左後腿微屈掌心朝下欲著地，右側兩腿稍靠後直立，邁著對側步行走。
	蛇	蛇頭小、頸細，頭高抬目視前方，口微張，脖頸飾幾何紋，軀體粗壯纏繞三周，身飾網格紋，尾巴細長向後平拖於地。
下側面	牛	牛立姿，抬頭縮頸，軀體肥大、四肢粗壯，右側兩腿靠前直立，左側兩腿稍靠後，左前腿直立、左後腿懸空欲下落或欲朝前邁步，尾巴自然下垂。
	鼠	鼠頭小軀體巨大稍比牛小，似伏似起，兩前腿向前斜伸，兩後腿微屈似起似蹲。抬頭縮頸，雙耳豎於頭頂，目圓睜平視前方，尖嘴緊閉，尾巴彎曲下垂。
	豬	豬立姿，抬頭挺胸目視前上方，口微張，牙齒外露，脖頸細長呈「S」形，肩有翼，，軀體瘦勁，四肢細長，兩前腿斜撐於地，兩後腿曲折蹲坐於地，尾巴從下向上彎曲伸出呈反「S」形。
左側面	龍	龍蹲坐，面朝右側，抬頭縮頸，兩耳豎於頭頂，目圓睜仰望天空，口微張牙齒外露，軀體健壯，身披虎斑紋，四肢細長，尾巴粗壯彎屈置於地上，兩前腿向前斜伸掌心著地，兩後腿曲折蹲坐於地。
	兔	兔蹲坐，面朝右側，抬頭縮頸，兩長耳豎於頭頂，目圓睜平視前方，閉嘴，軀體肥大稍比虎小，四肢細長，尾巴粗短拖地，兩前腿向前斜伸掌心著地，兩後腿曲折蹲坐於地。
	虎	虎蹲坐，面朝右側，抬頭縮頸，兩耳豎於頭頂，目圓睜平視前方，口微張牙齒外露，軀體健壯，身披虎斑紋，四肢細長，尾巴粗壯彎屈置於地上，兩前腿向前斜伸掌心著地，兩後腿曲折蹲坐於地。
右側面	狗	狗蹲坐，頭小嘴尖、耳耷拉，抬頭目視前方，兩前腿垂直撐地，兩後腿曲折蹲坐於地，軀體瘦勁，尾巴豎起呈拉出「S」形，尾端與狗頭高低接近。外形似細狗。
	雞	雞站立，抬頭伸頸作鳴叫狀，高冠小肉垂，羽毛清晰、尾翎下垂。兩腿直立，右腿在前、左腿在後。
	猴	猴蹲坐，頭小、耳大、嘴尖，目圓睜平視前方，似起似蹲，兩前腿向前斜伸，似乎懸空似落似起，兩後腿曲折蹲坐於地，短尾拖地，脊背毛髮呈辮狀。

14. 翟六娘墓誌紋飾十二生肖圖案分述

上側面	羊	奔跑狀。頭小、嘴長，頭頂短角稍細，抬頭縮頸、軀體瘦勁，四肢幾乎與腹部齊平，兩前腿向前斜伸掌心欲著地，兩後腿向後猛蹬欲回收，短尾微上翹。
	馬	奔跑狀。頭微抬、目視前方，閉嘴。剪鬃、縛尾，脖頸向前平伸，兩前腿向前斜伸掌心向下欲著地，兩後腿向後猛蹬掌心向外欲回收。四肢幾乎與腹部齊平。
	蛇	「Z」字形蛇頭巨大張口露齒、口吐蛇信，目圓睜俯視前方，素身，但腹部有短線條紋。
下側面	牛	立姿。頭微微抬起，肩部微微隆起，軀體肥大，四肢粗壯，公牛標誌明確。右側兩腿稍靠前直立、左側兩腿稍靠後直立，尾巴下垂。
	鼠	伏臥吃食。鼠抬頭伸頸，尖嘴、小圓目、長耳豎於頭頂，目視食物，弓背四肢扒地，長尾平拖。鼠嘴前斜置一上大下小的杯具、杯具內充滿食物、鼠嘴正對杯具口欲取食。
	豬	立姿。似懷孕母豬。抬頭伸頸、塌腰，耷拉，眼睛細眯、視前方，閉嘴而獠牙外露。腹部下垂，五只乳頭明顯。右側兩稍靠前、左側兩腿稍靠後站立，尾巴環捲一周向後甩出。細線刻出鬃鬣、腹側、後腿上部鬃毛。
左側面	龍	奔跑狀。頭小脖頸細長，頭頂雙角似羚羊角，張口吐舌、獠牙外露，目視前方，肩有雙翼，背有鰭直通尾巴末端，背部有火焰珠紋，身披鱗甲。軀體騰空，右前腿向前斜上伸，掌心朝前欲朝前邁步，左前腿向前斜下伸掌心向下欲抓地，兩後腿向後猛蹬、掌心朝上欲回收。尾巴向後揚起。腹下有三處獨立的兩大一小山丘。周圍有雲朵紋。
	兔	奔跑狀。抬頭縮頸，目圓睜，兩耳豎於頭頂稍向後傾斜，軀體騰空，前低後高，兩前腿向前斜下伸欲著地，兩後腿向後猛蹬掌心朝外欲回收，尾巴向上揚起，一副自上而下奔躍的姿態表現的準確生動。
	虎	奔跑狀。抬頭伸頸、脖頸粗短，軀體壯實四肢粗短，兩耳豎於頭頂，頭大、目圓睜，張口吐舌，軀體騰空，身飾虎斑紋，尾巴粗壯向後揚起。右前腿向前斜伸、掌心朝前欲邁步，左前腿向前平伸掌心向下欲下落，兩後腿向後猛蹬掌心朝外欲回收。虎腹下有三處獨立的山丘或雲紋。
右側面	狗	奔跑狀，頭大嘴尖、目視前方，脖頸細短戴項圈，軀體瘦勁，胸寬腰細，兩前腿向前平伸欲下落，兩後腿向後猛蹬掌心朝上欲回收。尾巴粗壯向後平拖。
	雞	伏臥，雄雞形象，兩腿向前平伸貼地，頭抬起平視前方，羽毛、翎尾稀疏。
	猴	欲取取包裹狀。猴前方地上有一橢圓形包裹，猴子兩前肢向前平伸上身隨之向前探出，一副欲取包裹的姿態，後頭圓毛髮稀疏，尖嘴猴腮，目光平視前方一副警覺的神情，胸寬腰細尾巴細長向後拖地。

15. 李承乾墓誌紋飾十二生肖圖案分述

上側面	羊	臥姿，抬頭閉嘴目視前方，雙角呈半環形，光滑無節，軀體肥大，四肢細長，兩前腿跪地小腿曲折於腹下掌心朝上，兩後腿曲折腹下掌心朝下。身前後有大小四朵多弧多曲的大型雲朵。
	馬	伏臥欲起，抬頭伸頸，頭小、脖頸與背脊線凸凹有致、極其優美，鬃毛分披，兩耳向前豎起，目視前方，閉嘴。軀體肥美，右前腿微屈向前平伸、欲朝前邁步，其餘三腿曲折腹下、長尾蓬鬆、向後拖出壼門外，前後有五朵多弧多曲雲紋。這是昭陵唯一一例伏臥欲起的駿馬形象。
	蛇	蛇軀體粗壯，纏繞兩周尾巴上翹，頭大頸細，脖頸呈反「S」形，口大張露齒吐蛇信，氣勢兇猛，似為眼鏡蛇，身飾細密難辨的網格紋。身前後有八朵多弧多曲雲紋。
下側面	牛	行走狀，頭小軀體健壯、健美，四肢粗壯有力，公牛標誌明確。頭微抬，雙角微彎向左右斜伸，耳向後貼體，目視前方，鼻翼開張，閉嘴。脖頸粗短，肩部隆起高過頭頂，右前腿提起欲朝前邁步，左前腿直立，右後腿向前斜伸、左後腿向後蹬地，長尾向後自然下垂，密集的細線修飾腹側及後腿上部。軀體周圍約有 10 朵多弧多曲雲紋。
	鼠	似起似蹲，抬頭伸頸，四肢微屈，弓背、長尾微彎拖於身後。頭小嘴尖脖頸粗長，小眼圓睜，目視前方，閉嘴，小圓耳豎於頭頂。軀體周圍填充約9朵多弧多層形雲紋。
	豬	行走狀，頭小軀體肥大與牛接近，四肢細長，右前腿提起欲朝前邁步，左前腿直立，右後腿向前斜伸，左後腿向後蹬掌心欲離地。尾巴自然下垂。細線修飾鬃毛、脖頸、胸部、腹側後大腿上部。 眼睛相似月牙微眯，耳耷拉，閉嘴而獠牙外露。抬頭伸頸勇往直前。軀體周圍約有三大七小 10 朵雲紋。
左側面	龍	行走狀，抬頭挺胸脖頸呈反「S」形。頭小、頸細，飾火焰珠紋，頭頂雙角細長、肩有雙翼、背有鰭、身披鱗甲，軀體勁健優美，四肢瘦勁有力。軀體前低後高，目光視前方，口微張、鼻尖較長，口吐雲氣。右前腿向上斜伸、掌心朝前欲跨步，左前腿向後斜撐，右後腿直立，左後腿向後蹬出壼門線外而未刻爪，尾巴微屈自然下垂與兩後腿間。軀體周圍約有 6 朵雲紋。
	兔	伏臥似起，軀體碩大比虎大、與豬的軀體相當頭大目圓睜閉口，兩長耳向後貼體，四肢似伏似起，軀體周圍約有四朵雲紋。
	虎	蹲坐，身飾虎斑紋，虎頭小面相幼稚，目圓睜嘴緊閉，向前平視。兩前腿粗短撐於地，兩後腿曲折蹲坐，尾巴向後上翹、尾端朝前向下捲。軀體周圍約有大小 5 朵雲紋。
右側面	狗	夾尾，縮頭，猶豫不前的樣子，形似喪家之犬。頭小嘴尖、雙耳耷拉，目視前方，屈膝弓背，左前腿向前斜伸，右前腿提起爪置胸腹下左後腿斜立，右後腿向後斜蹬欲回收，長尾夾於兩後腿之間朝前向下觸地。軀體周圍約有六朵雲紋。
	雞	為雄雞，立姿前高後低抬頭翹尾高冠、目圓睜平視前方，羽毛豐滿、胸部飾兩點紋，右腿在前左腿在後直立，軀體周圍約有五朵雲紋。
	猴	蹲坐狀，圓頭、重環眼、尖鼻、耳向後貼體，兩前肢斜撐於地，兩後腿曲折蹲坐，短尾向後拖地。軀體周圍約有四朵雲紋。

2. 瑞獸、畏獸、瑞禽

（1）形象

幾乎都是以獸形為主，還有少量的人形、鳥形。出現時以單體為主，也有獸與蛇、獸與魚同處一個壺門內的。瑞獸類多為肩有雙翼、背有鰭，飾有豹斑紋、錐刺紋，還有一例頭頂雙角的神獸。楊溫、張廉穆墓誌瑞獸、畏獸頭大、軀體碩壯、四肢粗壯、爪甲牙齒鋒利，整體幾乎占壺門空間的 2/3 強、3/4 弱。長樂公主李麗質墓誌瑞獸軀體短小、尾巴較長，整體占壺門空間的 1/3 強。鄭仁泰墓誌瑞獸軀體短小、尾巴較長，個別獸看不見背脊，整體約占壺門空間的 1/2 強。新城公主墓誌瑞獸軀體最為高大、健壯，四肢粗長勁健，尾巴粗壯有力，整體占壺門空間的 1/2 左右。

（2）構圖以 3 種構圖形式。

1. 瑞獸置於壺門內，共 4 例。唐太宗時期壺門寬扁，有 2 例，即楊溫、長樂公主墓誌。高宗李治時期壺門高圓，有 2 例，即新城公主、鄭仁泰墓誌。

2. 12 只瑞獸由 12 只獸面銜忍冬花隔開構成一個迴圈的整體的，僅有高宗時期張廉穆墓誌 1 例。

3. 墓誌每個側面三分成 3 個長方形，每個長方形裡一個瑞獸或畏獸的，僅有高宗時期韋貴妃（珪）墓誌 1 例。

（3）陪襯圖案

1. 以雲紋為主的，個別還襯以犬齒狀山峰的，如楊溫墓誌。

2. 頂部為雲紋，中、下部為尖而高的群山樹木、最高者超過壺門直高的一半以上，如李麗質墓誌。

3. 上有雲紋、中部與下部陪襯有低矮平緩的群山樹木森林，瑞獸處在空曠的群山環抱之中，如新城公主墓誌。

4. 中上部為多層雲紋，下層為獨立山嶽樹木、山丘、樹木與獨幹樹木，外形如剪紙的，如鄭仁泰墓誌（附表一三）。

附表十三　墓誌紋飾瑞獸圖案姿態一覽表

1. 楊溫墓誌紋飾瑞獸圖案姿態一覽表

總體情況：在墓誌邊長 84.4–85.2 釐米、高 14.6 釐米的四個側立面上，分別陰線刻三組壺門，壺門寬扁；每個壺門內各陰線刻製一只瑞獸或畏獸或瑞禽圖案，獸周圍均填充如意雲紋，個別還在左右角加忍冬葉紋，圖案、紋飾之外留白處做減地。 壺門左右及上方均留白，上方留白比左右多，約占墓誌直高 1/4，壺門左右寬 26.2–27.4 釐米，高 10.3–11 釐米；瑞獸、畏獸、瑞禽長 20–24 釐米、高 8.8–10.4 釐米。 獸的軀體像麻袋、嘴巴像口袋。瑞獸、瑞禽、畏獸均自右向左順時針行走、奔跑，神態極富變化。它是昭陵墓誌唯一有瑞禽的一例。 另外下側立面與右立側面中心位置分別為人形畏獸；上側立面中獸，頭向左後偏，下側立面右獸向左側回首，右側立面左獸向右後回望。瑞獸整體造型，頭大、軀體碩壯，四肢粗短、尾巴粗壯，牙齒、爪甲鋒利。 陪襯圖案以多層如意雲紋為主，個別壺門線下方左右角有忍冬花葉紋，個別瑞獸下方有犬齒狀小山峰。動物身處多層雲紋的包圍之中。		
上側立面	左	水平飛翔狀。鳥形，頭頂有冠，尖嘴微張，環眼向前平視，脖頸粗短，羽毛如鱗片，翎毛濃密，尾翎長不見尖，兩腿向後水平蹬出爪心朝上。身下有 3 朵雲，（左側）可見上下三層 5 朵雲及左上角下垂的忍冬葉，身後（右側）可見大小 3 朵雲。
	中	行走狀。軀體壯碩，四肢粗短勁健，爪甲大而鋒利，頭向其左後偏。雙目圓睜，怒視後上方，眼睫如火焰，闊嘴大張牙齒盡顯，舌外伸，兩前腿向前下斜伸，掌心著地，兩後腿向後斜蹬欲離地。肩有雙翼，背有高低不一的鋸齒狀鰭，後腿關節處有鬣毛。尾巴如掃帚向上揚起。壺門左右角各有一下垂的忍冬葉，獸軀體前後及上方有 10 朵雲。
	右	行走狀。抬頭怒吼、環眼怒睜，眼睫如公雞冠，腦袋如小山包，張口露齒，牙齒大而鋒利，吐舌。肩有雙翼，背有鰭。兩前腿向前斜伸，左腿掌心著地，右前爪掌心向下欲下落；兩後腿向後斜蹬欲離地。尾巴如掃帚向上揚起尾尖超前。壺門左右角有下垂的忍冬葉紋，獸軀體周圍分布有上下四層 13 朵如意雲。
下側立面	左	行走狀。閉嘴而上門齒盡顯、豬鼻、環眼怒睜。腦袋尖長，抬頭縮頸，目視前上方，肩有雙翼，雙翼細長，背有鰭細短，身有豹斑紋及錐刺紋。右前腿向前上斜伸，掌心向內呈抓握狀，左前腿在胸下斜下伸一爪已著地，兩後腿向後猛蹬掌心朝後欲回收，前後腿關節處均有鬣毛。壺門內左上角有一支下垂的忍冬葉紋，獸的前後有上下五層 15 朵如意雲。獸軀體胸部下方有一處平緩的山脈。

下側立面	中	奔跑狀。人形、獸頭、鳥爪。獸頭，怒目圓睜目視前上方，豬鼻，闊口方腮，口大張，吐舌，牙齒鋒利盡顯，軀體肥碩，四肢勁健肌肉發達，袒胸腹，上肢左右張開，大胳膊上鬣毛濃密細長，手三指分開，掌心朝下；右腿向前斜下蹬，腳似人腳、但只有二趾，左腿似為跪地（未刻全）小腿斜向上掌心朝向右上方，兩腿膝蓋上方各出一根細長彎曲的辮狀飾物。右腿辮狀飾物先上後下向右平拖於大腿下方，左腿辮狀飾物向右上方斜伸。右小腿腳腕下方有「山」字形山丘，左小腿右下方有高低不平連綿的山脈，最高者是壼門直高的 1/3。均有山無樹。畏獸軀體幾乎充滿壼門，只在身體前後可見上下三層 7 朵如意雲。
	右	行走中向其左後回首。胸腹低沉，似在匍匐行進中向其左後扭頭回望。閉嘴而上門齒盡顯，環眼如燈泡，眼睫似火焰，背鰭、雙翼長而尖，軀體雙翼豹斑紋和錐刺紋，尾巴如掃帚向上揚起，右前腿向前平伸掌心朝下欲下落，左前腿在後掌心及兩爪已著地；左後腿向後斜蹬掌心向後，爪尖已離地欲回收。右後腿在腹下僅見後腿關節。身有豹斑紋及錐刺紋，壼門左上角有一束忍冬葉紋，瑞獸下方左右角各有一組高低不平的山脈或起伏不平的山巒，右下角山脈比左下角長，約占壼門寬度的 1/2 弱。獸軀體周圍有上下五層 12 朵如意雲紋。
左側立面	左	行走狀。口大張如口袋，軀體像麻袋，仰天長嘯狀。 抬頭縮頸環眼怒睜、目視前上方，豬鼻，張口吐舌，牙齒鋒利外露。右前腿斜上舉三爪分開欲抓握，左前腿在胸下平伸爪尖朝前欲抓地；左後腿向後斜蹬掌心已離地，兩爪尖已經懸空、中間爪尖將要離地，右後腿稍靠前、掌心朝下爪尖已懸空欲回收。尾巴如掃帚，向上揚起，尾尖朝前。壼門左上角有一一分為二向右、向下的忍冬葉紋，獸軀體上方及身後有上下五層 11 朵如意雲；身下、身前可見 5 朵。
	中	奔跑狀。口微張、露齒、吐舌。腦袋如小山峰（或尖頂帽），環眼怒睜，抬頭平視前方，牛耳，肩有雙翼、背有長鰭，尾巴如掃帚向上揚起尾尖朝前上方。右前腿向前平伸掌心朝前欲抓地，左前腿向前斜伸掌心已著地，二爪甲欲下落；兩後腿向後猛蹬掌心朝外欲回收。壼門上方左右角各有一束忍冬葉紋，軀體周圍有上下四層 11 朵如意雲。
	右	奔跑狀。腦袋如尖頂帽。豬鼻，閉口巨齒外露。身有豹斑紋、錐刺紋。尾巴如蒲團，向後上散開如束腰的花朵。頭巨大，巨目圓睜如兩盞燈泡，口大張，巨齒盡顯，吐舌，大有氣吞山河之勢。肩有雙翼，背有巨齒狀鰭，身有豹斑紋及錐刺紋。四肢粗壯，爪甲大而鋒利，右前腿向前平伸掌心朝前欲朝前邁，左前腿掌心朝下欲下落；兩後腿向後猛蹬掌心朝外欲回收。獸軀體下方 1 朵如意雲，前後上下三層 7 朵。

右側立面	左	駐足回首觀望狀。張口，扭頭向其右後回首。肩部如山包、頂部幾乎觸及上壺門線，腦袋似鳥尾，中部被肩部所遮擋，透過翼翅、背鰭可見環眼怒睜、豬鼻、及上顎門齒，身有豹斑紋及△錐刺紋。尾巴似掃帚向上揚起。左前腿向前平伸掌心朝前三爪分開欲朝前邁步，右前腿隱於軀體右側，僅在腹部可見張開的爪尖似起似落；左後腿向後斜蹬。其腹下有一座平緩的山丘，左後腿右側有一處連綿起伏的山脈（最高者是壺門直高的 1/2 弱），山丘上均未見樹木。壺門內左右上角，均有一束忍冬葉紋，獸軀體前後有上下五層 14 朵如意雲。它是唯一一例獸向右後回首，頭部、脖頸被軀體遮擋的形象。
	中	行走狀。人形，獸頭鳥爪，口大張，頭向左後回望，獸頭大，闊口方腮，口大張，吐舌。牙齒盡顯，怒目圓睜虎視後上方，右胳膊握拳上舉，左胳膊向其左側甩出，大胳膊上鬃毛濃密細長。軀體肥碩如相撲運動員，袒胸腹，左腿跪地，掌心朝上；右腿向前斜下蹬出壺門線，線外部分未刻。可見腳二趾。兩大腿後各伸出細而長的辮狀飾物，右大腿飾物先下後上尖端朝上，左大腿飾物向右上方斜伸。陪襯圖案：壺門左右角各有一束忍冬葉紋，畏獸前後有上下四層 10 朵如意雲。壺門右下角有連綿起伏的山脈，山峰最高者是壺門直高的 1/3。
	右	似走似跑。張口怒吼。口大張如口袋，軀體前高後低，形似囊袋或像摩羯魚，四肢粗短勁健，環眼怒睜目視前上方，眼睫如公雞冠，豬鼻、脖頸粗短，肩有雙翼、背有鋸齒狀鰭，身有豹斑紋及錐刺紋。右前腿向前平伸掌心朝下欲抓地，左前腿在後、掌心已著地，兩後腿向後斜蹬，掌心朝後欲回收。壺門內左上角有一束忍冬葉紋，左下角有一座不見樹木的「凸」字形山丘。山丘最高者是壺門直高的 1/3。獸前後及山頂有四層 13 朵如意雲紋。

2. 李麗質墓誌紋飾瑞獸圖案一覽表

總體情況：在墓誌邊長 95-95.5 釐米、高 13.2 釐米的四個側立面上，分別陰線刻三組壺門，每個壺門內各刻製一只瑞獸圖案。壺門左右及上方均留白，上方留白比左右少，約占墓誌直高 1/6；壺門寬扁，左右寬 28.4-28.8 釐米，高 9.2-10.8 釐米；瑞獸長 16.4-22 釐米、高 9-9.7 釐米。瑞獸軀體短小、四肢細長、尾巴粗長，均抬頭挺胸目光平視或斜向上視，所見均為獸形。		
陪襯圖案：尖而高的群山、樹木及如意雲紋。山峰高度多在直高的 1/2 以上。動物身處雲天之下與群山環抱之中。上方天空僅占 1/3 弱的空間，而且填充如意雲，如意雲幾乎上頂壺門線，如意雲周圍留白處減地，減地部分極少。		
上側立面	左	軀體向左，行走中頭向其左後回首怒吼。口大張，露齒、吐舌，圓目怒睜，豬鼻，闊口方腮，肩有翼、背有鰭，背鰭如火焰長短不一、高低交替，尖如匕，翼雙翅，翅下端如雲頭、上端如匕首鋒利無比。右前腿向前平伸掌心向下欲朝前邁，左前腿向前斜伸掌心著地，兩後腿向後斜伸掌心欲離地，尾巴向後揚起，從中部三分呈爵之三足狀。 獸前後有三重山，身前三座山，僅左端一座尖而高的山頂有樹木樹冠，山頂位於壺門直高的 2/3 處，樹冠幾乎觸及上壺門線，獸身後有四座山，其中三座山山頂刻有樹木樹冠，有樹木的山均尖而高。樹冠為多弧形，樹幹由 3-5 根分隔號構成。軀體上方約有 7 朵如意雲，如意雲頂端幾乎與壺門線齊平。除左端山嶽樹木樹冠、如意雲與上壺門線留白處減地外，其它部分均為陰線刻。
	中	殘缺。 僅見壺門左端高 10 釐米、殘寬 6 釐米局部。有兩座尖而高的山峰及樹木樹冠。樹木位於山頂山腰處，由 6-8 根分隔號及多弧形頂部出尖的樹冠構成。左端山頂最高約為壺門直高的 2/3，樹冠多弧形頂部出尖，樹冠以上及山腰左側減地。
	右	殘失

下側立面	左	左端殘缺。僅見高 10 釐米、殘寬 19 釐米後半身。軀體向左，肩有翼、背有鰭，鰭長而密集，身有稀疏的豹斑紋與錐刺紋，尾巴分三叉。獸軀體右上方擠滿山嶽樹木樹冠。群山 5 重，可見 3 座山峰，右端一座細而高，左、下兩座稍粗壯。樹冠最高者上頂壺門線，分隔號條樹幹 4-7 根，獸上方可見 3 朵一字排列向左升騰的如意雲，約占壺門空間的 1/3 弱。
	中	軀體向右，奔跑狀。獸軀體居中靠下，抬頭怒吼，口吐雲氣分兩股一前一後倒捲一周，上部頂住壺門線。牙齒盡顯，目圓睜，眼睫如雞冠上頂壺門線，肩有翼、背有鰭，尾巴似公雞尾。身有稀疏的錐刺紋及個別豹斑紋。左前腿向前平伸掌心向前欲朝前邁，右前腿向前斜下伸掌心朝下欲下落，兩後腿向後掌心離地爪甲即將離地。獸軀體左上方可見 3 朵順時針行進的減地如意雲。獸前後均有山嶽樹木樹冠 7 處，三處樹木位於山頂，一處位於山腰，一處位於兩山之間的山谷，兩處有山無樹。
	右	軀體向左奔跑。抬頭挺胸，牛耳，豬鼻，圓目怒睜，眼睫如雞冠尖而長，目視斜上方，張口露齒、吐舌，口吐雲氣分兩股一前一後倒捲一周，上部接近壺門線。身有豹斑紋及稀疏的錐刺紋。肩有翼、背有鰭，鰭與翼尖長。尾巴如掃帚大而長向後平拖揚起。獸居中偏下，除鼻子以上眼睫、背鰭、翼翅尖端減外，其餘均為陰刻。軀體前後、身下可見 9 餘處山嶽、樹木樹冠。山峰最高者是壺門直高的 2/3 強，樹冠最高者接近上壺門線。樹木樹冠生長在山頂的 4 處，在山腰的 2 處，看不見樹木樹冠的 3 處。獸右上方可見一字形向左行進的減地如意雲，減地部分約占壺門空間的 1/3。
左側立面	左	殘失
	中	軀體向右逆時針奔跑。抬頭縮頸，圓目怒睜、目視斜上方，張口、吐舌。頭大，軀體短小，四肢稍長，肩有翼、背有鰭，翼大鰭小，尾巴比軀體長，粗壯如掃帚，尾端向下倒捲。軀體前後、身下可見 11 處山嶽、樹木樹冠。山峰最高者是壺門直高的 2/3 強，樹冠最高者觸及上壺門線。樹木樹冠生長在山頂的 3 處，在山腰的 4 處，看不見樹木樹冠的 4 處。獸軀體右上方及尾巴上方可見一字形順時針行進的減地如意雲共 4 朵。減地部分約占壺門空間的 1/4 強。唯一一例如意雲行進的方向與獸行進的方向相反。獸軀體居中偏下。兩前腿向前平伸掌心向下欲朝前邁，兩後腿向後猛蹬掌心朝上。
	右	壺門右下端殘缺。軀體向左順時針奔跑狀。抬頭縮頸，圓目怒睜目視前上方，張口露齒、吐舌，鼻孔處有四束火焰狀須。左端可見三座尖而高的山峰及樹木樹冠，前沿一座山無樹，其後並排一尖一粗兩座山，粗壯一座在左山頂有樹木樹冠，尖細一座在右山頂無樹，兩山之間的山谷及右側山腰處各有一樹木樹冠。樹幹由 3-6 根分隔號構成，樹冠為多弧形。獸兩前腿向前斜下伸掌心朝下欲落地，兩後腿殘，肩有翼、背有鰭，尾巴如掃帚向上翻捲尾尖朝前。

右側立面	左	軀體向右逆時針奔跑。抬頭縮頸，環眼，目視上前方，豬鼻，鼻孔處有火焰紋，肩有翼、頭頂及背脊均有尖而長的鰭，張口露齒、吐舌。尾巴粗壯向上翻捲，尾端朝前。 右前腿向前平伸掌心向前欲朝前邁，左前腿隱於軀體外側僅見爪掌懸空掌心向前欲朝前伸；左後腿向前斜伸掌心著地，右後腿在後直立掌心已離地。身前、身下可見 5 座山峰，除身下兩座山及左爪前一座山無樹木外，兩座山上有樹木樹冠，其後稍高處只見樹木樹冠不見山峰。 山峰最高者是壺門直高的 1/2 強，樹冠最高者是壺門直高的 1/2。天空約占壺門空間的 1/4 強，一字形排列著逆時針行進的如意雲，如意雲之間留白處及獸之頭頂局部減地，減地減地部分極少。樹幹由 4-9 根分隔號構成，樹冠多弧形。
	中	軀體向左順時針奔跑。抬頭縮頸，圓目怒睜、目視前上方，張口露齒、吐舌。口吐雲氣分兩股一前一各自後倒捲一周，上部觸及壺門線。身有豹斑紋及稀疏的錐刺紋。肩有翼、背有鰭，鰭與翼尖長。左前腿向前平伸掌心向前欲朝前邁，右前腿隱於軀體外側僅見爪掌懸空掌心向下欲朝前伸；兩後腿模糊不清。尾巴如掃帚大而長、向後揚起。獸軀體居中偏下陰線刻。獸身前可見內外四重四座山峰，其中三座山頂部刻有樹木樹冠，最外層山小且無樹木。獸身下及身後可見 4 四座山，其中兩座山上刻有樹木樹冠。
	右	軀體向右逆時針奔跑。頭特大，似有雙角，抬頭縮頸，軀體短小，張口露齒、吐舌，口吐雲氣分兩股一前一後各自倒捲一周，上部接近壺門線。身有豹斑紋及稀疏的錐刺紋。肩有翼、背有稀疏的鰭，鰭高低參差，高者尖長、低者低矮如鋸齒。左前腿在上向前平伸掌心向前欲朝前邁，右前腿在下向前平伸掌心向前欲朝前伸；左後腿向前斜伸掌心著地，右後腿向後蹬掌心欲離地欲回收。尾巴比軀體長，粗壯如掃帚向後翹起。獸軀體居中偏下陰線刻。 獸處群山環抱中，上有兩層 7 朵如意雲。身前有兩座山，山頂均有樹木樹冠；身後三重四座山，除一座山上有樹木樹冠外，最遠處兩座山之間有兩組樹木樹冠，左端山峰左側有一組樹木樹冠，樹冠多弧形，樹幹由 4-5 根分隔號構成。山峰最高者在壺門直高的 2/3 處，樹冠最高者在壺門直高的 2/3 強處。

3. 張廉穆墓誌紋飾瑞獸圖案一覽表

總體情況：在墓誌邊長 73.5 釐米、高 12.3 釐米的四個側立面內，上方留白 2.6 釐米，下方留白 1 釐米，均有雙細線作邊欄，中部每面頂邊棱刻製長 73.5 釐米、寬 9.5 釐米的邊飾圖案。圖案均由中間兩只完整的獸面銜忍冬花和兩端頭各半面（1/2）獸面銜忍冬花將三只瑞獸或畏獸隔開構成，形成連環、迴圈的共有十二個瑞獸銜忍冬花間隔的十二個壺門瑞獸圍成一個方形環帶式整體，渾然一體。墓誌四角是將一個完整的獸面銜忍冬花從中軸線處折成直角，分別刻在相鄰的兩個側立面上，瑞獸上方有雙重多弧形平緩壺門線，壺門線中心頂部出尖。每個壺門線下各刻製一只瑞獸、畏獸或為一只畏獸吞蛇、瑞獸吃魚、瑞獸鬥蛇等圖案。壺門左右寬 23.4-24.5 釐米，高 9-9.5 釐米；瑞獸長 11.2-15.4 釐米、高 7.3-8.5 釐米。上、下側立面左、中兩獸，為逆時針行走，右獸為一順時針行走姿態；左、右側立面三獸均為順時針（即右側三獸向下、左側三獸向上）。其中有四獸吃蛇或吞蛇（上、下側立面右獸，左側立面左獸與中心畏獸），一獸（右側立面右獸）與蛇噴火互鬥，一獸吃魚。四個側立面中心位置均為人形畏獸（左側立面畏獸正在吞噬網格紋蟒蛇、右側面畏獸頭似鳥頭），均是昭陵唯一一例。		
陪襯圖案：以多層如意雲為主，個別可見小的山嶽樹木，樹木樹冠遠大於山嶽，動物身處雲紋之中。		
上側立面	左	軀向右站立。抬頭向右斜向上視，環眼怒睜，豬鼻，口微張露齒、吐舌，口吐雲氣。軀體微後坐，肩有雙翼、背有鰭，背鰭如粗壯的鋸齒，尾巴粗壯且長向上回捲。軀體飾有稀疏的豹斑紋。
	中	人身，獸頭、牛耳，鳥爪，似蹲似跑，軀體朝右，頭向左回首，圓目怒睜，豬鼻，張口露齒兇猛異常，袒胸腹。上肢有鬣毛，鳥爪，爪甲大而鋒利，腳似人腳但只有二趾。軀體左右及下方有 6 朵雲紋。
	右	向左弓背低頭，腦袋如尖頂帽，巨目圓睜，闊口方腮，正在吞噬素身蛇，僅見蛇身後半截，獸左前爪踩其上。肩有雙翼，背鰭小而細密。軀體飾有稀疏的錐刺紋。
下側立面	左	立姿，面向右。抬頭怒吼，張口，露齒、吐舌，目圓睜，肩有雙翼，頸部有鋸齒狀鰭，軀體後坐，四肢向前斜伸，夾尾。獸軀體前後有大小 4 朵雲。
	中	向右奔跑狀。人身，爪二趾。怒目圓睜，張口露齒，袒胸腹，露肚臍。上肢水平抬起形似展翅飛翔狀，其右小臂向下爪尖向右，其左小臂向上爪甲朝上，似有甩開膀子奮力奔跑的態勢。左腿向右水平蹬出，腳二趾，其左腿似為跪地。獸雙耳豎於頭頂，禿腦，目圓睜、牛鼻、闊口方腮，張口露齒兇惡異常。
	右	立姿向左。張口露齒，巨目圓睜，鬥蛇，右後爪踩蛇尾，右前爪懸空欲將蛇之脖頸往下壓，左側兩腿直立；蛇細瘦、素身無紋，張口，目圓睜，與獸之巨口形成鮮明的反差。

左側立面	左	軀體向左，扭頭向右，張口露齒正在吞食身有稀疏網格紋的蟒蛇，獸頭向其左後高抬，口大張幾乎成直角，口外僅見蛇下半身彎曲纏繞獸之左前腿，一副垂死掙扎的姿態。背有細小尖銳的鋸齒狀鰭，軀體飾有豹斑紋及火焰紋。尾巴向後揚起。軀體周圍有上下四層 10 朵雲
	中	人身畏獸。禿腦、牛耳、巨目圓睜、牛鼻、闊口方腮，上身正直，軀體健碩，上肢如大力士，雙手一前一後握一網格紋蟒蛇吞噬，右腿弓，左腿蹬，腳二趾。前肢上部飾有火焰狀鬣毛。軀體左側有上下四層共 4 朵雲，右側有上下兩層 2 朵雲，雲多為 雙岐如意雲。
	右	軀體向左，低頭，弓背，左前爪踩魚尾，嘴對魚頭，欲吃魚或鬥魚。肩有雙翼，背有鰭，背鰭細小如鋸齒或火焰。尾巴向上豎起。
右側立面	左	獸軀體向左，頭向其左後怒吼，口大張成鈍角，露齒吐舌。肩有雙翼，背有鰭，背鰭細密如鋸齒。軀體後坐，兩前腿向前斜伸，掌心朝下欲下落，兩後腿微曲掌心朝下欲下落。尾巴粗壯拖於身後。左前腿下方有一處山嶽樹木，山形極小，其上覆蓋三根分隔號及多弧形樹冠，樹冠所占面積是山形的三倍。獸左右及下方有上下四層 12 朵雲。
	中	獸向左奔跑狀。猴頭鳥嘴，人身。軀體健碩，上肢肌肉極為發達，上肢似人之胳膊，大臂上飾有鬣毛，右手握拳上舉、左臂屈折小臂下垂，右腿弓，左腿蹬，做奔跑狀。袒胸腹，露肚臍，腰繫繩帶。
	右	獸與蛇對峙。獸在右向左伏臥，兩前腿向前平伸、掌心朝下欲下落欲爪蛇體，兩後腿屈折於腹下。抬頭縮頸，圓目怒睜平視前方，口吐火焰，蛇軀體纏繞兩周向上竄，扭頭向右噴火與獸相對抗。肩有雙翼，背有鰭，背鰭密集且長而尖銳。軀體飾有豹斑紋及火焰紋。

4. 新城公主墓誌紋飾瑞獸圖案一覽表

總體情況：在墓誌邊長 81.3-83 釐米、高 22.5 釐米的四個側立面上，分別陰線刻三組壼門，每個壼門內各刻製一只瑞獸或一只瑞獸與一條蛇互鬥圖案。壼門左右及上下方均留白，下方留白比左、右、上三方均多，約占墓誌直高 1/4；壼門高、圓呈桃形，中心頂部出尖。左右寬 23.8-24.9 釐米，高 14.2-15.5 釐米；瑞獸長 14.4-20.8 釐米、高 9-13.4 釐米。		
瑞獸軀體高大粗獷，四肢粗長，但爪不露甲，尾巴粗壯有力，飾有豹斑紋，其中八個為順時針行走，四個為逆時針行走。唯有右側立面右壼門內為獸與蛇噴火互鬥。		
陪襯圖案：由大小不一、相對平緩的群山樹木森林及雲紋構成。壼門內空曠深遠、空間感強，除個別小山包無樹外、幾乎每個山頂（個別山腳下）都生有長樹木森林，樹冠呈大而優美的扇形。動物立足群山之間，軀體上方有如意雲。		
上側立面	左	軀體向左，低頭俯視下方，嘴尖長，張口、露齒，怒吼。身有豹斑紋，肩有翼、背有鰭，鰭如辮狀，翼兩端如雲頭。兩前腿及右後腿向前斜下伸掌心著地，左後腿向後斜蹬掌心已離地欲回收，尾巴粗壯如掃帚向上翻捲，尾尖朝前。軀體前後及下方可見三重、大小 4 處山嶽樹木、山丘。山嶽樹木 2 處分別在獸的前後，獸前（左）山峰最高，是壼門直高的 1/2 弱，樹木生長在山頂，樹冠高大、樹幹密集，樹冠高是壼門直高的 2/3 弱，樹幹由 5-6 根分隔號代表。軀體上方及前後有減地如意雲 11 朵。
	中	人軀體向右，微後坐。頭大，抬頭怒吼，怒目圓睜，口大張，露齒吐舌，頭部及軀體飾有「▲」錐刺紋。肩有翼、背有鰭，背鰭稀疏尖長，翼雙翅，翅下端如雲頭、上端如尖刀。左前腿向前平伸掌心朝前欲朝前邁，右前腿向前斜伸掌心朝下已落地，兩後腿直立掌心著地，尾巴粗壯如掃帚，向上翻捲，尾尖朝前。軀體前後及下方可見三重、大小 6 處山嶽樹木。山峰最高者是壼門直高的 1/2 弱，樹木幾乎都生長在山頂，樹冠高大、樹幹密集，樹冠最高者在壼門直高的 2/3 弱，樹幹由 5-6 根分隔號代表。軀體上方及前後有減地如意雲 10 朵。
	右	軀體向左飛奔狀。抬頭縮頸，頭小腦袋尖禿，嘴粗短，閉口盡露虎齒，軀體粗壯飾有稀疏的豹斑紋，肩有翼、背有鰭，背鰭如火焰紋，翼雙翅，翅下端如雲頭、上端如尖刀。右前腿向前平伸掌心朝下欲朝前邁，左前腿向前斜伸掌心向下欲下落，兩後腿向後猛蹬掌心朝外欲回收，尾巴粗短如掃帚向後平托。軀體前後及下方有前後四重、大小 6 處山嶽樹木。其中 4 處樹木生長在山頂，獸軀體腹下及兩後腿下方兩座山峰上無樹，而兩山之間的山谷卻有四幹樹木，山峰最高者是壼門直高的 1/2 弱，樹冠高大、樹幹密集，樹冠最高者是壼門直高的 1/2 強，樹幹由 4-6 根分隔號代表。軀體上方及前後有減地如意雲 10 朵。

下側立面	左	跳躍式奔跑。抬頭向左上方，頭小腦袋尖、鬣毛濃密短小，脖頸粗壯，嘴粗短，閉嘴露虎齒，牛耳，蹙眉怒目，肩有翼、背有鰭，身有豹斑紋及「▲」錐刺紋，兩前腿稍高向前平伸懸空，兩後腿向後下猛蹬欲回收，尾巴長且粗壯向上翹起。軀體前後及下方有四重、大小 6 處山嶽樹木。山峰最高者是壺門直高的 1/2，樹木幾乎都生長在山頂，僅在其左前腿下方山谷處有一組樹木森林，樹冠高大、樹幹密集，樹冠最高者在壺門直高的 2/3 處，樹幹由 5-7 根分隔號代表。軀體上方及前後約有 13 朵減地如意雲。
	中	似立似走。面左抬頭平視，腦袋極長，目圓睜、牛耳、嘴粗短緊閉，肩有翼、背有鰭，背鰭稀疏如鋸齒，身有豹斑紋及錐刺紋，兩前腿及右後腿向前斜伸，右後腿直立，掌心均著地，尾巴長且粗壯向後上翻捲。軀體前後及下方有前後兩重、大小 4 處山嶽樹木。山峰最高者是壺門直高的 1/2 弱，樹木幾乎都生長在山頂，樹冠高大、樹幹密集，樹冠最高者約在壺門直高的 2/3 處，樹幹由 4-7 根分隔號代表。軀體前後及上方約有 10 朵減地如意雲。
	右	似立似行。軀體向左，扭頭向其左後下方回首，腦袋細長，鳳眼、牛耳、嘴粗短，閉嘴。肩有雙翼，背有鰭，背鰭密集似為兩重，鰭大而尖銳，飾有稀疏的豹斑紋及錐刺紋。兩前腿及右後腿向前斜伸、左後腿直立，掌心均著地，尾巴粗壯向上翹起。 軀體前後及下方有三重、大小 5 處山嶽樹木。山峰最高者是壺門直高的 1/2 弱，樹木幾乎都生長在山頂，樹冠高大、樹幹密集，樹冠最高者在壺門直高的 2/3 弱，樹幹由 5-7 根分隔號代表。軀體上方及前後有 12 朵減地如意雲。
左側立面	左	跳躍式飛奔狀。軀體面右，頭小脖頸粗壯，抬頭目視上前方，腦袋尖長如尖頂帽，嘴粗短，牛耳，目圓睜，閉嘴露虎齒，肩有翼、背有鰭，背鰭小而低矮，鰭尖圓鈍，兩前腿向前平伸掌心朝下欲下落，兩後腿向後猛蹬掌心朝外欲回收，尾巴粗長向後揚起。軀體騰空。
	中	軀體向左，似立似走。頭微向左偏，腦袋如尖頂帽，牛耳，蹙眉怒目怒目，目光斜下視，眉如火焰紋，豬鼻，齜牙咧嘴，肩有翼、背有鰭，背鰭一長一短交替，鰭尖長，脖頸有錐刺紋，軀體有火焰紋，兩前腿及右後腿向前斜伸掌心著地，左後腿向後斜蹬掌心即將離地，尾巴特粗向上翻捲揚起。軀體前後及下方有前後三重、大小 4 處山嶽樹木。山峰最高者是壺門直高的 1/3 強，樹木幾乎都生長在山頂，樹冠高大、樹幹密集，樹冠最高者是壺門直高的 2/3 弱，樹幹由 4-11 根分隔號代表。軀體上方有減地如意雲約 14 朵。
	右	軀體向左，似立似走。形似獅似狗（藏獒），豎耳於頭頂，抬頭目視前方，嘴粗短，張口怒吼狀，肩有翼、背有鰭，背鰭一長一短交替，鰭尖長，脖頸軀體有錐刺紋和稀疏的豹斑紋，兩前腿及右後腿向前斜伸掌心著地，左後腿向後斜蹬掌心即將離地，尾巴先上後下環捲一周向後。軀體前後及下方有前後可見四重、大小 4 處山嶽樹木。山峰最高者是壺門直高的 1/2 弱，樹木幾乎都生長在山頂，樹冠高大、樹幹密集，樹冠最高者在壺門直高的 2/3 弱，樹幹由 6-9 根分隔號代表。軀體前後及上方有減地如意雲 12 朵。

右側立面	左	面向右站立，抬頭縮頸，仰望星空，目圓睜，豬鼻，嘴緊閉，軀體高大，四肢粗長健壯，肩有翼，尾巴向上環捲一周。軀體前後及下方有前後三重、大小 6 處山嶽樹木。山峰最高者是壼門直高的 1/3 強，山嶽除中部 1 座大山山峰隱於獸軀體後外，其餘 5 座山頂均生長有樹木樹冠，樹冠高大、樹幹密集，樹冠最高者是壼門直高的 1/2 強，樹幹由 3-8 根分隔號代表。最右端山嶽尖而高，樹冠被山大。獸軀體上方有四層減地如意雲 16 朵。還有個別勾式雲。
	中	獸面右飛奔。抬頭縮頸，頭頂鬃毛密集如鳥羽豎於頭頂，有抬頭紋，牛耳，嘴巴稍長，豬鼻，軀體飾有豹斑紋及錐刺紋。 兩前腿向前平伸掌心朝下欲下落，兩後腿向左下猛蹬掌心向外，尾巴向上翻捲尾尖朝前。軀體前後及下方有五重大小 6 處山嶽樹木。山峰最高者是壼門直高的 1/3 強，樹木幾乎都生長在山頂，僅在兩前腿與兩後腿下方山腳下各有一組樹木森林，樹冠高大、樹幹密集，樹冠最高者在壼門直高的 1/2 處，樹幹由 3-6 根分隔號代表。軀體上方及前後有減地如意雲 7 朵。
	右	獸面左，與面向右上方的蛇相互對峙。獸頭大腦尖，牛耳，抬頭平視，怒目圓睜，眉骨高聳且有抬頭紋，蹙眉怒目，目光深邃，鼻尖微上捲，獸嘴似狗嘴，嘴大張，噴吐火焰，其前半身騰空，前腿向前向上伸欲下落，左後腿向前斜仲掌心著地，右後腿在後斜蹬掌心朝外欲回收，尾巴粗壯呈「S」形；獸左下方小蛇，軀體纏繞兩周，飾有稀疏的刻畫紋，蛇頭向上竄，張口吐火與獸對峙。 軀體左下方有前後三重大小 4 處山嶽樹木。山峰最高者是壼門直高的 1/3 強，除獸兩後腿下方一座尖山無樹木外，其餘 3 座山頂部均有樹木樹冠，樹冠不大、樹幹稀疏，樹冠最高者是壼門直高的 1/2 強，樹幹由 4-6 根分隔號代表。軀體上方有減地如意雲 10 朵。

5. 鄭仁泰墓誌紋飾瑞獸圖案一覽表

總體情況：在墓誌邊長73釐米、高15.5釐米的四個側立面上，分別陰線刻三組壺門，每個壺門內各刻製一只減地陰刻陽襯（陰線刻出瑞獸的輪廓細節及山峰樹木、雲朵紋，然後減地剔除輪廓以外留白處。壺門左右及上方均留白，上方留白比左右少，約占墓誌直高1/6。壺門高、圓呈缽形，中心頂部出尖。壺門左右寬20.2-22釐米，高10.2-11.6釐米；瑞獸長13-17釐米、高8-11.5釐米。均為獸形，爪甲外露，均作順時針飛奔狀，且前低後高。唯有左側立面左獸在奔跑中向左後回望。12瑞獸中3只張口（上、下、左側立面中心獸為張口），9只閉口（右側立面3獸均為閉口）。瑞獸周圍陪襯圖案：山嶽樹木、山丘、獨幹樹、雲紋，效果如剪紙。採用減地陰刻陽襯的手法，山峰上多有多幹樹木或森林，其中六個壺門內還有獨幹大樹，這是六件瑞獸圖案墓誌中僅有。獨幹樹在薛賾墓誌蓋四神陪襯圖案中有，但其形為古樹。動物身處雲紋之中，其腹下方有獨立的山丘或獨幹樹，左右角有山嶽樹木，樹木為多幹樹，即沿山峰輪廓線垂直或向左右上方，傾斜刻出3-6根短線代表樹幹，其上在刻出樹冠的輪廓線。		
上側立面	左	飛奔狀。鳳眼，閉口。身有4處豹斑紋及錐刺紋。尾巴如掃帚。壺門底部有4處山嶽樹木。右起第一為獨幹樹，第二、第四為山嶽樹木，左高右低樹木均生長在山頂，第二處由五根分隔號及多弧形樹冠構成，第四處樹木由七根豎及多弧形樹冠構成，第三處為平地生長的約六根分隔號及多弧形樹冠構成。獸前後約有上下五層17朵雲紋。
	中	飛奔狀。鳳眼、眼睫如公雞冠，張口、露齒、吐舌。軀體前低後高，兩前腿向前斜下伸，掌心向下欲下落，兩後腿線後上猛蹬，掌心朝上欲回收。身有5處豹斑紋及錐刺紋。壺門底部有3處山嶽樹木。左起第一處為平地生長低矮的六根分隔號及樹冠構成的樹木森林，第二處由四根分隔號及樹冠構成的稍高一點的樹木森林，第三處即右端為山嶽樹木，樹木長在山頂，由五根分隔號及樹冠構成。雲紋有雙岐雲、勾式雲、如意雲三種。上下五層14朵雲。
上側立面	右	飛奔狀。嘴尖頭小，牛耳，鳳眼，閉口，但上門齒及獠牙外露。兩前腿向前平伸，掌心向下欲下落，兩後腿向後猛蹬掌心朝上欲回收，爪甲鋒利伸展。肩有雙翼、背有鰭，獸身有5處豹斑紋，頭部、脖頸、軀體、尾巴均有錐刺紋。尾巴向後揚起。 壺門底部有4處山嶽樹木。右起第一為粗壯高大的獨幹樹，第二、第三為山嶽樹木，樹木均生長在山頂，第二處山峰平緩樹木低矮茂密，由八根分隔號及樹冠構成，第三處山峰尖而高，樹木由五根分隔號及多弧形樹冠構成；第四處僅見四根分隔號及部分多弧形樹冠，樹冠頂部在壺門直高的1/2以上。

下側立面	左	飛奔狀。抬頭縮頸，仰視前方，環眼，眼睫如雞冠，鼻孔探出二觸鬚（或為氣體或為火焰、火苗），閉口、但獠牙、虎齒外露，軀體短小、前低後高，肩有雙翼，遮擋住背脊，兩前腿向前斜下伸掌心向下欲下落，兩後腿向後上猛蹬、掌心朝上欲回收，尾巴粗長向上翻捲、尾尖朝前，尾巴上有鰭，下為齒輪形。身有豹斑紋、錐刺紋。陪襯的山嶽樹木可見有 4 處，右下角有一棵獨幹樹，相鄰的左側為山嶽樹木，樹木分兩組，一組在山頂，樹幹由四條分隔號和多弧形樹冠構成；一組位於山峰左側山腳下及山腰處，由兩條斜向分隔號及多弧形樹冠構成。其左側為生長的樹木或森林，由四條分隔號及多弧形樹冠構成。其左側即壺門左下角為左短右長的高山樹木，樹木分布在山頂及右側山腰處，山頂樹木由四條分隔號和多弧形樹冠構成，山腰處樹木低矮，有三條分隔號及多弧形樹冠構成。獸軀體上方一朵如意雲，身前有 4 朵雲，身後有上下五層 6 朵雲。
	中	飛奔狀。抬頭挺胸，脖頸頎長，環眼，張口怒吼，軀體下方及左、右下角可見 6 處山嶽樹木，其中右下角右起第一、第三處為獨立的樹木，第四處為平地多幹樹（可能代表森林）或為山丘。第二、第五處為山嶽樹木，樹木均位於山頂及山腰處，由五根分隔號及多弧形樹冠構成；第六處位於左側壺門線內，可見四根分隔號及局部多弧形樹冠。瑞獸脖頸及軀體飾有豹斑紋與錐刺紋。尾巴向右上方揚起，尾巴 上有鰭、下為節節狀。身前有上下三層 4 朵雲，身後有上下五層 7 朵雲。
	右	飛奔狀。頭小、嘴尖，腦袋尖長如尖頂帽，牛耳，鳳眼細眯，抬頭平視前方，鼻孔噴氣（或為火苗），閉口，但上門齒及獠牙外露。肩有雙翼，背有鰭，背鰭低矮延續至尾巴中部，尾巴向上翻捲，尾尖朝前，尾巴形似青蟲。獸脖頸軀體飾有稀疏的豹斑紋及錐刺紋。 獸胸前下方有一座尖而高的山峰及樹木，樹木長在山頂，由三根分隔號及多弧形樹冠構成，樹冠頂部在壺門直高的 1/2 處。山峰左側可見四根分隔號及部分多弧形樹冠，右側可見三根分隔號及低矮多弧形樹冠。壺門右下角有 4 處山嶽樹木，右起第一可見三根分隔號及多弧形樹冠局部，其左側為獨幹樹，獨幹樹左側衛平緩的山峰樹木，樹木位於山頂，由六根分隔號及多弧形樹冠構成，山嶽樹木左側為平地樹木，樹木由四根分隔號及多弧形樹冠構成。獸前後及山峰有上下四層共 10 朵雲紋。

左側立面	左	飛奔中扭頭向左後回首眺望。鳳眼較大。頭小嘴闊，嘴巴緊閉，但虎齒、獠牙外露，下顎有須。肩有翼、背有鰭，軀體飾有稀疏的豹斑紋和錐刺紋。兩前腿向前平伸掌心朝前欲朝前邁，兩後腿向後猛蹬，掌心朝上欲回收。獸下方減地陰線刻出山嶽樹木4處。其中左起第一、第三、第四處為山嶽樹木，樹木覆蓋在山頂，由4-6根分隔號及多弧形樹冠構成，第二為平地生長的樹木森林，樹木由六根分隔號及多弧形樹冠構成。 獸前後有上下五層12朵雲。
	中	飛奔狀。頭大，腦袋似山包，抬頭縮頸，環眼怒睜、眼睫如雞冠，張口怒吼、吐舌、牙齒盡顯。肩有雙翼，翼翅較長形似反「S」形，背脊被翼翅遮擋僅見尾巴向上揚起，尾尖下垂。獸軀體飾有三處豹斑紋及錐刺紋。 右前腿向前斜上伸掌心朝前欲朝前邁，左前腿向前平伸掌心朝下欲下落；兩後腿向後猛蹬，掌心朝上欲回收。獸下方減地陰刻有6處山嶽樹木。左起第一、第六僅見局部，3-4根分隔號及多弧形樹冠構成；第二、第五處為山嶽樹木，樹木長在山頂，第二處山峰稍高，其上由五根分隔號及多弧形樹冠構成，第五處山峰平緩，其上由3根分隔號及多弧形樹冠構成，第三處為平地生長的5根分隔號及多弧形樹冠構成；第四處為平地生長的獨幹高樹。獸前後有上下三層7朵雲紋。
	右	飛奔狀。頭小、嘴尖，牛耳，鳳眼稍大，閉口，但上門齒、虎齒、獠牙盡顯，虎齒特大且上方有一根須。抬頭挺胸、縮頸，肩有翼，背有鰭延至尾巴末端。尾巴形似翎毛。脖頸可見飾有三處豹斑紋，右前腿向前斜上伸、掌心朝下欲朝前邁，左前腿向前平伸、掌心朝下欲下落，兩後腿向後猛蹬，掌心朝上欲回收，左後腿在上、右後腿隱於軀體後，僅見三爪。獸下方有7處山嶽樹木。 左起第一、第七僅見局部，2-3根分隔號及多弧形樹冠構成；第二、第五、第六處為山嶽樹木，樹木長在山頂，第二處山峰稍高，其上由4根分隔號及多弧形樹冠構成，第五處山峰平緩，其上由6根分隔號及多弧形樹冠構成；第六處山峰稍高於第五處，由4根分隔號及多弧形樹冠構成；第三處為平地生長的樹木森林，樹木由五根分隔號及多弧形樹冠構成；第四處為平地生長的獨幹樹。 獸前後有上下五層11朵雲紋。

右側立面	左	飛奔狀。頭小嘴尖，環眼、眼睫如公雞冠，抬頭平視前方，閉口，但虎齒、獠牙外露肩有雙翼，背脊被翼翅遮擋，僅見尾巴向身後揚起。兩前腿向前斜下伸、掌心向下欲落地，兩後腿向後上方猛蹬，掌心朝上欲回收。脖頸由處豹斑紋和錐刺紋，軀體有 3 處豹斑紋錐刺紋。獸軀體下方有 4 處山嶽樹木。左起向右第一、第三處為山嶽樹木，樹木長在山頂，樹木由五根分隔號及多弧形樹冠構成；第二處似為平地起山丘或平地樹木森林，由平地起五根分隔號及多弧形輪廓線構成；第四處即右端頭為平地起三根分隔號及多弧形樹冠構成的大樹或森林。獸前後有上下五層 11 朵雲紋。
	中	飛奔狀。壺門左下角殘缺。僅見頭小、嘴尖、腦袋細長，牛耳，環眼、眼睫如公雞冠，抬頭平視前方，閉口，但虎齒、獠牙外露肩有雙翼，背有鰭，尾巴向身後右起，尾巴上方有鋸齒狀鰭，下有節節及向下回捲的羽毛。獸身有 5 處豹斑紋、錐刺紋。壺門右下角可見有 4 處山嶽樹木。右起第一、第四為平地生長的四、五根分隔號及多弧形樹冠；第二為山嶽樹木，樹木覆蓋是山脈，由六根分隔號及多弧形樹冠構成；第三處為細而高的獨幹樹。獸軀體前後有五層 14 朵雲紋
	右	飛奔狀。頭小、嘴尖，腦袋尖長，牛耳，鳳眼細眯，抬頭平視前方，兩前腿向前斜下伸、掌心向下欲落地，兩後腿向後上方猛蹬，掌心朝上欲回收。軀體有 3 處豹斑紋錐刺紋。僅見尾巴向身後揚起。尾巴上為鋸齒狀鰭，下似翎毛。獸前後有上下四層共 12 朵雲紋。獸下方有 5 處山嶽樹木。左起第一為細而高的獨幹樹，第二、第五為山嶽樹木，第三為低矮的山丘，第四為平地生長的樹木森林。第二處山峰尖而高，樹木由六根分隔號及多弧形樹冠構成，第五處山峰平緩山頂樹木亦由六根分隔號及多弧形樹冠構成。

6. 韋珪墓誌紋飾瑞獸圖案姿態資訊一覽表

總體情況：在墓誌邊長 82.5-83 釐米、高 17.6 釐米的四個側立面上，上方留白 3.6 釐米，下方留白 2 釐米，左右留白 1 釐米。均有雙細線作邊欄，中部每面刻製長 81 釐米、寬 11.5 釐米的邊飾圖案。每個側立面均用 4 條豎陰線三分，依豎陰線為中軸線，左端飾以「E」字形忍冬花葉紋、右端為反「E」字形，中間兩條細陰線飾以形似「王」字形忍冬花葉紋，每個部分的中心處為陰刻陽襯刻製的瑞獸或畏獸及雲朵。所有的瑞獸，均爪甲、牙齒鋒利，軀體粗壯且飾豹斑紋，四肢粗短，背有鰭，肩有雙翼，尾巴呈掃帚形，均按順時針方向運行。其中上側立面左起第一為人形畏獸，但卻留有尾巴；左起第二即中間瑞獸，頭頂雙角，肩有雙翼，似為獅形神獸（這在昭陵六件瑞獸墓誌中是唯一一例，應是雙角獅形神獸類形象）。

陪襯圖案：為如意雲紋。動物身處雲紋之中。

上側立面	左	軀獸首人形畏獸，似蹲似起。軀體微向後仰，手三指，腳二趾。張口怒吼，軀體肥碩，四肢粗短、肌肉發達，上肢飾有鋸齒形鬣毛。其左腿屈折呈弓步、右腿向其右側水平蹬出，彷彿其右側遭到猛烈撞擊後打了一個趔趄。其尾部粗長，上細下粗。
	中	奔跑狀。頭頂雙角，先向上再向後平伸角尖上捲，抬頭挺胸向前飛奔。雙目圓睜平視前方，牛耳，鼻上捲，口微張，牙齒外露，脖頸呈「S」形，軀體飾有豹斑紋。脊背有尖而長的鋸齒狀鰭。右前腿向前斜伸掌心向其左側呈抓握狀，左前腿向前斜伸掌心向下欲著地，兩後腿向後猛蹬，掌心向後欲回收。 尾巴向上揚起形似散開的掃帚或馬尾。獸身下有群山，山巒起伏約12座山峰，高低起伏不大，山形大小相當。
	右	行走狀。頭部由於銹蝕嚴重不可辨認，僅見軀體胸寬腰細，四肢粗壯有力，左前腿向前斜下伸，掌心斜向下欲抓地，右後腿向前斜伸掌心已著地，左後腿在後向後斜伸掌心欲離地。背鰭短小圓鈍。尾巴鬆散向上翻捲。其身下可見2-4座山峰。
下側立面	左	前低後高奔跑狀。抬頭平視前方，闊口大張，牙齒外露，伸舌吐氣，豬鼻，環眼，腦袋細長向後斜上伸，軀體飾有稀疏的豹斑紋，尾部如掃帚向後微微上揚。兩前腿向前平伸掌心向下欲落地，兩後腿向後猛蹬掌心朝外與回收。
	中	前低後高奔跑狀。抬頭向上前方，閉嘴而虎齒外露，鼻孔探出一對尖狀物似氣還是火苗不得而知。頭頂有鋸齒狀鰭，尾部向上翻捲，尾尖朝前，軀體飾有10處豹斑紋，多處麻點紋。兩前腿向前平伸掌心向下欲落地，兩後腿向後猛蹬掌心朝外與回收。
	右	前低後高，弓背，向左行進中駐足向其左後扭頭怒吼，好像正在向前行進的瑞獸身後突然傳來比自己強大許多的猛獸的腳步聲或吼聲，向它發出攻擊的信號，它壓低胸部猛回頭對其怒吼以遏制其進攻的囂張氣焰。
左側立面	左	前低後高奔跑狀。抬頭仰視前方，腦袋形似囊袋向後平伸，額頭有抬頭紋，目圓睜，豬鼻，鼻孔探出一對尖狀，閉嘴，物，軀體有十餘處豹斑紋。右腿向前向上伸掌心向內側抓撓，似乎要摘取東西，左前腿向前向下伸掌心著地，兩後腿向後蹬出掌心朝上。尾巴似掃帚向後平伸。
左側立面	中	行走狀。張口吐舌、牙齒外露，軀體前低後高，頭大，腦袋形似長尖頂帽，環眼怒睜，長鼻下捲，脊背有長短不一的鋸齒狀鰭，耳似牛耳向後貼體，身上飾有豹斑紋及錐刺紋。兩前腿向前平伸掌心向下似已著地，兩後腿右腿在前、左腿在後直立掌心均著地，尾巴向後平伸。
	右	行走狀。抬頭微仰視前方，牛耳向後下斜伸，環眼、眼睫毛如齒輪狀，其外側有羽毛睫毛，鼻上捲口大張，上顎向上、下顎水平，嘴角呈鈍角，舌粗短，口吐粗氣如如意雲，軀體微後座，胸部下沉，脊背有一高一低交替出現的背鰭，背鰭延伸至尾巴中部，背鰭之下有倒捲的鬣毛。尾巴似掃帚向後微彎曲平伸。右前腿向前平伸掌心局部已著地，爪尖尚向下欲抓地，左前腿在胸下斜伸爪剛著地，右後腿微曲爪已著地，左後腿在後直立蹬地欲向前邁。

右側立面	左	整體形象銹蝕嚴重，隱約可見為奔跑狀。腦袋似囊袋如同戴了一頂尖頂帽。環眼圓睜，豬鼻，肩有雙翼，兩前腿向前平伸，兩後腿向後猛蹬，尾巴向上揚起。
	中	行走狀。腦袋似囊袋如同戴了一頂尖頂帽。抬頭目光斜上視，肩有雙翼，兩前腿向前伸，右後腿在前、左後腿在後掌心均地，尾巴形似掃帚向後揚起。左下角可見一座小山峰，右下角隱約可見饅頭狀山丘四座。
	右	低頭下視。頭小而尖，腦袋似圓尖頂帽，背有鰭，肩有雙翼向左右展開。背鰭及翼如翎羽細而長。軀體朝左，頭向其左下方回首作啃腿動作，其餘模糊不清。

3. 忍冬蔓草花卉

昭陵墓誌紋飾圖案花草類（花卉、蔓草、忍冬）按花葉的多少可分為葉多花少與花多葉少兩種。葉多花少的如燕妃墓誌蓋盝頂題額周圍邊飾、阿史那忠墓誌蓋、斛斯政則墓誌蓋盝頂邊飾及墓誌底側面邊飾等等。花多葉少的如燕妃墓誌蓋斜殺及墓誌底四側立面共有近二百餘多花卉。

另有，簡約型的花卉有執失善光墓誌蓋斜殺及墓誌底四側立面紋飾。其墓誌底為昭陵墓誌唯一一例三點式構圖的破式花葉，軸對稱構圖，中上部為倒掛的破式花葉、左右為對稱的破式葉片。

昭陵墓誌花卉從構圖來說，可分為開放式和封閉式2種，其中封閉式僅見於墓誌蓋，不見於墓誌底。

封閉式兩例分別是：牛秀墓誌蓋盝頂文字周圍邊飾，由每邊三個並列相連的封閉型花朵與四角開式的相鄰枝莖打結相連形成一個整體。李思摩墓誌蓋四側立面由每邊8朵，共32朵封閉型花朵枝莖相鄰處相互打結圍成一個整體。

開放式花卉又分為獨枝花、並蒂花、纏枝花（有1根分枝三分、枝頭各開1朵花或2朵花的，有二分枝纏繞勾連共開3–4朵花的，有由三個方向的分枝條相互纏繞枝頭各開1朵花或2朵花的）以及破式團花或花葉（僅執失善光墓誌一例）。

目前把那些分不出是葉與花的或者是既不像葉也不像花的稱為蔓草或忍冬紋，忍冬紋均為二方連續，但卻有頭有尾、形似蚯蚓，仔細觀察可分為2種，左起向右逆時針延伸生長的和右起向左順時針延伸生長的。

　　捲枝花卉的構圖有軸對稱的，可分為 2 種：一種是根莖在中部由下向上或由上向下分左右兩邊波浪式延伸生長的；另一種無根莖，形似雙頭蛇、向左右波浪式延伸生長的，如李勣墓誌底四側立面捲枝花卉。

　　非對稱的折枝式，有左起向右逆時針延伸生長的，如燕妃墓誌四側立面花卉；也有右起向左順時針延伸生長的，如李福墓誌捲枝花卉。

　　花草紋飾既是春夏到來的標誌，也暗示四季的變化。同時，它與墓葬中的瑞獸、生肖、山巒、樹木、雲氣等圖像一樣，既帶有吉祥的喻義，也都是構成宇宙的要素。

　　人世滄桑，脆弱的生命有可能隨時消失，而花草的精靈卻似乎不易磨滅，那頑強的生命力更可以作為人的形象的替代品得以長存。睹花思人，唐人經常這樣做。王維去世了，錢起來到右丞堂前，不見瀟灑飄逸的才子的身影，只見芍藥衝出欄杆，迎風怒放，清風搖曳中花香襲人，依稀可感主人舊時的風采：

> 芍藥花開出舊欄，春衫掩淚再來看。
> 主人不在花長在，更勝青松守歲寒。

　　品味花草之韻，也是對生命的感悟：

> 先生（王陽明）遊南鎮，一友指岩中花樹問曰：「天下無心外之物，如此花樹，在深山中自開自落，與我心亦何相關？」先生曰：「你未看此花時，此花與汝心同歸於寂。你來看此花時，則此花顏色一時明白起來。便知花不在你的心外。」

　　的確，一個人只有感受到花草的呼吸和快樂，只有感受到自然界生命的活動，才會真正擁有這個世界，才會擁有觀察、適應這個世界的思維。只有到了唐代，墓誌中乃至墓葬壁畫中才真正譜寫出了花草的神韻，與其對應的，是唐代織物、器物及繪畫中花草形象的大量出現，其背後都蘊藏了唐代人對自然、對生命、對天地的領悟與感動。

三、昭陵墓誌紋飾圖案的分析與比較

昭陵墓誌紋飾圖案構圖始終表現出跨越式、跳躍式發展變化的趨勢，在保持優秀傳統文化因素的基礎上不斷創新、輸入新鮮的多元文化因素。

（一）昭陵墓誌的紋飾、組合與規格

1. 單體紋飾

昭陵墓誌總數為 46 盒（件），其中蓋、底均無紋飾的 7 盒，即即彭城國夫人劉娘子墓誌；亡宮五品墓誌；婕妤三品亡尼墓誌；七品典燈墓誌；西宮二品昭儀墓誌；三品婕妤金氏墓誌；大周亡宮三品墓誌（圖 10）。薛賾墓誌底無紋飾，安元壽墓誌未見蓋，岐氏、英國夫人，定襄縣主墓誌未見底。且定襄縣主墓誌蓋殘損過甚，無法看清，故不計入有關紋飾的統計。

如果去掉 7 盒沒有裝飾的墓誌、1 盒無法看清的墓誌及 1 件無紋飾的誌底，將墓誌蓋與墓誌底各算 1 件，共有 73 個單體。其中花卉 20 件，占 27.3%；四神 17 件，占 23.2%；生肖 15 件，占 20.5%；瑞獸 6 件，占 8.2%；忍冬、蔓草 9 件，占 12.3%；雲紋 2 件，占 2.73%；獸面銜忍冬 1 件，徽章式圖案 1 件，獨角翼馬、雙角獅形獸、獸逐鹿、獸撲咬鹿，獸逐獸、獸逐鹿 1 件，各占 1.37%。

 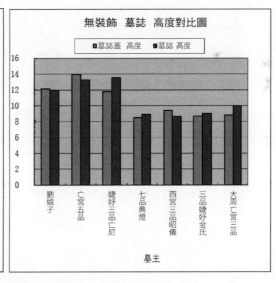

圖 10 昭陵無裝飾墓誌規格柱狀圖

可以看出：花卉、蔓草多於四神、生肖圖案，表現出唐代蔓草、花卉逐漸流行的總體趨勢。另外，豐富多彩的異域風情、異國情調動物互鬥、追逐、撲咬形象也大量出現在墓誌銘紋飾上，表現了這一時期國際交往的頻繁與文化的高度融合（圖 11）。

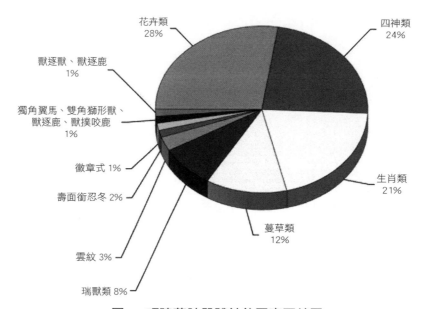

圖 11 昭陵墓誌單體紋飾圖案匯總圖

2. 紋飾組合

昭陵墓誌紋飾共有 17 個不同的組合形式。

　　⑴四神與瑞獸、瑞禽、畏獸組合的 1 盒，占 2.17%；

　　⑵四神與瑞獸組合的 1 盒，占 2.17%；

　　⑶四神與瑞獸、畏獸組合的 1 盒，占 2.17%；

　　⑷四神與生肖組合的 11 盒，占 23.9%；

　　⑸四神與素面組合的 1 盒，占 2.17%；

　　⑹僅見四神的 2 件，占 4.3%；

　　⑺三葉蔓草與生肖組合的 2 盒，占 4.3%；

　　⑻忍冬與忍冬組合的 3 盒，占 6.52%；

　　⑼獸面銜忍冬與忍冬組合的 1 盒，占 2.17%；

⑽蔓草與瑞獸組合的 2 盒，占 4.3%；

⑾蔓草捲葉纏枝花卉與瑞獸、畏獸組合的 1 盒，占 2.17%；

⑿捲枝並蒂花與生肖陪襯捲枝並蒂花的 1 盒，占 2.17%；

⒀纏枝花卉與纏枝花卉外加生肖雲朵組合的 1 盒，占 2.17%；

⒁纏枝花卉與纏枝花卉組合的 8 盒，17.3%

⒂純雲紋組合的 1 盒，占 2.17%；

⒃徽章式連珠圈內刻有瑞禽、瑞獸、團花的 1 件，占 2.17%；

⒄獨角翼馬、雙角雙翼獅形神獸、獸逐鹿、獸撲咬鹿與獸逐獸、獸逐鹿組合的 1 盒，占 2.17%；誌蓋、誌底均無紋飾的 7 盒，占 15.2%。

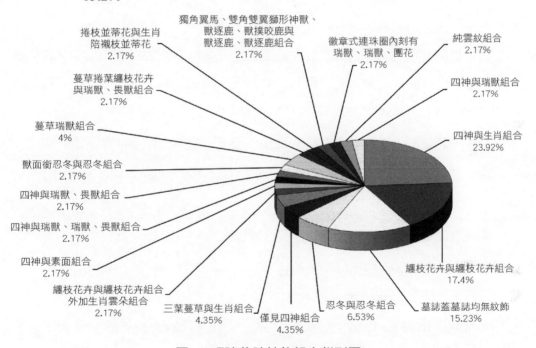

圖 12 昭陵墓誌紋飾組合餅形圖

3. 規格與紋飾

昭陵墓誌邊長最長的是尉遲敬德墓誌，邊長 120 釐米，墓主為正一品，葬于顯慶四年（659 年）。

其次是趙王李福墓誌，邊長 112.5 釐米，墓主為正一品，葬於咸亨二年

（671年）十二月二十七日（此時已到672年）。

　　第三是燕妃墓誌，邊長99釐米，墓主為正一品，葬於咸亨二年（671年）十二月二十七日（此時已到672年）。

　　第四是張士貴墓誌，邊長98.2釐米，墓主為正二品，葬於顯慶二年（657年）。

　　第五是長樂公主李麗質與尉遲敬德妻蘇娬，均為98釐米。前一位墓主為正一品，葬於貞觀十七年（643年）；後一位墓主為從一品，與丈夫尉遲敬德同葬於顯慶四年（659年）下葬。

　　第六是王君愕墓誌，邊長89.2釐米，墓主為從一品，葬於貞觀十九年（645年）。

　　第七是臨川公主李孟姜與越王李貞墓誌，邊長均為89釐米。兩位墓主都為正一品，都為皇室子女。前一位葬於永淳元年（682年）十二月二十五日（此時已到683年）；後一位葬於開元六年（718年）。

　　安元壽墓誌邊長87釐米，墓主為從三品，光宅元年（684年）葬。

　　新城公主墓誌邊長86釐米，墓主為正一品，死於龍朔三年（633年），葬年不詳。

　　李勣墓誌85釐米，墓主為正一品，總章三年（670年）葬。

　　韋貴妃墓誌邊長84釐米，墓主為正一品，乾封元年（666年）十二月二十九日（此時已到667年）葬。

　　李震墓誌邊長83釐米，墓主為正四品，麟德二年（665年）葬，他是李勣之子，死於父親之前。

　　宇文脩多羅墓誌邊長60.3釐米，墓主為正一品，死於顯慶五年（660年），葬年不詳。

　　劉娘子、統毗伽可賀敦延陁、婕妤三品亡尼、翟六娘墓誌邊長均為59釐米。

　　韋尼子墓誌邊長58釐米；薛頤墓誌邊長53.2釐米，李承乾墓誌邊長51

釐米。

亡宮五品、三品婕妤金氏邊長均為 47 釐米。

岐氏墓誌蓋邊長 45 釐米，西宮二品昭儀 42.7 釐米；元萬子墓誌 39 釐米

最小的是七品典燈墓誌，邊長 31.5 釐米。

昭陵墓誌邊長在 60.3 釐米以下的 14 人，12 人為女性，占 86%；男性僅

2 人，占 14%（圖 13）。

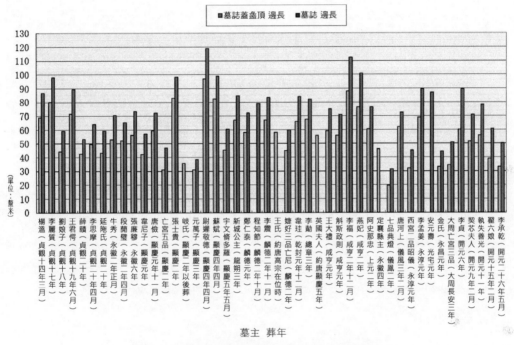

圖 13 昭陵墓誌蓋盝頂邊、墓誌邊長對比表

墓誌蓋最厚的是尉遲敬德的，厚 23 釐米；其次是韋貴妃墓誌蓋，厚
19.7 釐米；第三是臨川公主墓出土的墓誌蓋，厚 18 釐米，第四是李勣墓誌蓋
17.3 釐米。

墓誌底最厚的是新城公主墓誌，厚 24 釐米；其次是執失善墓誌，厚 22
釐米；第三燕妃墓誌，厚 20.5 釐米；第四是尉遲敬德、臨川公主李孟姜墓誌，
厚 20 釐米；第五是段蕑璧墓誌，厚 19.7 釐米；韋貴妃（珪）墓誌底厚 17.5 釐米；
李勣墓誌厚 17 釐米；李貞墓誌厚 16.2 釐米（圖 14）。

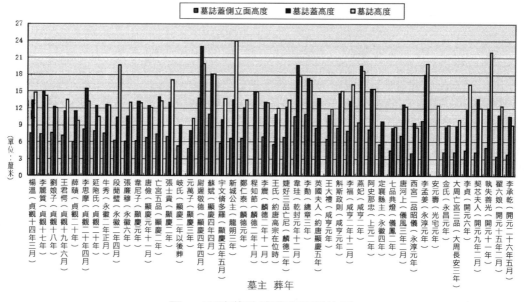

圖 14 昭陵墓誌總體高度對比圖

　　從以上資料可以看出，墓誌的大小、薄厚不僅和品級高低有關，和性別、貢獻也有一定關係。例如最大的尉遲敬德墓誌，無論大小、薄厚都超過同為正一品的貴妃、皇室子女等。而那些二品、三品的不知嬪妃比同等級功臣乃至正四品的李震墓誌都要小。功臣、皇子的夫妻合葬中，妻子的墓誌一般要比丈夫的要小，例如蘇斌的墓誌比尉遲敬德的要小，宇文脩多羅墓誌比李福的要小。曾被廢為庶人的廢太子李承乾，雖然得敕遷葬昭陵，其墓誌比從四品的薛賾還要小。

　　在裝飾手法的採用上，尉遲敬德墓誌不僅是最大的，也是雕刻最精美、藝術形象最準確優美的，誌蓋上還刻寫著罕見的飛白書。燕妃墓誌是花朵最多的。長樂公主李麗質墓誌紋飾是目前已知的昭陵第一例四神與純瑞獸組合。王君愕墓誌紋飾是目前已知的昭陵第一例四神與十二生肖組合。鄭仁泰墓誌紋飾是第一例捲葉蔓草與純瑞獸組合。新城公主墓誌紋飾是第一例蔓草、忍冬與大型瑞獸組合。開國功臣程知節墓誌尺寸不算大，但其誌蓋的四神中青龍、白虎是昭陵墓誌中最大的。由此可見，昭陵墓誌的紋飾和規格共同傳遞著關於墓主品級、性別、生前貢獻等資訊，兩者相輔相成。

（二）昭陵墓誌紋飾圖案變化特徵

　　整體而言，昭陵墓誌紋飾圖案的變化呈傳統與時尚交替出現的態勢。例如，貞觀年間在普遍流行陽刻篆書的情況下（共 7 件，其中 6 件為陽刻、占 86%，1 件為陰刻、占 14%），長樂公主李麗質的墓誌蓋卻採用陰刻。再比如在高宗李治執政後期普遍流行陰刻篆書時韋貴妃（珪）及女兒臨川公主、唐太宗第二十一女新城公主卻有採用傳統的陽刻篆書工藝。又比如貞觀十四下葬的楊溫墓誌，陪襯紋飾為多層的減地陽刻雲紋，山嶽小如犬齒狀，而貞觀十七年埋葬的長樂公主墓誌陪襯圖卻以陰刻為主，山嶽、山峰尖而高，其上樹木、樹冠最高者幾乎觸及上邊緣框。另外，長樂公主墓誌蓋文字周圍「回」字形紋飾獨特，由四組三開三合兩根蔓草組成，對角又為對角對稱的蓮瓣紋、蓮瓣托火焰寶珠紋，這又是昭陵唯一一例。與長樂公主墓的晚兩年埋葬的王君愕墓誌四神形象比較接近，但誌底前者為瑞獸、後者為十二生肖圖。再如晚三年的薛頎墓誌，不僅四神形象變化較大，而且位置上下、左右均顛倒，行走順序亦有別，青龍、白虎雖均朝向朱雀；但朱雀、玄武均作逆時針行走，此前、此後均作順時針行走，陪襯圖案又為饅頭狀的山包，高度為直高的 1/2 左右，其上只有一至五棵獨杆古樹及蘭草；蓋側立面是唯一採用兩層圖案上下組合的，上層是一排約 30 顆門齒狀或蓮瓣狀圖案，下層是前後兩排每排約 24 個倒「△」紋，形似鋸齒（漢畫像石多用其做主體圖案的邊飾），不一而足。從大的趨勢看，並結合其他石刻紋飾演變情況，則可以分為四個階段。

　　第一階段是貞觀十四年至永徽六年（640–655 年）15 年間，流行四神與瑞獸、瑞禽、畏獸，四神與生肖組合交替出現。

　　第二階段在顯慶元年至乾封元年（656–666）10 年間流行蔓草與蔓草、四神與生肖、蔓草與生肖、蔓草與瑞獸組合交替出現；另外還有獸面銜忍冬與忍冬蔓草組合。此階段表現出內容豐富多彩，蔓草、忍冬替代四神與瑞獸、四神與生肖組合中的四神位置，說明出蔓草、忍冬已走向顯著位置。

　　第三個階段為乾封二年至垂拱三年（667–687）20 年間，以花卉與花卉、纏枝花卉、簡約花葉、捲枝並蒂花與生肖襯以捲枝並蒂花、捲草紋、捲葉紋、雲紋等為主，表現了花卉、蔓草、捲葉、簡約花葉處於主導地位，而瑞獸、

生肖幾乎被花卉、花葉、蔓草所取代。20 年間未見四神圖案，僅有一例生肖圖案，即咸亨二年十二月二十七日（此時已到 672 年）下葬的李福墓誌。十二生肖襯以捲枝並蒂花，誌蓋飾捲枝並蒂花，生肖中的虎面相幼稚、閉嘴、四爪未刻爪甲失去了猛獸的威懾力。而與李福同日下葬的燕妃墓誌紋飾，卻是真正意義的纏枝花卉成就最高者，其墓誌銘蓋、底共刻 220 餘朵花卉（墓誌蓋上平面 4 朵、斜殺 98 朵、側立面 44 朵，墓誌底 81 朵），極為罕見，可謂登峰造極之作。它可以說是百花紋（又稱「滿花紋」、「萬花紋」、「萬花堆」）的鼻祖（表一、表二）。

燕妃墓誌蓋斜殺紋飾纏枝情況與花卉統計一覽表

波谷 斜殺	軸中心二峰下		二峰向外二谷上		二谷向外兩端頭峰下	
	纏枝	花葉數	纏枝	花葉數	纏枝	花葉數
上斜殺	一分枝三分	6 花 2 葉	二分枝互交	8 花 2 葉	主枝一分為三	8 花
下斜殺	三分枝互交	6 花、2 葉	一分枝三分	10 花、2 葉	主枝一分為三	8 花
左斜殺	二分枝互交	6 花加 2 向下的獨枝花	二分枝互交	8 花 1 葉	主枝一分為三	8 花、2 小葉
右斜殺	二分枝互交	6 花 2 葉	左段一分枝三分 右段二分枝互交	10 花	主枝一分為三	12 花
小計		26 花、6 葉		36 花、3 葉		36 花、2 小葉
總計	98 花 11 葉					

燕妃墓誌底紋飾圖案纏枝與花卉數統計表

波段 側立面	第一波段		第二波段		第三波段		第四波段		第五波段	
	纏枝	花葉	纏枝	花葉	纏枝	花葉	纏枝	花葉	纏枝	花葉
上側立面	三分枝互交	3 花 2 葉	一分枝三分	6 花	二分枝左右互交	3 花 2 葉（一為掌狀葉）	一分枝三分	5 花 2 葉	主枝與二分枝互交	6 花
下側立面	三分枝互交	3 花 2 葉	一分枝三分	4 花 2 葉	三分枝互交	3 花 2 葉（一為掌狀葉）	一分枝三分	4 花 2 葉	主枝與二分枝互交	4 花
左側立面	二分枝上下勾連	3 花 2 葉	二分枝左右互交	5 花 1 葉	三分枝互交	3 花 2 葉（一為掌狀葉）	一分枝三分	4 花 1 葉	主枝與二分枝互交	4 花 1 葉

右側立面	二分枝上下勾連	3花2葉	二分枝左右互交	4花2葉	二分枝上下勾連	4花2葉	二分枝左右互交	5花2葉	主枝右分枝與頂部分枝上下勾連	5花
小計	12花8葉		19花5葉		13花8葉		18花7葉		19花1葉	
總計	81花24葉									

「盛唐階段四神圖案使用甚少，更為流行的裝飾紋樣是花卉類。55塊刻四神圖案的誌石、蓋中僅有兩塊屬於盛唐且風格差異較大」[14]。不過，高峰過後是回落，甚至是物極必反，繁縟過後是簡約。

第四階段在開元六年前開始至開元二十六年（718–738）20年間，異域風情開始出現流行趨勢、花卉朝簡約化方向發展、纏枝牡丹、花卉趨於簡化，但依然在顯要位置。如開元九年（721）契苾夫人墓誌，墓誌蓋及墓誌四側立面均為捲枝牡丹，但墓誌文字周邊還刻有由四個梯形圍成的「回」字形邊飾。每個梯形內又由3只生肖與花頭狀雲紋相間的紋飾構成，生肖雖然不夠精緻但已有回歸墓誌邊飾的跡象；開元中、後期，四神與生肖組合開始重新復歸，依然為動物原形。如開元十五年（727）埋葬的翟六娘墓誌與開元二十六年（738）遷葬的李承乾墓誌均為四神與生肖組合。

不過，「中唐階段墓誌邊飾中生肖圖案在形體上變化極大，由前期生動鮮活的動物形象一改為身著袍服，手執笏板，拱手胸前，正坐或盤坐於地的官員形象，僅頭部尚保存動物原形以示區別。該形象從此被確定為唐代十二生肖的新模式，並一直延用至唐代滅亡。」[15]而昭陵墓誌紋飾圖案中尚未發現獸首人身生肖形象。

昭陵墓誌飾有瑞獸（或稱神瑞）圖案的共有6例，其中四例墓主為女性、占66.7%；兩例為男性占33.3%。四例女性中一例是唐太宗貴妃韋珪，兩例是唐太宗嫡出的公主第五女長樂公主李麗質與第二十一女新城公主，另一例是

14　張蘊、劉呆運，《隋唐京畿墓誌紋飾中的四神圖》，《考古與文物》2002年增刊，頁291。

15　張蘊，《西安地區隋唐墓誌紋飾中的十二生肖圖案》，《唐研究》第八卷（2002年），頁402。

勳臣王君愕妻張廉穆；可以看出，75% 的女性為皇室成員。兩例男性中一例是唐太宗生前埋葬的、隋唐兩朝的宰相之一的隋皇室成員楊溫；另一例是陪葬功臣中目前發現唯一配置有拱形石槨的鄭仁泰，他是高宗李治時期埋葬的。應該說，配置瑞獸、瑞禽、畏獸的墓誌主人的級別地位較高。

其中，牛秀、段蘭璧、韋貴妃、新城公主墓石門均有瑞獸形象，特別是牛秀、段蘭璧西門扇瑞獸，前者踩蛇鬥蛇、後者正在吞嚥蛇。韋貴妃墓不僅石門有對瑞獸，而且其石槨正面兩窗櫺下亦各有一對瑞獸。新城公主墓不僅石門有對瑞獸，就連石棺床邊 18 個壺門內全是瑞獸形象。段蘭璧石棺床邊 15 個壺門也全是瑞獸形象。

不過，昭陵墓誌中不僅有瑞獸，還有瑞禽、畏獸，6 件瑞獸墓誌三件中出現畏獸，第一例為貞觀十四年（640）楊溫墓誌有兩例畏獸，一例瑞禽。第二例是永徽六年（655）製作的張廉穆墓誌，由十二個獸面銜忍冬花構成的十二個壺門圍成，其中有四獸吃蛇或吞蛇，右側立面右獸與蛇噴火互鬥，左側立面右獸吃魚，四個側立面中心位置均為人形畏獸，左、右側立面中心位置畏獸上肢與人類相同，為五指而非鳥爪。其中左側立面畏獸左手攥握網格紋蛇軀體中下部將蛇軀體從下向上往嘴裡送，右手平托蛇的尾部；而右側立面畏獸嘴似鳥，右臂曲折握拳上舉；這與以往所見的畏獸獸首人身鳥爪有別，這一切均為昭陵唯一，其它地區所罕見。新城公主墓誌十二瑞獸中八個為順時針行走，四個為逆時針行走，唯有右側立面右壺門內為獸與蛇噴火互鬥。第三例是乾封元年（666）韋貴妃墓誌，僅見一例畏獸，且有長尾。前後間隔 26 年。

畏獸形象常見於北朝時期的一些墓誌上，一般為人身、獸首、鳥爪、帶翼神怪圖像。如北魏孝昌二年（526 年）侯剛墓誌、北魏永安二年（529 年）尒朱襲墓誌、北魏永安二年（529 年）笱景墓誌等 [16]。另外，這一時期畏獸形象也多見於宗教石窟之中，當屬天界神祇。與九宮十二神有關，還包括鎮煞驅邪的神祇。

「然而在唐代，類似畏獸形象的鎮墓獸主要以陶俑形式出現在墓室之中。

16　李星明，《唐代墓室壁畫研究》，陝西人民美術出版社，2005 年，頁 206–212。

到了隋唐，畏獸不再出現在墓誌之上，而俱有異國情調的走獸形狀的瑞獸卻成為墓誌上較為常見的圖像」[17]。在昭陵墓誌卻有這樣多的畏獸形象，進一步證明，昭陵墓誌紋飾圖案既有藝術的獨創性、前瞻性，又有繼承、保持堅守優秀傳統文化觀念的承前啟後的傳承性。

（三）昭陵墓誌紋飾圖案的繼承性與創造性。

昭陵墓誌紋飾圖案俱有多變的形象和多樣的組合形式。其中，有很多圖案或組合紋飾在昭陵出土墓誌中僅出現一次，如獸面銜忍冬紋飾的使用，徽章式圖案的使用，四神、瑞獸、瑞禽、畏獸組合，四神與瑞獸、畏獸組合，四神與瑞獸組合，純雲紋組合等。還有一些裝飾手法僅出現 2–3 次，如朱雀成對出現或以純陰線刻手法裝飾。另有 1 例墓誌底文字周圍飾生肖者、1 例墓誌蓋無文字者、1 例墓誌底四側無紋飾者。下面就分別列舉並嘗試對其中的繼承性和創造性因素進行梳理。

1. 獸面銜忍冬

張士貴墓誌是唯一用獸面銜忍冬裝飾的一例。獸面銜忍冬紋多出現在石門的門楣上，如乾封元年（666 年）下葬的韋貴妃墓石門楣為獸面銜忍冬紋，出現在墓誌斜殺上較為少見。

2. 徽章式圖案

李勣妻英國夫人墓誌是唯一採用徽章式圖案的一例。從完整的上斜殺與右斜殺可以看出為：由七組聯珠圈圍成的團花、瑞禽、瑞獸構成。上、下斜殺中心位置聯珠圈內均為團花圖案，中心聯珠圈向外第一對聯珠圈內為瑞獸圖、第二對聯珠圈為團花圖、第三對為瑞禽圖。不同的是，上斜殺中心聯珠圈團花向外第一對瑞獸為頭頂有角、肩有翼的蹲獸、獸頭均朝外；而下斜殺為頭頂有角、肩有翼伏臥狀獸，頭均朝中心位置，右側為跪姿似牛，左側獸兩前肢短小向前平伸扒地、形似兔子，右端頭為瑞禽頭朝外，左側殘缺。右斜殺中心位置聯珠圈內為肩有翼的飛奔狀的兔子形象，兔子面向左側方向，中心聯珠圈向外第一對聯珠圈內為團花圖，第二對聯珠圈內為瑞獸圖、瑞獸

17　李星明，《唐代墓室壁畫研究》，陝西人民美術出版社，2005 年，頁 211–212。

肩有翼均頭朝中心位置、右側飛奔狀、左側似起似蹲，第三對又為團花圖。左斜殺右半段殘缺，可見中心聯珠圈內為似起似蹲肩有翼的瑞獸、軀體向左，中心聯珠圈向外第一對聯珠圈內為團花圖，第二對應為瑞獸、左側獸頭頂雙角肩有翼似蹲似起張口露齒面朝中心位置，第三對為團花。上平面文字周圍邊飾，以完整的上邊與右邊為例，均由四角四個方形團花與四組折枝捲枝捲葉紋構成。捲枝為自左向右逆時針波浪式延伸生長三峰三谷或三谷三峰六波段五爪形一上一下翻捲的花葉紋。側立面為自左向右逆時針波浪式延伸生長四峰三谷七波段捲枝捲葉紋，亦為折枝型。一下一上上下翻捲花葉紋。右端頭向上向左倒捲半個花葉紋。

徽章式圖案常常出現在石門楣上，如永徽二年（651）埋葬的牛秀、段蘭璧墓石門楣，顯慶二年（657）埋葬的張士貴墓石門楣，龍朔三年（663）埋葬的新城公主石門楣均為徽章式構圖，分為 7 個徽章與 9 個徽章兩種。段蘭璧、張士貴墓石門楣為 7 個徽章，即其構圖均在中間線刻一獸面，段蘭璧墓門楣兩端頭為怪獸頭，怪獸頭與獸面之間分別線刻一對聯珠紋團花（蓮花），張士貴墓門楣則在獸面左右各線刻三副聯珠紋團花、蓮花圖案。牛秀、新城主公主墓石門楣為 9 個徽章，牛進達墓石門楣部分以聯珠紋作邊框，框內中間為聯珠紋團花，兩端頭為半個聯珠紋團花圖案，團花與兩端頭之間線刻對稱的瑞獸一對、蓮花瓣形團花圖案，蓮花瓣形聯珠紋團花位於瑞獸之間，聯珠紋圈之間用上下對稱的花葉紋間隔。新城公主墓門楣「正面線刻畫中間刻龍首圖案，周圍一圈連珠紋，兩側各有 4 個連珠紋團花圖案其下又於一排連珠紋圖案下刻三角及半團花圖案。」[18]

早在北周大象元年（西元 579 年）十月埋葬的安伽墓石榻圍屏平鋪石板正面邊飾，採用圓形或方形聯珠紋圈內雕刻神獸圖案的構圖形式。比新城公主墓早 84 年。

3. 獨角翼馬

開元六年（718 年）下葬的李貞墓誌蓋下斜殺飾頭頂獨角、肩有雙翼的翼

18　陝西省考古研究所等，《唐昭陵新城長公主墓發掘簡報》，《考古與文物》1997 年第 3 期，頁 25、29、32，圖二十四。

馬（獨角大而長），呈奔跑狀，前低後高，自左向右逆時針方向運行。這是昭陵墓誌紋飾唯一一例獨角翼馬。

獨角翼馬的出現較早，目前發現最早的獨角翼馬形象是在龍朔三年（663）埋葬的新城公主墓石門扇中部，各有一匹向內奔跑的獨角翼馬。

第二例是神龍二年（706 年）五月十八日陪葬乾陵的永泰公主墓誌底四側中心位置刻有頭頂獨角肩有雙翼的馬形神獸。

第三例是神龍二年（706 年）下葬的章懷太子墓，石槨正面兩直棱窗上方各刻有一對頭頂獨角肩有雙翼的身飾豹斑紋馬形神獸。

第四例是唐神龍二年（706）十二月二十四日下葬的韋承慶墓誌底左側立面中部有一對相對奔跑的獨角翼馬。

第五例是開元六年（718 年）越王李貞墓誌蓋下邊斜殺中部的獨角翼馬。

第六例是開元九年（721 年）歸葬的薛儆石門額獨角翼馬。

第七例是開元十五年（727 年）下葬的唐嗣虢王李邕墓石棺床東沿 9 號石條線刻圖壺門 C、D，東沿 10 號石條壺門 F，內各刻一匹獨角翼馬。[19]

第八例是開元二十六年（738 年）建成的武惠妃石槨側面立柱上的一位勇士騎在獨角翼馬身上。

第九例是開元二十九年（741 年）下葬的唐睿宗長子李憲墓石槨，其立柱 L8b 下半部、L10a 上半部各有一匹獨角翼馬。[20]

目前所知，最早出現獨角翼馬形象與最晚的相差 78 年，即這種形象至少流行了近 78 年之久。

4. 雙角獅形獸

昭陵墓誌中僅見 2 例雙角獅形獸，一在韋貴妃（珪）墓誌上側立面，一在越王李貞墓誌蓋斜殺。下將這類瑞獸形象在唐代墓葬中的出現情況作一下

19　陝西省考古研究院編著，《唐嗣虢王李邕墓發掘報告》，科學出版社，2012 年，頁 38。

20　陝西省考古研究院編著，《唐李憲墓發掘報告》，科學出版社，2005 年，頁 185、186、190、191。

梳理。

目前知道最早的是乾封元年（666年）十二月二十九日（此時已到667年）埋葬的韋貴妃（珪），其墓誌底上側立面中心位置瑞獸，頭頂雙角、肩有雙翼身飾豹斑紋的獅形神獸圖。

第二至四例是神龍二年（706年）下葬的永泰公主墓誌和石槨懿德太子墓石槨、章懷太子石槨。永泰公主墓誌底四側刻有獅形獸。三具石槨都在正面兩直棱窗下方刻一對頭頂雙角肩有雙翼獅形神獸，其中懿德太子墓左側直棱窗下方雙角獅形獸身飾豹斑紋。

第五例是神龍二年（706年）十二月二十四日埋葬的韋承慶墓誌底左、右、下三側立面均有一對相對奔跑的獅形獸，左側立面兩獸之間還有一對獨角翼馬。上側立面兩獸巨大做壓低胸部回頭向內側行走狀。

第六例是景雲元年（710年）下葬的節愍太子李重俊墓出土的6號、7號、8號、9號石棺床邊立面各有一只雙角獅形獸。[21]

第七例是開元六年（718年）越王李貞墓誌上斜殺雙角獅形獸。

第八例是開元九年（721年）歸葬的薛儆墓誌蓋上有雙角雙翼獅形獸，石門額左半部為奔跑的雙角獅形獸，石槨內外族人騎獅形雙角神獸。

第九例是開元十五年（727年）下葬的唐嗣虢王李邕墓石棺床東沿8號石條壼門B線刻圖，東沿10號石條壼門E，內各刻一只頭頂雙角獅形獸（參見《唐嗣虢王李邕墓發掘報告》，科學出版社，2012年8月第一版，第38頁）。

第十例是開元二十六年（738年）武惠妃石槨側面立柱上的線刻圖之一為一位勇士騎在鹿角獅形神獸的背上。

第十一例是唐李憲墓石槨立柱L1a，、L8b上半段、L9a上半段雙角雙翼獅形獸，開元二十九年（741年）葬。[22]

21　陝西省考古研究院編著，《唐節愍太子墓發掘報告》，科學出版社，2004年，頁33–38。

22　陝西省考古研究院編著，《唐李憲墓發掘報告》，科學出版社，2005年，頁173–174、185–186、188–189。

這些雙角獅形獸從最早到最晚的前後間隔約 74 年。其流行原因應是唐代上層社會普遍的審美偏愛。

雙角雙翼獅形獸為神獸形象。「神獸往往就是混合型動物，它將多種動物的特徵嫁接組合與一身，成為一種人們不明的幻想怪獸。在西亞古代藝術中，埃及獅身人面像、希臘的鷹獅、亞述人面帶翼五角公牛、波斯帶翼獅子等等都是不同混合動物的組合造型。歐亞東部草原上流行的希臘格里芬神獸形象在阿勒泰地區變形後更是流行甚廣。波斯的獅子造型不僅有雙翼而且有雙角，巴黎美術館展出伊朗蘇薩（波斯首都）前 5 世紀雙角雙翼獅子釉面牆，大英博物館「阿姆河寶藏」中有塔吉克南部出土西元前 5–4 世紀金環腕輪，其中也有帶角有翼怪獸。荷馬史詩《伊利亞特》描述雄獅廝殺時躬身張口咆哮，牙齒間泛出白沫，雙目火光閃爍，強健尾巴來回拍打後腿和兩肋，激勵自己縱身躍起。這種對獅子的藝術描述，可能是歐亞動物風格的直接源頭……如果說寫實性動物紋飾是粟特藝術的特點，而神獸式藝術表現則是西亞希臘化後的特徵」。[23]

5. 對朱雀紋飾

昭陵墓誌中共有 2 例飾有成對朱雀，下將成對朱雀墓誌紋飾作一梳理。

目前所知的最早的對朱雀，出現在北魏神龜二年（519）埋葬的元暉墓誌蓋上，朱雀為奔跑狀。不僅如此，其青龍、白虎、玄武均成對出現，而且對玄武外側還有一對頭頂獨角、肩有雙翼羚羊頭或鹿頭、馬蹄、豹斑獸，應是之後流行的獨角翼馬的雛形。構圖均為軸對稱。四神中唯有白虎之間有一束花枝，青龍、白虎均肩有雙翼，玄武均從外向中心行進、扭頭朝其左後或右後怒吼與軀體纏繞兩周首尾勾連的張口露齒、口吐蛇信的素身蛇對峙。二者勢均力敵、毫不示弱。這既是目前所知最早的對玄武形象，[24]

對朱雀第二例是，隋大業元年（610）埋葬的李景亮墓誌蓋，「上有兩只相互對望的展翅朱雀（圖五–1），下有兩對龜蛇對視的玄武（圖五–2），左

23　葛承雍，《唐貞順皇后（武惠妃）石槨浮雕線刻畫中的西方藝術》，《唐研究》第十六卷（2010 年），頁 311–324。

24　張鴻修，《北朝石刻藝術》，陝西人民美術出版社，1993 年，頁 87–88 圖版

青龍右白虎仍為細長身軀奔躍向前」[25]。李景亮墓誌四神與元暉墓誌四神相比簡約、平凡，缺乏陪襯雲紋所營造的緊張氛圍與四神自身所張揚的動感和神氣十足的氣勢和張力。對朱雀、對玄武之間均有一束花枝填充空白。對玄武行走方向與元暉墓誌玄武相反，背向向外而行、向中心位置回首，蛇亦為素身、纏繞龜背兩周後首尾勾連於龜的後上方，張口與回頭的龜對峙、相互恐嚇。

第三例對朱雀是，貞觀十四年（640）埋葬的楊溫墓誌，玄武已不再成對出現。

第四例對朱雀是，麟德二年（665）埋葬的程知節墓誌，玄武亦不成對。

第五例是「武則天垂拱元年（685）金紫光祿大夫王君墓誌之銘，此乃一方誌石，其四邊立面上陰線鏨刻四神，順序如常。朱雀別具一格，為雙鳳相對而立，展翅欲飛狀；四神周圍填補如意雲紋。」[26]

而昭陵墓誌紋飾圖案中2例對朱雀圖，一件是唐太宗李世民在位期間、一件是在高宗李治在位期間，填補了初唐時期的空白。同時它又進一步表明，昭陵墓誌紋飾圖案繼承自優秀的傳統紋樣。

6. 四神、瑞獸、瑞禽、畏獸組合

楊溫墓誌是昭陵唯一四神與瑞獸（9只）、瑞禽（1只）、人形畏獸（有2只）的一例。其墓誌蓋四神中的玄武是龜蛇軀體反差巨大的一例，蛇巨大、龜卑小，蛇軀體超出斜殺上邊緣。也是青龍（長49.5釐米）與白虎長度（長36釐米）反差較大的第一例。而它的朱雀是昭陵兩例對朱雀中最早的，且對朱雀之間又有上方下圓的熏爐。

7. 純雲紋組合

永淳元年十二月二十五日（683.1.27）埋葬的臨川公主墓誌是唯一純用雲

25　周曉薇著，〈隋代墓誌石上的四神與十二辰紋飾〉，西安碑林博物館編著：《紀念西安碑林九百二十周年華誕國際學術研討會論文集》，文物出版社，2008年，頁565、573、574。

26　張蘊、劉呆運，《隋唐京畿墓誌紋飾中的四神圖》，《考古與文物》2002年增刊，頁291。

紋裝飾的一例。「『臨川公主墓誌』的殺面與側面，均以定型的朵雲飾之，每邊三朵，四面對稱，誌側，則以對稱排列布滿狹長的面積。這方墓誌及蓋的刻飾雖然簡單，但刀法卻十分熟練。從刀筆中可以看出作者乃是久經雕刻藝術生涯的巨匠。它平刀鏟地，不加修飾，實處為陽，虛處為陰，風格獨特。」[27]。「臨川公主墓誌通體飾祥雲紋的做法，則明顯是要表現一種較為感性的宇宙景觀」[28]

1971 年出土於乾陵永泰公主墓南劉濬（jun、浚 xun）墓誌，唐開元十八年（730）五月十九日葬，墓誌四側面共有十二個壺門，壺門中心位置各刻一朵大型雙腳（雙岐）如意雲，其左右各襯以小型向上升騰單腳（單歧）如意雲。劉濬墓誌比臨川公主墓誌晚 47 年，說明這種簡單、純粹的形式並非偶然產生，而是一種情緒、情感的表達。一般來說，雲紋大多象徵吉祥如意，是歷朝歷代，上至皇室貴族，下至平民百姓喜聞樂見的裝飾題材之一。

8. 動物追逐及捕獵組合

越王李貞墓誌是唯一以動物追逐和猛獸捕獵為主題紋飾的，也是昭陵墓誌中充滿異域風情的一例。其中有獨角翼馬（或稱馬形神獸）、雙角雙翼獅形神獸、獸逐獸、獸追逐芝角鹿、獸撲咬芝角鹿形象。

李貞於開元六年正月二十六日（718 年）遷葬昭陵。其墓誌蓋右上角，右下角均斷為三塊，已粘接復原。邊長 88 釐米，高 12 釐米，蓋文，陰刻柳葉篆書「大唐故太子少保豫州刺史越王墓誌銘」。上平面四周有淺減地線刻海石榴紋，四斜殺面上是：上為一雙角雙翼獅形瑞獸、下為一獨角翼馬，左為一獅追逐，右為獸撲咬鹿圖，均呈逆時針方向奔跑，動物兩邊飾大迴環海石榴紋。

墓誌，邊長 89.5 釐米，厚 16.5 釐米，誌文隸書，共 30 行，滿行 32 字。側面共有六獸二鹿八只動物形象，每面兩個，上下均為獅逐鹿、左右均為獅逐獸，均呈順時針方向奔跑狀，這與一般情況下，十二生肖均按順時針方向運行一致；卻與其蓋上的動物逆時針的運行方向不同。一般情況下，四神圖

27　張鴻修主編，《唐代墓誌紋飾選編》，陝西人民美術出版社，1992 年，序一。

28　李星明，《唐代墓室壁畫研究》，陝西人民美術出版社，2005 年，頁 193。

案中朱雀、玄武、青龍均按順時針運行,唯有白虎為逆時針運行,總體構圖是青龍、白虎朝向朱雀方向而背離玄武。特殊的個例:一是貞觀二十年(646)埋葬的薛𪗭墓誌四神圖案,不僅朱雀玄武上下互換、青龍白虎左右互換,而且朱雀、玄武、白虎均為順時針行走,而青龍則為逆時針行走;二是開元十五年(727)埋葬的翟六娘墓誌蓋,四神是昭陵唯一一例均為順時針運行的(它也是昭陵墓誌四神中唯一一例青龍與白虎顛倒的,即左為白虎、右為青龍,上朱雀、下玄武如常),而其墓誌十二生肖運行順序方向如常、亦按順時針運行。而李貞的墓誌蓋斜殺上的動物追逐、撲咬均呈逆時針運行,這是昭陵墓誌蓋唯一一例動物全部逆時針運行的。但墓誌側立面動物追逐均按順時針運行,這便形成上逆下順的格局,似有「逐鹿中原」之寓意。動物兩端陪襯有大迴環海石榴紋,用筆十分簡約,但簡單、明瞭而傳神。

　　獅逐鹿是李貞墓誌動物追逐紋飾中較為典型的代表。李貞墓誌蓋左側斜殺獅逐鹿。鹿在前閉嘴狂奔,獅在後張口吐舌窮追不捨。獅頭頂鬣毛向後,掃帚形(或馬尾形)尾巴上翹,軀體前低後高,兩前爪即將著地,後腿向後蹬即將回收。誌底下側邊飾為獅逐鹿,鹿在左、獅在右,均自右向左奔跑。鹿頭頂靈芝狀角,閉嘴,軀體騰空,兩前腿向前平伸掌心向下欲下落,後腿稍高於兩前腿向後猛蹬掌心向上欲回收。其身後獅子,軀體前低後高,閉嘴而牙齒外露,鬣毛較長且向後飄拂,馬尾形尾巴上翹,左前爪已著地,右前腿掌心向前欲朝前邁,兩後腿向後上猛蹬掌心朝上欲回收。鬣毛、尾毛蓬鬆,尾形似馬尾。墓誌上側邊飾與下側邊飾近似,只不過鹿騰空的高度稍高、頭頂靈芝形角緊頂上邊框、抬頭縮頸目視前方,軀體前低後高,四肢細長,兩前腿向前斜下伸掌心朝下欲下落,兩後腿向後平伸掌心朝上欲回收。其身後獅子張口露齒吐舌,兇猛異常,脖頸鬣毛蓬鬆,尾巴似馬尾松散上翹。軀體粗壯,前低後高,四肢粗短,左前腿緣下邊框向前平伸掌心朝前欲下落抓地、右前腿向前斜上伸、掌心朝前欲朝前邁,兩後腿向後猛蹬掌心向外欲回收,後腿關節一簇鬣毛向上。

　　李貞墓誌及蓋上鹿的形象均為芝角鹿或大角麋鹿。「芝角鹿因其角非常像有莖有蓋的靈芝而得名,原形是粟特的扁角鹿,也有人認為是中亞草原的

大角麋鹿……希臘神話藝術中，大角鹿往往是英雄珍愛的動物，作為不知疲倦的象徵，創作成金角、鐵蹄。」[29]。「花剌子模托普拉克——卡拉宮殿遺址出土有西元 3 世紀芝角鹿浮雕」[30]。日本正倉院藏綠牙撥鏤尺、銀盤，河北寬城和內蒙古喀喇沁旗出土的唐代銀盤上都有芝角鹿形象[31]。

另外，墓誌蓋右側立面邊飾為獸撲咬鹿圖。獸在左，鹿在右。獸形似獅子，其軀體低於鹿背，但獸的左前爪已經牢牢的扎進了鹿的脖頸處，右前爪牢牢抓在鹿的腹下，大口也已經咬住了鹿背，鹿因疼痛而舌頭已經從嘴角下垂，四肢在有力無力之間、生死就在一瞬間，畫面衝擊力極強。這一畫面與開元二十六年（738 年）武惠妃墓石槨西壁立柱的獸撲咬羊畫面有類似之處。表現動物撲咬的畫面還見於隋代虞弘墓的石槨前壁，槨壁浮雕之九下半部：畫心為「牛獅搏鬥」圖，是獅子撲咬長角牛背的瞬間。牛朝左、獅朝右，牛低頭向前衝時，猛獅突然騰空躍起避開牛角從側面雙爪扒上牛背、同時巨口緊咬其背部。

「世界藝術交流史已經證明，動物互鬥的造型起源與西亞中東一帶，經過波斯傳至中亞阿勒泰地區，在伊朗民族文化裡，動物的互鬥似乎象徵著光與熱對暗與冷的征服，因此意味著春天的開始。眾所周知，獅咬羊、虎咬馬、虎吞鹿、鷹虎搏鬥等主題遍布歐亞草原，甚至有長著雙翼的怪獸撲踏奔鹿的構圖。中國北方青銅器文物和金銀器都有這類造型。新疆吐魯番艾丁湖坎兒墓葬出土的虎噬羊銅牌。武惠妃石槨上獅子猛撲嘶咬盤羊形象圖像也是西亞波斯常見的傳統，一隻獅子奮力撲向長角盤羊身上，大口啃咬著盤羊的脊背和頭部，盤羊呈一百八十度的扭轉。動物的後半身作大幅度的翻轉，這是阿勒泰藝術的典型造型，通常被攻擊者幾乎都是靜止不動地被咬著，但是呈弱勢的盤羊仍在作最後的奔逃，兩隻動物上下相疊，在勝敗分明的互鬥構圖中

29　葛承庸，《唐貞順皇后（武惠妃）石槨浮雕線刻畫中的西方藝術》，《唐研究》第十六卷（2010 年），頁 311–324。

30　〔俄〕斯塔維斯基著、路遠譯，《古代中亞藝術》，陝西旅遊出版社，1992 年，頁 74。

31　楊泓、孫機，《尋常的精緻—文物與古代生活》，遼寧教育出版社，1996 年，頁 260、287。

體現著動物的本能。[32] 李貞墓誌正與武惠妃墓石槨同樣顯示出了西方文化因素的影響。

9. 位置或方向顛倒的四神與生肖

安元壽妻翟六娘墓誌是唯一一例青龍、白虎左右顛倒的，且是唯一一例四神均作順時針行走或飛奔的。

薛頤墓誌是唯一一例四神與素面組合的，且其四神是唯一一例反常規，上下、左右均顛倒的，即玄武在上、朱雀在下，白虎在左、青龍在右，青龍白虎形體較大且均為素身。

咸亨二年（672）埋葬的趙王李福墓誌是唯一一例十二生肖排列位置顛倒的，午馬在下、子鼠在上，酉雞在右、卯兔在左，但順序如常，順時針運行。它又與 1951 年出土於咸陽市底張灣，現藏西安碑林的楊執一墓誌十二生肖排列位置一致。楊執一唐開元十五年（727）九月葬，墓誌四側十二生肖襯以纏枝花卉，也與李福墓誌一致。但它卻比李福墓誌晚 55 年。還有 1972 年乾陵陪葬李賢墓出土的神龍二年（706）埋葬的「大唐故雍王墓誌之銘」墓誌蓋頂平面文字周圍十二生肖的排列一致，該墓誌與李福墓誌晚 34 年。2004 年 9 月–2004 年 3 月發掘出土的獻陵陪葬墓唐嗣虢王李邕墓誌底與李福墓誌一致，該墓葬於開元十五年（727）十二月二十九日，比李福墓誌晚近 56 年。

以此看來十二生肖位置顛倒也並非偶然的疏忽，也應有一定的思想感情蘊含其中。

眾多的唯一性、多變的形象、豐富的細節，是昭陵墓誌紋飾圖案多樣性、豐富性的又一表現，俱有極強的觀賞性。

10. 誌底文字周圍飾生肖

契苾夫人墓誌蓋、墓誌四側均為捲枝花卉，但其墓誌上平面文字周圍由四個梯形圍成「回」字形邊飾，每組梯形內由三只生肖動物與花頭狀雲朵間隔，這是昭陵唯一一例。它同以往發現的墓誌蓋盝頂平面額題文字周圍生肖

32　葛承庸，《唐貞順皇后（武惠妃）石槨浮雕線刻畫中的西方藝術》，《唐研究》第十六卷（2010 年），頁 320–323。

圖構圖相似。不過，契苾夫人墓誌十二生肖站立或蹲坐或行走或伏臥的姿勢均與文字方向一致，上下均順時針行走，左右均相對蹲坐或站立於文字左右。其花朵的朝向卻向四周放射性排列，即雲朵頭頂文字外框，雲尾下蹬墓誌上平面邊緣，這又與以往出土的部分墓誌蓋上的生肖排列方向形似。

目前所能知道其他地區的墓誌蓋文字周圍刻有十二生肖圖案的共有4例，它們分別是：

第一例是隋大業十一年（615）張壽墓誌蓋上平面篆題豎四行、行四字的週邊「張壽墓誌蓋頂題額四周刻十二生肖，四斜面刻四神，二者按子午位對應（圖6-53）」[33]，其生肖運行順序如常，按順時針方向迴圈；構圖則是以文字外框為天、以墓誌蓋上平面邊棱為地，即十二生肖的腳、爪均朝外，頭頂文字外框，如同把四個側立面刻有十二生肖的墓誌打成拓片，然後展開平鋪時所看到的情景。站在文字下方正看文字時，下邊三生肖均為正視形象，上邊三生肖為頭朝下倒立狀，左邊的三生肖均頭頂朝右、腳朝左，右邊的三生肖均頭頂朝左、腳朝右。這種構圖，觀賞時必須從四個方向去觀察，即上邊的必須站在上邊、面對文字的反方向看生肖為正視圖，欣賞左邊、右邊也必須站在相應的左邊、右邊位置去看生肖形象為正視圖。

第二例是1972年乾陵陪葬李賢墓出土的神龍二年（706）埋葬的「大唐故雍王墓誌之銘」墓誌蓋，其上平面文字周圍由四個梯形圍成，每個梯形內又分成三個區域，每個區域各刻一生肖形象，其十二生肖的排列與李福墓誌一致，即子鼠在上、午馬在下，上下對應；酉雞在左、卯兔在右，左右對應。生肖排列布局與張壽墓誌生肖一致，呈向四周放射性分布，即生肖頭頂文字外框，腳踩頂平面邊緣。

第三例是景龍三年（709）李延禎墓誌蓋生肖圖。位於「大唐故／李君墓／誌之銘」墓誌蓋上平面，陽刻篆書豎3行、行3字，文字由四縱四橫雙線隔成的方格，分頭繼續向外延伸形成16個方格，除去對角四個方格刻團花外，剩下的12個方格各刻一生肖形象。其整體布局排列、運行方向與張壽、李賢墓誌一致，仍以文外框為天、以墓誌蓋上平面邊緣為地刻生肖，順時針行走。

33　李星明，《唐代墓室壁畫研究》，陝西人美出版社，2005年，第197頁。

所不同的是，子鼠與午馬上下、酉雞與卯兔左右未正對，即鼠、馬、雞、兔均不在每邊的正中位置。從左向右，下邊是鼠、豬、狗，左邊是兔、虎、牛，上邊是馬、蛇、龍，右邊是雞、猴、羊。這樣就形成了，上、下蛇與豬正對，左、右虎與猴正對，僅此一例。更重要的是該墓誌蓋上邊斜殺刻有飛奔的獅形獸，下邊斜殺、左邊斜殺內刻有奔跑的獨角馬，右側斜殺刻有奔跑的芝角鹿。

第四例是開元三年（715）埋葬的郭逸墓誌蓋盝頂上平面，由縱、橫 5 條陰線劃分的 16 各方格構成，中部 4 格陽刻篆書「郭公／墓誌」4 字。其周圍 12 個方格內各刻一生肖形象，從右下角起向左順時針分別是蛇、馬、羊、猴，猴上為雞、狗、豬，豬的右側是鼠、牛、虎，虎下為兔、龍、蛇，迴圈往復。所有生肖的形象與文字方向一致，均以上為天、以下為地。雖然其午馬在下、子鼠在上，酉雞在左、卯兔在右，但與李福墓誌稍有差別。1、李福的生肖均為順時針運行，而郭逸的生肖從上到下，左邊四個生肖豬、狗、雞、猴均面向右，右邊虎、兔、龍、蛇均面向左，上邊鼠、牛與下邊羊、馬均朝左站立或伏臥，有順時針運行，也有逆時針運行，還有相對蹲坐或站立、伏臥的，不一而足。2、李福的生肖子鼠與午馬上下正對、酉雞與卯兔左右正對，而郭逸的生肖非正對應。3、李福的生肖位於墓誌四側立面，而郭逸的生肖位於墓誌蓋上平面篆題周圍顯著位置。

唯有開元九年（721）埋葬的契苾夫人，在墓誌上平面文字周圍刻有十二生肖圖。它與眾不同的是，隱藏在墓誌的上平面，與墓誌蓋上的生肖排列布局有同有異。1、契苾夫人墓誌所有的生肖均與文字方向一致，即正看文字時所有生肖均為正視圖，與郭逸墓誌同，但位置不同。契苾夫人的生肖三個一組刻於梯形框欄內，排列順序如常，且子午上下、卯酉左右正對；但郭逸墓誌蓋生肖位於十二個方格內呈連續的迴圈狀，排列順序反常，雖子鼠在上，午馬在下，酉雞在左、卯兔在右，但均不居中正對。2、契苾夫人墓誌的上邊三只生肖均朝右、下邊三只生肖均朝左，均按順時針運行，左、右三只生肖均面對文字相對蹲坐或站立。而郭逸墓誌蓋生肖的排列是，從上到下，左邊的豬、狗、雞、猴四生肖均朝右側站立或伏臥，右邊的虎、兔、龍、蛇四生肖均朝左側蹲坐或伏臥；上邊中部的鼠、牛，下邊中部的羊、馬均面朝左伏

臥或站立，即上邊鼠、牛、虎均逆時針運行，下邊羊、馬、蛇均順時針運行。
3、契苾夫人墓誌十二生肖之間用如意雲朵隔開，所有雲頭頂文字外框，雲腳朝外頂墓誌邊緣，向四周放射性分布，這與張壽、李賢、李延禎生肖布局方向一致。

11. 純陰線刻紋飾

牛秀墓誌十二生肖是昭陵 3 例純陰刻中最早的一例，而且襯以高大寬闊的群山與相對獨立的樹木山林，山峰最高者幾乎觸及壼門上封口線，而樹木均不在山頂，多在兩山峰之間的山谷或山腰處，特別是在猴子前後各刻有一棵獨杆大樹。

陰線刻第二例，李震墓誌十二生肖位於頂部出尖（桃形）的多弧（10 弧）壼門內，牛秀為 6 弧線壼門內，李震生肖雞、狗、猴腹下有饅頭狀山包，猴蹲坐、前有花草樹枝，牛兩前肢未刻蹄部，兔左下、右下角似有碎石塊。同年埋葬的程知節墓誌生肖「牛」未刻四肢膝蓋以下部分，「豬」未刻兩後蹄。

在 3 例陰線刻十二生肖中最晚的一例翟六娘墓誌，每邊 3 只生肖分散刻於長方形的邊框內，而且陪襯紋只有雲紋。

但是，李震墓誌蓋及墓誌四側是均用陰線刻的一例。而之前的永徽二年（651）牛秀與之後開元十五年埋葬的翟六娘墓誌僅誌底十二生肖圖案與陪襯紋飾均用純陰線刻。

12. 無字墓誌蓋

張廉穆墓誌是昭陵目前發現的唯一的墓誌蓋盝頂無文字的。

而中國大陸範圍目前發現的最早的無字蓋是北魏孝明帝正光五年（524）埋葬的〈魏故持節征虜將軍營州刺史長岑侯韓使君賄夫人高氏墓銘〉「誌蓋作盝頂式，素面無文字。」[34]。

第二例永徽五年（654）埋葬的王恭墓誌蓋。

第三例是永徽六年（655）張廉穆墓誌蓋。

34　河北省博物館等，《河北曲陽發現北魏墓》，《考古》1972 年 5 期，頁 34–35 頁。

第四例是顯慶三年（658）十一月二十三日埋葬的魏倫墓誌蓋（西安市出土，現藏西安市考古研究所），比張廉穆墓誌晚兩年。

第五例是 2007 年陝西省考古研究院在陝西師範大學後勤基地 14 號樓的建設中，發掘了一座唐墓，墓主人薛元嘏，為魏晉以來的河東望族、汾陰薛氏家族成員。該墓位於西安市長安區郭杜鎮大居安村，出土「墓誌 一方兩石，該墓誌盝頂蓋。誌、蓋長寬均 60、厚 12 釐米，蓋頂無文，周邊為捲草紋圖案，斜殺四面為捲枝花紋間以雲紋圖案；誌文 24 行，滿行 23 字，共計 533 字，四周為捲枝花紋間以雲紋。出土時在誌石與誌蓋之間可見有絲織物，已殘朽，上有粉狀物質以及篆體書寫的可辨認的墓主人姓氏等字樣（圖一〇、一一）……以往發掘中，常出土有未書墓主人名諱的墓誌蓋，究其因不甚詳，此次發現的墓誌之間夾雜的帶有墓主姓氏字樣的絲織品，或是替代誌蓋刻字的另類表現，或為一種葬制的形式，關於這點還需要做進一步的研究。」[35] 陝西省考古所在西安地區發掘了一座隋代墓葬，其墓誌蓋亦有素面無字。

另外，值得一提的是，大唐秦王李茂貞[36] 薨於後唐莊宗同光二年墓誌蓋也只有四神紋飾圖案，而無文字。

五代的馮暉[37] 墓誌蓋也採用了無字的形式。

可以肯定的是，無字的墓誌蓋也是一種情感的表達形式，並非因為時間緊來不及刻而未刻。正如武則天無字碑一樣，有許多糾結複雜的原因。

13. 其他圖案或組合

張廉穆墓誌銘是四神與 8 只瑞獸、4 只人形畏獸（其中 1 只為鳥頭）組合的唯一一例。

突厥可汗李思摩墓誌十二生肖圖中，午馬是唯一在其後大腿上部刻有一正書「官」字的。

35 陝西省考古研究院，《唐薛嘏夫婦墓發掘簡報》，《考古與文物》2009 年第 6 期，頁10。

36 （924）四月一日鳳翔秦王塋府，隔年（925）十二月二十五日，遷葬於寶雞陳倉里先考大塋西側。

37 後周太祖廣順二年（952）死，顯德五年（958）葬。

　　李思摩妻統毗伽可賀敦延陁，墓誌四神、十二生肖的陪襯圖是唯一只有高大群山、雲紋而沒有樹木的。

　　而程知節墓誌底十二生肖也無樹木，其中牛、鼠、虎、兔、龍、蛇、羊、猴、豬9只生肖，腹下或多或少、或大或小均只有平緩山巒或獨立的山石，所占空間在1/5–1/8不等，與李思摩妻統毗伽可賀敦延陁墓誌生肖陪襯圖案尖而高大的群山所占空間4/5–7/8的比例，反差巨大。另外，程知節墓誌蓋玄武是昭陵墓誌中唯一一例龜蛇合體的。

　　開元十五年的翟六娘墓誌為四神、十二生肖組合，且誌底是最後一例陰線刻十二生肖的，其午馬是昭陵墓誌唯一一例縛尾形象。

　　李承乾墓誌午馬是唯一一例伏臥欲起的形象，而且是唯一一例馬尾打破壹門界限、伸出壹門右下角外側。根據馬尾打破壹門的情景推測，似乎應先刻馬再刻壹門線。

　　墓誌四側無紋飾的1例，即薛頤墓誌。

（四）昭陵墓誌紋飾圖案的多樣性

　　昭陵墓誌紋飾圖案多樣性，不僅表現在不同時期的墓誌個體紋飾互不雷同，就是同年同月同日葬的妃子（唐太宗德妃燕氏）、王子（唐太宗第十一子趙王李福）墓誌的組合、構圖也是迥然不同。一個是波浪式延伸生長的折枝並蒂花與十二生肖組合（李福墓誌），而且十二生肖的排列位置與通常不同，為午馬在下、子鼠在上、酉雞在左、卯兔在右，但行走順序如常、按順時針排列，這是昭陵墓誌紋飾圖案中唯一反常規排列的一例。一個是纏枝花卉（燕妃），墓誌蓋（150朵）、墓誌（70餘朵）上下近220餘多花卉紋，是目前中國大陸範圍內唐代墓誌花卉最多的一例。

　　即使同日埋葬或刻製的墓誌，也是同中有異、變化多端，如尉遲敬德夫婦墓誌銘，就組合而言，都是蓋為三葉蔓草紋，墓誌底為十二生肖圖，且均為深減地雲朵紋作陪襯。不同的是尉遲敬德墓誌蓋盝頂有25個「飛白書」體，似楷非楷、似篆非篆，絲絲露白刻一刀、浪漫飄逸，如「無言的詩，無形的舞」，這是目前中國大陸發現唯一採用「飛白書」體書寫墓誌蓋的一例。

而敬德夫人蘇氏墓誌蓋則為陰刻篆書；尉遲敬德墓誌蓋題刻周圍的三葉蔓草大而稀疏，由四組軸對稱向左右延伸生長的二谷一峰共六波段構成；敬德夫人的則小而稠密，由四組軸對稱向左右延伸生長的二峰三谷共十波段構成。尉遲敬德及夫人蘇氏墓誌蓋上、中、下蔓草紋飾構圖基本一致，局部有別，敬德夫人蘇斌墓誌蓋題刻文字周圍為「回」字形紋飾，內「口」由四組陰刻聯魚紋圍成，外「口」由四組減地連葫蘆紋圍成，這是目前僅見的一例組合；而尉遲敬德墓誌蓋題刻周圍僅由三葉蔓草圍成；蘇氏墓誌蓋斜殺邊飾由減地聯葫蘆圍成梯形，其內添以三葉蔓草；側立面三葉蔓草，左、右、上三邊為幾何紋；而敬德墓誌蓋的斜殺、側立面均為純粹三葉蔓草無其他邊飾。就十二生肖而言，尉遲敬德墓誌根據動物的實際特徵該大的大、該小的小，比例準確，寫實中略帶誇張，大氣磅礡。其墓誌是昭陵最大的（邊長120釐米），它的十二生肖中80%，屬於昭陵墓誌十二生肖最大的；蘇氏則略顯小巧玲瓏，個別動物特別細瘦。以馬為例，尉遲敬德及夫人蘇斌墓誌中的馬是昭陵墓誌中最美的2匹站立狀的駿馬形象，但表現視角卻不同，尉遲敬德的馬崇高中內涵優美、健美之態，呈歇蹄狀。其左後腿微屈，蹄掌心向外，且頭朝內側偏，可見臀部三分之二、公馬標誌明顯、尾巴鬆散自然下垂。蘇氏的馬卻呈頭朝外側，可見馬的面部及胸部三分之二，四肢瘦勁、軀體健壯。馬四肢均參差排列，自然而不拘謹，灑脫大方。尉遲敬德的生肖多為站立狀，如馬、牛、羊、豬、虎（呈高瞻遠矚或高視闊步狀）；其次是悠閒的覓食狀，如狗、雞。兔為奔躍式，前低後高。龍張牙舞爪蘊藏著無限的力量和無比的神性，身披鱗甲，脖頸頎長、軀體勁健，四肢有力，爪甲鋒利，尾巴呈倒「S」形、從左後腿內側繞其後小腿彎曲而出（這種形象是昭陵墓誌中唯一一例）。蘇氏的生肖多為抬頭、抬右前腿行走狀，如牛、羊、豬、猴；狗行走間扭頭向身後回望；而虎又刻畫得幼稚且左腿提起，抬頭伸頸向其左側觀望，一副警覺的樣子；鼠做背身伏臥、頭向其左側偏，這是昭陵唯一的一例；這與韓滉的〈五牛圖〉中，中間那一頭正視的牛有異曲同工之妙。尉遲敬德的鼠為側身、似立似行。蘇氏的兔子是唯一抬頭挺胸、雙耳豎於頭頂、駐足眺望的一例。尉遲敬德的雞呈覓食狀，其夫人蘇氏的雞則為鳴叫狀。尉遲敬德的猴呈若有所思的蹲坐姿勢，而蘇氏的猴又呈四爪著地、四腿參差排列的行走狀。蛇的形象，尉遲

敬德的為軀體呈單環狀，而蘇氏為雙環狀。就陪襯的雲紋而言，尉遲敬德墓誌下邊的牛、鼠、豬多為橫向上下分多頭的長條狀雲朵，由於牛本身軀體較大其雲朵自左下向右上升騰，其餘三個側面生肖陪襯圖雲朵相對稀疏且雲腳稍短。蘇氏生肖陪襯的雲朵多為單頭或二至四個分頭，雲腳稍短。

　　再以同一個墓葬出土的王君愕及妻張廉穆墓誌為例。貞觀十九年埋葬王君愕墓誌蓋為四神圖、誌底為十二生肖圖；而其妻張廉穆墓誌為永徽六年埋葬，墓誌蓋為四神，但誌底卻為十二個獸面銜忍冬間隔的十二瑞獸圖，四個側面中心位置為人形畏獸（這是昭陵墓誌唯一的一例，其他地區未見，有專家認為屬於「雷神」形象）；誌蓋同為四神圖，但大小反差懸殊，張廉穆青龍（昭陵墓誌青龍第三大）、白虎（昭陵墓誌白虎第二大）軀體屬於昭陵較為健壯的，朱雀是昭陵墓誌中最華麗的，就陪襯而言，王君愕的為群山、樹木、枝葉構成幾乎充滿空間，減地部分極少，四神幾乎為陰刻，張廉穆四神陪襯的山嶽、樹木所占空間極少，約占 1/7 弱，空間幾乎均填充的是雲朵紋，四神均為減地陽刻。另外張廉穆墓誌蓋是昭陵唯一發現的沒有刻字的一例。

　　最後再以唐太宗妃「一品昭容」韋尼子墓誌為例。上下均為忍冬或蔓草紋，但構圖、波段多少及細部有別。墓誌蓋上平面文字周圍邊飾有四組三峰二谷形似三葉蔓草的紋飾圍成，相鄰的枝條在對角處束莖打結並倒捲呈桃形忍冬花。斜殺和側立面均像蔓草，每個分叉枝均又分成一短兩長三支，而墓誌底亦形似蔓草或忍冬紋，但分枝卻為一短三長四分枝。不僅形狀有別，就是波段多少也不盡相同，如墓誌蓋斜殺均為三峰二谷五波段，而四側立面的上側立面為五峰四谷九波段，其餘三側立面卻均為四峰四谷八波段。墓誌底除左側立面為二峰三谷五波段外，其餘三側立面均為三峰三谷六波段，而且唯有上側立面主枝莖有四個從左向右開口的芽苞或芽托，左側立面有四個左右向左延伸生長的環形節。不一而足，以此可略見一斑的瞭解昭陵墓誌紋飾圖案的多樣性特徵，一葉知秋。可以看出四個面中每一個面都是不盡相同的，應該各自有自己的線圖稿。四個面應是一次成型，而非用一個面去複製。同樣的東西刻在不同的面上竟然互不雷同，這正是昭陵墓誌多樣性的本質所在，它極富變化。

車爾尼雪夫斯基說：「多樣性是生活的妙諦」[38]，多樣性也是藝術的妙諦。

四、小結

昭陵墓誌紋飾圖案的意義：它是人類在西元七世紀唐朝時期留下的生命記憶與生命印跡、履痕。表達的是人類生命的共同感——對生的渴望、對死的無奈，是世界文化史舉足輕重的組成部分。它是中國在世界範圍國際地位空前、至高無上時期的文化產品。它是經歷了無數個鮮活生命的生離死別後，對生死俱有深刻理解的一批工匠、藝人集體智慧的作品系列。「絕望中的平靜是美麗的。」，他們「把最精微的心思也一絲不苟地投射其間」，以最大的專注與熱情完成了這精緻的「死前細妝」[39]——為別人，也為自己。昭陵墓誌紋飾圖案是人類心靈深處對美、對生命的理解與表白，是對生命的頌歌與禮讚。

「中華民族是自己土地和耕作的主人，它們從來沒有為在死亡的長久希望中尋找內心自由和生活的慰藉而倍感痛苦。他以平靜的心情看待死亡，既不心存恐懼也不萌生願望，但是它並未讓死亡離開視野，以上的態度對其務實的精神俱有極大的重要性。對死亡的思考，是中國人看到了本質性的東西。……它知道自己就像時光在瞬息之間流逝一樣成為過眼雲煙，他知道自己應融在閃光的剎那並且抓住絕對。除去生命，它看不見任何東西，因此他的死亡頌歌把生活中一切永生的東西聚集起來，以便能在未來時光中得到肯定。……我們同樣能從中國藝術中開始感受到其簡潔性、整體性以及最奇特的觀念的宏偉的和諧性」[40]。

昭陵墓誌紋飾圖案的價值在於它的多樣性、豐富性以及反映生活的深刻性；在於它所處的時代背景、時代精神的國際化；在於它是真、善、美的綜合體；在於它是在自信、豪邁、自如、自然而然狀態下創作的眷戀人生的俱有終極

38　陸貴山：《藝術真實論》，中國人民大學出版社，1984 年，頁 90。

39　余秋雨語：《回望兩河》，中國盲文出版社，2007 年，頁 183、184。

40　〔法國〕艾黎・福爾著，張澤乾、張延鳳譯：《世界藝術史》（上）長江文藝出版社，1996 年，頁 237–238。

價值的作品系列。更何況那是一個讓世界矚目、讓別的國家高山仰止的大唐帝國，這裡風情萬種、萬國來朝，是有許多抑制不住的喜悅和幸福感的時代。中國人內心深處的那份自信、自豪、無比驕傲的尊嚴與豪邁的情緒油然而生。中國如一只「績優股」天天都在跳空高開，不時還「衝高」、「漲停」，這種日新月異、跨越式發展帶給老百姓的是，「不是我不明白，而是世界變化快」的感慨。這些情緒、感慨只有文學家、書法家、畫家、工匠、藝人能夠通過自己的作品記錄下來傳遞給後人。

《新天方夜譚》的作者，英格蘭人史蒂文生，1894 年 12 月 3 日的早晨，他正在寫作時，突然中風，當晚就與世長辭。他自己選定的墓誌銘，充分的表現出他一生的樂觀主義精神。

在廣漠的星空下，掘一個墳做我的歸宿。我活得愉快，死得快樂，留下幾句話，算是我的遺囑。請你們替我把這首詩刻上：他躺在這兒，稱心如意，山林裡的獵人回了家，海洋上的水手上了岸。

欣賞昭陵墓誌紋飾圖案，要體會唐朝那種心懷天下、有霸氣但不霸道的王者風範；要感受它「威而不猛」、「泰而不驕」、「周而不比」、「和而不同」的君子風範。

參、拓片、線描

01 楊溫墓

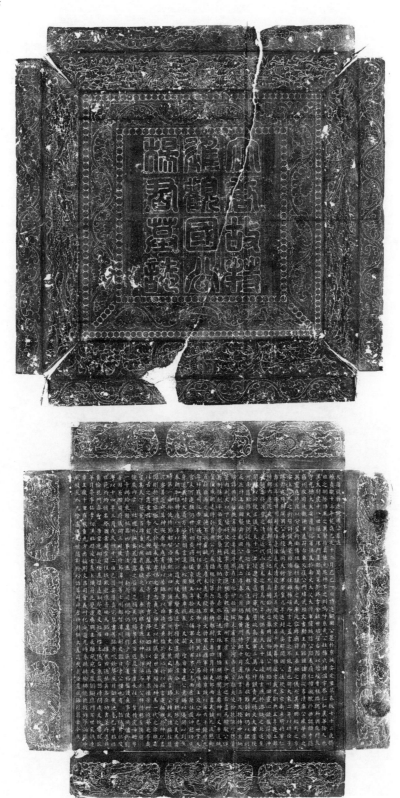

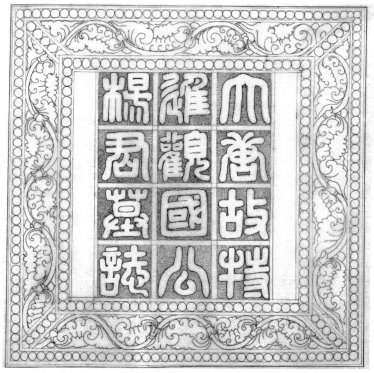

線描 1-1 楊溫墓誌蓋盝頂上平面（上、下、左、右）

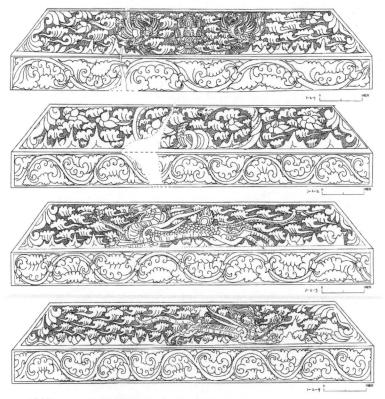

線描 1-2 楊溫墓誌蓋斜殺與側立面（上、下、左、右）

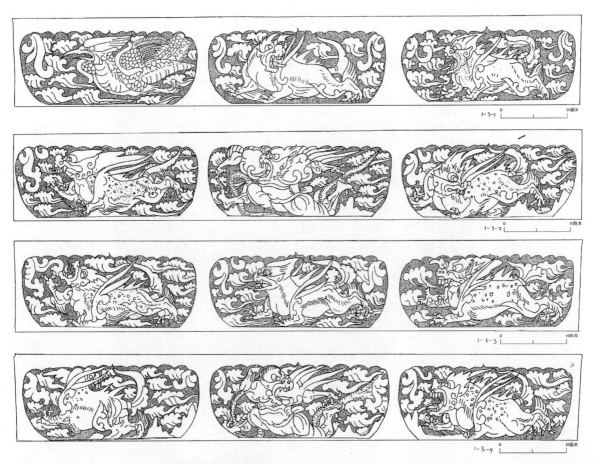

線描 1-3　楊溫墓誌底側立面（上、下、左、右）

02 長樂公主

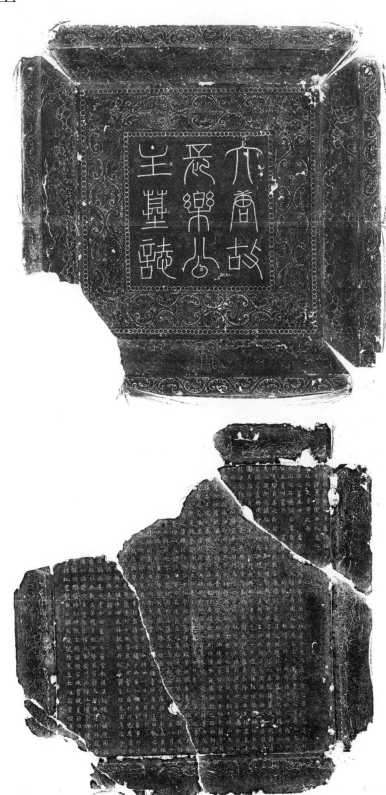

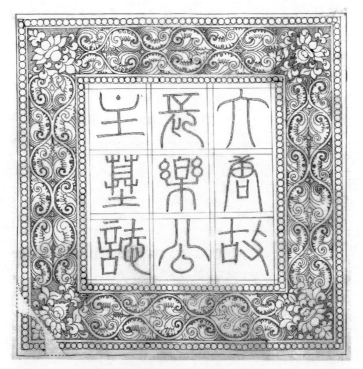

線描 2-1 李麗質墓誌蓋盝頂上平面（上、下、左、右）

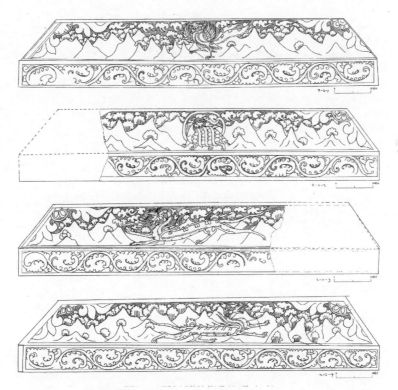

線描 2-2 李麗質墓誌蓋斜殺與側立面（上、下、左、右）

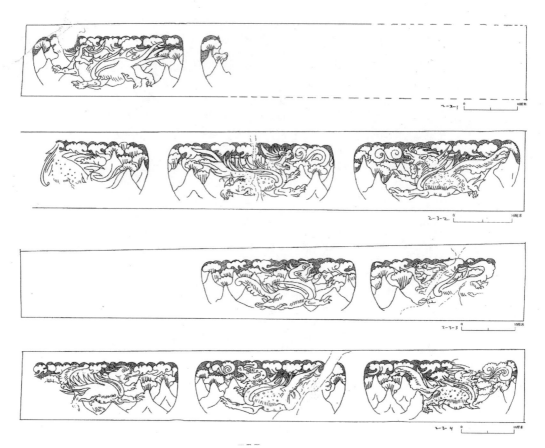

線描 2-3　李麗質墓誌底側立面（上、下、左、右）

03 王君愕墓

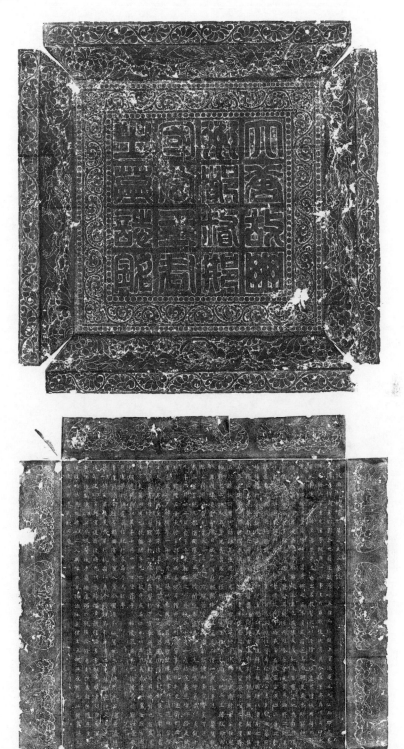

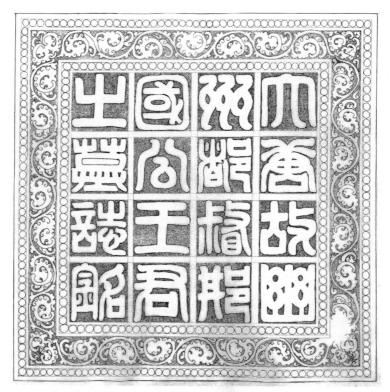

線描 3-1 王君愕墓誌蓋盝頂上平面（上、下、左、右）

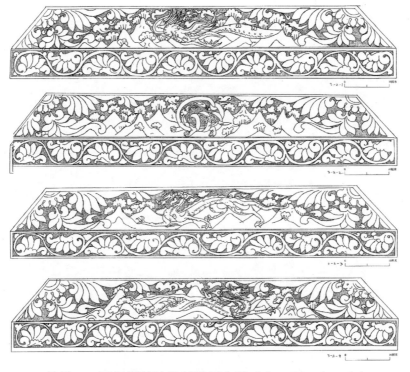

線描 3-2 王君愕墓誌蓋斜殺側立面（上、下、左、右）

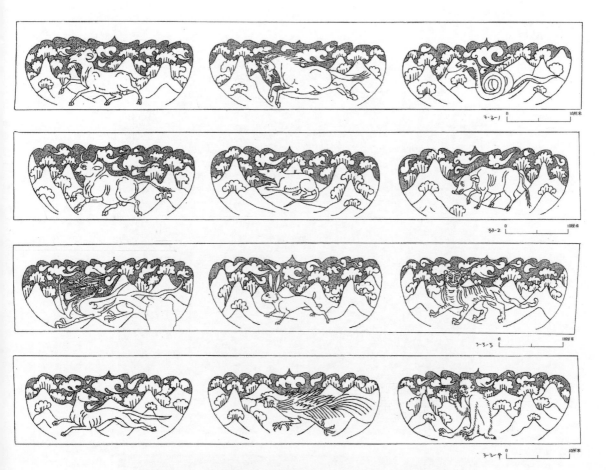

線描 3-3 王君愕墓誌底側立面（上、下、左、右）

04 薛顗

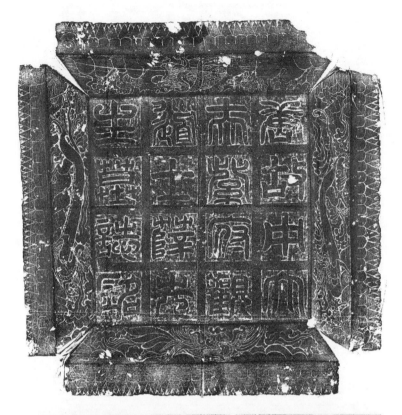

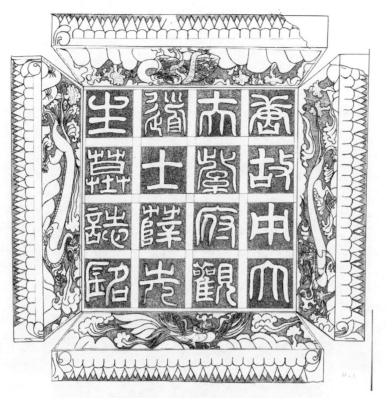

線描 4-1 薛賾墓誌蓋

05 李思摩

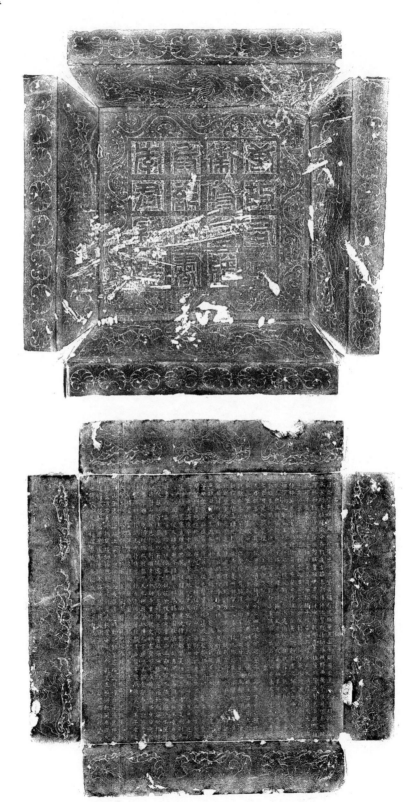

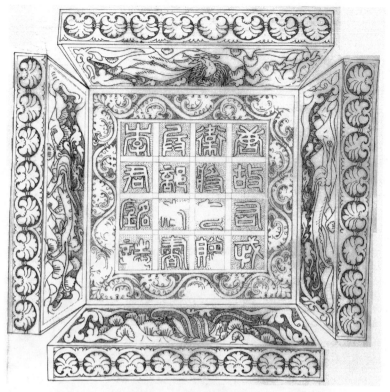

線描 5-1 李思摩墓誌蓋

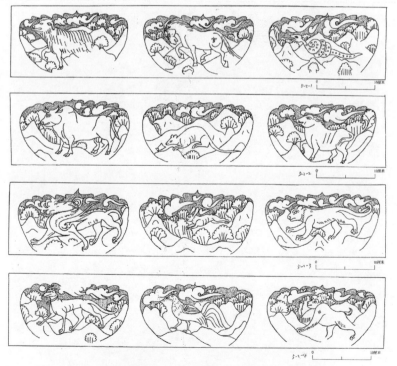

線描 5-2 李思摩墓誌底側立面（上、下、左、右）

06 統毗伽可賀敦延陁

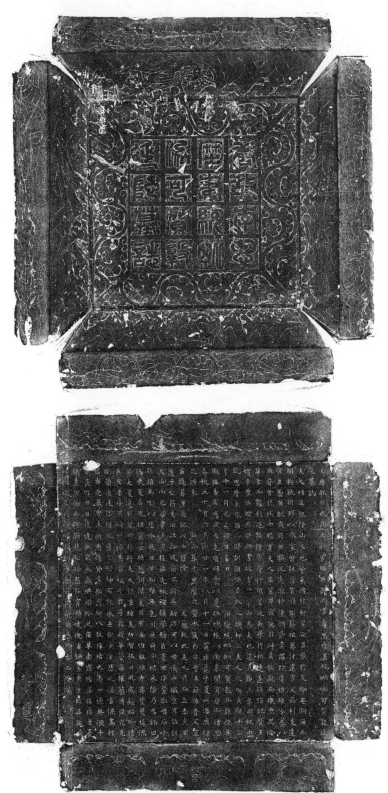

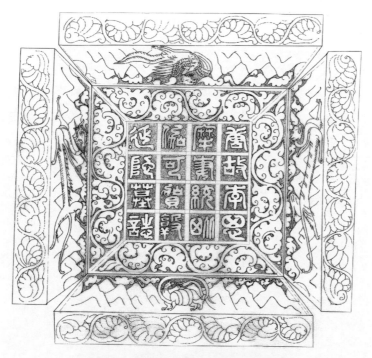

線描 6-1 統毗伽可賀敦延陁墓誌蓋

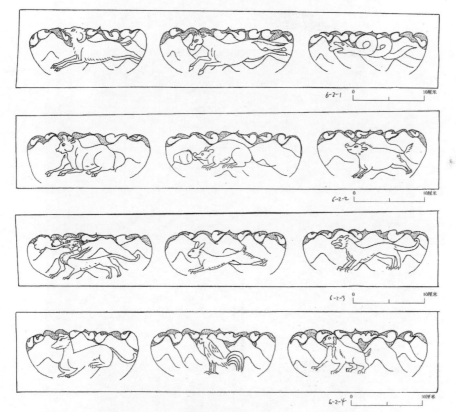

線描 6-2 統毗伽可賀敦延陁墓誌底側立面（上、下、左、右）

07 牛秀

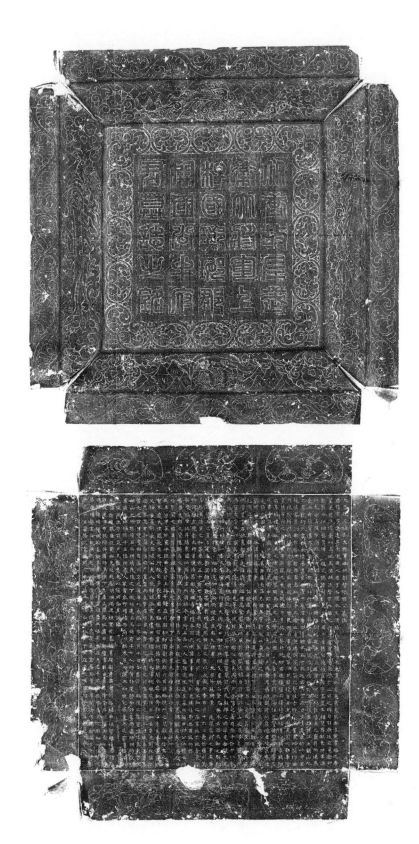

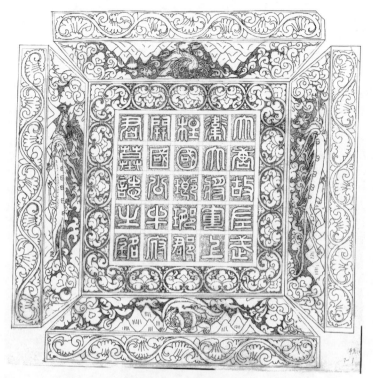

線描 7-1 牛秀墓誌蓋

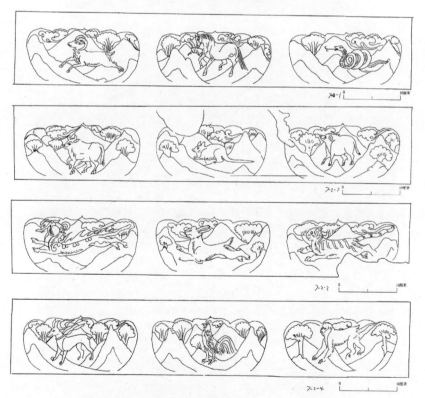

線描 7-2 牛秀墓誌底側立面（上、下、左、右）

08 段蕳璧

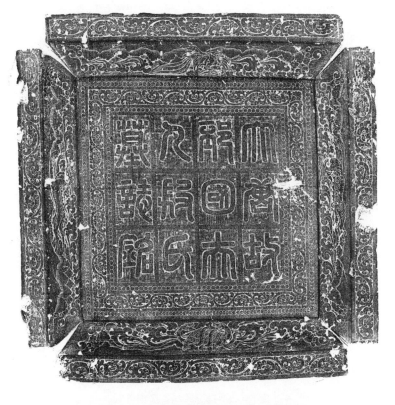

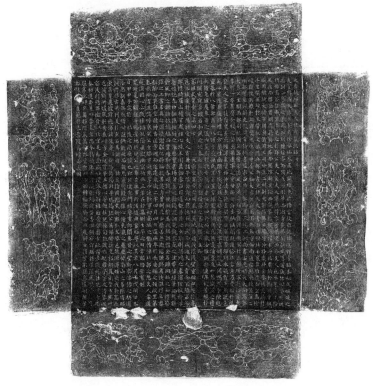

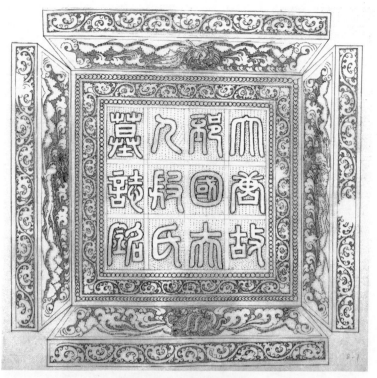

線描 8-1 段蕑璧墓誌蓋

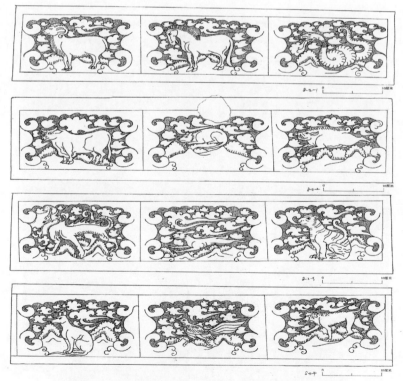

線描 8-2 段蕑璧墓誌底側立面（上、下、左、右）

09 張廉穆

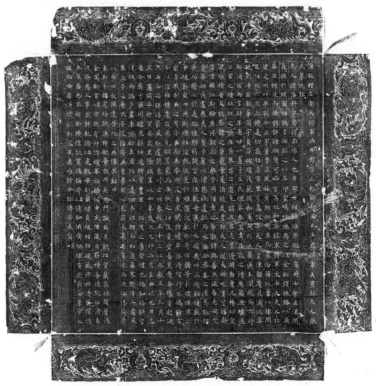

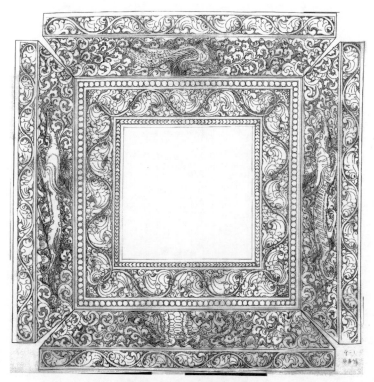

線描 9-1 張廉穆墓誌蓋

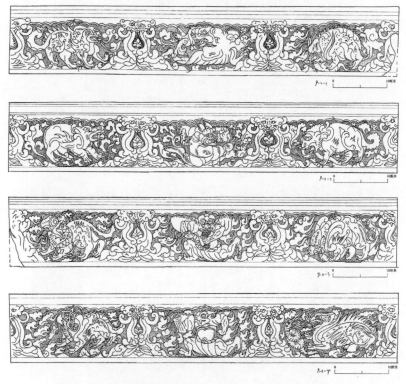

線描 9-2 張廉穆墓誌底側立面（上、下、左、右）

10 韋尼子

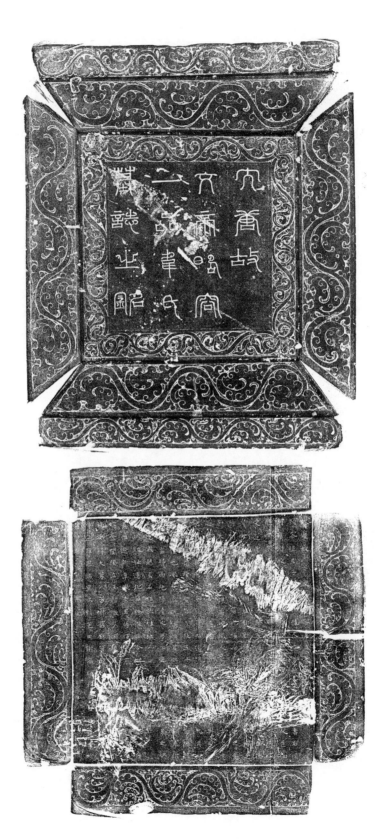

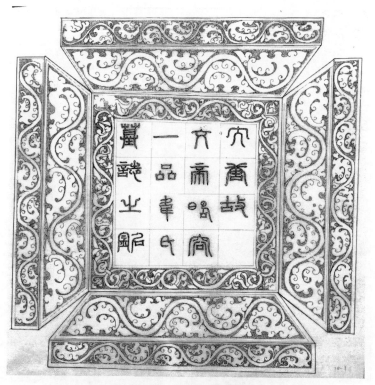

線描 10-1 韋尼子墓誌蓋

線描 10-2 韋尼子墓誌底側立面（上、下、左、右）

11 唐儉

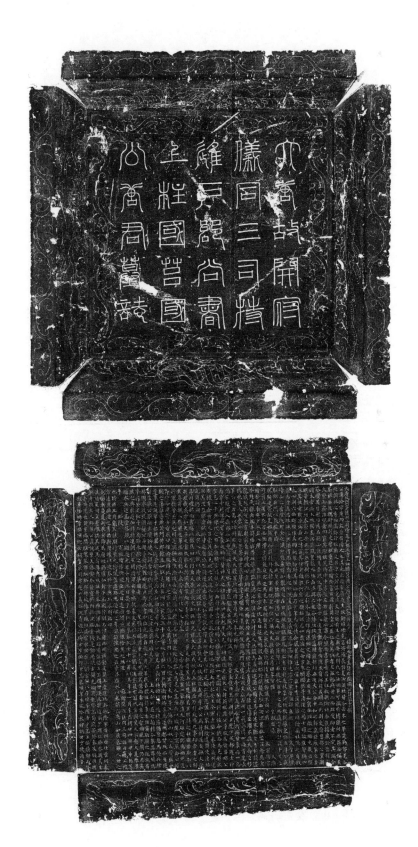

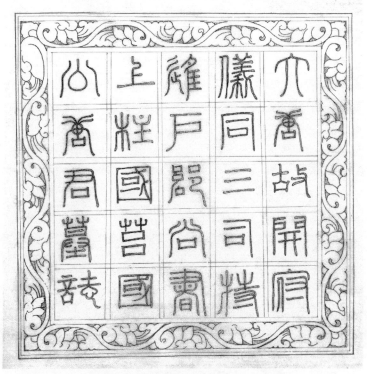

線描 11-1 唐儉墓誌蓋盝頂上平面

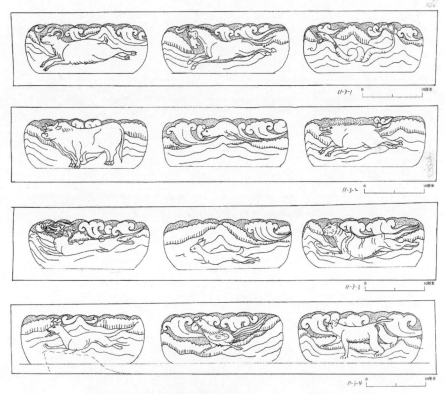

線描 11-3 唐儉墓誌底側立面（上、下、左、右）

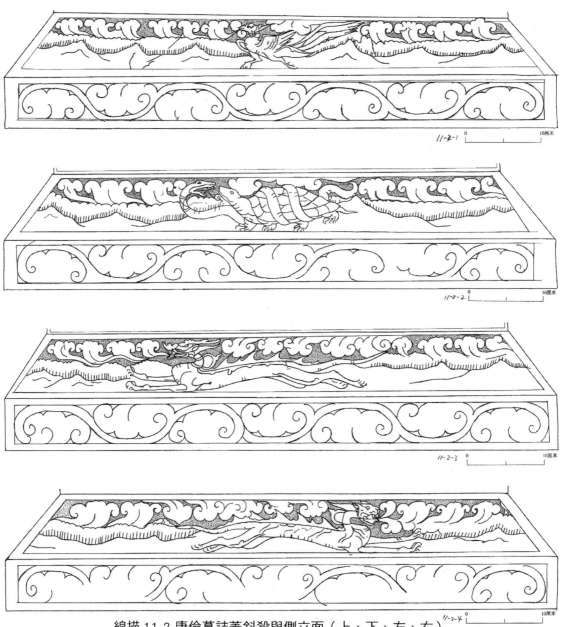

線描 11-2 唐儉墓誌蓋斜殺與側立面（上、下、左、右）

12 張士貴

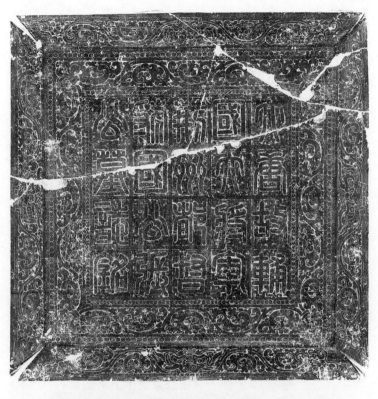

線描 12-1 張士貴墓誌蓋盝頂上平面

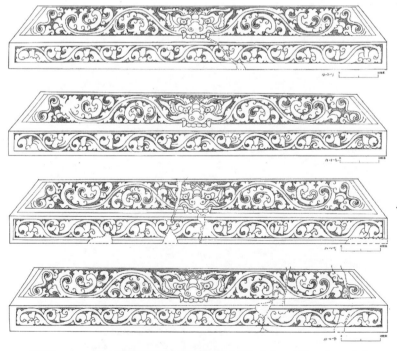

線描 12-2 張士貴墓誌蓋斜殺與側立面（上、下、左、右）

線描 12-3 張士貴墓誌底側立面（上、下、左、右）

13 岐氏

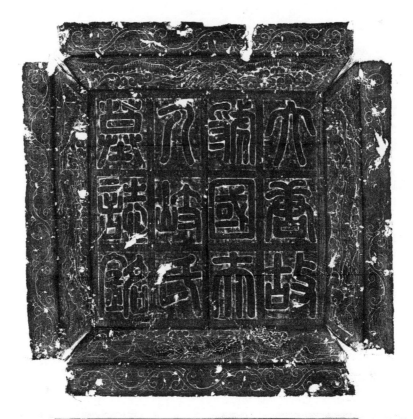

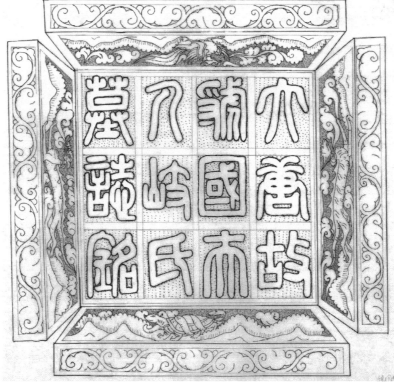

14 元萬子

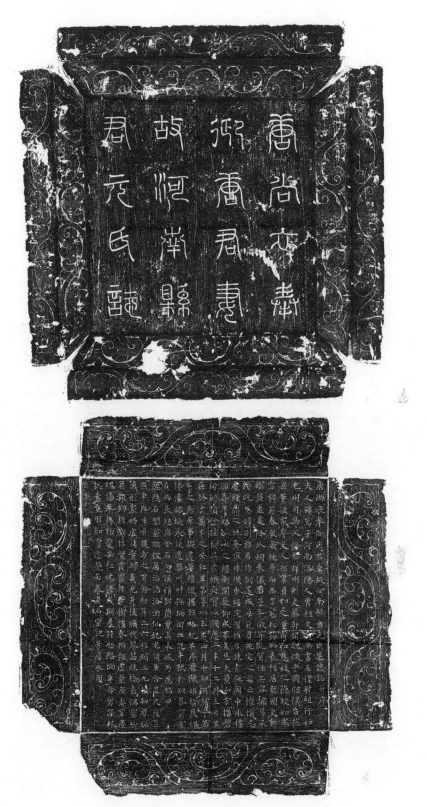

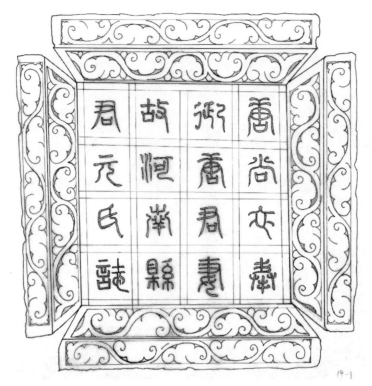

線描 14-1 元萬子墓誌蓋

線描 14-2 元萬子墓誌底側立面（上、下、左、右）

15 尉遲敬德

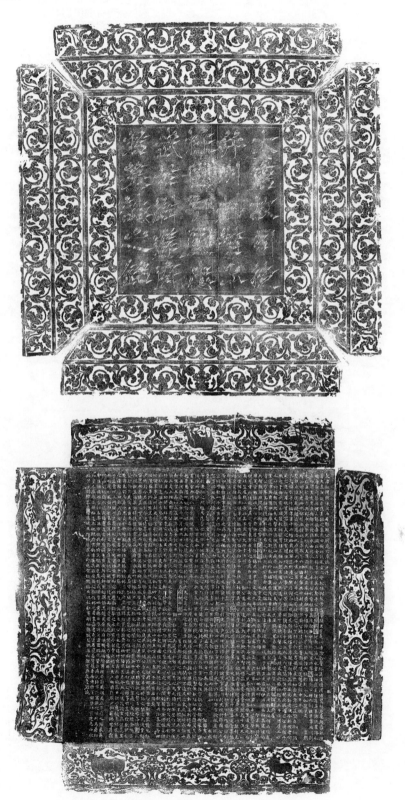

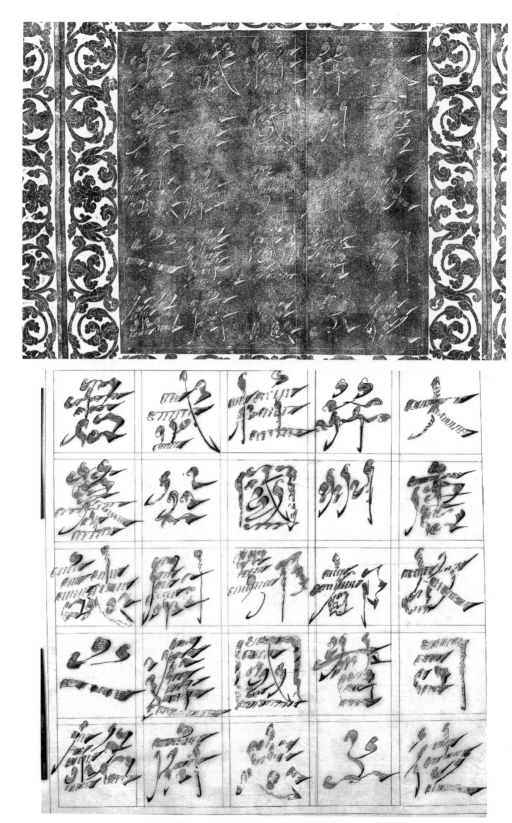

線描 15-1 尉遲敬德墓誌蓋飛白書

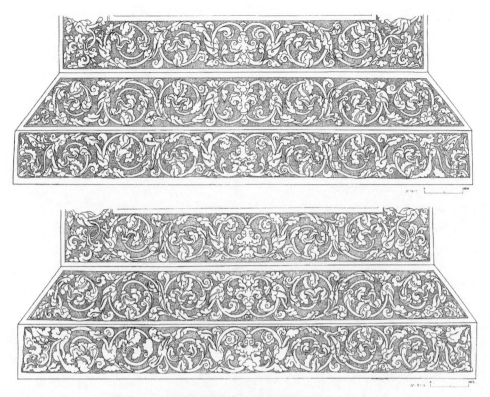

線描 15-2 尉遲敬德墓誌蓋與側立面（上、下）

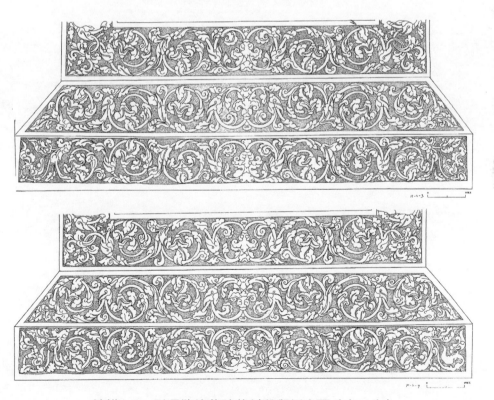

線描 15-3 尉遲敬德墓誌蓋斜殺與側立面（左、右）

線描15-4 尉遲敬德墓誌蓋與側立面（上、下）

線描15-5 尉遲敬德墓誌蓋與側立面（左、右）

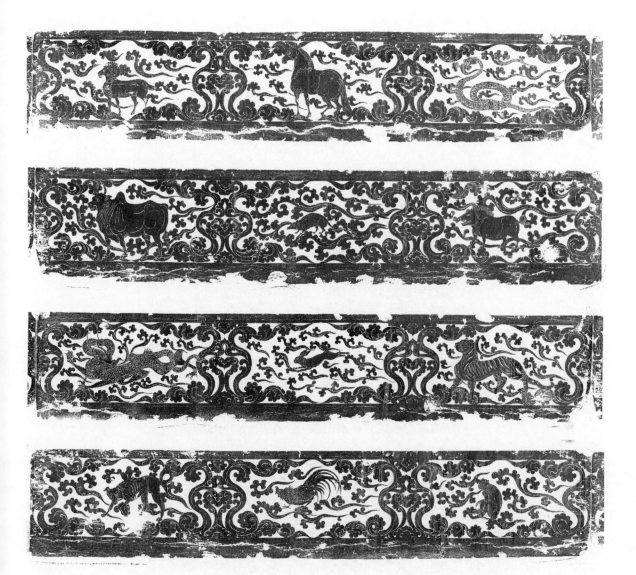

16 蘇斌

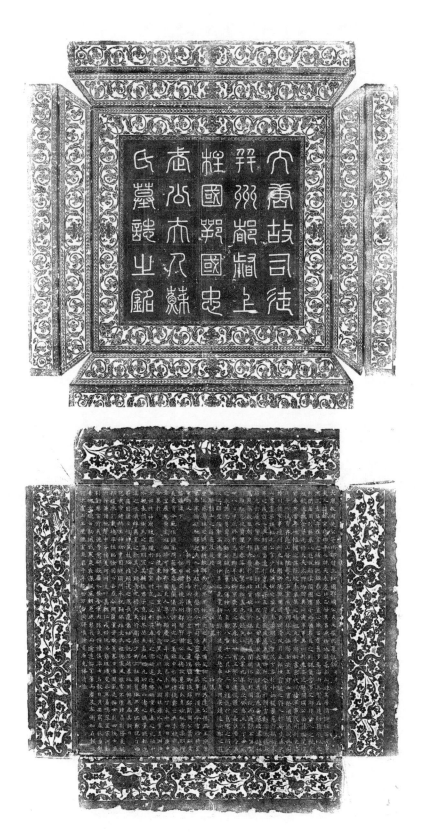

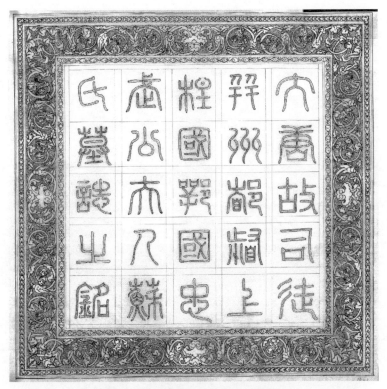

線描 16-1 蘇斌墓誌蓋盝頂上平面

線描 16-2 蘇斌墓誌蓋斜殺與側立面（上、下、左、右）

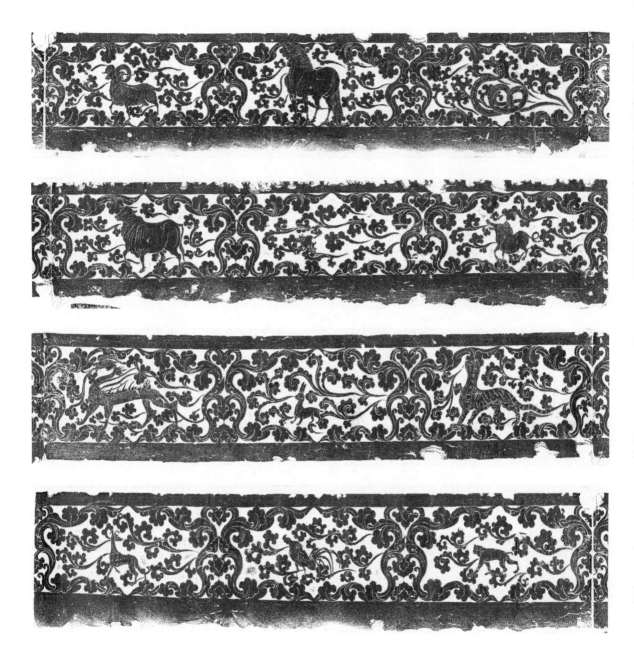

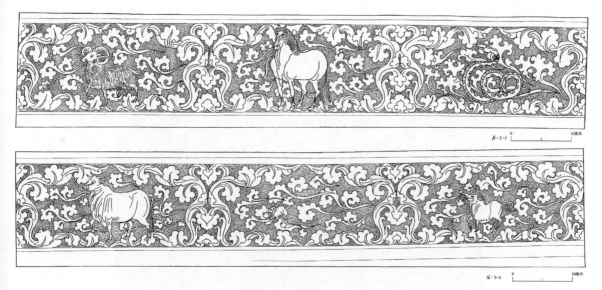

線描 16-3 蘇斌墓誌底側立面（上、下）

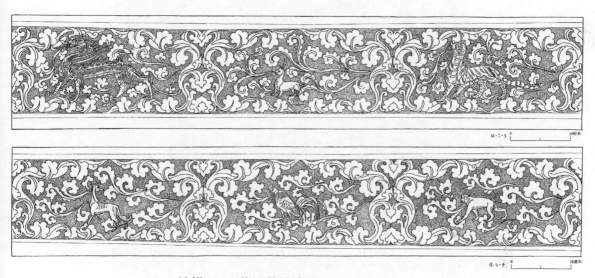

線描 16-4 蘇斌墓誌底側立面（左、右）

17 宇文脩多羅

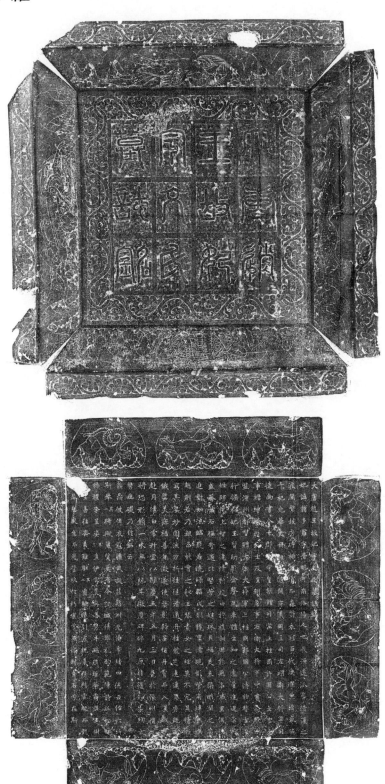

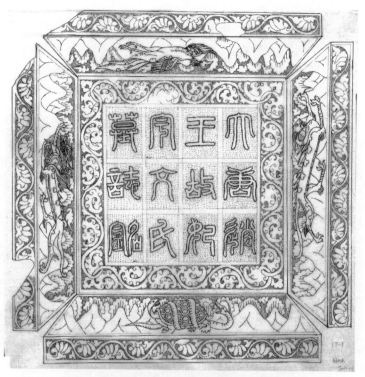

線描 17-1 宇文脩多羅墓誌蓋

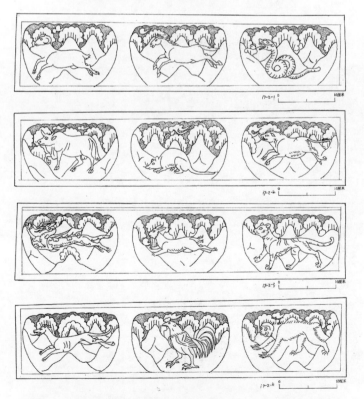

線描 17-2 宇文脩多羅墓誌底側立面（上、下、左、右）

18 新城公主

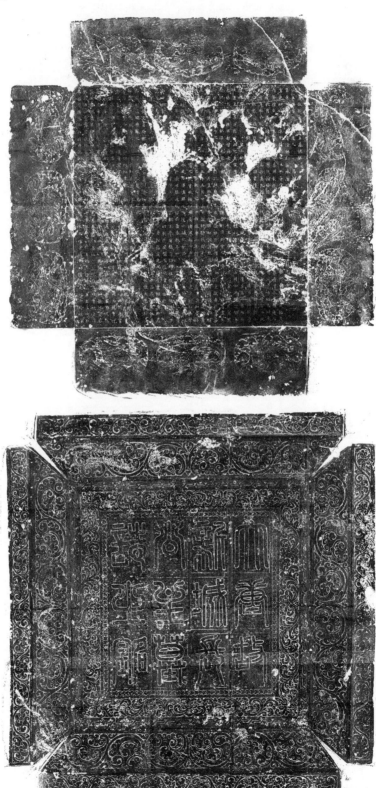

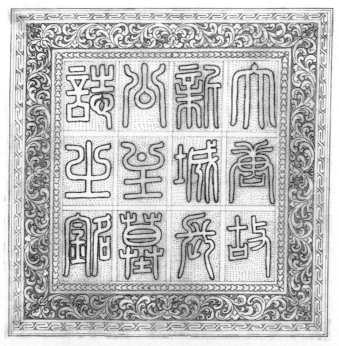

線描 18-1 新城公主墓誌蓋盝頂上平面

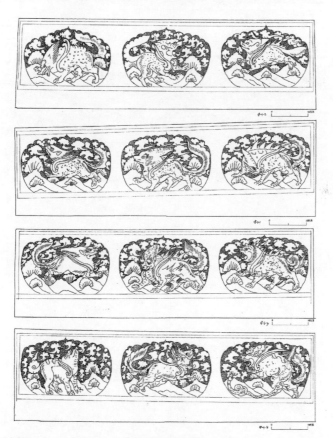

線描 18-3　新城公主墓誌底側立面（上、下、左、右）

線描 18-2　新城公主墓誌蓋斜殺與側立面（上、下、左、右）

19 鄭仁泰

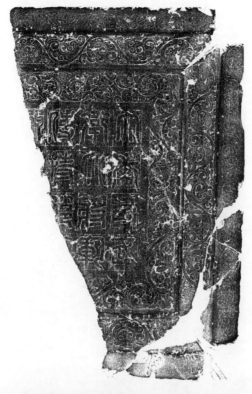

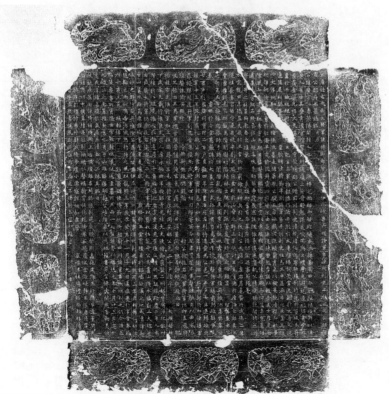

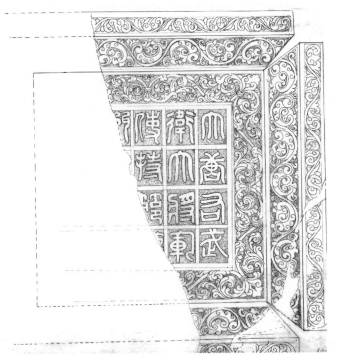

線描 19-1　鄭仁泰墓誌蓋

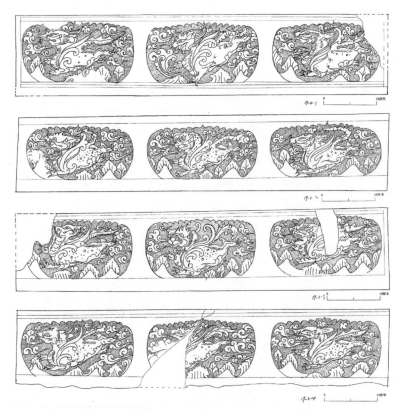

線描 19-2　鄭仁泰墓誌底側立面（上、下、左、右）

20 程知節

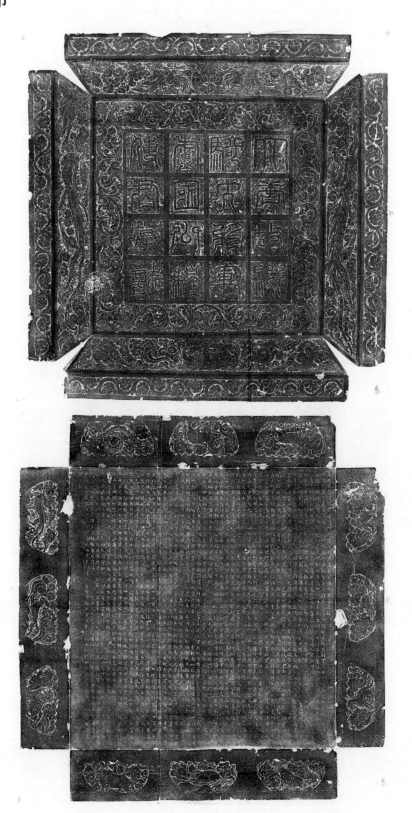

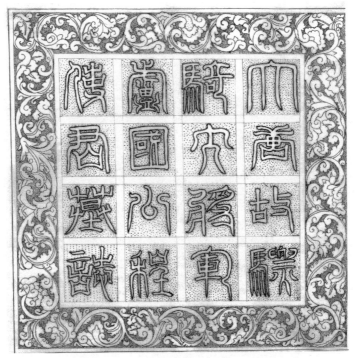

線描 20-1 程知節墓誌蓋盝頂上平面

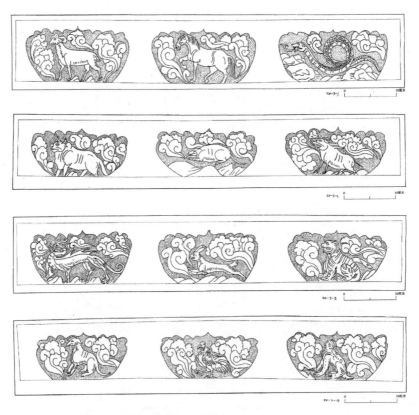

線描 20-3 程知節墓誌底側立面（上、下、左、右）

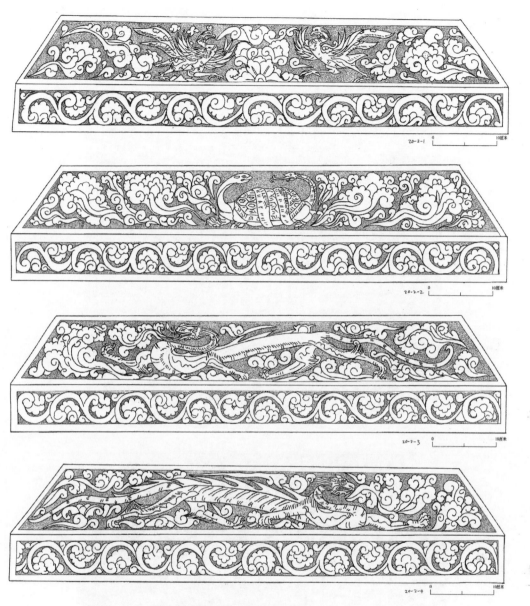

線描 20-2 程知節墓誌蓋斜殺與側立面（上、下、左、右）

21 李震墓

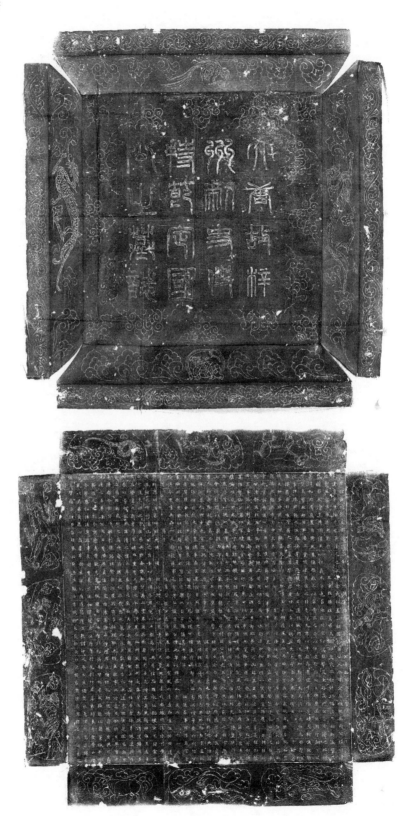

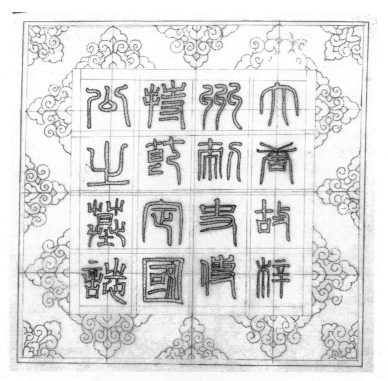

線描 21-1 李震墓誌蓋盝頂上平面

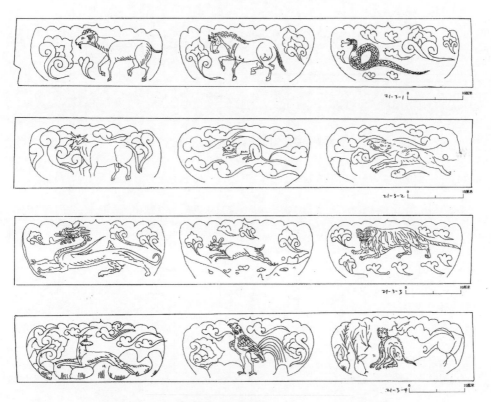

線描 21-3 李震墓誌底側立面（上、下、左、右）

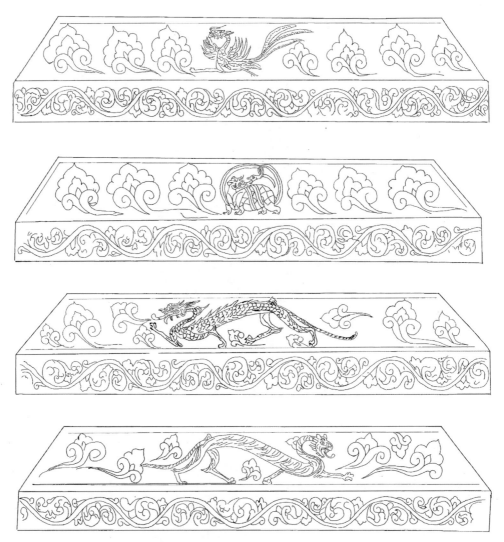

線描 21-2 李震墓誌蓋斜殺與側立面（上、下、左、右）

22 李震妻王氏

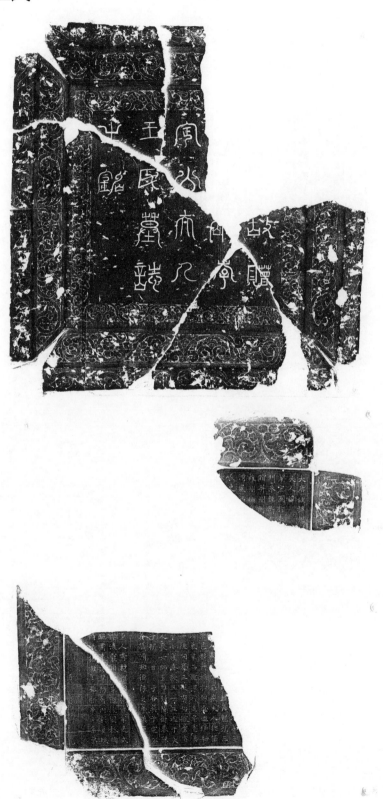

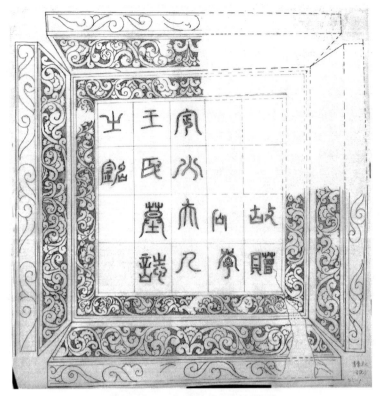

線描 22-1 李震妻王氏墓誌蓋

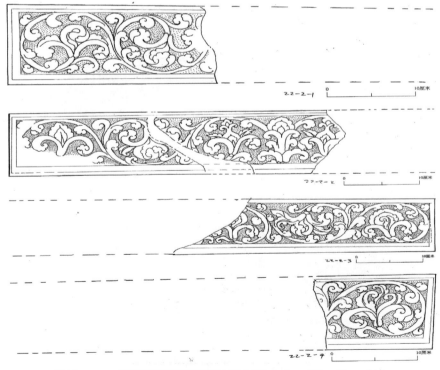

線描 22-2　李震妻王氏墓誌底側立面（上、下、左、右）

23 韋珪墓

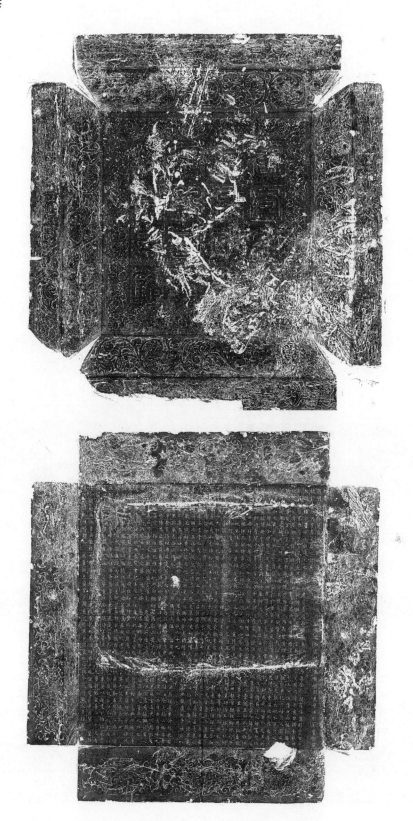

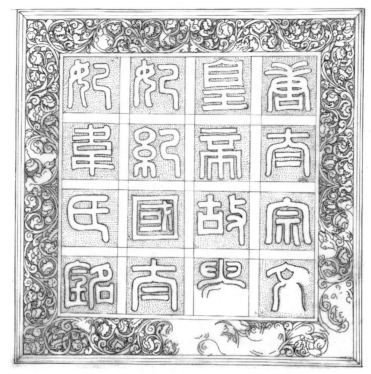

線描 23-1　韋珪墓誌蓋盝頂上平面

線描 23-3　韋珪墓誌底側立面（上、下、左，右側立面殘損過甚無法繪製線描）

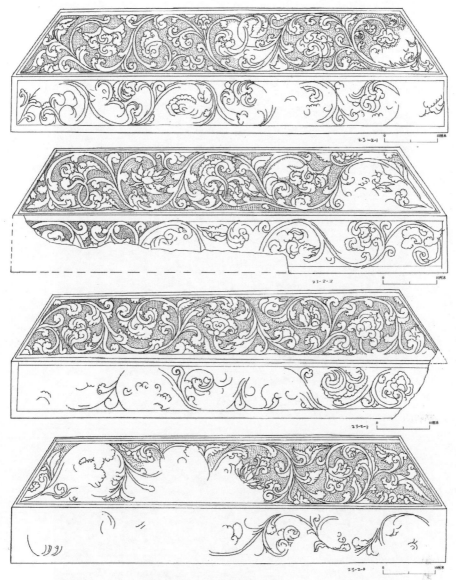

線描 23-2 韋珪墓誌蓋斜殺與側立面（上、下、左、右）

24 李勣

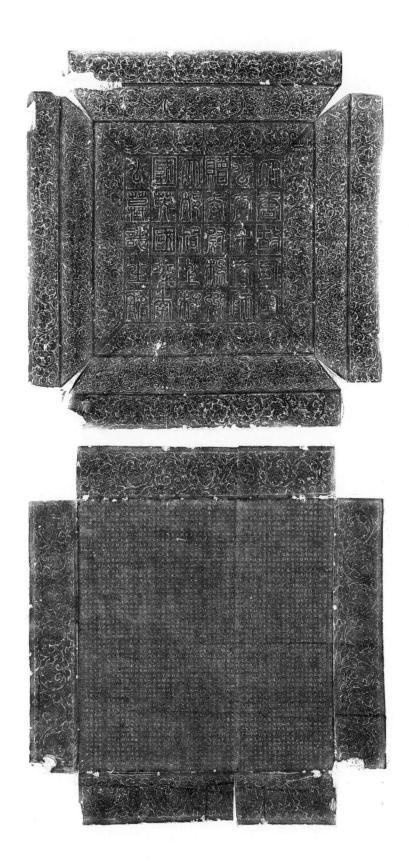

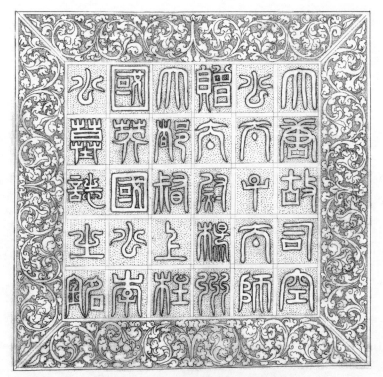

線描 24-1 李勣墓誌蓋盝頂上平面

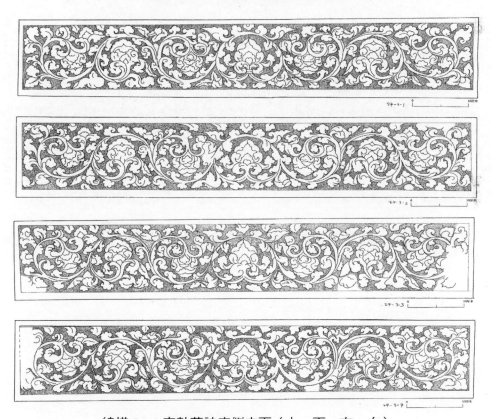

線描 24-3 李勣墓誌底側立面（上、下、左、右）

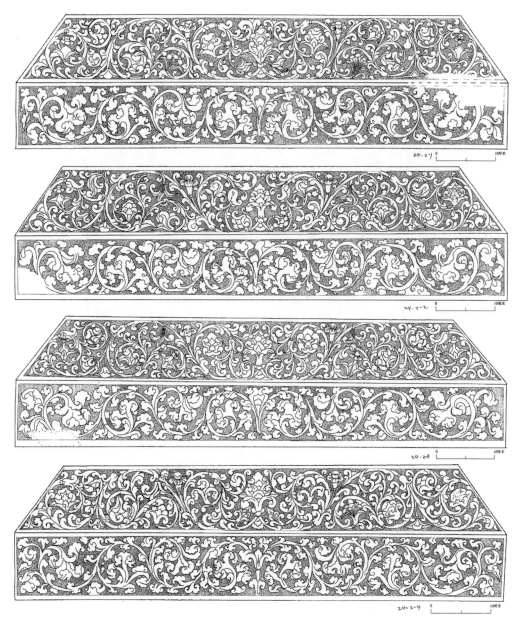

線描 24-2 李勣墓誌蓋斜殺與側立面（上、下、左、右）

25 英國夫人

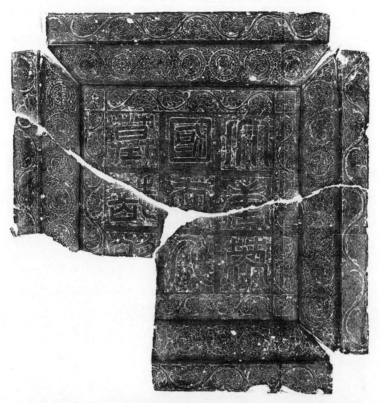

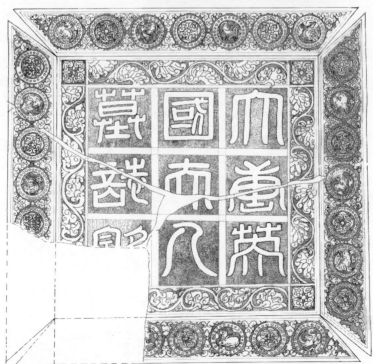

線描 25-1 英國夫人墓誌蓋

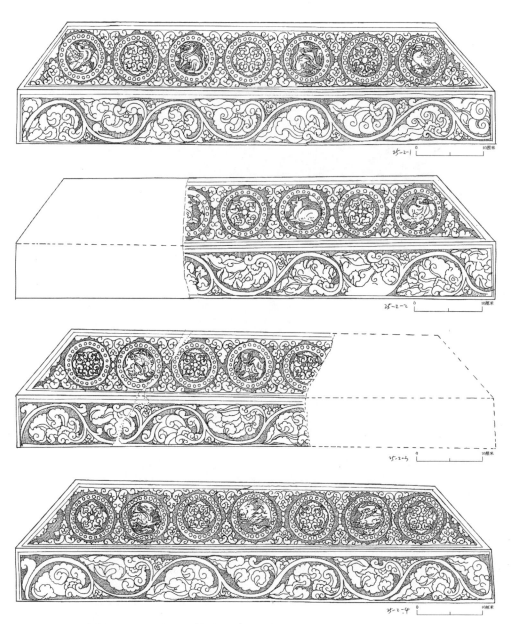

線描 25-2 英國夫人墓誌蓋斜殺與側立面（上、下、左、右）

26 王大禮

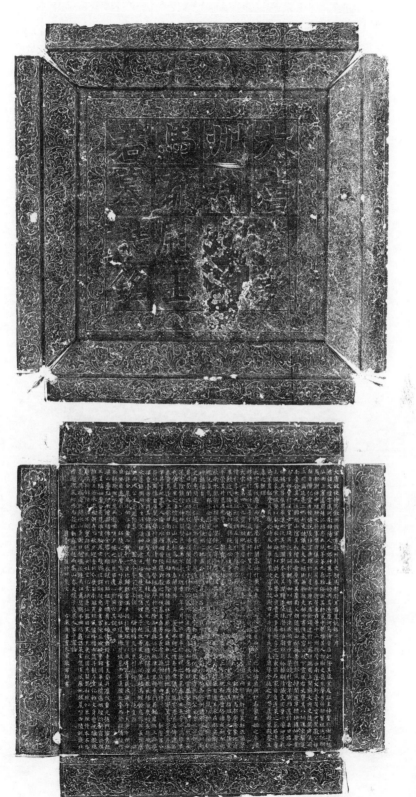

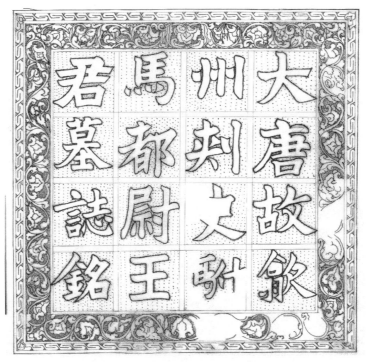

線描 26-1 王大禮墓誌蓋盝頂上平面

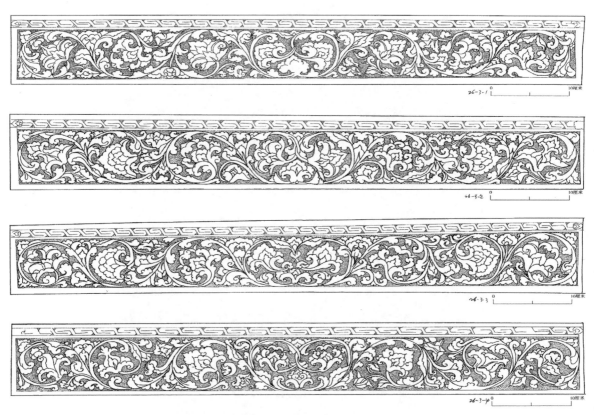

線描 26-3 王大禮墓誌底側立面（上、下、左、右）

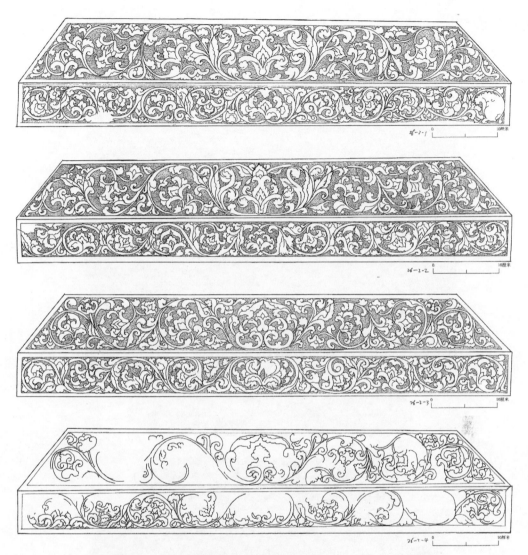

線描 26-2 王大禮墓誌蓋斜殺與側立面（上、下、左、右）

27 斛斯政則

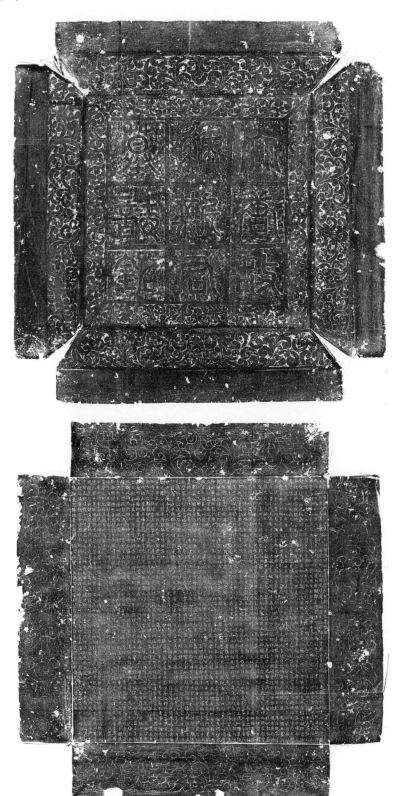

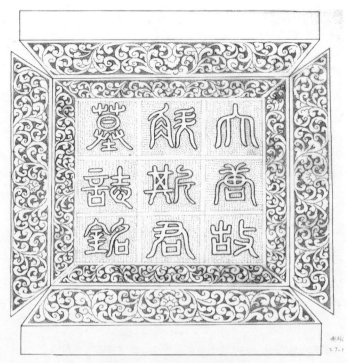

線描 27-1 斛斯政則墓誌蓋

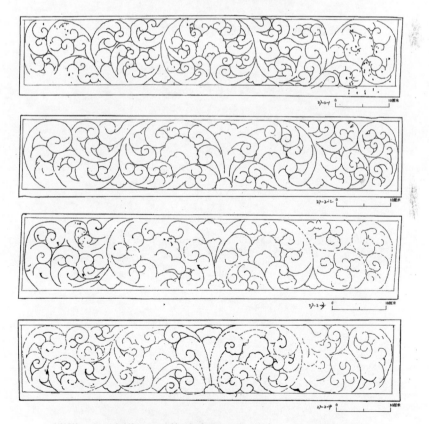

線描 27-2 斛斯政則墓誌底側立面（上、下、左、右）

28 李福

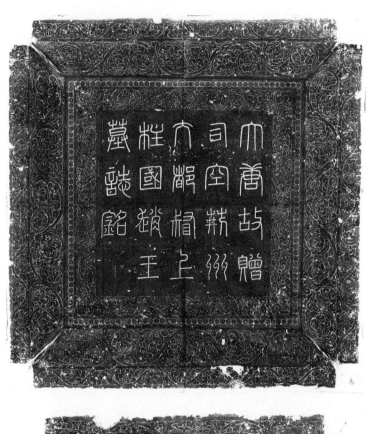

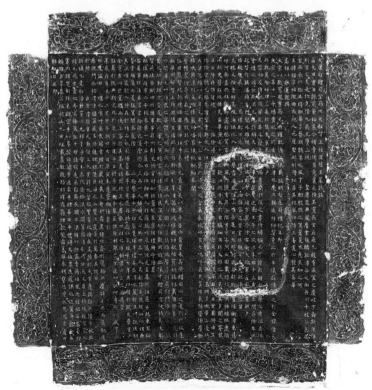

線描 28-1 李福墓誌蓋盝頂上平面

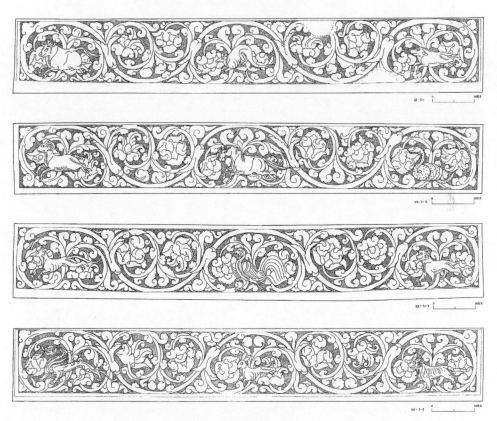

線描 28-3 李福墓誌底側立面（上、下、左、右）

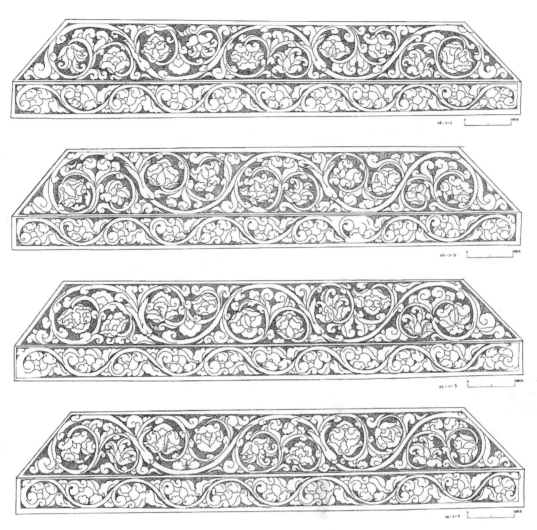

線描 28-2 李福墓誌蓋斜殺與側立面（上、下、左、右）

29 燕妃

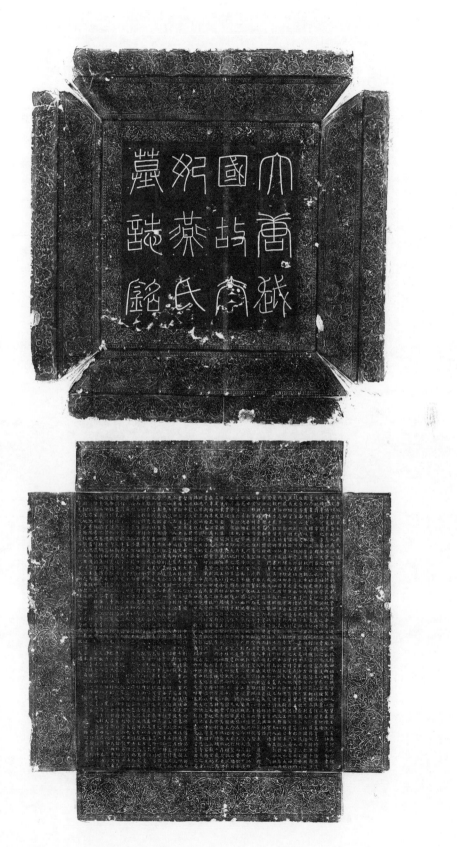

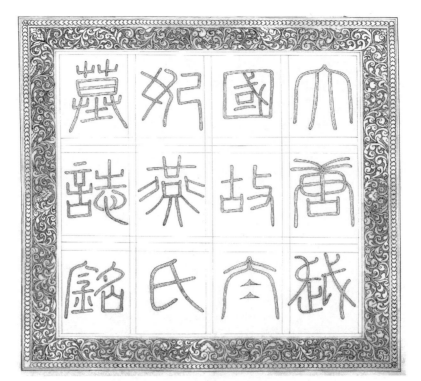

線描 29-1 燕妃墓誌蓋盝頂上平面

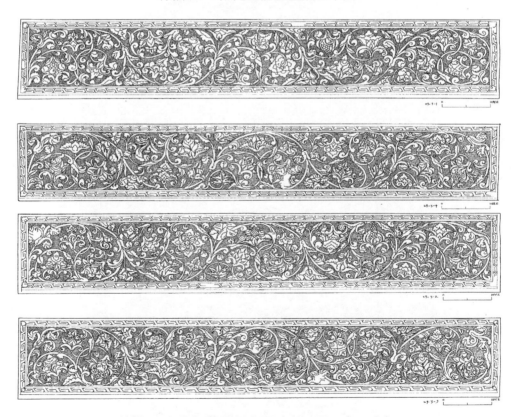

線描 29-3 燕妃墓誌側立面（上、下、左、右）

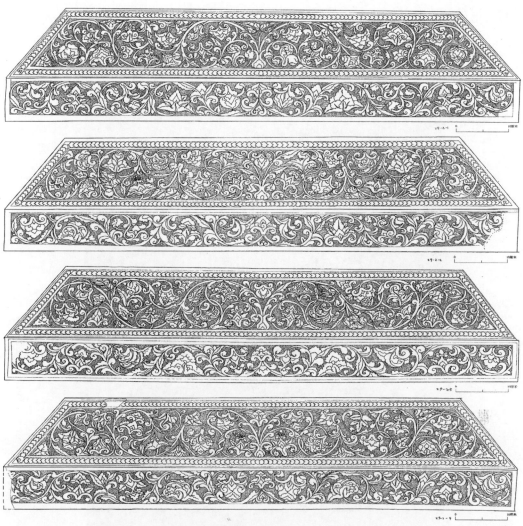

線描 29-2 燕妃墓誌蓋斜殺與側立面（上、下、左、右）

30 阿史那忠

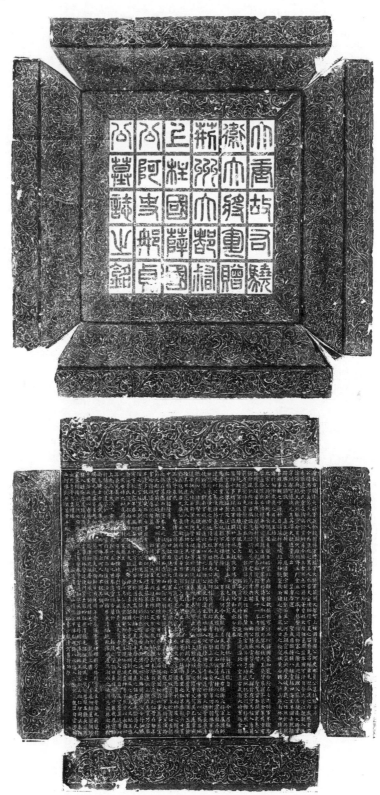

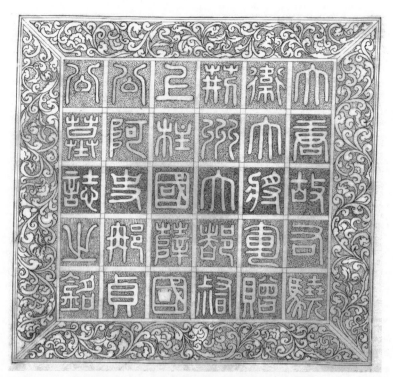

線描 30-1 阿史那忠墓誌蓋盝頂上平面

線描 30-3 阿史那忠墓誌底側立面（上、下、左、右）

線描 30-2 阿史那忠墓誌蓋斜殺與側立面（上、下、左、右）

31 唐河上

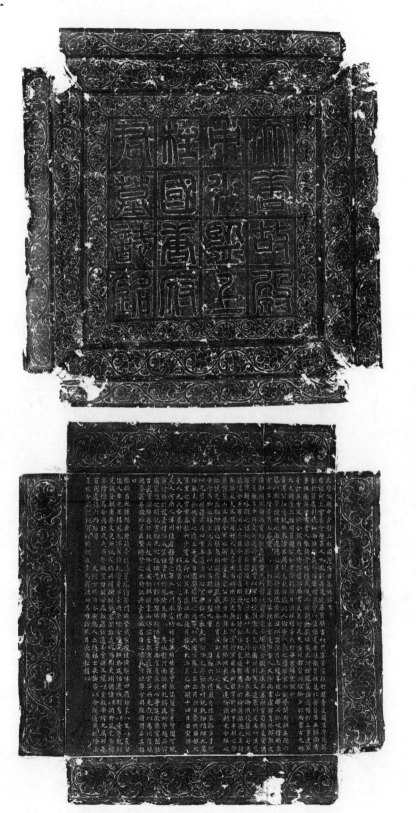

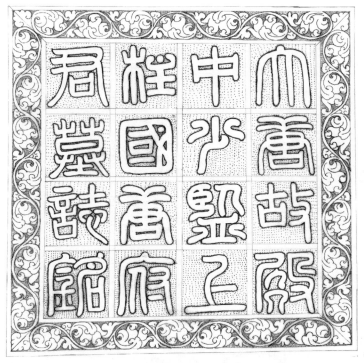

線描 31-1 唐河上墓誌蓋盝頂上平面

線描 31-3 唐河上墓誌底側立面（上、下、左、右）

線描 31-2 唐河上墓誌蓋斜殺與側立面（上、下、左、右）

32 臨川公主李孟姜

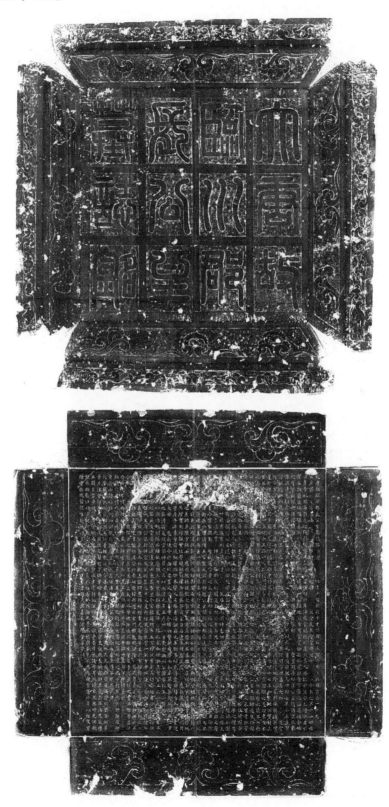

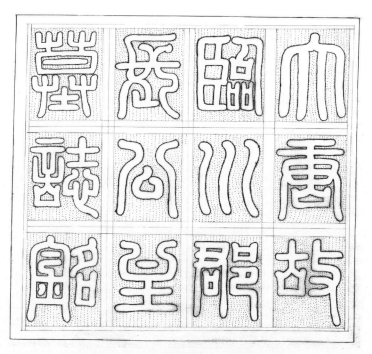

線描 32-1 李孟姜墓誌蓋盝頂上平面.

線描 32-3 李孟姜墓誌底側立面（上、下、左、右）

線描 32-2 李孟姜墓誌蓋斜殺與側立面（上、下、左、右）

33 安元壽

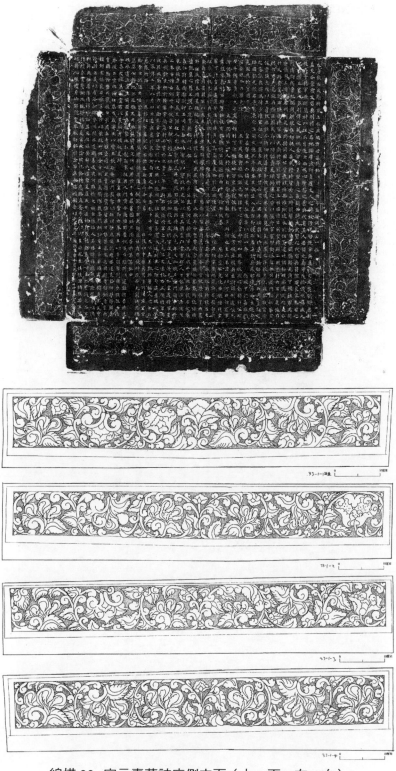

線描 33　安元壽墓誌底側立面（上、下、左、右）

34 李貞

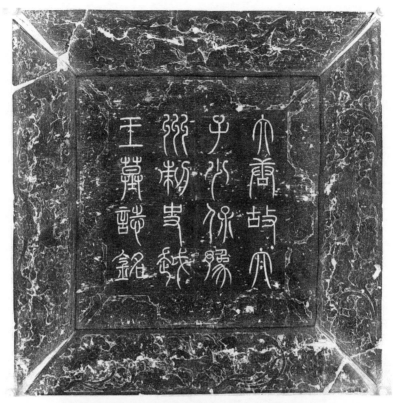

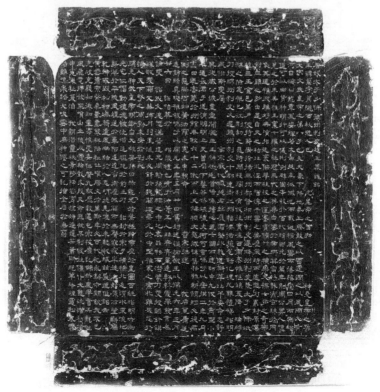

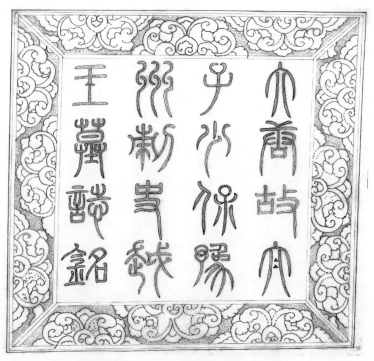

線描 34-1 李貞墓誌蓋盝頂上平面

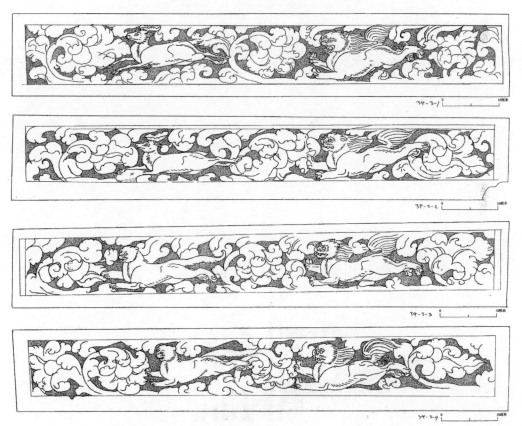

線描 34-3 李貞墓誌底側立面（上、下、左、右）

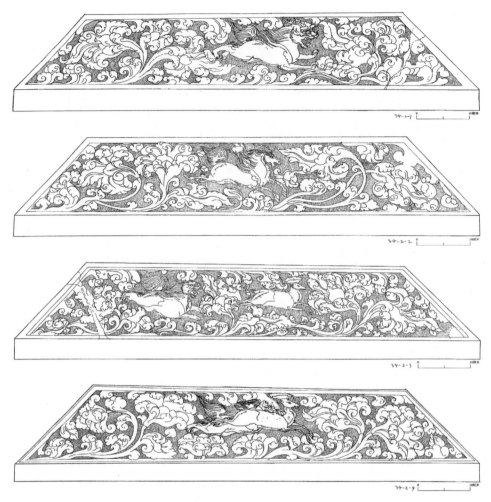

線描 34-2 李貞墓誌蓋斜殺與側立面（上、下、左、右）

35 契苾夫人

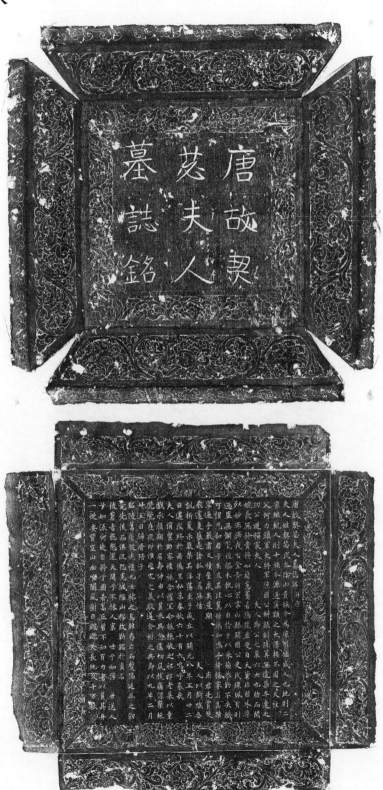

線描 35-1 契苾夫人墓誌蓋

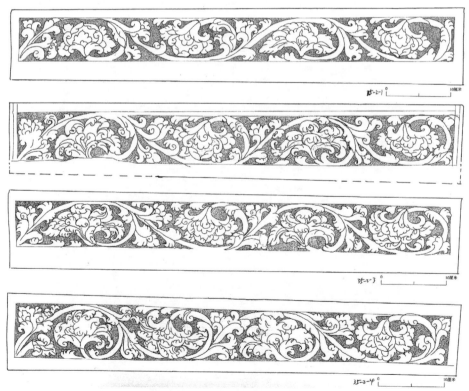

線描 35-3 契苾夫人墓誌底側立面（上、下、左、右）

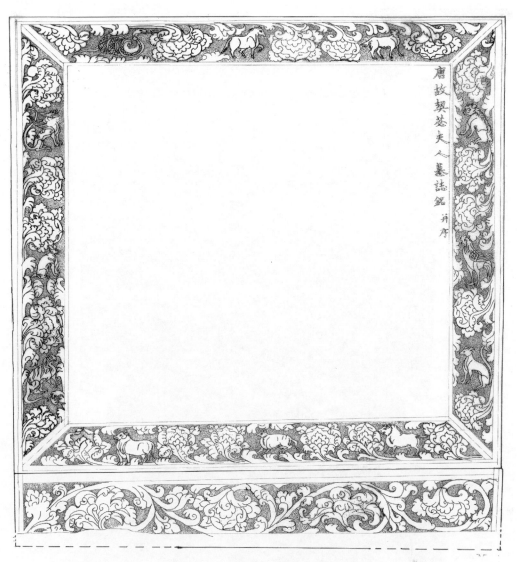

線描 35-2 契苾夫人墓誌底上平面

36 執失善光

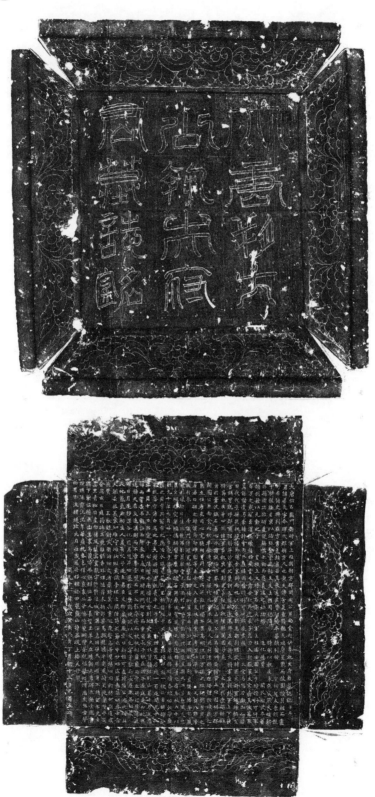

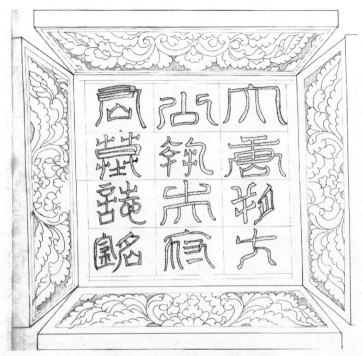

線描 36-1 執失善光墓誌蓋

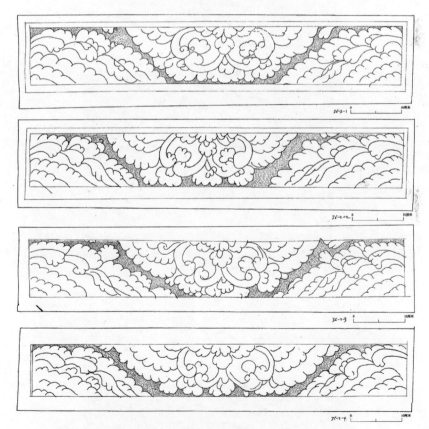

線描 36-2 執失善光墓誌底側立面（上、下、左、右）

37 翟六娘

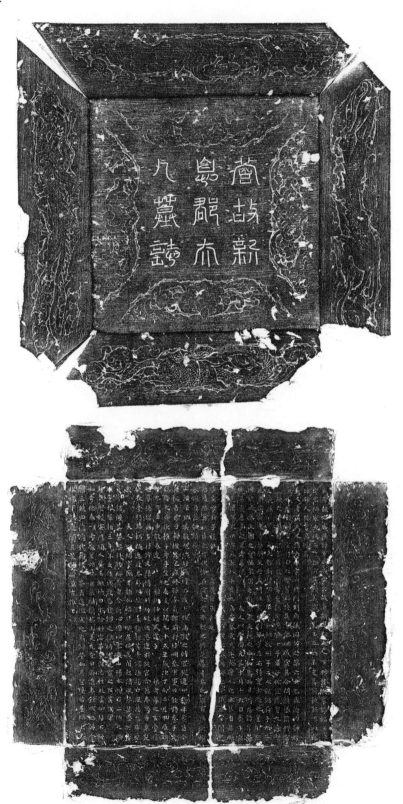

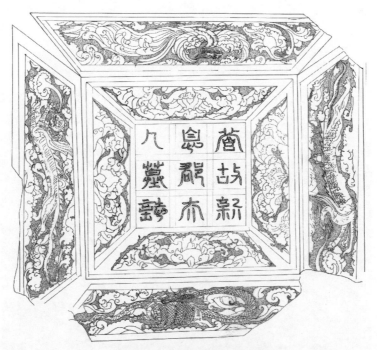

線描 37-1 翟六娘墓誌蓋

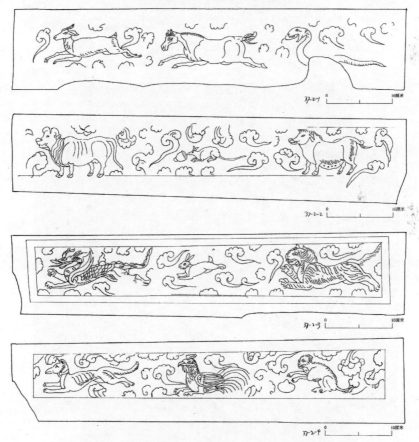

線描 37-2 翟六娘墓誌底側立面（上、下、左、右）

38 李承乾

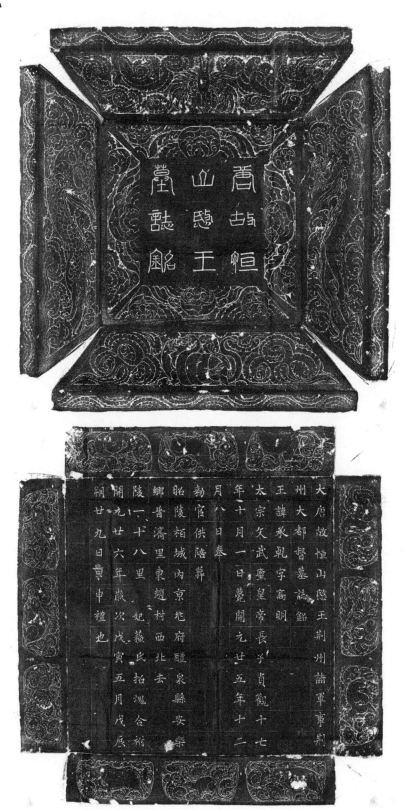

誌蓋篆書

唐故恒
山愍王
墓誌銘

大唐故恒山愍王荆州諸軍事荆
州大都督墓誌銘

王諱承乾字高明
太宗文武聖皇帝長子貞觀十七
年十月一日薨開元廿五年十二
月八日奉

勅官供陪葬

昭陵栢城內京兆府醴泉縣安樂
鄉普濟里東趙村西北去
陵一十八里妃蘇氏拕祗合祔
開元廿六年歲次戊寅五月戊辰
朔廿九日景申禮也

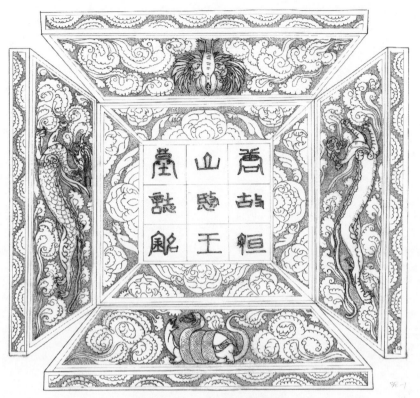

線描 38-1　李承乾墓誌蓋

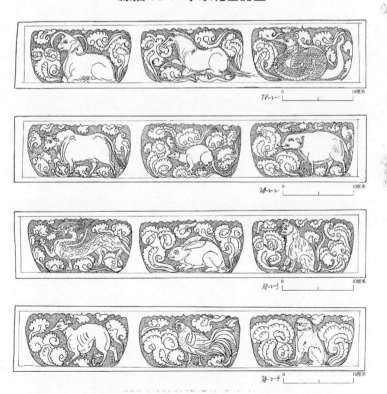

線描 38-2 李承乾墓誌底側立面（上、下、左、右）

伍、結　語

　　已經遠去的唐朝，曾經的輝煌燦爛，如日之光芒，照亮了自己、照亮了世界。偉大的時代，自有偉大的精神和智慧，即便相隔千年，依舊照耀今天。「貞觀之治」至今被史學家稱道。其核心精神體現在：情感的純粹、人性的光芒、權利的理性、國家的尊嚴……。在當時，物盡其用、人盡其才。人民創造歷史，也創造著歷史文明和文化藝術。精美的藝術永遠散發著鮮活的生命資訊，它使我們睹「物」思「人」，透視歷史、感知過去和未來。「名實相符的歷史就是當代史」，藝術的魅力在於閱盡千載卻歷久彌新，往事如昨卻並不如煙。

　　「閱盡千載，所以她擁有歷史所給予的強大氣場；歷久彌新，所以她總樂於以古典的面孔挑動時尚的旋律。她極像風韻嬌豔的美人，滄桑歲月不曾掩住她嬌媚的容顏，卻給她時間織就的華麗衣裙；斗轉星移不曾淡然她奕奕的神采，歷史的痕跡竟然讓她更加倩兮無人能及。……如果你懂得，你會感到這『美人』竟然能深刻地撫摸你的心靈；如果你願意，與她們親密約會註定讓你擁有一種穿越千年的時尚生活」。（2012 年 6 月 6 日《陝西日報》第 10 版〈讓文化遺產引領時尚生活——寫在中國第七個文化遺產日之際〉記者沙莎、實習生耿悅）。

　　愛美之心人皆有之，不論中國人還是外國人。請在這浩浩墨苑渺渺藝海盡情遊弋、激情蕩漾！

後　記

　　60 年代出生的我，從小就生活在農村，那個時候是集體經濟，農業社、生產隊。我們村不大，約有 80 戶人家，一條東西街道，自然分成東、西兩個隊。東隊是第一生產隊，西隊是第二生產隊，我家在西隊。我們西隊的經濟狀況不如東隊好，隊上雖有南、北兩個飼養室，但騾、馬的數量遠遠比東隊少。每到冬季小麥長出來冬眠前後，東隊就有成群的騾馬在麥田裏放青、追逐、撒歡，好不熱鬧。每每陽光斜射的時候，藍天白雲下綠茵茵的麥田上，黑馬、紅馬、白馬、棕色的騾子、黑身白嘴頭的驢子，一邊吃著旺長的麥苗一邊搖著長而松散尾巴、悠閑自得的樣子，加上拉長的影子，好一幅美妙的《牧馬圖》。在這個時候，我是既高興，又羨慕，所以總盼望自己的隊多養一些母馬，多生一些小馬駒、小騾駒。那個時候的我，最關心的是哪個馬什麼時候生小馬駒了、哪個母驢快生小騾駒，

　　等著盼著等那一天的到來。

　　要說小時候去的最多的地方，那就應該是生產隊的飼養室、養豬場了，那裏是我兒時的樂園。每天下午一放學先去飼養室，再去養豬場，走這個豬圈轉轉，去那個豬圈看看，一眼就能看得出哪個黑豬跑得快，哪頭花白豬吃得香，哪頭母豬生了多少個小豬仔。那時的我特愛集體，愛自己的生產隊，總希望自己的隊比東隊強一些，心裏暗自鼓勁。曾經自告奮勇的對養豬場的飼養員說：我給咱們養豬場弄一隻狗來看場。為此，先後至少兩次在姑姑家、舅舅家利用走親戚吃宴席偷偷地藏一塊小饅頭留著，用來哄狗。一次是在姑姑家走親戚，用偷偷藏起來的小饅頭哄她家鄰居家的大花狗，每次只給狗扔一點點，讓狗跟著走一大段路，一直把狗哄到了自己村養豬場一個窯洞裏，趕緊關上窯門，然後心滿意足的回家了。第二天一大早去看，飼養員說狗都跑回家了。小時候既愛狗，又怕狗。

　　童年的我在飼養室待的時間最多，那裏的炕上只有席子沒有褥子，夏天
很涼快，冬天燒熱炕，總是很舒服。生產隊開會學習都在飼養室裡進行。加
之那個年代沒有電視機，連收音機都很少有，飼養室就成了我兒時的「動物
世界」、「人與自然」。飼養室那種草料的味道加上牲口吃草的響聲，混雜
著騾馬打響鼻的聲音是那樣的和諧美妙。在那裏，我一會兒看看馬、一會兒
看看驢、一會兒又看看牛；一會兒摸摸馬寬闊的鼻梁，一會兒摸摸驢光滑的
白嘴唇，一會兒又摸摸牛的臉，反正它們都整齊的拴在槽上，我想摸誰就是
誰，誰都踢不著我。在它們前邊巡視的樣子走來走去，就像軍官檢閱部隊一
樣神氣。那個年代物質、精神生活都不豐富，但活的挺快樂。雖然弄不清牛
為什麼沒有上門牙，騾、馬、驢為什麼站著睡覺，而牛為什麼臥著還要嚼草。
親眼見過生產隊的母馬生小馬駒、牛下牛犢那激動人心的場面，親身感受過
新生命誕生前的期待和生命誕生以後的喜悅和幸福。在家替父母餵過豬、餵
過雞，自己養過兔、養過羊，愛過狗又怕狗，親眼見過母雞孵雞娃 21 天出殼
時的可愛情景，往事如昨。正如有人說的「小時候幸福是一件簡單的事，長
大後簡單是一件幸福的事」，那時候雖然清貧但覺得好快樂，也很幸福。

　　小時候也很喜歡畫畫，畫的最多的就是身邊的動物，馬、牛、羊、豬、
雞、兔等，畫的很像回事，畫本至今還保存著。但為什麼沒有發展自己的愛
好，從事繪畫這個專業呢？這是因為當年對照相技術與繪畫藝術認識模糊造
成的。誤以為照相技術越來越好，畫的作品是很難超過照的作品的，誤以為
照相作品可以替代繪畫作品，認為學畫畫用處不大，於是放棄了向繪畫方向
發展。就是到 1989 年從事文博工作後對考古繪圖的意義也沒有多大認識，自
以為照相技術既簡單又直觀，方便省事效果又好；而繪圖需要計算比例、測圖、
繪圖等等，不但太麻煩，還缺乏現場感，從來沒有認識到考古繪圖的重要性。
自從 2002 年— 2004 年與陝西省考古所昭陵考古隊一起，參加了「昭陵北司
馬門遺址考古發掘」項目後，才扭轉了對考古繪圖的偏見。真正認識到：考
古繪圖和照相是考古工作兩項不可替代的重要組成部分，有相互補充的作用，
缺一不可。照相俱有真實感、現場感強的特點，而考古繪圖則能把發掘過程
中以及發掘後即將回填的考古遺跡、遺物及時的通過正視、側視、俯視，特
別是剖面圖的形式按比例全方位記錄下來。

　　考古繪圖、測量和照相以及文字記錄，從不同角度反映考古資料，它們密切配合起來成為一套系統的、科學的考古工作搜集資料的方法，它貫穿在考古工作的始終。

　　考古繪圖可以給人們形象的概念、提供精確的尺度，可以把需要強調的部分比較突出地表示出來。利用正投影法繪圖，也有比較費工費時和繪出的圖形直觀看去有些失真的不足。不過利用這種圖形，參考文字記錄和照相記錄，可以作出遺跡或遺物的復原模型，這對於考古工作和研究人員來說很重要。特別是在石刻線畫的研究方面，只有借助線描圖才能夠全面、準確地把握和感知它的全部資訊。石刻線畫的線條一般都比較細、淺，必須在合理地採光條件下才能清晰地觀賞，而方形的墓誌銘紋飾圖案又是向四周放射性排列，必須從四個方向去觀賞，想整體地把握極不方便，而將其打成拓片又好比在觀看黑多白少的黑白底版，十分費神。只有將其再轉換為白多黑少的線描圖之後、就如同將黑白底版的拓片沖洗成了「黑白照片」一般，才能夠直觀的再現原創的藝術魅力和它在墓誌銘上的觀賞效果。

　　從事文博工作 33 年來，特別是在昭陵博物館工作的 22 年，無時無刻不在關注自己兒時摸過、畫過的馬、牛、羊、豬、狗、雞、兔等的形象，無時無刻不在感受它們生命的律動，那一個個鮮活的形象透射出的是生命的氣息，都是我兒時生命的記憶。每次看到墓誌蓋上的四神圖、墓誌四側的十二生肖圖案不由得讓人興奮、激動，時常就有心有所感、言之為快，心有所感、一吐為快的衝動，想把自己觀察到諸多美的圖案、美的細節盡快告訴他人共同分享，於是有了用盡兩年的時間，以考古繪圖及繪畫相結合的手法繪製了近1000 平方米 93 組（300 餘張單件）《昭陵墓誌紋飾圖案研究》線描圖的激情，有了寫這本書的人生感悟和對生命深刻的理解，並留下自己生命的記憶、軌跡、痕跡。

　　著得一部新書，便是千秋大業；注得一部古書，允為萬世弘功。感謝蘭臺出版社駐北京總編輯党明放先生邀稿！感謝蘭臺出版社社長盧瑞琴小姐慨然投資出版！感謝責任編輯楊容容小姐所付出的辛勞！

<div align="right">李浪濤</div>

國家圖書館出版品預行編目資料

中國藝術研究叢書. 第一輯7,唐昭陵墓誌紋飾研究 / 李浪濤著. -- 初版. --
臺北市：蘭臺出版社, 2022.12　冊；公分. --（中國藝術研究叢書. 第一輯；
1-10）
ISBN 978-626-95091-6-4(全套：精裝)
1.CST: 藝術史 2.CST: 中國

909.208　　　　　　　　　　111006811

中國藝術研究叢書第一輯7

唐昭陵墓誌紋飾研究

作　　　者：李浪濤
總 編 纂：党明放　盧瑞琴
主　　　編：盧瑞容
編　　　輯：沈彥伶　楊容容
美　　　編：陳勁宏
校　　　對：沈彥伶　盧瑞容　古佳雯
封面設計：陳勁宏
出　　　版：蘭臺出版社
地　　　址：臺北市中正區重慶南路1段121號8樓之14
電　　　話：(02)2331-1675或(02)2331-1691
傳　　　真：(02)2382-6225
E－MAIL：books5w@gmail.com或books5w@yahoo.com.tw
網路書店：http://5w.com.tw/
　　　　　https://www.pcstore.com.tw/yesbooks/
　　　　　https://shopee.tw/books5w
　　　　　博客來網路書店、博客思網路書店
　　　　　三民書局、金石堂書店
經　　　銷：聯合發行股份有限公司
電　　　話：(02) 2917-8022　　傳真：(02) 2915-7212
劃撥戶名：蘭臺出版社 帳號：18995335
香港代理：香港聯合零售有限公司
電　　　話：(852) 2150-2100　　傳真：(852) 2356-0735
出版日期：2022年12月 初版
定　　　價：全套新臺幣18000元整（精裝，套書不零售）
ISBN：978-626-95091-6-4